V 1512
J.S

TRAITÉ
THÉORIQUE ET PRATIQUE
DE
L'ART DE BÂTIR.

IMPRIMERIE DE FAIN, RUE DE RACINE, PLACE DE L'ODÉON.

TRAITÉ
THÉORIQUE ET PRATIQUE
DE
L'ART DE BÂTIR.

Par J. RONDELET,

Architecte ; Chevalier de la légion-d'honneur ; Membre de l'Institut royal de France ; du Comité consultatif des Bâtimens de la Couronne ; Inspecteur général et Membre du Conseil des Bâtimens Civils auprès du Ministre de l'Intérieur ; Professeur de Stéréotomie à l'École spéciale d'Architecture ; de l'Académie des Sciences, Belles-Lettres et Arts de Lyon ; Membre honoraire de l'Académie de Saint-Luc à Rome, Membre associé libre de l'Académie Impériale de Saint-Pétersbourg et de plusieurs autres Sociétés savantes.

TOME CINQUIÈME.

HUITIÈME ET DERNIER LIVRE.

NOUVELLE MÉTHODE DE MESURER, DE DÉTAILLER ET D'ÉVALUER LES OUVRAGES DE BATIMENS,

Précédés de Notions sur les mesures Métriques et leurs rapports avec les anciennes mesures ; — de l'ANALYSE comparée des différentes méthodes d'évaluation ; — Suivis d'un Précis sur la formation des DEVIS, avec des TABLEAUX dressés pour l'évaluation des ouvrages de tous genres et de toutes dimensions : — TERMINÉS par un exemple de DEVIS estimatif d'après les principes exposés dans le cours de l'ouvrage.

A PARIS,

CHEZ L'AUTEUR, PLACE DU PANTHÉON.

SOMMAIRE

DE TOUTES LES QUESTIONS

TRAITÉES

DANS LE TOME V, HUITIÈME LIVRE

DU TRAITÉ THÉORIQUE ET PRATIQUE DE L'ART DE BATIR.

NOTIONS PRÉLIMINAIRES

SUR LES MESURES MÉTRIQUES, ET LEURS RAPPORTS AVEC LES ANCIENNES

RAPPORT du Mètre au Méridien Terrestre, et avec la Toise de l'Académie des Sciences ; Division du Mètre linéaire ; Contenance du Mètre superficiel et du Mètre cube, pages j-ij. — USAGE des Toiseurs dans l'expression de ces mesures ; Inexactitudes qui en résultent, page iij. — AVEC le Pied et ses subdivisions les différences étaient beaucoup moindres ; Résultats comparatifs d'un même cube mesuré en Pieds et en Mètres, page v. — IDÉE d'introduire les subdivisions de l'ancien Pied dans le nouveau système des mesures Métriques ; Avantages qui en résulteraient pour les arts où il s'agit de Proportions ; Tables des diviseurs communs qui résultent des trois divisions proposées pour le Mètre, page vj. — RAPPORTS exacts entre les divisions du Pied et celles du Mètre, page vij. — EXPOSÉ du système particulier de subdivisions pour les mesures superficielles et cubiques, page viij. — EXEMPLES d'opérations pour réduire en Mètres toutes sortes de produits exprimés en Toises, Pieds, Pouces, Lignes, ainsi que pour convertir en Toises, Pieds, Pouces, Lignes, des produits exprimés en Mètres et parties de Mètres, page x. — TABLE pour la réduction des Anciennes mesures de Paris en mesures Métriques, page xiv. — TABLE pour la réduction des mesures Métriques en Anciennes mesures de Paris, page xvj. — TABLE des Anciens Poids comparés aux Nouveaux, page xix. — TABLE des Nouveaux Poids comparés aux Anciens, page xxviij.

SOMMAIRE DU HUITIÈME LIVRE

ANALYSE COMPARÉE

DES DIFFÉRENTES MÉTHODES D'ÉVALUATION EN USAGE JUSQU'A CE JOUR.

	PAGES.
DES US ET COUTUMES. — *Ce qu'on entend par* US ET COUTUMES; *pourquoi introduits dans le Toisé des Bâtimens.*	1
PAR *qui, et sur quelles bases les Mémoires étaient rédigés dans le principe.*	2
COMMENT, *entre les mains des Toiseurs, les* US ET COUTUMES *sont devenus la source d'une foule d'abus; Des Demi-faces; En quoi consiste cet Usage; Exemple comparatif avec le résultat de notre méthode.*	3
AUTRE EXEMPLE *relatif aux Vides des portes et fenêtres comptés pleins.*	5
MENTIONS *d'autres abus* (*).	6
EXEMPLE D'UN MÉMOIRE DE MAÇONNERIE MONTANT A 17,338 FR., D'APRÈS LE TOISÉ AUX US ET COUTUMES, RÉDUIT à 5,795 FR. PAR LA SUPPRESSION DES USAGES, ET EN CONSERVANT LES MÊMES PRIX.	7
USAGES *par rapport à la Longueur des Bois, sur quoi fondés; Autres relatifs aux Pans de bois, Planchers et Escaliers. Les usages, dans la Charpente, ne peuvent guère augmenter les prix que d'un sixième; dans la Maçonnerie ils peuvent tripler la valeur des ouvrages*	8
USAGES *à l'égard d'un Comble à deux Égouts. Des places occupées par les Lucarnes et les Tuyaux de cheminées. Des ouvrages en plâtre, tels que Solins, Ruellées et Filets.*	9
EXAMEN *des Bases d'Évaluation de plusieurs Auteurs anciens et modernes, pour les Murs en Pierre de taille; Ce qu'elles présentent de défectueux dans l'application; Expériences, Notes et Détails apportés en preuve.*	11
TAILLE DES LITS, JOINTS et *PAREMENS*, selon M. *GOUPY*, en 1772.	13
Idem *selon M. CAMUS de Mézières, en 1781.*	17
Idem *selon M. SEGUIN, en 1788.*	22
Idem *selon M. MORIZOT, en 1804.*	24
BARDAGE *selon les mêmes auteurs.*	27
MONTAGE *des pierres selon les mêmes.*	31
POSE, *selon les mêmes.*	33
TABLEAU *comparatif du Prix des ouvrages en Pierre dure ordinaire, dite Banc-Franc, depuis 1632 jusqu'en 1809, d'après différens AUTEURS et les SOUMISSIONS des entrepreneurs de Travaux Publics.*	36

(*) N. B. Les abus qui résultent des *Us et Coutumes* pour les autres ouvrages de bâtiment, se trouvent mentionnés en leurs lieux dans le cours de l'ouvrage.

DU TRAITÉ DE L'ART DE BATIR.

NOUVELLE MÉTHODE

DE MESURER, DE DÉTAILLER

ET

D'ÉVALUER LES OUVRAGES DE BATIMENS.

AVANT-PROPOS.

EXPOSÉ *des causes qui concourent à la perfection des ouvrages de bâtimens.* — INSTITUTIONS *des anciens Romains pour la construction et l'entretien des Édifices.* — EXEMPLES *de la célérité de leurs travaux.* — IDÉE *d'une École pratique des Arts, consacrée à l'établissement et à la conservation des bâtimens publics.* — AVANTAGES *qui en résulteraient pour le gouvernement.*

PAGES.

TOISÉ (*Principes du*), fondés sur la GÉOMÉTRIE. — La MATIÈRE, la FAÇON, le TRANSPORT et la POSE, sont les choses principales à considérer dans les ouvrages de tous genres. — OUVRAGES DE BATIMENS divisés en XII ARTICLES............ 1—2

ARTICLE PREMIER. — MAÇONNERIE.

1°. MAÇONNERIE EN PIERRE DE TAILLE.

Matière.

PIERRES (*Décrets et Règlemens relatifs à l'exploitation des*). PRIX (à Paris) des espèces de pierres les plus en usage, et de la Chaux (1811)........................ 3—8

Façon.

TAILLE DES PIERRES (*Bases générales pour l'évaluation de la*) et du DÉCHET. — Prix des journées d'ouvriers......... 9

SOMMAIRE DU HUITIÈME LIVRE

MÈTRE CARRÉ (*Détails d'évaluation pour un*) de Tailles planes, telles que Lits, Joints, Paremens, Dérasemens, Ravalemens, Sciages, etc., etc. 10
 Idem de Taille circulaire 11
 Idem de Taille des moulures.................... 13—20
MÈTRE CUBE (*Détails d'évaluation pour un*) de Pierre jetée bas pour Évidemens, Refouillemens et Épannelage....... 21
HARPES (*Observations sur les Évidemens faits pour former*), moyens d'y suppléer avec avantage............... 21—24

Transport et pose.

BARDAGE, MONTAGE ET POSE 25
 MÈTRE CUBE (*Détails d'évaluation pour un*) de Maçonnerie en pierre de taille, pour Bardage, Montage et Pose......... 26

Applications.

MURS, PILIERS ET COLONNES EN PIERRE.
 MÈTRE CUBE (*Applications des détails précédens à l'évaluation d'un*) de Murs droit ou circulaire en plan, de Pilier carré, et de Colonne en pierre de taille. 10—13
VOUTES EN PIERRE.
 MÈTRE CUBE (*Détails particuliers d'évaluation pour un*) de Voûte CYLINDRIQUE, sur cintre droit. 29—34
 Idem de Voûte d'ARÊTE sur même cintre. 37
 Idem de Voûte d'ARC DE CLOITRE *idem* *ibid.*
 Idem de Voûte SPHÉRIQUE *idem* 38
VOUTES SURBAISSÉES (*Observations relatives aux*)...... 40
VOUSSOIRS (*Toisé Géométrique des*) des quatre Voûtes principales. [*Pour servir de modèle à l'application du Toisé par la Méthode Géométrique.*] 41—58
TABLEAU GÉNÉRAL des prix (*pour un Mètre carré et pour un Mètre cube*) de toutes les Façons pratiquées pour les divers ouvrages en Pierre de taille. (*Pour servir à la formation des Devis.*) 28

2°. MAÇONNERIES EN MOELLONS ET EN BRIQUES.

Matière, Façon, Transport, Pose et Applications.

MURS EN MOELLONS; PRIX des matériaux et des journées d'ouvriers................................ 59

DU TRAITÉ DE L'ART DE BATIR.

PAGES.

MÈTRE CUBE (*Détails d'évaluation pour un*) de Maçonnerie ordinaire, en Moellons de Nanterre, d'Arcueil, et en Pierre de Meulière, maçonnés en Mortier ou en Plâtre. 59—62

MURS EN BRIQUES ; prix des différentes qualités de Briques. . 62

MÈTRE CARRÉ (*Détails d'évaluation pour un*) de Maçonnerie ordinaire en Briques de divers pays ; maçonnées en plâtre ou en mortier. 63—64

VOUTES EN MOELLONS.

MÈTRE CARRÉ (*Détails d'évaluation pour un*) des Voûtes CYLINDRIQUE, d'ARÊTE, de CLOITRE et SPHÉRIQUE, exécutées en moellons sur mêmes ceintres et sur une même épaisseur 65

VOUTES EN BRIQUES.

MÈTRE CARRÉ (*Détails d'évaluation pour un*) des Voûtes CYLINDRIQUE, d'ARÊTE, de CLOITRE et SPHÉRIQUES, exécutées en Briques sur mêmes ceintres et sur des épaisseurs différentes. . . 65—68

TABLEAU GÉNÉRAL des prix (*du Mètre carré et du Mètre cube*) des différentes espèces de Voûtes, exécutées sur mêmes dimensions, en Pierre de taille, Moellons et Briques. (*Pour servir à la formation des Devis.*) 69—70

3°. MAÇONNERIE EN PLATRE OU LÉGERS OUVRAGES.

Matière, Transport, Emploi et Applications.

PLATRE (*Prix du*) rendu à l'atelier ; Observation sur l'effet du Plâtre dans son emploi. Mode d'évaluation particulier à ce genre de Maçonnerie ; Expériences et observations pour en déterminer les bases . 71—73

MÈTRE CARRÉ (*Détails d'évaluation pour un*) de Pigeonnage, pour languettes de cheminées. 74

MÈTRE CARRÉ (*Valeur du*) des Lattis jointifs et à claire voie, Hourdis, Gobetage, Crépis, Enduits intérieurs et extérieurs, avec ou sans échaffauds ; Aires, Plafonds, Jointoyemens, Scellemens, etc., déduite du détail précédent. 74—79

CORNICHES ET MOULURES EN PLATRE ; Abus introduits dans la manière d'évaluer ces ouvrages. — Résultat de plusieurs expériences à ce sujet apportées en preuve. Bases rectifiées. . 78

TABLEAU GÉNÉRAL des prix (*pour un mètre carré*) de tous les travaux compris sous la dénomination de légers ouvrages. (*Pour servir à la formation des Devis.*) 79

N. B. *Voyez, pour les instructions relatives à la connoissance, à l'emploi et à la combinaison des pierres et autres matériaux propres à la maçonnerie, les Tomes I^{er}.; II^e. et III^e.; 1, 2, 3, 4 et 5^e. livres de l'Art de Bâtir.*

SOMMAIRE DU HUITIÈME LIVRE

ARTICLE II^e. — Charpente.

Matière.

PAGES.

BOIS DE CHARPENTE (*Division des*) en bois ordinaires et bois de qualité. — Progression du Prix des bois en raison de leurs grosseur et longueur.................... 80—81

Façon.

FAÇON DES BOIS pour ouvrages neufs, avec ou sans Assemblages. — Prix des journées d'ouvriers................ 81

 Stère ou Mètre cube (*Quantité et prix pour un*) de Faces de Sciage ; *idem* Blanchies ; *idem* Refaites à Vives Arêtes, pour une, deux, trois et quatre faces, et en raison de la grosseur des bois. — Évaluation du Déchet................ 82—87

RÉPARATIONS (*Prix des façons en*), telles que Mortaises, Tenons, Coupemens faits sur le tas, Feuillures, Délardemens d'Arêtiers, Évidemens, etc. ; — Conventions à cet égard avec les Entrepreneurs.................... 88

Transport et Pose.

TRANSPORT (*Double*), MONTAGE, LEVAGE ET POSE.

 Stère (*Détails d'évaluation pour un*) de bois, depuis 25 Centimètres de grosseur et 6 Mètres de longueur, jusqu'à 70 Centimètres réduits de grosseur, et 15 mètres de longueur, pour Transports (*du port au chantier, et du chantier au bâtiment*) ; Montage et Pose à 10 mètres d'élévation............. 83—84

Applications.

BOIS BRUTS (*Ouvrages en*), avec ou sans assemblages.

 Cent de bois (*Détails d'évaluation pour un*), avec ou sans assemblages, et les deux espèces confondues, pour Planchers, Combles, Pans de bois, Cloisons, Échaffauds, Cintres, Étayemens, etc............................ 83—84

BOIS REFAITS.

 Stère (*Détails d'évaluation pour un*) d'ouvrages en Bois Refaits, pour Planchers, Combles, Ponts, etc., en charpente apparente............................ 86—87

TABLEAU GÉNÉRAL des prix (*pour un Stère ou Mètre Cube*) de toutes les façons pratiquées dans les divers ouvrages de charpente, en raison de la grosseur et de la longueur du bois. (*Pour servir à la formation des Devis.*)............ 88 (*bis*)

N. B. *Voyez, pour les instructions relatives à l'emploi et à la combinaison des Bois pour la charpente, le tome IV, sixième livre, de l'Art de Bâtir.*

ARTICLE III^e. — COUVERTURE.

Matière.

MATÉRIAUX (*Prix des divers*). — Quantités pour un mètre carré. 89

Façon.

JOURNÉES D'OUVRIERS (*Prix des*).............. 89

TUILES ou en ARDOISES (*Bases pour évaluer les façons dans les couvertures en*), telles que Doublis, Faîtages, compris Crêtes, Embarrures et Scellement des pièces; Arêtiers, Filets, Solins, Ruellées, Pentes sous chenaux, Tranchis pour Noues et Arêtiers, etc............ 89—98

PLOMB, en CUIVRE et en ZINC (*Bases pour évaluer les façons dans les couvertures en*), telles que Cordons, Soudures, Avissures, Chenaux, etc............ 98—102

PIERRE (*Bases pour évaluer les façons dans les couvertures en*), telles que Feuillures pour recouvrement, Entailles en redent, etc. (*Voyez aussi à l'*ARTICLE I^{er}., *la taille des pierres.*)....... 102—104

Applications où se trouvent compris les Transport, Montage et Pose.

COUVERTURES (*Évaluation des*).
 MÈTRE CARRÉ (*Détails d'évaluation du*) de Couverture en Tuiles plates de Bourgogne, dites Grand-Moule............ 91
 Idem, en Tuiles plates de Bourgogne, dites Petit-Moule... 91
 Idem, en Ardoises, dites Carrées Fines, et Carrées Fortes.. 92
 Idem, en Ardoises, dites Cartelettes............ 93
 Idem, en Tuiles Creuses............ 94
 Idem, en Tuiles Flamandes............ 97
 Idem, en Tuiles Romaines............ 95
 Idem, en Plomb. (*Voyez aussi l'*ARTICLE IX).......... 98—99

SOMMAIRE DU HUITIÈME LIVRE

 PAGES.
Idem, en Cuivre Rouge 100—101
Idem, en Zinc. ... 101—102
Idem, en Pierre. (*Voyez aussi l'*ARTICLE I*^{er}*.). 102—104

N. B. *Voyez*, pour les instructions relatives à la connaissance, à l'emploi et à la combinaison des différentes matières propres à la couverture, le Tome IV, livre septième, de l'*Art de Bâtir*.

ARTICLE IV^e. — MENUISERIE.

Matière.

BOIS DE CHÊNE ET DE SAPIN (*Prix des*) débités en Feuillets, Planches, Membrures, Battans de Portes Cochères, Chevrons, Merrains, etc., etc., au Mètre courant, pour le règlement des mémoires, et à la Toise, tels qu'ils se vendent sur les ports... 105—112

Façon.

JOURNÉES D'OUVRIERS (*Prix des*) 115
 Mètres courant et carré (*Prix des*) des différentes façons pour la menuiserie, telles que les Replanissage, Dressage et Blanchissage; le Dressage des joints, les Rainures et Languettes; les Sciages; les Moulures, depuis 12 jusqu'à 24 lignes de développement, avec ou sans filets; les Assemblages, etc., etc. ... 113—116

Applications dans lesquelles le Transport et la Pose se trouvent compris.

BOIS DE BATEAU (*Ouvrages en*).
 Mètre carré (*Détails d'évaluation pour un*) de Cloison à claire-voie, en Planches refendues, posée en place, compris clous; — *idem*, Jointive avec joints dressés; — *idem*, avec Rainures et Languettes; *idem*, Blanchie, d'un et de deux côtés . . 117—11

BOIS NEUF (*Ouvrages en*) de chêne et de sapin.
 Mètre carré (*Détails d'évaluation pour un*) de Cloison pleine, avec Rainures et Languettes; Blanchie des deux côtés. 119—120
 Mètre carré (*Détails d'évaluation pour un*) de Tablettes, Portes, Dessus de table, Volets unis, et autres ouvrages du même genre, avec Emboîtures en chêne, depuis 13 jusqu'à 54 Millimètres d'épaisseur.................................... 136
 Idem, de Planchers en frise, en Points d'Hongrie; Parquets

DU TRAITÉ DE L'ART DE BATIR.

 d'assemblage à Compartimens carrés et en losanges. 120—123

 Idem de Lambris, Portes, Volets, avec Panneaux et à grands Cadres, bruts ou blanchis par derrière et à double Paremens, etc. 123—126

 Idem de Portes Cochères et Portes d'Église (*de Sainte-Geneviève*). 126—131

 Idem de Croisées ordinaires avec des dormans de 34 à 40 Millimètres; Croisées à grands carreaux, avec dormans de 54 Millimètres; grandes Croisées à glaces. 132—134

 Idem de Persiennes, avec dormans de 34 Millimètres d'épaisseur. 134—135

 TABLEAU GÉNÉRAL des prix (*pour un Mètre courant*) de toutes les façons pratiquées pour les ouvrages de menuiserie. (*Pour servir à la formation des Devis.*). 138

N. B. *Voyez pour les instructions relatives à la connaissance, à l'emploi et à la combinaison des Bois de Menuiserie, le Tome IV, septième livre de l'Art de Bâtir.*

ARTICLE V^e. — SERRURERIE.

1°. DES GROS FERS DE BATIMENS.

Matière.

DES FERS (*Prix moyen*) pour un Quintal métrique, en raison de leur qualité, et de leurs formes et dimensions d'épaisseur. . . 139—140

CHARBON DE TERRE (*Prix de la voie de*) de 15 hectolitres. . 140

Façon.

JOURNÉES D'OUVRIERS (*Prix des*). 140

FORGEAGE (*Expériences pour déterminer le déchet des fers par le*). 140—144

 Applications dans lesquelles sont compris le Transport et la Pose.

CENT DE KILOGRAMMES (*Détails d'évaluation d'un*) de Gros Fers de Bâtimens en fers de différentes qualités. 144—145

2°. FERS D'ASSEMBLAGE.

KILOGRAMME (*Détails d'évaluation pour un*) de fers d'assemblage. Grilles dormantes pour Croisées; *idem* pour Clôture avec

SOMMAIRE DU HUITIÈME LIVRE

Partie Ouvrante à un ou deux ventaux, exécutées en fers de différentes qualités, grosseurs et formes; calibrés ou tels qu'ils se trouvent dans le commerce; et avec Serrures Espagnolettes, etc. 146—152

Mètre courant (*Détails d'évaluation pour un*) de Grilles d'Appui, Balcons, Rampes d'Escaliers, etc. etc., exécutés sur différens dessins, avec plus ou moins de recherche dans le travail et les ornemens. 153—156

3°. FERRURES ET QUINCAILLERIE.

FERRURES (*Détails d'évaluation pour les*) de toutes formes et dimensions, ajustées et posées en places, telles que Pentures, Pommelles, simples et doubles en S ou en T; Charnières polies, Fiches à gonds; *idem* à charnières et à vases; *idem* de brisure à boutons et nœuds polis; *idem* de brisure communes et broches rivées; Serrures de toutes espèces avec leurs accessoires; Verrous, Loquets, Loqueteaux, Boutons, Espagnolettes, Équerres, etc. 156—165

BOULONS (*Détails d'évaluation pour les*) en raison de leur forme, grosseur et longueur; à Têtes rondes et carrées, avec Clavettes, Vis et Écroux. 165—166

CHEVILLETTES (*Détails d'évaluation pour les*) en raison de leurs grandeur et grosseur, au Kilogramme, ou au cent de compte. . 167—168

BROCHES et PATES (*Évaluation des*) qui servent à fixer les ouvrages de Menuiserie, des vis et des clous. 169—171

N. B. *Voyez pour les instructions relatives à la connaissance, l'emploi et la combinaison des Fers, le Tome IV, septième livre de l'Art de Bâtir.*

ARTICLE VI°. — Marbrerie.

Matière.

MARBRES (*Prix du Mètre cube des diverses espèces de*) les plus en usage. (*Relativement aux prix des Pierres propres aux ouvrages de Marbrerie, voyez l'*Article *I°. de ce livre.*) 172—177

Mètre carré (*Prix du*) des mêmes espèces de Marbres débités en tranches de différentes épaisseurs, dans les Usines 177—178

Cent de carreaux (*Prix du*) tout taillés, en raison de leur

DU TRAITÉ DE L'ART DE BATIR.

grandeur et de la nature des Marbres et Pierres dont ils sont formés . 178

Façon.

JOURNÉES D'OUVRIERS (*Prix des*).

Mètre carré (*Détails d'évaluation pour un*) de Taille, de Sciage fait de main d'homme et de Poli. 178—188

Applications où se trouvent compris le Transport et la Pose.

DALLAGES, PAVAGES, REVÊTEMENS.

Mètre carré (*Prix du*) de Carrelage et Revêtemens, exécutés en Pierre, en Marbre blanc veiné, bleu turquin, noir de Dinan, granit, etc. 172—188

DÉTAILS D'ARCHITECTURE.

Cheminées (*Détails d'évaluation de deux*) en Marbres bleu turquin, et griotte d'Italie, exécutées sur dessins donnés, pour le palais du Luxembourg . 188—212

Table des prix de la Matière, de la Façon et de la Pose. (*Pour servir à la formation du Devis.*) 177—178

N. B. *Voyez pour les instructions relatives à la connaissance, l'emploi et la combinaison des matériaux propres aux ouvrages de marbrerie, le Tome 1er., premier et deuxième livres de l'Art de Bâtir.*

ARTICLE VII^e. — Sculpture d'ornemens.

Matière.

PLATRE, PIERRE TENDRE, BOIS PIERRE DURE, MARBRE BLANC. (*Voyez pour les prix de ces matières les Articles Ier. (1^{re}. et 3^e. parties), IV et VI.*)

Façon.

JOURNÉES (*Prix moyen des*) de Sculpteurs d'ornemens. Expériences, notes et attachemens 213—215

Applications aux matières ci-dessus.

ORNEMENS AU MÈTRE COURANT.

SOMMAIRE DU HUITIÈME LIVRE

Mètre courant (*Évaluation du*) de Feuilles-d'eau simples sur Talons; Rais de cœur et doubles feuilles-d'eau; Trèfles simples; Trèfles fleuronnés; Feuilles d'Acanthe et Feuilles-d'eau, alternées; Oves simples avec dards; Oves fleuronnés; Palmettes; Perles enfilées; Pirouettes et Grains de chapelets; Frises avec enroulemens; etc. 216—217

ORNEMENS A LA PIÈCE.

Têtes de lion; Rosaces; Modillons; Chapiteaux Ioniques; Chapiteaux Corinthiens pour Colonnes et Pilastres, (*depuis un tiers de Mètre jusqu'à deux Mètres de hauteur*); Guirlandes; Trophées; etc. 216—217

N. B. *Les ornemens énoncés dans cet* Article *se trouvent représentés sur la Planche* CLXXXVI (*sixième de ce volume*).

ARTICLE VIII^e. — Peinture d'impression et décors.

Matière.
COULEURS.

Kilogramme (*Prix du*) des couleurs les plus en usage, telles que Blancs, Rouges, Jaunes, Verts, Bleus, Bruns, etc.. . . 218—222

LIQUIDES, SUBSTANCES ET USTENSILES DIVERS.

Kilogramme (*Prix du*) des Colles, de parchemin à la brochette, de cuir de lapin; des Huiles de lin, d'œillet, grasse, de noix; d'Essence; de Savon noir; de Litharge; de Couperose, etc. . . 223

Litre (*Prix du*) des Vernis de 1^{re}. et 2^e. qualités; Vernis gras, Vernis à bois, Vernis dit gros guyot, Vernis à l'essence dit de Hollande, Eau seconde, etc. etc. 224

Façon.

JOURNÉES D'OUVRIERS (*Prix des*) 224

Mètre carré, (*Évaluation du*) pour Échaudages, Grattages, Lavages, Lessivages, Encollages, Rebouchages, etc. etc. . . . 225—226

Applications.

PEINTURE EN DÉTREMPE.

Mètre carré (*Détails d'évaluation pour un*) de Peinture dite

d'Impression en Blanc, Gris, Couleur de pierre ; Détrempes vernies, etc., (*appliquées à une ou plusieurs couches*), sur Murs, Boiseries, Plafonds etc. 227—230

Mètre carré (*Détails d'évaluation pour un*) de Peinture dite Décors, tels que, Appareil en pierre de taille, avec Joints tracés, ombrés et éclairés ; Marbres veinés, Granits, Bois veinés, etc., avec ou sans vernis, ou vernis à plusieurs couches etc. . . . 230—231

PEINTURE A L'HUILE.

Mètre carré (*Détails d'évaluation pour un*) des ouvrages de même genre exécutés avec des couleurs broyées à l'Huile. . . . 232—233

PEINTURE A L'ESPRIT DE VIN, (*dite Lucidonique*).

Mètre carré (*Détails d'évaluation pour un*) des ouvrages de même genre exécutés avec des couleurs broyées à l'esprit de vin. 233—239

ARTICLE IX^e. — Vitrerie et miroiterie.

Matière.

VERRES D'ALSACE ET DE BOHÈME, évalués d'après leurs dimensions à l'équerre, au Paquet et au Mètre superficiel. . . . 240—242

GLACES (*Bases d'évaluation pour les*) de Saint-Gobin et de saint-Quirin, employées au vitrage des grandes croisées. 250—251

MASTIC (*Évaluation d'un* Kilogramme *de*). 242—243

Façon.

ÉTAMAGE ET POLISSAGE (*Évaluation des*). 253

Applications ou se trouvent compris les Transport, Pose et Déchet.

VITRERIE. . .

Pied carré et Mètre carré (*Détails d'évaluation pour les*) de Vitrerie en Verre d'Alsace, en Verre de Bohème, et en Glaces de Saint-Gobin et de Saint-Quirin. 243—251

MIROITERIE.

Glaces nues étamées (*Évaluation des*) en raison de leurs dimensions mesurées à l'équerre en Centimètres et en Pouces. . . 253

SOMMAIRE DU HUITIÈME LIVRE

PAGES.

ARTICLE Xe. — CARRELAGE ET PAVAGE.

Matière.

MILLIER (*Prix du*) de Briques, de Carreaux carrés, Carreaux exagones de plusieurs dimensions, en terres de Bourgogne et de Paris, et en Fayence.................... 254—258

CENT (*Prix du*) de Pavés de grès, en Roche dure de 217 Millimètres en carré; *idem* en Roche tendre; *idem* refendus en deux; *idem* refendus en trois; *idem* de Pavés d'échantillon de 189 et 135 Millimètres en carré....................... 258—266

MÈTRE CARRÉ (*Nombre de Briques, Carreaux et pavés de toute espèce pour un*)........................ 254—266

MÈTRE CUBE (*prix du*) de Sable, de Ciment commun, de Ciment de Tuiles et briques de Bourgogne, de Chaux vive de champagne, de Ciment d'eau-forte, de Salpêtre, etc............ 259

JOURNÉES D'OUVRIERS (*Prix des*)............. 260

Applications dans lesquelles se trouvent compris le Transport et la Pose.

CARRELAGE.

MÈTRE CARRÉ (*Évaluation d'un*) de Carrelage en Briques de Bourgogne posées de plat, de champ, en liaison, en épi; *idem* en Carreaux carrés et exagones de Bourgogne et de Paris; *idem* en Carreaux de Fayence, posés en Mortier ou en Plâtre..... 254—258

PAVAGE.

MÈTRE CARRÉ (*Évaluation d'un*) de Pavage, en Pavés de toutes qualités, formes et grosseurs, posés en Sable, Mortier, Ciment, Salpêtre. etc........................... 258—266

N. B. *Voyez, pour les instructions relatives à la connaissance des Matériaux propres à ces genres d'ouvrages et à la manière de les disposer, le Tome I, premier et deuxième livres de l'Art de Bâtir.*

DU TRAITÉ DE L'ART DE BATIR.

ARTICLE XI^e. — PLOMBERIE.

Matière.

PLOMB NEUF EN LINGOT (*Prix d'un* CENT DE KILOGRAMMES). 273

SOUDURE (*Détails d'évaluation pour un* CENT DE KILOGRAMMES DE). 274

Façon.

FONTE, la FAÇON et le COULAGE (*Bases d'évaluation pour la*), d'après les résultats de plusieurs expériences. . . , 269

LAMINAGE (*Évaluation du*) 270

MÈTRE CARRÉ (*Poids d'un*) de Plomb en Tables, en raison de leur épaisseur. 271

MÈTRES CARRÉS (*Nombre de*) couverts par 100 Kilogrammes de Plomb en Tables, en raison de leur épaisseur. 271

Applications dans lesquelles se trouvent compris le Transport et la Pose.

*Pour les détails relatifs à l'emploi du Plomb dans la Couverture des Bâtimens, voyez l'*ARTICLE III^e. 99

TUYAUX (*Détails d'évaluation pour les*) Fondus, Soudés, Physiqués, etc. 273

SOUDURE (*Détails d'évaluation pour l'emploi de la*) 274

ARTICLE XII^e. — TERRASSE ET FOUILLE DES TERRES.

Matière.

TERRES (*Observations sur les différentes natures de*). 281

Façon.

JOURNÉES D'OUVRIERS. (*Prix des*)- 276

FOUILLE.

MÈTRE CUBE (*Détails et prix de la Main d'œuvre pour 1*) de Terres ordinaires, pour Pio... .e et Pelletage pour Jeter sur berge, depuis 2 jusqu'à 6 Mètres ... profondeur (*une, deux et trois banquettes*). 276—277

REMBLAIS.

 Mètre cube (*Évaluation du*) de Terres ordinaires pour Remblais simple ; *idem*, avec les Terres Tassées et Foulées aux pieds ; *idem*, avec les Terres Pilonées. , 281

Transport.

BROUETTE (*à la*).

 Mètre cube (*Évaluation du transport d'un*) de Terres ordinaires, depuis 20 jusqu'à 300 Mètres de distance. 278

CAMION (*au*).

 Mètre cube (*Évaluation du transport d'un*) de Terres ordinaires, depuis 100 jusqu'à 1000 Mètres de distance. 279

TOMBEREAU (*au*).

 Mètre cube (*Évaluation du transport d'un*) de Terres ordinaires, depuis 100 jusqu'à 2000 Mètres de distance. 280

Applications.

 Table pour l'évaluation du Mètre cube de Terre, pour Fouille et Transport, en raison de la Profondeur, de la manière dont s'effectue le Transport, et de l'éloignement des Relais ou Décharges. 282

PRÉCIS
SUR LA FORMATION DES DEVIS.

 CONSEILS aux jeunes élèves qui se destinent à la profession d'Architecte. — Considérations générales sur les Devis. — Trois espèces de Devis. — Objet particulier de chacun d'eux. — Pour la plupart des édifices, la rédaction des Devis n'exige pas moins de temps, d'étude et de recherches, que la composition des projets sous le rapport de l'art. — Un Devis bien fait est une garantie nécessaire, pour tous ceux qui font bâtir, de la bonne exécution des ouvrages, ainsi que de l'ordre et de l'économie dans les dépenses. — Instructions sur la marche à suivre dans l'ordonnance générale d'un Devis. — Supplément aux Tables analytiques d'évaluation dressées d'après les principes développés dans le cours de cet ouvrage, pour servir à la formation des Devis ; pages 283—298.

 EXEMPLE.

EXEMPLE DE DEVIS

ET D'ÉVALUATION,

D'APRÈS LES PRINCIPES ET LES TABLES QUI PRÉCÈDENT,

POUR L'ESTIMATION D'UN BATIMENT,

Représenté par les plans, coupes, élévations, profils et détails des planches CLXXXVII, CLXXXVIII.

———

PAGES.

DESCRIPTION SOMMAIRE DU BATIMENT. 299—302
DEVIS ESTIMATIF, I^{re}. PARTIE. Fondations et Étage souterrain. 303—312
——————— II^e. PARTIE. Rez-de-chaussée. 313—322
——————— III^e. PARTIE. Premier Étage. 323—332
——————— IV^e. PARTIE. Deuxième Étage. 333—339
——————— V^e. PARTIE. Greniers et Combles. . . . 340—345
RÉCAPITULATION. 346

FIN DU SOMMAIRE DU HUITIÈME LIVRE.

✱✱✱

NOTIONS PRÉLIMINAIRES.

DES MESURES MÉTRIQUES, ET DE LEURS RAPPORTS AVEC LES ANCIENNES.

Le mètre est la dix millionième partie du quart du méridien terrestre, qui a été trouvée de 3 pieds 11 lignes $\frac{296}{1000}$ de la toise de l'Académie des Sciences de Paris.

Le mètre linéaire se divise en dix décimètres, cent centimètres, mille millimètres.

Le mètre superficiel, ou carré, contient cent décimètres carrés, dix mille centimètres et un million de millimètres.

Le mètre cube se compose de mille décimètres; c'est-à-dire de dix tranches de chacune cent décimètres, d'un million de centimètres ou cent tranches de chacune dix mille centimètres; et d'un milliard de millimètres, ou de mille tranches de chacune un million de millimètres.

Ainsi les expressions qui indiquent ces trois subdivisions doivent contenir trois décimales pour les mesures linéaires; six décimales pour les mesures de superficie, et neuf décimales pour les cubes, comme on peut le voir par l'opération ci-après, faite pour trouver le carré et le cube de 2 mètres 222 millimètres, dont le carré 4,937284 est suivi de 6 décimales, et le cube 10,970645048 de 9 décimales.

Notions préliminaires.

Opérations.

```
        2,222
        2,222
       ------
        4444
       4444
      4444
     4444
     ----------
carré. 4,937284
         2,222
       ----------
       9874568
      9874568
     9874568
    9874568
    -------------
cube. 10,970645048
```

Les toiseurs qui font usage des nouvelles mesures, se contentent d'exprimer deux décimales dans les mesures linéaires et autant pour les surfaces, et trois pour les cubes; en sorte que, pour le cas dont il est question, ils se contenteraient d'exprimer la mesure linéaire

par. 2 m. 22 2000000 de moins.
la superficielle par 4 93 7284000
et la cubique par. 10 97 0645048

Pour suppléer à cette inexactitude, on ajoute une unité lorsque la décimale qui suit celle qu'on veut conserver est plus de 5; ainsi, au lieu de 4,937284, on prendrait 4,94, et au lieu de 10,970645048, on mettrait 10,971.

Pour le premier cas, l'expression 4,94, la surface est augmentée de 2716 millimètres carrés. L'expression du second cas augmente le cube de 354972 millimètres cubes.

Notions préliminaires.

Opérations.

```
  940000         971000000
  937284         970645048
  ──────         ─────────
    2716            354952
```

Il est vrai que les matières dont on fait usage pour la construction des édifices ordinaires ne sont pas assez précieuses, pour qu'on ne puisse pas se permettre ces compensations pour simplifier les calculs; mon observation n'a d'autre but que de faire connaître ce que peuvent produire ces inexactitudes, qui sont beaucoup moindres en faisant usage des pieds avec leurs subdivisions en douze, ainsi qu'on pourra en juger par le calcul des deux cubes ci-après, de mêmes dimensions, dont les côtés sont de 7 pieds 3 po. 6 lig., répondant à 2 mètres 367 millimètres. Le cube exprimé en pieds, donne 387 p. 8 po. 2 lig. 9pts. 10'. 6".

Opération pour les pieds.

```
        7 p.  3 po.  6 lig.
        7      3      6
       ────────────────────
       51      0      6
        1      9     10     6
               3      7     9     0
       ────────────────────
       53      2      0     3
        7      3      6
       ────────────────────
      372      2      1     9
       13      3      6     0     9
        2      2      7     0     1     6
       ─────────────────────────────────
      387 p.  8 po.  2 l.  9 p$^{ts}$.  10'  6"
```

Notions préliminaires.

Celui exprimé en mètres, donne 13 m. 261564863.

Opérations pour les mètres.

$$
\begin{array}{r}
2,367 \\
2,367 \\
\hline
16569 \\
14202 \\
7101 \\
4734 \\
\hline
5,602689 \\
2,367 \\
\hline
39218823 \\
33616134 \\
16808067 \\
11205378 \\
\hline
13,261564863
\end{array}
$$

Si l'on retranche du premier cube les quantités au-dessous des lignes, il restera 387 p. 8 po. 2 lig., et si l'on ne prend que trois décimales du second, on aura 13 m. 261.

La quantité retranchée du résultat du calcul en pieds est de 9 points $\frac{..}{..}$ de point et $\frac{.}{...}$ de point, égale 9 points $\frac{..}{..} + \frac{.}{..} =$ 9 points $\frac{.}{.}$. Pour évaluer ces quantités, il faut considérer que les subdivisions du pied cubique sont des tranches d'un pied carré, dont l'épaisseur est d'un pouce, d'une ligne ou d'un point. Les tranches d'un pouce contenant 144 pouces cubiques, celles d'une ligne qui sont douze fois moins épaisses, équivaudront à 12 pouces; les tranches dont l'épaisseur est un point, étant douze fois moins épaisses que celles des lignes, ne produiront qu'un pouce cube, ainsi les 9 points $\frac{..}{..} + \frac{.}{...}$ valent 9 pouces $\frac{.}{.}$.

Notions préliminaires. v

Pour l'expression en mètres, la partie retranchée est 564,863 millimètres cubes, dont la racine cubique est de 83 millimètres équivalant à 3 pouces 1 ligne, dont le cube est 29 pouces $\frac{1}{2}$; d'où il résulte qu'en réduisant le produit en mètres à trois décimales, on retranche une quantité qui est trois fois plus grande que celle qu'on ôte du produit en pieds, en retranchant les parties au-dessous des lignes.

Si l'on augmente d'une unité les quantités qui précèdent celles qu'on retranche, on aura pour l'expression en pieds 587 p. 8 po. 3 lig., et pour celle en mètres 13 m. 262 : ce qui augmente le cube en pieds de 1 pouce $\frac{1}{2}$, et celui en mètres de 455137 millimètres cubes; dont la racine cubique est 76 millimètres, répondant à 2 pouces 10 lignes, dont le cube donne 22 pouces $\frac{1}{2}$, augmentation qui est vingt fois plus grande que celle du calcul en pieds, pouces et lignes.

L'établissement des mesures uniformes en France est sans contredit un des plus grands avantages que les sciences ont procuré aux arts et au commerce, mais on aurait pu conserver pour les subdivisions du mètre, le système duodénaire de l'ancien pied, qui a l'avantage d'avoir un plus grand nombre de diviseurs exacts, ce qui est d'une grande utilité dans les arts où il s'agit de proportions, tels que l'architecture.

Le mètre serait divisé en trois parties, dont chacune serait désignée sous le nom de pieds métriques; il serait subdivisé en 12 pouces, le pouce en 12 lignes et la ligne en dix points : ce qui donnerait 1440 divisions pour le pied, 4320 pour le mètre et 8640 pour le double mètre ou toise métrique. Ces divisions seraient plus en rapport avec les opérations des arts. La toise servirait pour les grandes dimensions, le mètre pour les moyennes et le pied pour l'usage ordinaire. Quant aux subdivisions, le pouce serait beaucoup plus commode que le décimètre qui est trop grand, et le centimètre qui est trop petit. Mais puisque les subdivisions décimales sont adoptées, nous allons indiquer les rapports des toises, des pieds, des pouces et des lignes avec les mètres et leurs subdivisions.

TABLE *des diviseurs communs qui résultent des trois subdivisions du mètre ; de celle proposée en 4320 parties, de celle en 3000 et de celle adoptée en 1000.*

Diviseur pour le mètre, comprenant 4320 points.		Diviseur du mètre comprenant 3 pieds métriques de chacun 1000 parties.		Diviseur du mètre en 1000 millimètres.	
1	4320	1	3000	1	1000
2	2160	2	1500	2	500
3	1440	3	1000	4	250
4	1080	4	750	5	200
5	864	5	600	8	125
6	720	6	500	10	100
8	540	8	375	20	50
9	480	10	300	40	25
10	432	12	250	50	20
12	360	15	200	100	10
15	288	20	150	125	8
16	270	24	125	200	5
18	240	25	120	250	4
20	216	30	100	500	2
24	180	40	75	1000	1
27	160	50	60	15 diviseurs.	
30	144	60	50		
36	120	75	40		
40	108	100	30		
48	90	120	25		
54	80	125	24		
60	72	150	20		
72	60	200	15		
80	54	250	12		
90	48	300	10		
108	40	375	8		
120	36	500	6		
144	30	600	5		
160	27	750	4		
180	24	1000	3		
216	20	1500	2		
240	18	3000	1		
270	16	32 diviseurs.			
288	15				
360	12				
432	10				
480	9				
540	8				
38 diviseurs.					

Notions préliminaires. vij

Le mètre ayant été définitivement fixé à 5 pieds 11 lignes $\frac{296}{1000}$, en réduisant cette mesure en millièmes de lignes, on aura 443296 millièmes de ligne pour un mètre,

	mètres.	millim.
d'où il résulte que 443296 lignes vaudront	1000,000	
221648	500,000	
110824	250,000	
55412	125,000	
27706	62,500	
13853	31,250	

Ces deux dernières quantités sont les plus petites qui puissent indiquer un rapport exact entre les divisions du pied et celles du mètre, d'où il résulte que si

	mètres.	millim.
13853 lignes valent . .	31,250	
13853 pouc. vaudront .	375,000	
13853 pieds	4500,000	
et 13853 toises . . .	27000,000	

Pour les mesures courantes.

	mètre.	millim.
D'où l'on tire la valeur d'une ligne	0,002	$\frac{1}{3}$
celle d'un pouce.	0,027	
celle d'un pied . .	0,324	$\frac{2}{3}$
celle d'une toise.	1,949	

Pour les mesures superficielles.

	mètres	millim.
Celle d'une ligne carrée sera	0,000005	$\frac{1}{10}$
d'un pouce carré . . .	0,000732	
d'un pied carré . . .	0,105520	
d'une toise carrée . . .	3,798740	

Notions préliminaires.

Pour les mesures cubiques.

	mètres.	millim.
Le cube d'une ligne vaut	0,00000001 1	÷
Le cube d'un pouce...	0,00000198 3	÷
Un pied cube......	0,034277260	
La toise cube......	7,403890000	

Il ne faut pas confondre ces pieds, pouces, lignes carrés et cubes avec ceux qui résultent de la manière de calculer dont il a été ci-devant parlé, qui sont des tranches d'un pouce ou d'une ligne d'épaisseur.

Ainsi, pour les surfaces on trouve
qu'un pouce carré contient..... 144 lig. carrées.
un pied carré 144 pouces carrés, et 20736
une toise carrée 36 pieds carrés...
5184 pouces carrés, et...... 746496

Pour les cubes, on trouve,

qu'un pouce cube contient..... 1728 lig. cubes.
un pied 1728 pouces cubes, et... 2535984
une toise cube 216 pieds 373248
pouces, et............ 644972544

Les tranches qui résultent de la manière de calculer en pieds, pouces, lignes donnent pour une toise carrée chaque pied égal à une tranche de 6 pieds sur un pied.

Chaque pouce égal à une tranche de 6 pieds sur un pouce.

Et chaque ligne égale à une tranche de 6 pieds sur une ligne.

On désigne ces tranches sous les noms de pied-toise, pouce-toise et ligne-toise.

Notions préliminaires. jx

Pour le pied carré, chaque pouce est égal à une tranche d'un pied de long sur un pouce de large.

Et chaque ligne à une tranche d'une ligne de large sur un pied de long. On distingue ces divisions sous les noms de pouce-pied et ligne-pied.

Enfin, le pouce carré se divise en tranches d'un pouce de longueur sur une ligne de largeur, appelée ligne-pouce, d'où il résulte que le pied-toise est 12 fois plus grand que le pouce-toise, et le pouce-toise 12 fois plus grand que la ligne-toise. Il en est de même des subdivisions du pied carré, le pouce-pied est 12 fois plus grand que la ligne-pied ; et par rapport au pouce carré, il est 12 fois plus grand que la ligne-pouce.

La valeur d'une toise carrée en mètres étant..................	3,798740
Celle d'une tranche d'un pied ou d'un pied-toise sera.............	0,633123
Celle d'un pouce-toise.........	0,052760
Celle d'une ligne-toise.........	0,004397
La valeur d'un pied carré étant....	0,105520
Celle d'une tranche d'un pouce ou d'un pouce-pied sera..............	0,008793
Celle d'une ligne-pied.........	0,000732
La valeur d'une toise cube en mètres étant.................	7,405890000
Celle d'un pied-toise ou d'une tranche d'un pied sera...............	1,233981667
Celle d'un pouce-toise.........	0,102831805
Celle d'une ligne-toise.........	0,008569317
La valeur d'un pied cube étant....	0,054277260
Celle d'un pouce-pied sera......	0,002856438
Celle d'une ligne-pied.........	0,000238036

Art de bâtir. TOM. V.

Notions préliminaires.

Ces évaluations peuvent servir à réduire en mètres toutes sortes de produits exprimés en toises, pieds, pouces et lignes ; et à réduire en toises, pieds, pouces et lignes, les produits exprimés en mètres et parties de mètre.

Premier exemple pour les mesures courantes.

On veut savoir combien 24 toises 5 p. 8 po. 7 lig. font en mètres ; on trouvera :

Pour les 24 toises	$1,949 \times 24$, qui donneront	46,776
Pour les pieds	$324\frac{1}{7} \times 5$	1,624
Pour les pouces	027×8	0,216
Pour les lignes	$002\frac{1}{4} \times 7$	0,016
	Total	48,632

Ainsi, 24 toises 5 pieds 8 pouces 7 lignes valent 48 mètres 632 millimètres.

Deuxième exemple, pour réduire les toises superficielles en mètres carrés.

Soit une superficie de 13 toises 4 pieds 5 pouces 8 lignes superficielles à réduire en mètres carrés :

On aura pour les toises	$3,798740 \times 13 =$	49,383620
Pour les pieds-toises . .	$0,653123 \times 4 =$	2,532492
Pour les pouces-toises .	$0,052760 \times 5 =$	0,263800
Pour les lignes-toises . .	$0,004397 \times 8 =$	0,035176
	Total	52,235088

C'est-à-dire que les 13 toises 4 pieds 5 pouces 8 lignes superficielles valent 52 mètres, 235 millimètres carrés.

Notions préliminaires. xj

Troisième exemple.

Il y a une autre manière d'exprimer les toises superficielles, lorsque les calculs ont été faits en pieds, en divisant le produit par 36 pour avoir le nombre de toises, le surplus s'exprime en demi-toise, pieds et pouces carrés. Ainsi, pour une superficie exprimée par 14 toisés ÷ 12 pieds 4 pouces,

on aura pour les toises . . .	$3,798740 \times 14 =$	$53,182360$
Pour la demi-toise		$1,899370$
Pour les pieds carrés	$0,105520 \times 12 =$	$1,266240$
Pour les pouces-pieds. . . .	$0,008793 \times 4 =$	$0,035173$
	Total. . .	$56,383143$

Ainsi, ces 14 toises ÷ 12 pieds 4 pouces étant réduites en mètres, donnent 56 mètres 383 millimètres carrés.

Quatrième exemple.

Il s'agit de réduire en mètres une superficie de 15 pieds 9 pouces 8 lignes,

On aura pour les pieds. . . .	$0,105520 \times 15 =$	$1,582800$
Pour les pouces-pieds	$0,008793 \times 9 =$	$0,079140$
Pour les lignes-pieds	$0,000732 \times 8 =$	$0,005862$
	Total	$1,667802$

Cinquième exemple, pour réduire les toises, pieds, pouces et lignes cubes, en mètres cubes et parties de mètre.

Soit la quantité 8 toises 4 pieds 8 pouces 6 lignes cubes, à réduire en mètres et parties de mètre.

On aura pour les toises 7,40389oooo × 8 qui donnent.............	59,231120000
Pour les pieds-toises 1,233981667 × 4 qui donnent.............	4,935926668
Pour les pouces-toises 0,102831805 × 8	0,822654440
Et pour les lignes . . 0,008569317 × 6	0,051415902
Total. . . .	65,041117010

Ainsi, 8 toises 4 pieds 8 pouces 6 lignes cubes, valent 65 mètres 041117010 millimètres cubes. Comme les rapports des mètres et parties de mètre ne sont presque jamais exacts, il faut, pour plus d'exactitude, quand cela se peut, prendre pour les quantités inférieures des aliquotes des quantités supérieures ; ainsi, dans cet exemple, au lieu de multiplier la valeur d'une ligne-toise par 6, nous avons pris la moitié de la valeur du pouce-toise. C'est ce moyen des aliquotes qui rend le calcul des divisions duodécimales aussi expéditif que celui des parties décimales.

Notions préliminaires. xiij

Sixième exemple, pour les pieds cubes.

Pour réduire en mètres cubes 32 pieds 5 pouces 9 lignes on aura pour les pieds. . 0,034277260 × 32

qui donnent. 1,096872320
Pour les pouces-pieds 0,002856438 × 5
qui donnent. 0,014282191
Et pour les lignes-pieds 0,000238036 × 9
qui donnent 0,002142324

Réduction en mètre. . . . 1,113296835

TABLE pour la réduction des anciennes mesures de Paris, en mesures métriques.

Lignes.	Mètres. Milli.	Pieds.	Mètres. Milli.	Pieds.	Mètres. Milli.
1	0.002	18	5.847	61	19.815
2	0.005	19	6.172	62	20.140
3	0.007	20	6.497	63	20.465
4	0.009	21	6.822	64	20.790
5	0.011	22	7.146	65	21.115
6	0.014	23	7.471	66	21.439
7	0.016	24	7.796	67	21.764
8	0.018	25	8.121	68	22.089
9	0.020	26	8.446	69	22.414
10	0.023	27	8.771	70	22.739
11	0.025	28	9.096	71	23.064
Pouces.		29	9.420	72	23.388
		30	9.745	73	23.713
1	0.027	31	10.070	74	24.038
2	0.054	32	10.395	75	24.363
3	0.081	33	10.720	76	24.688
4	0.108	34	11.045	77	25.013
5	0.135	35	11.369	78	25.337
6	0.162	36	11.694	79	25.662
7	0.189	37	12.019	80	25.987
8	0.217	38	12.344	81	26.312
9	0.244	39	12.669	82	26.637
10	0.271	40	12.994	83	26.962
11	0.298	41	13.318	84	27.287
Pieds.		42	13.643	85	27.611
		43	13.968	86	27.936
1	0.325	44	14.293	87	28.261
2	0.650	45	14.618	88	28.586
3	0.975	46	14.943	89	28.911
4	1.299	47	15.267	90	29.236
5	1.624	48	15.592	91	29.560
6	1.949	49	15.917	92	29.885
7	2.274	50	16.242	93	30.210
8	2.599	51	16.567	94	30.535
9	2.924	52	16.892	95	30.860
10	3.248	53	17.216	96	31.185
11	3.573	54	17.541	97	31.509
12	3.898	55	17.866	98	31.834
13	4.223	56	18.191	99	32.159
14	4.548	57	18.516	100	32.484
15	4.873	58	18.841	200	64.968
16	5.197	59	19.166	300	97.452
17	5.522	60	19.490	400	129.936

Notions préliminaires.

Pieds.	Mètres. Milli.	Toises.	Mètres. Milli.	Toises.	Mètres. Milli.
500	162.420	32	62.369	80	155.923
600	194.904	33	64.318	81	157.872
700	227.388	34	66.267	82	159.821
800	259.872	35	68.216	83	161.770
900	292.355	36	70.165	84	163.719
1000	324.839	37	72.114	85	165.668
2000	649.679	38	74.063	86	167.617
3000	974.518	39	76.012	87	169.566
4000	1299.358	40	77.961	88	171.515
5000	1624.197	41	79.910	89	173.464
6000	1949.036	42	81.860	90	175.413
7000	2273.876	43	83.809	91	177.362
8000	2598.715	44	85.758	92	179.311
9000	2923.554	45	87.707	93	181.260
10000	3248.394	46	89.656	94	183.209
Toises.		47	91.605	95	185.158
		48	93.554	96	187.107
1	1.949	49	95.503	97	189.057
2	3.898	50	97.452	98	191.006
3	5.847	51	99.401	99	192.955
4	7.796	52	101.350	100	194.904
5	9.745	53	103.299	200	389.807
6	11.694	54	105.248	300	584.711
7	13.643	55	107.197	400	779.615
8	15.592	56	109.146	500	974.518
9	17.541	57	111.095	600	1169.422
10	19.490	58	113.044	700	1364.325
11	21.439	59	114.993	800	1559.229
12	23.388	60	116.942	900	1754.133
13	25.337	61	118.891	1000	1949.036
14	27.287	62	120.840	2000	3898.073
15	29.236	63	122.789	3000	5847.109
16	31.185	64	124.738	4000	7796.145
17	33.134	65	126.687	5000	9745.182
18	35.083	66	128.636	6000	11694.218
19	37.032	67	130.585	7000	13643.254
20	38.981	68	132.534	8000	15592.290
21	40.930	69	134.484	9000	17541.327
22	42.879	70	136.433	10000	19490.363
23	44.828	71	138.382	20000	38980.726
24	46.777	72	140.331	30000	58471.089
25	48.726	73	142.280	40000	77961.452
26	50.675	74	144.229	50000	97451.816
27	52.624	75	146.178	60000	116942.179
28	54.573	76	148.127	70000	136432.542
29	56.522	77	150.076	80000	155922.905
30	58.471	78	152.025	90000	175413.268
31	60.420	79	153.974	100000	194903.631

TABLE pour la réduction des mesures métriques en anciennes mesures de Paris.

Millim.	Pieds, pouces, lignes et centièmes de ligne.			Centim.	Pieds, pouces, lignes et centièmes de ligne.			Centim.	Pieds, pouces, lignes et centièmes de lignes.		
1	0	0	0.44	28	0	10	4.13	66	2	0	4.59
2	0	0	0.88	29	0	10	8.57	67	2	0	9.02
3	0	0	1.33	30	0	11	1.00	68	2	1	1.45
4	0	0	1.77	31	0	11	5.43	69	2	1	5.88
5	0	0	2.21	32	0	11	9.86	70	2	1	10.32
6	0	0	2.66	33	1	0	2.30	71	2	2	2.75
7	0	0	3.10	34	1	0	6.73	72	2	2	7.18
8	0	0	3.54	35	1	0	11.16	73	2	2	11.62
9	0	0	3.99	36	1	1	3.60	74	2	3	4.05
Centim.				37	1	1	8.03	75	2	3	8.48
				38	1	2	0.46	76	2	4	0.92
1	0	0	4.43	39	1	2	4.90	77	2	4	5.35
2	0	0	8.86	40	1	2	9.33	78	2	4	9.78
3	0	1	1.30	41	1	3	1.76	79	2	5	2.22
4	0	1	5.73	42	1	3	6.19	80	2	5	6.65
5	0	1	10.16	43	1	3	10.63	81	2	5	11.08
6	0	2	2.61	44	1	4	3.06	82	2	6	3.51
7	0	2	7.04	45	1	4	7.49	83	2	6	7.95
8	0	2	11.47	46	1	4	11.93	84	2	7	0.38
9	0	3	3.91	47	1	5	4.36	85	2	7	4.81
10	0	3	8.34	48	1	5	8.79	86	2	7	9.25
11	0	4	0.77	49	1	6	1.22	87	2	8	1.68
12	0	4	5.20	50	1	6	5.66	88	2	8	6.11
13	0	4	9.64	51	1	6	10.09	89	2	8	10.54
14	0	5	2.07	52	1	7	2.52	90	2	9	2.98
15	0	5	6.50	53	1	7	6.96	91	2	9	7.41
16	0	5	10.94	54	1	7	11.39	92	2	9	11.84
17	0	6	3.37	55	1	8	3.82	93	2	10	4.28
18	0	6	7.80	56	1	8	8.26	94	2	10	8.71
19	0	7	0.24	57	1	9	0.69	95	2	11	1.14
20	0	7	4.67	58	1	9	5.12	96	2	11	5.58
21	0	7	9.10	59	1	9	9.56	97	2	11	10.01
22	0	8	1.53	60	1	10	1.99	98	3	0	2.44
23	0	8	5.97	61	1	10	6.42	99	3	0	6.87
24	0	8	10.40	62	1	10	10.85				
25	0	9	2.83	63	1	11	3.29				
26	0	9	7.27	64	1	11	7.72				
27	0	9	11.70	65	2	0	0.15				

Notions préliminaires. xvij

Mètres.	Pieds, pouces, lignes et centièmes de ligne.			Toises, pieds, pouces, lignes et centièmes de ligne.				Mètres.	Pieds, pouces, lignes et centièmes de ligne.			Toises, pieds, pouces, lignes et centièmes de ligne.			
1	3	0	11.30	0	3	0	11.30	46	141	7	3.61	23	3	7	3.61
2	6	1	10.59	1	0	1	10.59	47	144	8	2.91	24	0	8	2.91
3	9	2	9.89	1	3	2	9.89	48	147	9	2.20	24	3	9	2.20
4	12	3	9.18	2	0	3	9.18	49	150	10	1.50	25	0	10	1.50
5	15	4	8.48	2	3	4	8.48	50	153	11	0.80	25	3	11	0.80
6	18	5	7.78	3	0	5	7.78	51	157	0	0.09	26	1	0	0.09
7	21	7	7.07	3	3	6	7.07	52	160	0	11.39	26	4	0	11.39
8	24	7	6.36	4	0	7	6.36	53	163	1	10.68	27	1	1	10.68
9	27	8	5.66	4	3	8	5.66	54	166	2	9.98	27	4	2	9.98
10	30	9	4.95	5	0	9	4.95	55	169	3	9.28	28	1	3	9.28
11	33	10	4.25	5	0	10	4.25	56	172	4	8.57	28	4	4	8.57
12	36	11	3.55	6	0	11	3.55	57	175	5	7.87	29	1	5	7.87
13	40	0	2.84	6	4	0	2.84	58	178	6	7.16	29	4	6	7.16
14	43	1	2.14	7	1	1	2.14	59	181	7	6.46	30	1	7	6.46
15	46	2	1.44	7	4	2	1.44	60	184	8	5.76	30	4	8	5.76
16	49	3	0.73	8	1	3	0.73	61	187	9	5.05	31	1	9	5.05
17	52	4	0.03	8	4	4	0.03	62	190	10	4.35	31	4	10	4.35
18	55	4	11.32	9	1	4	11.32	63	193	11	3.64	32	1	11	3.64
19	58	5	10.62	9	4	5	10.62	64	197	0	2.94	32	5	0	2.94
20	61	6	9.92	10	1	6	9.92	65	200	1	2.24	33	2	1	2.24
21	64	7	9.21	10	4	7	9.21	66	203	2	1.53	33	5	2	1.53
22	67	8	8.51	11	1	8	8.51	67	206	3	0.83	34	2	3	0.83
23	70	9	7.80	11	4	9	7.80	68	209	4	0.12	34	5	4	0.12
24	73	10	7.10	12	1	10	7.10	69	212	4	11.42	35	2	4	11.42
25	76	11	6.40	12	4	11	6.40	70	215	5	10.72	35	5	5	10.72
26	80	0	5.69	13	2	0	5.69	71	218	6	10.01	36	2	6	10.01
27	83	1	4.99	13	5	1	4.99	72	221	7	9.31	36	5	7	9.31
28	86	2	4.28	14	2	2	4.28	73	224	8	8.60	37	2	8	8.60
29	89	3	3.58	14	5	3	3.58	74	227	9	7.90	37	5	9	7.90
30	92	4	2.88	15	2	4	2.88	75	230	10	7.20	38	2	10	7.20
31	95	5	2.17	15	5	5	2.17	76	233	11	6.49	38	5	11	6.49
32	98	9	1.47	16	2	6	1.47	77	237	0	5.79	39	3	0	5.79
33	101	7	0.76	16	5	7	0.76	78	240	1	5.08	40	0	1	5.08
34	104	8	0.06	17	2	8	0.06	79	243	2	4.38	40	3	2	4.38
35	107	8	11.36	17	5	8	11.36	80	246	3	3.68	41	0	3	3.68
36	110	9	10.65	18	2	9	10.65	81	249	4	2.97	41	3	4	2.97
37	113	10	9.95	18	5	10	9.95	82	252	5	2.27	42	0	5	2.27
38	116	11	9.24	19	2	11	9.24	83	255	6	1.56	42	3	6	1.56
39	120	0	8.54	20	0	0	8.54	84	258	7	0.86	43	0	7	0.86
40	123	1	7.84	20	3	1	7.84	85	261	8	0.16	43	3	8	0.16
41	126	2	7.13	21	0	2	7.13	86	264	8	11.45	44	0	8	11.45
42	129	3	6.43	21	3	3	6.43	87	267	9	10.75	44	3	9	10.75
43	132	4	5.72	22	0	4	5.72	88	270	10	10.04	45	0	10	10.04
44	135	5	5.02	22	3	5	5.02	89	273	11	9.34	45	3	11	9.34
45	138	6	4.32	23	0	6	4.32	90	277	0	8.64	46	1	0	8.64

Art de bâtir. TOME V.

Notions préliminaires.

Mètres.	Pieds, pouces, lignes et centièmes de ligne.			Toises, pieds, pouces, lignes et centièmes de ligne.				Mètres.	Pieds, pouces, lignes et centièmes de ligne.			Toises, pieds, pouces, lignes et centièmes de ligne.			
91	280	1	7.93	46	4	1	7.93	600	1847	0	9.59	307	5	0	9.59
92	283	2	7.23	47	1	2	7.23	700	2154	10	11.18	359	0	10	11.18
93	286	3	6.52	47	4	3	6.52	800	2462	9	0.78	410	2	9	0.78
94	289	4	5.82	48	1	4	5.82	900	2770	7	2.38	461	4	7	2.38
95	292	5	5.12	48	4	5	5.12	1000	3098	5	3.98	513	0	5	3.98
96	295	6	4.41	49	1	6	4.41	2000	6156	10	7.96	1026	0	10	7.96
97	298	7	3.71	49	4	7	3.71	3000	9235	3	11.94	1539	1	3	11.94
98	301	8	3.00	50	1	8	3.00	4000	12313	9	3.92	2052	1	9	3.92
99	304	9	2.30	50	4	9	2.30	5000	15392	2	7.90	2565	2	2	7.90
100	307	10	1.60	51	1	10	1.60	6000	18470	7	11.88	3078	2	7	11.88
200	615	8	3.19	102	3	8	3.19	7000	21549	1	3.86	3591	3	1	3.86
300	923	6	4.79	153	5	6	4.79	8000	24627	6	7.84	4104	3	6	7.84
400	1231	4	6.39	205	1	4	6.39	9000	27705	11	11.82	4617	3	11	11.82
500	1539	2	7.99	256	3	2	7.99	10000	30784	5	3.80	5130	4	5	3.80

TABLE des anciens poids comparés aux nouveaux.

Grains.	Grammes et fractions de gramme.	Grains.	Grammes et fractions de gramme.	Onces.	Grammes et fractions de gramme.
1	0.053114	42	2.230788	1	30.593664
2	0.106228	43	2.283902	2	61.187328
3	0.159342	44	2.337016	3	91.780992
4	0.212456	45	2.390130	4	122.374656
5	0.265570	46	2.443244	5	152.968320
6	0.318684	47	2.496358	6	183.561984
7	0.371798	48	2.549472	7	214.155648
8	0.424912	49	2.602586	8	244.749312
9	0.478026	50	2.655700	9	275.432976
10	0.531140	51	2.708814	10	305.936640
11	0.584254	52	2.761928	11	336.530304
12	0.637368	53	2.815042	12	370.023968
13	0.690482	54	2.868156	13	397.717642
14	0.743596	55	2.921270	14	428.311296
15	0.796710	56	2.974384	15	458.904960
16	0.849824	57	3.027498	16	489.498624
17	0.902938	58	3.080612	livres.	kil. gram. f. d. g.
18	0.956052	59	3.133726		
19	1.009166	60	3.186840	1	0.489.498
20	1.062280	61	3.239954	2	0.978.997
21	1.115394	62	3.293068	3	1.469.495
22	1.168508	63	3.346182	4	1.957.994
23	1.221622	64	3.399296	5	2.447.493
24	1.274736	65	3.452410	6	2.936.991
25	1.327850	66	3.505524	7	3.426.490
26	1.380964	67	3.558638	8	3.915.988
27	1.434078	68	3.611752	9	4.405.487
28	1.487192	69	3.664866	10	4.894.986
29	1.540306	70	3.717980	11	5.388.884
30	1.593420	71	3.771094	12	5.873.983
31	1.646534	72	3.824208	13	6.363.482
32	1.699648	gros.		14	6.852.980
33	1.752762	1	3.824208	15	7.342.479
34	1.805876	2	7.648416	16	7.831.977
35	1.858990	3	11.472624	17	8.321.476
36	1.912104	4	15.296832	18	8.810.975
37	1.965218	5	19.121040	19	9.300.473
38	2.018332	6	22.945248	20	9.789.972
39	2.071446	7	26.769456	21	10.279.471
40	2.124560	8	30.593664	22	10.768.969
41	2.177674			23	11.258.468

Notions préliminaires.

Livres.	Kilogrammes, grammes et fractions de gramme.	Livres.	Kilogrammes, grammes et fractions de gramme.	Livres.	Kilogrammes, grammes et fractions de gramme.
24	11.747.966	69	33.775.305	114	55.802.843
25	12.237.465	70	34.264.903	115	56.292.341
26	12.726.964	71	34.754.402	116	56.781.840
27	13.216.462	72	35.243.900	117	57.271.339
28	13.705.961	73	35.733.399	118	57.760.837
29	14.195.460	74	36.224.898	119	58.250.336
30	14.684.958	75	36.712.396	120	58.539.834
31	15.174.457	76	37.201.905	121	59.229.333
32	15.663.955	77	37.691.394	122	59.718.832
33	16.153.454	78	38.180.892	123	60.208.330
34	16.642.953	79	38.674.391	124	60.697.829
35	17.132.451	80	39.159.889	125	61.187.328
36	17.621.950	81	39.649.388	126	61.676.826
37	18.111.449	82	40.138.887	127	62.166.325
38	18.600.947	83	40.628.385	128	62.655.823
39	19.090.446	84	41.117.884	129	63.145.322
40	19.579.944	85	41.607.383	130	63.634.821
41	20.069.443	86	42.096.881	131	64.124.319
42	20.558.942	87	42.586.380	132	64.613.818
43	21.048.440	88	43.075.878	133	65.103.316
44	21.537.939	89	43.565.377	134	65.592.815
45	22.027.438	90	44.054.876	135	66.082.314
46	22.516.936	91	44.544.374	136	66.571.812
47	23.006.435	92	45.033.873	137	67.061.311
48	23.495.933	93	45.523.372	138	67.550.810
49	23.985.431	94	46.012.870	139	68.040.308
50	24.474.931	95	46.502.369	140	68.529.807
51	24.964.429	96	46.991.867	141	69.019.305
52	25.453.928	97	47.481.366	142	69.508.804
53	25.943.427	98	47.970.865	143	69.997.303
54	26.432.925	99	48.460.363	144	70.487.801
55	26.922.274	100	48.949.862	145	71.077.300
56	27.411.922	101	49.439.361	146	71.466.799
57	27.901.421	102	49.928.859	147	71.956.297
58	28.390.920	103	50.418.358	148	72.445.796
59	28.880.418	104	50.907.856	149	73.014.294
60	29.369.917	105	51.397.355	150	73.424.793
61	29.859.416	106	51.886.854	151	73.914.292
62	30.348.914	107	52.376.352	152	74.403.790
63	30.838.413	108	52.865.851	153	74.892.289
64	31.327.911	109	53.355.350	154	75.382.798
65	31.817.410	110	53.844.848	155	75.872.286
66	32.306.909	111	54.334.347	156	76.361.785
67	32.796.407	112	54.823.845	157	76.851.283
68	33.285.906	113	55.313.344	158	77.340.782

Notions préliminaires.

Livres.	Kilogrammes, grammes et fractions de gramme.	Livres.	Kilogrammes, grammes et fractions de gramme.	Livres.	Kilogrammes, grammes et fractions de gramme.
159	77.830.281	204	99.857.719	249	121.965.157
160	78.319.779	205	100.347.217	250	122.374.656
161	78.809.278	206	100.836.716	251	122.864.154
162	79.298.777	207	101.326.215	252	123.353.653
163	79.788.275	208	101.815.713	253	123.843.151
164	80.277.774	209	102.305.212	254	124.332.650
165	80.767.272	210	102.794.711	255	124.822.149
166	81.256.771	211	103.288.209	256	125.311.647
167	81.746.270	212	103.773.708	257	125.801.146
168	82.235.768	213	104.263.206	258	126.290.644
169	82.725.267	214	104.752.705	259	126.780.143
170	83.214.766	215	105.242.204	260	127.269.642
171	83.704.264	216	105.731.702	261	127.759.140
172	84.193.763	217	106.221.201	262	128.248.639
173	84.683.261	218	106.710.700	263	128.738.138
174	85.173.760	219	107.200.198	264	129.227.636
175	85.662.259	220	107.689.697	265	129.717.135
176	86.151.767	221	108.179.175	266	130.206.633
177	86.641.256	222	108.668.694	267	130.696.132
178	87.130.755	223	109.158.193	268	131.185.631
179	87.624.253	224	109.647.791	269	131.675.129
180	88.109.752	225	110.137.190	270	132.164.628
181	88.599.250	226	110.626.689	271	132.654.127
182	89.088.749	227	111.116.187	272	133.143.625
183	89.578.248	228	111.605.686	273	133.633.124
184	90.067.746	229	112.095.184	274	134.124.622
185	90.557.245	230	112.584.683	275	134.612.121
186	91.056.744	231	113.074.182	276	135.101.630
187	91.536.242	232	113.563.680	277	135.591.118
188	92.025.741	233	114.153.179	278	136.080.617
189	92.515.239	234	114.542.678	279	136.574.115
190	93.004.738	235	115.032.176	280	137.059.614
191	93.493.237	236	115.521.675	281	137.549.113
192	93.983.735	237	116.011.173	282	138.038.611
193	94.473.234	238	116.500.672	283	138.528.110
194	94.962.733	239	116.990.171	284	139.017.609
195	95.452.231	240	117.479.669	285	139.506.107
196	95.941.730	241	117.969.168	286	139.996.606
197	96.431.228	242	118.458.667	287	140.486.105
198	96.920.727	243	118.948.165	288	140.975.603
199	97.410.226	244	119.437.664	289	141.465.102
200	97.899.724	245	119.927.162	290	141.954.600
201	98.389.223	246	120.416.661	291	142.444.099
202	98.878.722	247	120.906.160	292	142.933.598
203	99.368.220	248	121.395.658	293	143.423.096

Livres.	Kilogrammes, grammes et fractions de gramme.	Livres.	Kilogrammes, grammes et fractions de gramme.	Livres.	Kilogrammes, grammes et fractions de gramme.
294	143.912.595	339	165.940.033	384	187.967.477
295	144.402.094	340	166.429.532	385	188.456.968
296	144.891.592	341	166.919.030	386	188.946.468
297	145.381.091	342	167.408.529	387	189.435.967
298	145.870.589	343	167.898.028	388	189.925.466
299	146.360.088	344	168.387.626	389	190.414.964
300	146.849.587	345	168.877.025	390	190.904.463
301	147.339.085	346	169.366.523	391	191.393.961
302	147.828.584	347	169.856.022	392	191.883.460
303	148.319.083	348	170.345.521	393	192.372.959
304	148.807.581	349	170.915.019	394	192.862.457
305	149.297.080	350	171.324.518	395	193.351.956
306	149.786.578	351	171.814.017	396	193.841.455
307	150.276.077	352	172.303.515	397	194.330.953
308	150.765.576	353	172.793.014	398	194.820.452
309	151.255.074	354	173.282.512	399	195.309.950
310	151.744.573	355	173.772.011	400	195.799.449
311	152.238.072	356	174.261.510	401	196.288.948
312	152.723.570	357	174.751.008	402	196.778.446
313	153.213.069	358	175.240.507	403	197.268.945
314	153.702.567	359	175.330.006	404	197.757.444
315	154.192.066	360	176.219.504	405	198.246.942
316	154.681.565	361	176.709.003	406	198.736.441
317	155.171.063	362	177.685.000	407	199.225.939
318	155.660.562	363	178.177.499	408	199.715.438
319	156.150.061	364	178.666.997	409	200.204.937
320	156.639.559	365	179.156.496	410	200.694.437
321	157.129.058	366	179.135.493	411	201.188.934
322	157.618.556	367	179.645.995	412	201.673.433
323	158.108.055	368	180.135.493	413	202.162.931
324	158.597.554	369	180.624.892	414	202.652.430
325	159.087.052	370	181.114.490	415	203.141.928
326	159.576.551	371	181.603.989	416	203.631.427
327	160.066.050	372	182.093.468	417	204.120.926
328	160.555.548	373	182.582.986	418	204.610.424
329	161.045.047	374	183.074.485	419	205.099.923
330	161.534.545	375	183.662.984	420	205.589.422
331	162.324.044	376	184.051.492	421	206.078.920
332	162.513.543	377	184.540.981	422	206.568.419
333	163.003.041	378	185.030.479	423	207.057.917
334	163.492.540	379	185.523.978	424	207.547.416
335	163.980.039	380	186.009.477	425	208.036.915
336	164.471.537	381	186.498.975	426	208.526.413
337	164.961.036	382	186.988.474	427	209.015.912
338	165.450.534	383	187.477.972	428	209.505.411

Notions préliminaires. xxiij

Livres.	Kilogrammes, grammes et fractions de gramme.	Livres.	Kilogrammes, grammes et fractions de gramme.	Livres.	Kilogrammes, grammes et fractions de gramme.
429	209.994.909	474	232.024.347	519	254.049.785
430	210.484.408	475	232.513.846	520	254.539.284
431	210.973.906	476	233.003.345	521	255.028.783
432	211.463.405	477	233.492.843	522	255.518.281
433	211.952.904	478	233.982.342	523	256.007.780
434	212.442.402	479	234.471.840	524	256.497.278
435	212.931.901	480	234.959.339	525	256.986.777
436	213.421.400	481	235.448.838	526	257.476.276
437	213.910.898	482	235.938.336	527	257.965.774
438	214.400.397	483	236.427.835	528	258.455.273
439	214.889.895	484	236.917.334	529	258.944.772
440	215.379.394	485	237.406.832	530	259.434.270
441	215.868.893	486	237.896.331	531	259.923.769
442	216.358.391	487	238.385.829	532	260.413.267
443	216.847.890	488	238.875.328	533	260.902.766
444	217.337.389	489	239.364.827	534	261.392.265
445	217.826.887	490	239.854.325	535	261.881.763
446	218.316.386	491	240.343.824	536	262.371.262
447	218.805.884	492	240.833.323	537	262.860.761
448	219.295.383	493	241.322.821	538	263.350.259
449	219.864.882	494	241.812.320	539	263.839.758
450	220.274.380	495	242.301.818	540	264.329.256
451	220.763.879	496	242.791.317	541	264.818.755
452	221.253.378	497	243.280.816	542	265.308.254
453	221.742.876	498	243.770.314	543	265.797.752
454	222.232.375	499	244.256.813	544	266.287.251
455	222.721.873	500	244.749.312	545	266.776.750
456	223.221.372	501	245.238.810	546	267.266.248
457	223.701.872	502	245.728.309	547	267.755.747
458	224.190.369	503	246.218.807	548	268.245.245
459	224.679.868	504	246.707.306	549	268.814.744
460	225.169.367	505	247.196.805	550	269.224.243
461	225.658.865	506	247.686.303	551	269.713.741
462	226.148.364	507	248.175.802	552	270.203.240
463	226.637.862	508	248.665.301	553	270.692.739
464	227.127.361	509	249.154.799	554	271.182.237
465	227.616.860	510	249.644.298	555	271.671.736
466	228.106.358	511	250.138.796	556	272.161.234
467	228.595.857	512	250.623.295	557	272.650.733
468	229.085.356	513	251.112.794	558	273.140.232
469	229.574.854	514	251.602.292	559	273.629.730
470	230.064.353	515	252.091.781	560	274.119.229
471	230.553.851	516	252.581.289	561	274.608.728
472	231.043.350	517	253.070.688	562	275.098.226
473	231.532.849	518	253.560.287	563	275.587.725

Livres.	Kilogrammes, grammes et fractions de gramme.	Livres.	Kilogrammes, grammes et fractions de gramme.	Livres.	Kilogrammes, grammes et fractions de gramme.
564	276.077.223	609	298.104.662	654	320.132.100
565	276.566.722	610	298.594.160	655	320.621.598
566	277.056.221	611	299.088.659	656	321.111.097
567	277.545.719	612	299.573.157	657	321.600.595
568	278.035.218	613	300.062.656	658	322.090.094
569	278.524.617	614	300.552.155	659	322.579.593
570	279.014.215	615	301.041.653	660	323.069.091
571	279.503.714	616	301.541.152	661	323.558.590
572	279.993.212	617	302.540.149	662	324.048.089
573	280.482.711	618	302.999.648	663	324.537.587
574	280.972.210	619	303.489.648	664	325.027.086
575	281.462.708	620	303.489.146	665	325.516.584
576	281.951.209	621	303.978.645	666	326.006.083
577	282.440.706	622	304.468.144	667	326.495.582
578	282.930.204	623	304.957.642	668	326.985.080
579	283.423.703	624	305.447.141	669	327.474.579
580	283.909.201	625	305.936.640	670	327.964.078
581	284.398.700	626	306.426.138	671	328.453.576
582	284.888.199	627	306.915.637	672	328.943.075
583	285.377.697	628	307.405.135	673	329.432.573
584	285.867.196	629	307.894.634	674	329.934.072
585	286.356.695	630	308.384.133	675	330.421.571
586	286.846.193	631	308.873.631	676	330.901.079
587	287.335.692	632	309.363.130	677	331.390.568
588	287.825.190	633	309.852.628	678	331.880.077
589	288.314.689	634	310.342.127	679	332.373.565
590	288.804.188	635	310.831.626	680	332.859.064
591	289.293.686	636	311.321.124	681	333.348.562
592	289.783.185	637	311.810.623	682	333.838.061
593	290.272.684	638	312.300.122	683	334.327.560
594	290.862.182	639	312.789.620	684	334.817.058
595	291.251.681	640	313.279.119	685	335.366.557
596	291.741.179	641	313.768.617	686	335.796.056
597	292.230.678	642	314.258.116	687	336.285.554
598	292.720.177	643	314.747.615	688	336.775.053
599	293.209.675	644	315.237.113	689	337.264.551
600	293.699.174	645	315.726.612	690	337.754.050
601	294.188.673	646	316.216.111	691	338.243.549
602	294.678.171	647	316.705.609	692	338.733.047
603	295.168.570	648	317.195.108	693	339.222.546
604	295.657.168	649	317.764.606	694	339.712.045
605	296.146.667	650	318.174.105	695	340.201.543
606	296.636.166	651	318.663.604	696	340.691.032
607	297.125.664	652	319.153.102	697	341.180.540
608	297.615.163	653	319.642.601	698	341.670.039

Notions préliminaires.

Livres.	Kilogrammes, grammes et fractions de gramme.	Livres.	Kilogrammes, grammes et fractions de gramme.	Livres.	Kilogrammes, grammes et fractions de gramme.
699	342.159.538	744	364.186.976	789	386.214.414
700	342.649.036	745	364.676.474	790	386.703.912
701	343.138.535	746	365.165.973	791	387.193.411
702	343.628.034	747	365.655.472	792	387.682.910
703	344.118.532	748	366.144.970	793	388.172.408
704	344.607.031	749	366.714.469	794	388.661.907
705	345.196.529	750	367.123.968	795	389.151.406
706	345.686.028	751	367.613.466	796	389.640.904
707	346.075.527	752	368.102.965	797	390.130.403
708	346.565.025	753	368.592.463	798	390.619.901
709	347.054.524	754	369.081.962	799	391.109.400
710	347.544.023	755	369.571.461	800	391.598.899
711	348.037.521	756	370.060.659	801	392.088.397
712	348.523.020	757	370.550.458	802	392.477.896
713	349.012.518	758	371.039.916	803	393.068.395
714	349.502.017	759	371.529.455	804	393.556.893
715	349.991.516	760	372.018.954	805	394.046.392
716	350.581.014	761	372.508.452	806	394.535.890
717	350.971.513	762	372.997.951	807	395.025.389
718	351.460.012	763	373.487.450	808	395.514.888
719	351.949.510	764	373.976.948	809	396.004.386
720	352.439.009	765	374.466.447	810	396.493.885
721	352.928.507	766	374.965.945	811	396.987.784
722	353.418.006	767	374.455.444	812	397.472.882
723	353.907.505	768	375.931.913	813	397.962.381
724	354.397.003	769	376.424.441	814	398.451.879
725	354.886.502	770	376.913.940	815	398.941.378
726	355.376.001	771	377.403.439	816	399.430.877
727	355.865.499	772	377.892.937	817	399.920.375
728	356.854.948	773	378.382.436	818	400.409.874
729	356.844.496	774	378.873.934	819	400.899.373
730	357.333.995	775	379.361.433	820	401.388.871
731	357.823.494	776	379.850.912	821	401.878.370
732	358.212.992	777	380.340.430	822	402.367.868
733	358.802.491	778	380.829.929	823	402.857.367
734	359.291.990	779	381.323.428	824	403.346.866
735	359.781.488	780	381.808.926	825	403.836.364
736	360.270.987	781	382.298.425	826	404.325.863
737	360.766.485	782	382.787.923	827	404.815.362
738	361.249.984	783	383.277.422	828	405.304.860
739	361.739.483	784	383.766.921	829	405.794.359
740	362.228.981	785	384.256.419	830	406.283.859
741	362.718.480	786	384.745.918	831	406.773.358
742	363.207.979	787	385.235.417	832	407.262.855
743	363.697.477	788	385.724.915	833	407.752.353

Art de bâtir. TOME V.

Livres.	Kilogrammes, grammes et fractions de gramme.	Livres.	Kilogrammes, grammes et fractions de gramme.	Livres.	Kilogrammes, grammes et fractions de gramme.
834	408.241.852	879	430.273.290	924	452.296.728
835	408.731.551	880	430.758.789	925	452.786.227
836	409.220.849	881	431.248.287	926	453.275.725
837	409.710.348	882	431.737.786	927	453.765.224
838	410.199.846	883	432.227.284	928	454.254.723
839	410.689.345	884	432.716.783	929	454.744.221
840	411.178.844	885	433.206.281	930	455.233.720
841	411.668.343	886	433.695.780	931	455.723.218
842	412.157.841	887	434.185.279	932	456.212.717
843	412.647.340	888	434.674.778	933	456.702.216
844	413.136.838	889	435.164.276	934	457.191.714
845	413.626.337	890	435.653.775	735	457.681.213
846	414.115.835	891	436.143.273	936	458.170.712
847	414.605.334	892	436.632.772	937	458.660.210
848	415.094.833	893	437.122.271	938	459.149.709
849	415.584.331	894	437.611.769	939	459.639.207
850	416.073.830	895	438.101.268	940	460.128.706
851	416.563.329	896	438.590.767	941	460.618.205
852	417.052.827	897	439.080.265	942	461.107.703
853	417.542.326	898	439.569.764	943	461.597.202
854	418.031.825	899	440.059.262	944	462.086.701
855	418.521.824	900	440.548.761	945	462.576.199
856	419.010.822	901	441.038.260	946	463.065.698
857	419.500.320	902	441.527.758	947	463.555.196
858	419.989.819	903	442.018.257	948	464.044.695
859	420.479.318	904	442.506.756	949	464.614.194
860	420.968.816	905	442.996.254	950	465.023.692
861	421.458.315	906	443.483.753	951	465.513.191
862	421.947.814	907	443.975.251	952	466.002.690
863	422.437.312	908	444.464.750	953	366.492.188
864	422.926.811	909	444.954.249	954	466.981.687
865	423.416.309	910	445.443.747	955	467.471.185
866	423.905.808	911	445.937.246	956	467.960.684
867	424.395.307	912	446.422.745	957	468.450.183
868	424.884.805	913	446.912.243	958	458.939.681
869	425.374.304	914	447.401.742	959	469.429.180
870	425.863.802	915	447.891.240	960	469.918.679
871	426.353.301	916	448.380.739	961	470.408.177
872	426.842.800	917	448.870.238	962	470.897.676
873	427.332.398	918	449.359.736	963	471.387.174
874	427.823.797	919	449.849.235	964	471.876.673
875	428.311.296	920	450.338.734	965	472.366.172
876	428.800.794	921	450.828.232	966	472.855.670
877	429.290.293	922	451.317.731	967	473.345.169
878	429.779.791	923	452.807.229	968	473.834.668

Livres.	Kilogrammes, grammes et fractions de gramme.	Livres.	Kilogrammes, grammes et fractions de gramme.	Livres.	Kilogrammes, grammes et fractions de gramme.
969	474.324.166	987	483.135.141	6000	2936.091.744
970	474.813.665	988	483.624.640	7000	3426.490.368
971	475.303.163	989	484.114.139	8000	3915.988.992
972	475.792.662	990	484.603.637	9000	4405.487.616
973	476.282.161	991	485.093.136	10000	4894.986.240
974	476.773.659	992	485.582.635	20000	9789.972.480
975	477.261.158	993	486.072.133	30000	14684.958.720
976	477.750.657	994	486.561.632	40000	19579.944.960
977	478.240.155	995	487.051.130	50000	24474.931.200
978	478.729.654	996	487.540.629	60000	29369.917.440
979	479.223.152	997	488.030.128	70000	34264.903.680
980	479.708.651	998	488.519.526	80000	39159.889.920
981	480.198.150	999	489.009.125	90000	44054.876.160
982	480.687.648	1000	489.498.624	100000	48949.862.400
983	481.177.147	2000	978.997.248	200000	97899.724.800
984	481.666.646	3000	1468.495.872	300000	146849.587.200
985	482.156.144	4000	1957.994.496	400000	195799.449.600
986	482.645.643	5000	2447.493.120	500000	44749.312.000

TABLE des nouveaux poids comparés aux anciens.

Déci-grammes.	Livres, onces, gros, grains et fractions de grain.				Gramm	Livres, onces, gros, grains et fractions de grain				Gramm.	Livres, onces, gros, grains et fractions de grain.			
1	0	0	0	1.882	29	0	0	7	41.987	69	0	2	2	3.073
2	0	0	0	3.765	30	0	0	7	60.814	70	0	2	2	21.900
3	0	0	0	5.648	31	0	1	0	7.641	71	0	2	2	40.727
4	0	0	0	7.530	32	0	1	0	26.468	72	0	2	2	59.554
5	0	0	0	9.413	33	0	1	0	44.295	73	0	2	3	6.381
6	0	0	0	11.296	34	0	1	0	63.123	74	0	2	3	25.209
7	0	0	0	13.179	35	0	1	1	9.950	75	0	2	3	44.036
8	0	0	0	15.061	36	0	1	1	29.777	76	0	2	3	62.863
9	0	0	0	16.944	37	0	1	1	48.604	77	0	2	4	9.690
10	0	0	0	18.827	38	0	1	1	67.431	78	0	2	4	28.517
Grain.					39	0	1	2	24.258	79	0	2	4	47.344
1	0	0	0	18.827	40	0	1	2	33.086	80	0	2	4	66.172
2	0	0	0	37.654	41	0	1	2	51.913	81	0	2	5	12.999
3	0	0	0	56.481	42	0	1	2	70.740	82	0	2	5	31.826
4	0	0	1	3.308	43	0	1	3	17.567	83	0	2	5	50.653
5	0	0	1	22.135	44	0	1	3	36.394	84	0	2	5	69.480
6	0	0	1	40.962	45	0	1	3	55.221	85	0	2	6	16.307
7	0	0	1	59.790	46	0	1	4	2.048	86	0	2	6	35.134
8	0	0	2	6.617	47	0	1	4	20.876	87	0	2	6	53.962
9	0	0	2	25.444	48	0	1	4	39.703	88	0	2	7	0.789
10	0	0	2	44.271	49	0	1	4	58.530	89	0	2	7	19.616
11	0	0	2	63.098	50	0	1	5	5.357	90	0	2	7	38.443
12	0	0	3	9.925	51	0	1	5	24.184	91	0	2	7	57.270
13	0	0	3	28.752	52	0	1	5	43.011	92	0	3	0	4.097
14	0	0	3	47.580	53	0	1	5	61.838	93	0	3	0	22.924
15	0	0	3	66.407	54	0	1	6	8.666	94	0	3	0	41.752
16	0	0	4	13.234	55	0	1	6	27.493	95	0	3	0	60.579
17	0	0	4	32.061	56	0	1	6	46.320	96	0	3	1	7.406
18	0	0	4	50.888	57	0	1	6	65.147	97	0	3	1	26.233
19	0	0	4	69.721	58	0	1	7	11.974	98	0	3	1	45.060
20	0	0	5	16.543	59	0	1	7	30.801	99	0	3	1	53.887
21	0	0	5	35.370	60	0	1	7	49.629	100	0	3	2	10.715
22	0	0	5	54.197	61	0	1	7	68.456	101	0	3	2	29.542
23	0	0	6	1.024	62	0	2	0	15.283	102	0	3	2	48.369
24	0	0	6	19.851	63	0	2	0	34.110	103	0	3	2	67.196
25	0	0	6	38.678	64	0	2	0	52.937	104	0	3	3	13.023
26	0	0	6	57.505	65	0	2	0	71.764	105	0	3	3	32.850
27	0	0	7	4.333	66	0	2	1	18.591	106	0	3	3	51.677
28	0	0	7	23.160	67	0	2	1	37.419	107	0	3	3	70.505
					68	0	2	1	56.246	108	0	3	4	17.332

Notions préliminaires.

Gramm.	Livres, onces, gros, grains et fractions de grain.			Gramm.	Livres, onces, gros, grains et fractions de grain.			Gramm.	Livres, onces, gros, grains et fractions de grain.		
109	0	3	4 36.159	154	0	5	0 9.381	199	0	6	4 2.602
110	0	3	4 54.986	155	0	5	0 38.208	200	0	6	4 21.430
111	0	3	5 1.813	156	0	5	0 57.035	201	0	6	4 40.257
112	0	3	5 20.640	157	0	5	1 3.862	202	0	6	4 59.084
113	0	3	5 39.468	158	0	5	1 22.689	203	0	6	5 5.911
114	0	3	5 68.295	159	0	5	1 41.516	204	0	6	5 24.738
115	0	3	6 5.122	160	0	5	1 60.344	205	0	6	5 43.567
116	0	3	6 23.949	161	0	5	2 7.171	206	0	6	5 62.392
117	0	3	6 42.776	162	0	5	2 25.998	207	0	6	6 9.220
118	0	3	6 61.603	163	0	5	2 44.825	208	0	6	6 28.047
119	0	3	7 8.436	164	0	5	2 63.652	209	0	6	6 46.874
120	0	3	7 27.258	165	0	5	3 9.479	210	0	6	6 65.701
121	0	3	7 46.085	166	0	5	3 29.306	211	0	6	7 12.528
122	0	3	7 64.912	167	0	5	3 48.134	212	0	6	7 31.355
123	0	4	0 11.739	168	0	5	3 66.961	213	0	6	7 50.182
124	0	4	0 30.566	169	0	5	4 17.788	214	0	6	7 69.010
125	0	4	0 49.393	170	0	5	4 32.615	215	0	7	0 15.837
126	0	4	0 68.220	171	0	5	4 51.442	216	0	7	0 34.664
127	0	4	1 15.048	172	0	5	4 70.269	217	0	7	0 53.491
128	0	4	1 33.875	173	0	5	5 17.096	218	0	7	1 0.318
129	0	4	1 52.702	174	0	5	5 35.924	219	0	7	1 19.151
130	0	4	1 71.529	175	0	5	5 54.751	220	0	7	1 38.973
131	0	4	2 18.356	176	0	5	6 1.578	221	0	7	1 56.800
132	0	4	2 37.183	177	0	5	6 20.405	222	0	7	2 3.627
133	0	4	2 55.010	178	0	5	6 39.232	223	0	7	2 22.454
134	0	4	3 1.838	179	0	5	6 58.059	224	0	7	2 41.281
135	0	4	3 20.665	180	0	5	7 4.887	225	0	7	2 60.108
136	0	4	3 40.492	181	0	5	7 23.714	226	0	7	3 6.935
137	0	4	3 59.319	182	0	5	7 42.541	227	0	7	3 25.763
138	0	4	4 6.146	183	0	5	7 61.368	228	0	7	3 44.590
139	0	4	4 34.973	184	0	6	0 8.195	229	0	7	3 63.417
140	0	4	4 44.801	185	0	6	0 27.022	230	0	7	4 10.244
141	0	4	4 62.628	186	0	6	0 45.849	231	0	7	4 29.071
142	0	4	5 9.455	187	0	6	0 64.677	232	0	7	4 47.898
143	0	4	5 28.282	188	0	6	1 11.504	233	0	7	4 65.725
144	0	4	5 57.109	189	0	6	1 30.331	234	0	7	5 12.553
145	0	4	5 65.936	190	0	6	1 59.158	235	0	7	5 31.380
146	0	4	6 12.763	191	0	6	1 67.985	236	0	7	5 51.207
147	0	4	6 31.591	192	0	6	2 14.812	237	0	7	5 70.034
148	0	4	6 40.418	193	0	6	2 32.639	238	0	7	6 16.861
149	0	4	6 69.245	194	0	6	2 52.467	239	0	7	6 45.688
150	0	4	7 16.072	195	0	6	2 71.294	240	0	7	6 54.516
151	0	4	7 34.899	196	0	6	3 18.121	241	0	7	7 1.343
152	0	4	7 53.726	197	0	6	3 36.948	242	0	7	7 20.170
153	0	5	0 0.553	198	0	6	3 55.775	243	0	7	7 38.997

Notions préliminaires.

Gramm.	Livres, onces, gros, grains et fractions de grain.			Gramm.	Livres, onces, gros, grains et fractions de grain.			Gramm.	Livres, onces, gros, grains et fractions de grain.		
244	0	7	7 57.824	289	0	9	3 41.046	334	0	10	7 23.268
245	0	8	0 4.651	290	0	9	3 59.873	335	0	10	7 42.095
246	0	8	0 23.478	291	0	9	4 6.700	336	0	10	7 61.922
247	0	8	0 42.306	292	0	9	4 25.527	337	0	11	0 6.749
248	0	8	0 61.133	293	0	9	4 44.354	338	0	11	0 27.576
249	0	8	1 7.960	294	0	9	4 63.182	339	0	11	0 56.403
250	0	8	1 26.787	295	0	9	5 10.009	340	0	11	0 65.231
251	0	8	1 45.614	296	0	9	5 28.836	341	0	11	1 12.058
252	0	8	1 64.441	297	0	9	5 47.663	342	0	11	1 30.885
253	0	8	2 11.268	298	0	9	5 66.490	343	0	11	1 49.712
254	0	8	2 30.096	299	0	9	6 13.317	344	0	11	1 68.539
255	0	8	2 48.923	300	0	9	6 32.145	345	0	11	2 15.366
256	0	8	2 67.750	301	0	9	6 50.972	346	0	11	2 34.193
257	0	8	3 14.577	302	0	9	6 69.799	347	0	11	2 53.021
258	0	8	3 33.404	303	0	9	7 16.626	348	0	11	2 71.848
259	0	8	3 51.231	304	0	9	7 35.453	349	0	11	3 18.675
260	0	8	3 71.059	305	0	9	7 54.280	350	0	11	3 37.502
261	0	8	4 17.886	306	0	10	0 1.107	351	0	11	3 56.329
262	0	8	4 36.713	307	0	10	0 29.935	352	0	11	4 3.156
263	0	8	4 55.540	308	0	10	0 38.762	353	0	11	4 21.983
264	0	8	5 2.367	309	0	10	0 57.589	354	0	11	4 40.811
265	0	8	5 21.194	310	0	10	1 4.416	355	0	11	4 59.638
266	0	8	5 40.021	311	0	10	1 23.243	356	0	11	5 6.465
267	0	8	5 58.849	312	0	10	1 42.070	357	0	11	5 25.292
268	0	8	6 5.676	313	0	10	1 60.897	358	0	11	5 44.119
269	0	8	6 25.503	314	0	10	2 7.725	359	0	11	5 62.946
270	0	8	6 43.330	315	0	10	2 25.552	360	0	11	6 9.744
271	0	8	6 62.157	316	0	10	2 45.379	361	0	11	6 28.601
272	0	8	7 8.984	317	0	10	2 64.206	362	0	11	6 47.428
273	0	8	7 27.811	318	0	10	3 13.033	363	0	11	6 66.255
274	0	8	7 46.639	319	0	10	3 29.866	364	0	11	7 13.082
275	0	8	7 66.466	320	0	10	3 48.688	365	0	11	7 31.909
276	0	9	0 12.293	321	0	10	3 67.515	366	0	11	7 50.736
277	0	9	0 31.120	322	0	10	4 14.342	367	0	11	7 69.564
278	0	9	0 49.947	323	0	10	4 33.169	368	0	12	0 16.391
279	0	9	0 68.774	324	0	10	4 51.996	369	0	12	0 35.218
280	0	9	1 15.602	325	0	10	4 70.823	370	0	12	0 54.045
281	0	9	1 34.429	326	0	10	5 17.650	371	0	12	1 0.872
282	0	9	1 53.256	327	0	10	5 36.478	372	0	12	1 19.699
283	0	9	2 0.083	328	0	10	5 55.305	373	0	12	1 38.626
284	0	9	2 38.910	329	0	10	6 2.132	374	0	12	1 57.354
285	0	9	2 37.737	330	0	10	6 20.959	375	0	12	2 4.181
286	0	9	2 56.564	331	0	10	6 39.786	376	0	12	2 23.008
287	0	9	3 3.392	332	0	10	6 58.613	377	0	12	2 41.835
288	0	9	3 22.219	333	0	10	7 4.440	378	0	12	2 60.662

Notions préliminaires.

xxxj

Gramm.	Livres, onces, gros, grains et fractions de grain.				Gramm.	Livres, onces, gros, grains et fractions de grain.				Gramm.	Livres, onces, gros, grains et fractions de grain.			
379	0	12	3	7.489	424	0	13	6	62.711	469	0	15	2	45.933
380	0	12	3	26.317	425	0	13	7	9.538	470	0	15	2	64.760
381	0	12	3	45.144	426	0	13	7	28.365	471	0	15	3	11.587
382	0	12	3	63.971	427	0	13	7	47.193	472	0	15	3	30.414
383	0	12	4	10.798	428	0	13	7	66.020	473	0	15	3	49.241
384	0	12	4	29.625	429	0	14	0	12.847	474	0	15	3	68.069
385	0	12	4	48.452	430	0	14	0	31.674	475	0	15	4	14.896
386	0	12	4	67.279	431	0	14	0	50.501	476	0	15	4	33.723
387	0	12	5	14.107	432	0	14	0	69.328	477	0	15	4	52.550
388	0	12	5	32.834	433	0	14	1	15.155	478	0	15	4	71.377
389	0	12	5	51.761	434	0	14	1	33.983	479	0	15	5	18.204
390	0	12	5	70.588	435	0	14	1	52.810	480	0	15	5	37.032
391	0	12	6	17.415	436	0	14	2	0.637	481	0	15	5	55.859
392	0	12	6	36.242	437	0	14	2	19.464	482	0	15	6	2.686
393	0	12	6	55.069	438	0	14	2	38.291	483	0	15	6	21.513
394	0	12	7	1.897	439	0	14	2	67.118	484	0	15	6	39.340
395	0	12	7	20.724	440	0	14	3	4.946	485	0	15	6	59.167
396	0	12	7	39.551	441	0	14	3	22.773	486	0	15	7	5.994
397	0	12	7	58.378	442	0	14	3	41.600	487	0	15	7	24.822
398	0	13	0	5.205	443	0	14	3	60.427	488	0	15	7	43.649
399	0	13	0	24.032	444	0	14	4	7.254	489	0	15	7	62.476
400	0	13	0	42.860	445	0	14	4	26.081	490	1	0	0	9.303
401	0	13	0	61.687	446	0	14	4	44.908	491	1	0	0	28.130
402	0	13	1	8.514	447	0	14	4	63.736	492	1	0	0	48.957
403	0	13	1	27.341	448	0	14	5	10.563	493	1	0	0	65.784
404	0	13	1	46.168	449	0	14	5	29.390	494	1	0	1	12.612
405	0	13	1	64.995	450	0	14	5	48.217	495	1	0	1	31.439
406	0	13	2	11.822	451	0	14	5	67.044	496	1	0	1	50.266
407	0	13	2	30.650	452	0	14	6	13.871	497	1	0	1	69.093
408	0	13	2	49.477	453	0	14	6	32.698	498	1	0	2	15.920
409	0	13	2	68.304	454	0	14	6	51.526	499	1	0	2	34.747
410	0	13	3	15.131	455	0	14	6	70.353	500	1	0	2	53.575
411	0	13	3	33.958	456	0	14	7	17.180	501	1	0	3	0.402
412	0	13	3	51.785	457	0	14	7	26.007	502	1	0	3	19.229
413	0	13	4	0.612	458	0	14	7	54.834	503	1	0	3	38.056
414	0	13	4	18.440	459	0	15	0	1.661	504	1	0	3	56.883
415	0	13	4	47.267	460	0	15	0	20.489	505	1	0	4	3.710
416	0	13	4	56.094	461	0	15	0	40.316	506	1	0	4	22.537
417	0	13	5	2.921	462	0	15	0	58.143	507	1	0	4	41.365
418	0	13	5	21.748	463	0	15	1	4.970	508	1	0	4	60.192
419	0	13	5	40.581	464	0	15	1	23.797	509	1	0	5	7.019
420	0	13	5	59.403	465	0	15	1	42.624	510	1	0	5	25.846
421	0	13	6	6.230	466	0	15	1	61.451	511	1	0	5	44.673
422	0	13	6	25.057	467	0	15	2	8.279	512	1	0	5	63.500
423	0	13	6	43.884	468	0	15	2	27.106	513	1	0	6	10.327

Notions préliminaires.

Gramm.	Livres, onces, gros, grains et fractions de grain.				Gramm.	Livres, onces, gros, grains et fractions de grain.				Gramm.	Livres, onces, gros, grains et fractions de grain.			
514	1	0	6	29.078	559	1	2	2	12.293	604	1	3	5	67.508
515	1	0	6	47.905	560	1	2	2	31.120	605	1	3	6	14.335
516	1	0	6	66.732	561	1	2	2	49.947	606	1	3	6	33.162
517	1	0	7	13.559	562	1	2	2	68.774	607	1	3	6	51.989
518	1	0	7	32.386	563	1	2	3	15.601	608	1	3	6	70.816
519	1	0	7	51.213	564	1	2	3	34.428	609	1	3	7	17.643
520	1	0	7	70.040	565	1	2	3	53.255	610	1	3	7	36.470
521	1	1	0	16.867	566	1	2	4	0.082	611	1	3	7	55.297
522	1	1	0	35.694	567	1	2	4	18.909	612	1	4	0	2.124
523	1	1	0	54.521	568	1	2	4	37.736	613	1	4	0	20.951
524	1	1	1	1.348	569	1	2	4	56.563	614	1	4	0	39.778
525	1	1	1	20.175	570	1	2	5	3.390	615	1	4	0	58.605
526	1	1	1	39.002	571	1	2	5	22.217	616	1	4	1	1.432
527	1	1	1	57.829	572	1	2	5	41.044	617	1	4	1	24.259
528	1	1	2	4.976	573	1	2	5	59.871	618	1	4	1	43.086
529	1	1	2	23.483	574	1	2	6	6.698	619	1	4	1	61.913
530	1	1	2	42.310	575	1	2	6	25.525	620	1	4	2	8.740
531	1	1	2	61.137	576	1	2	6	44.352	621	1	4	2	27.567
532	1	1	3	7.964	577	1	2	6	63.179	622	1	4	2	46.394
533	1	1	3	26.791	578	1	2	7	10.006	623	1	4	2	65.221
534	1	1	3	45.618	579	1	2	7	28.033	624	1	4	3	12.048
535	1	1	3	64.445	580	1	2	7	47.660	625	1	4	3	30.875
536	1	1	4	11.272	581	1	2	7	66.487	626	1	4	3	49.702
537	1	1	4	30.099	582	1	3	0	13.314	627	1	4	3	68.529
538	1	1	4	48.926	583	1	3	0	32.141	628	1	4	4	15.356
539	1	1	4	67.753	584	1	3	0	50.968	629	1	4	4	34.183
540	1	1	5	14.580	585	1	3	0	69.795	630	1	4	4	53.010
541	1	1	5	33.407	586	1	3	1	16.622	631	1	4	4	71.837
542	1	1	5	52.234	587	1	3	1	35.449	632	1	4	5	18.664
543	1	1	5	71.061	588	1	3	1	54.276	633	1	4	5	37.491
544	1	1	6	17.888	589	1	3	2	1.103	634	1	4	5	56.318
545	1	1	6	36.715	590	1	3	2	19.930	635	1	4	6	3.145
546	1	1	6	55.542	591	1	3	2	38.757	636	1	4	6	21.972
547	1	1	7	2.369	592	1	3	2	57.584	637	1	4	6	40.799
548	1	1	7	21.196	593	1	3	3	4.411	638	1	4	6	59.626
549	1	1	7	40.023	594	1	3	3	23.238	639	1	4	7	6.453
550	1	1	7	58.850	595	1	3	3	42.065	640	1	4	7	25.280
551	1	2	0	5.677	596	1	3	3	60.892	641	1	4	7	44.107
552	1	2	0	24.504	597	1	3	4	7.719	642	1	4	7	62.934
553	1	2	0	43.331	598	1	3	4	26.546	643	1	5	0	9.761
554	1	2	0	62.158	599	1	3	4	45.373	644	1	5	0	28.588
555	1	2	1	8.985	600	1	3	4	64.200	645	1	5	0	47.415
556	1	2	1	27.812	601	1	3	5	11.027	646	1	5	0	66.242
557	1	2	1	46.639	602	1	3	5	29.854	647	1	5	1	13.069
558	1	2	1	65.466	603	1	3	5	48.681	648	1	5	1	31.896

Notions préliminaires. xxxiij

Gramm.	Livres, onces, gros, grains et fractions de grain.			Gramm.	Livres, onces, gros, grains et fractions de grain.			Gramm.	Livres, onces, gros, grains et fractions de grain.		
649	1	5	1 50.723	694	1	6	5 33.938	739	1	8	1 17.153
650	1	5	1 69.550	695	1	6	5 52.765	740	1	8	1 35.980
651	1	5	2 16.377	696	1	6	5 71.592	741	1	8	1 54.807
652	1	5	2 35.204	697	1	6	6 18.419	742	1	8	2 1.634
653	1	5	2 54.031	698	1	6	6 37.246	743	1	8	2 20.461
654	1	5	3 0.858	699	1	6	6 56.073	744	1	8	2 39.288
655	1	5	3 19.685	700	1	6	7 2.900	745	1	8	2 58.115
656	1	5	3 38.512	701	1	6	7 21.727	746	1	8	3 4.942
657	1	5	3 57.339	702	1	6	7 40.554	747	1	8	3 23.769
658	1	5	4 4.166	703	1	6	7 59.381	748	1	8	3 42.596
659	1	5	4 22.993	704	1	7	0 6.208	749	1	8	3 61.423
660	1	5	4 41.820	705	1	7	0 25.035	750	1	8	4 8.250
661	1	5	4 60.647	706	1	7	0 43.862	751	1	8	4 27.077
662	1	5	5 7.474	707	1	7	0 62.689	752	1	8	4 45.904
663	1	5	5 26.301	708	1	7	1 9.516	753	1	8	4 64.731
664	1	5	5 45.128	709	1	7	1 28.343	754	1	8	5 11.558
665	1	5	5 63.955	710	1	7	1 47.170	755	1	8	5 30.385
666	1	5	6 10.782	711	1	7	1 65.997	756	1	8	5 49.212
667	1	5	6 29.609	712	1	7	2 12.824	757	1	8	5 68.039
668	1	5	6 48.436	713	1	7	2 31.651	758	1	8	6 14.866
669	1	5	6 67.263	714	1	7	2 50.478	759	1	8	6 33.693
670	1	5	7 14.090	715	1	7	2 69.305	760	1	8	6 52.520
671	1	5	7 32.917	716	1	7	3 16.132	761	1	8	6 71.347
672	1	5	7 51.744	717	1	7	3 34.959	762	1	8	7 18.174
673	1	5	7 70.571	718	1	7	3 53.786	763	1	8	7 37.001
674	1	6	0 17.398	719	1	7	4 0.613	764	1	8	7 55.828
675	1	6	0 36.225	720	1	7	4 19.440	765	1	9	0 2.655
676	1	6	0 55.052	721	1	7	4 38.267	766	1	9	0 21.482
677	1	6	1 1.879	722	1	7	4 57.094	767	1	9	0 40.309
678	1	6	1 20.706	723	1	7	5 3.921	768	1	9	0 59.136
679	1	6	1 39.533	724	1	7	5 22.748	769	1	9	1 5.963
680	1	6	1 58.360	725	1	7	5 41.575	770	1	9	1 24.790
681	1	6	2 5.187	726	1	7	5 60.402	771	1	9	1 43.617
682	1	6	2 24.014	727	1	7	6 7.229	772	1	9	1 62.444
683	1	6	2 42.841	728	1	7	6 26.056	773	1	9	2 9.271
684	1	6	2 61.668	729	1	7	6 44.883	774	1	9	2 28.098
685	1	6	3 8.495	730	1	7	6 63.710	775	1	9	2 46.925
686	1	6	3 27.322	731	1	7	7 10.537	776	1	9	2 65.752
687	1	6	3 46.149	732	1	7	7 29.364	777	1	9	3 12.579
688	1	6	3 64.976	733	1	7	7 48.191	778	1	9	3 31.406
689	1	6	4 11.803	734	1	7	7 67.018	779	1	9	3 50.233
690	1	6	4 30.630	735	1	8	0 13.845	780	1	9	3 69.060
691	1	6	4 49.457	736	1	8	0 32.672	781	1	9	4 15.887
692	1	6	4 68.284	737	1	8	0 51.499	782	1	9	4 34.714
693	1	6	5 15.111	738	1	8	0 70.326	783	1	9	4 53.541

Art de bâtir. TOME V.

Notions préliminaires.

Gramm.	Livres, onces, gros, grains et fractions de grain.			Gramm.	Livres, onces, gros, grains et fractions de grain.			Gramm.	Livres, onces, gros, grains et fractions de grain.		
784	1	9	5 0.368	829	1	11	0 55.583	874	1	12	4 38.798
785	1	9	5 19.195	830	1	11	1 2.410	875	1	12	4 57.625
786	1	9	5 38.022	831	1	11	1 21.237	876	1	12	5 4.452
787	1	9	5 56.849	832	1	11	1 40.064	877	1	12	5 23.279
788	1	9	6 3.676	833	1	11	1 58.891	878	1	12	5 42.106
789	1	9	6 22.503	834	1	11	2 5.718	879	1	12	5 60.933
790	1	9	6 41.330	835	1	11	2 24.545	880	1	12	6 7.760
791	1	9	6 60.157	836	1	11	2 43.372	881	1	12	6 26.587
792	1	9	7 6.984	837	1	11	2 62.199	882	1	12	6 45.414
793	1	9	7 25.811	838	1	11	3 9.026	883	1	12	6 64.241
794	1	9	7 44.638	839	1	11	3 27.853	884	1	12	7 11.068
795	1	9	7 63.465	840	1	11	3 46.680	885	1	12	7 29.895
796	1	10	0 10.292	841	1	11	3 65.507	886	1	12	7 48.722
797	1	10	0 29.119	842	1	11	4 12.334	887	1	12	7 67.549
798	1	10	0 47.946	843	1	11	4 31.161	888	1	13	0 14.376
799	1	10	0 66.773	844	1	11	4 49.988	889	1	13	0 33.203
800	1	10	1 13.600	845	1	11	4 68.815	890	1	13	0 52.030
801	1	10	1 32.427	846	1	11	5 15.642	891	1	13	0 70.857
802	1	10	1 51.254	847	1	11	5 34.469	892	1	13	1 17.684
803	1	10	1 70.081	848	1	11	5 53.296	893	1	13	1 36.511
804	1	10	2 16.908	849	1	11	6 0.123	894	1	13	1 55.338
805	1	10	2 35.735	850	1	11	6 18.950	895	1	13	2 2.165
806	1	10	2 54.562	851	1	11	6 37.777	896	1	13	2 20.992
807	1	10	3 1.389	852	1	11	6 56.604	897	1	13	2 39.819
808	1	10	3 20.216	853	1	11	7 3.431	898	1	13	2 58.646
809	1	10	3 39.043	854	1	11	7 22.258	899	1	13	3 5.473
810	1	10	3 57.870	855	1	11	7 41.085	900	1	13	3 24.300
811	1	10	4 4.697	856	1	11	7 59.912	901	1	13	3 43.127
812	1	10	4 23.524	857	1	12	0 6.739	902	1	13	3 61.954
813	1	10	4 42.351	858	1	12	0 25.566	903	1	13	4 8.781
814	1	10	4 61.178	859	1	12	0 44.393	904	1	13	4 27.608
815	1	10	5 8.005	860	1	12	0 63.220	905	1	13	4 46.435
816	1	10	5 26.832	861	1	12	1 10.047	906	1	13	4 65.262
817	1	10	5 45.659	862	1	12	1 28.874	907	1	13	5 12.089
818	1	10	5 64.486	863	1	12	1 47.701	908	1	13	5 30.916
819	1	10	6 11.313	864	1	12	1 66.528	909	1	13	5 49.743
820	1	10	6 30.140	865	1	12	2 13.355	910	1	13	5 68.570
821	1	10	6 48.967	866	1	12	2 32.182	911	1	13	6 15.397
822	1	10	6 67.794	867	1	12	2 51.009	912	1	13	6 34.224
823	1	10	7 14.621	868	1	12	2 69.836	913	1	13	6 53.051
824	1	10	7 33.448	869	1	12	3 16.663	914	1	13	6 71.878
825	1	10	7 52.275	870	1	12	3 35.490	915	1	13	7 18.705
826	1	10	7 71.102	871	1	12	3 54.317	916	1	13	7 37.532
827	1	11	0 17.929	872	1	12	4 1.144	917	1	13	7 56.359
828	1	11	0 36.756	873	1	12	4 19.971	918	1	14	0 3.186

Notions préliminaires.

Gramm.	Livres, onces, gros, grains et fractions de grain.			Gramm.	Livres, onces, gros, grains et fractions de grain.			Gramm.	Livres, onces, gros, grains et fractions de grain.		
919	1	14	0 22.013	963	1	15	3 58.401	6	12	4	0 66.720
920	1	14	0 40.840	964	1	15	4 5.228	7	14	4	6 29.840
921	1	14	0 59.667	965	1	15	4 24.055	8	16	5	3 64.960
922	1	14	1 6.494	966	1	15	4 42.882	9	18	6	1 28.080
923	1	14	1 25.321	967	1	15	4 61.709	10	20	6	6 63.200
924	1	14	1 44.148	968	1	15	5 8.536	20	40	13	5 54.400
925	1	14	1 62.975	969	1	15	5 27.363	30	61	4	4 45.600
926	1	14	2 9.802	970	1	15	5 46.190	40	81	11	3 36.800
927	1	14	2 28.629	971	1	15	5 65.017	50	102	2	2 28.000
928	1	14	2 47.456	972	1	15	6 11.844	60	122	9	1 19.200
929	1	14	2 66.283	973	1	15	6 30.671	70	143	0	0 10.400
930	1	14	3 13.110	974	1	15	6 49.498	80	163	6	7 1.600
931	1	14	3 31.937	975	1	15	6 68.325	90	183	13	5 64.800
932	1	14	3 50.764	976	1	15	7 15.152	100	204	4	4 56.000
933	1	14	3 69.591	977	1	15	7 33.979	200	408	9	1 40.000
934	1	14	4 16.418	978	1	15	7 52.806	300	612	13	6 24.000
935	1	14	4 35.245	979	1	15	7 71.633	400	817	2	3 8.000
936	1	14	4 54.072	980	2	0	0 18.460	500	1021	6	7 64.000
937	1	14	5 0.899	981	2	0	0 37.287	600	1225	11	4 48.000
938	1	14	5 19.726	982	2	0	0 56.114	700	1430	0	1 32.000
939	1	14	5 38.543	983	2	0	1 2.941	800	1634	4	6 16.000
940	1	14	5 57.380	984	2	0	1 21.768	900	1838	9	3 0.000
941	1	14	6 4.207	985	2	0	1 40.595	1000	2042	13	7 56.000
942	1	14	6 23.034	986	2	0	1 59.422	2000	4085	11	7 40.000
943	1	14	6 41.861	987	2	0	2 6.249	3000	6128	9	7 24.000
944	1	14	6 60.688	988	2	0	2 25.076	4000	8171	7	7 8.000
945	1	14	7 7.515	989	2	0	2 43.903	5000	10214	5	6 64.000
946	1	14	7 26.342	990	2	0	2 62.790	6000	12257	3	6 48.000
947	1	14	7 45.169	991	2	0	3 9.677	7000	14300	1	6 32.000
948	1	14	7 53.096	992	2	0	3 28.504	8000	16342	15	6 16.000
949	1	15	0 10.823	993	2	0	3 47.331	9000	18385	13	6 0.000
950	1	15	0 29.650	994	2	0	3 66.158	10000	20428	11	5 56.000
951	1	15	0 48.477	995	2	0	4 12.985	20000	40857	7	3 40.000
952	1	15	0 67.304	996	2	0	4 31.812	30000	61286	3	1 24.000
953	1	15	1 14.131	997	2	0	4 50.639	40000	81714	14	7 8.000
954	1	15	1 32.958	998	2	0	4 69.466	50000	102143	10	4 64.000
955	1	15	1 51.785	999	2	0	5 16.293	60000	122572	6	2 48.000
956	1	15	1 70.612	Kilogr.				70000	143001	2	0 32.000
957	1	15	2 17.439	1	2	0	5 35.120	80000	163429	13	6 16.000
958	1	15	2 36.266	2	4	1	2 70.240	90000	183858	9	4 0.000
959	1	15	2 55.093	3	6	2	0 33.360	100000	204287	5	1 56.000
960	1	15	3 1.920	4	8	2	5 68.480				
961	1	15	3 20.747	10	3	3	31.600				
962	1	15	3 39.574								

ANALYSE COMPARÉE

DES DIFFÉRENTES
MÉTHODES D'ÉVALUATION.

ARTICLE PREMIER.

DU TOISÉ OU MÉTRAGE.

Les véritables bases, pour parvenir à évaluer avec exactitude les ouvrages de bâtiment, sont la matière et la main-d'œuvre.

Le prix de la matière dépend de sa qualité et du déchet qu'elle a pu éprouver, relativement à la forme qu'il a fallu lui donner, et des frais de transport.

Sous le nom de main-d'œuvre, on comprend le travail pour façonner la matière et la mettre en place.

La valeur du déchet et la façon des matières dépendent beaucoup de l'adresse et de l'intelligence des ouvriers; il y en a qui ont l'art de ménager la matière et le temps, de manière à rendre l'ouvrage beaucoup moins coûteux.

La difficulté d'établir des prix avec exactitude, avait fait imaginer les *usages*; ceux pratiqués à Paris, sous le nom d'*us et coutumes*, étaient devenus très-abusifs.

Analyse comparée

Des Us et Coutumes.

Dans le principe les entrepreneurs faisaient leurs mémoires eux-mêmes, d'après les prix et conditions dont ils étaient convenus dans leur marché; mais dans la suite, la rédaction des mémoires fut confiée, par les entrepreneurs, à des agens qui, sous le nom de *toiseurs*, ne s'occupèrent qu'à faire valoir les ouvrages, en interprétant de mille façons différentes les prétendus *us et coutumes*. Les entrepreneurs, pour les encourager, les payaient en raison du montant des mémoires. Les opérations d'après lesquelles ils établissaient leur évaluation n'étant connue que de très-peu de personnes, ils étaient parvenus à faire monter les ouvrages à des prix beaucoup au-dessus de leur valeur, en sorte que pendant une cinquantaine d'années, les entrepreneurs de bâtimens on fait des fortunes très-considérables.

Un des plus grands abus de la manière de toiser aux *us et coutumes*, est celui des demi-faces. Il consistait à compter comme mur, ce qui n'était que parement ou surface taillée; ainsi, toutes les fois qu'un ouvrage en pierre de taille ou en maçonnerie avait plus de deux paremens, on ajoutait leur superficie ensemble pour en prendre la moitié, que l'on comptait comme mur à deux paremens, ayant pour épaisseur la largeur moyenne lorsqu'elles étaient inégales. Pour donner une idée de ce que cette manière d'évaluer peut donner de trop, nous allons en faire l'application à quelques exemples.

Nous en ferons ensuite la comparaison avec la méthode

des différentes méthodes d'évaluation.

géométrique, qui est la seule qui puisse donner l'appréciation exacte d'un ouvrage, en se servant des mêmes prix pour l'une et l'autre manière de toiser, qui sont ceux de 1790.

PREMIER EXEMPLE.

Soit un pilier à base carrée en pierre de taille, dont chaque face est d'un mètre de largeur, sur 6 mètres de hauteur; ce pilier, ayant quatre faces, est susceptible de l'application des demi-faces; ainsi, en le toisant aux *us et coutumes*, il faudra prendre la moitié de son pourtour et le multiplier par sa hauteur, ce qui donne 24 mètres de superficie, dont on prendra la moitié; c'est-à-dire, 12 mètres, qu'on comptera comme mur d'un mètre d'épaisseur à deux paremens, ce qui portera sa valeur, d'après le détail ci-après, à 966 francs.

Par le toisé géométrique on ne compte que la matière mise en œuvre, dont on augmente le prix en raison du déchet qu'elle a pu éprouver; les tailles s'évaluent par le développement des surfaces, comme dans l'autre exemple, ainsi que la pose, bénéfice et faux frais.

Détail pour le toisé aux us et coutumes.

14 mètres ⅕ de pierre dure, y compris ⅕ de déchet pour l'écarrir et l'atteindre au vif, à 40 fr. le mètre cube, rendu sur l'atelier. 576 f. »ᶜ·

24 mètres superficiels de taille de parement, à 7 fr. compris lits, joints et ragrément. 168 »ᶜ·

Détail pour le toisé géométrique.

Cube de pierre dure en œuvre, 6 mètres, évalués à 48 francs chacun à cause du déchet occasioné par la taille des lits, joints et paremens, valent. 288 f. »ᶜ·

24 mètres superficiels de paremens à 4 francs compris ragrément . . . 96 »ᶜ·

12 mètres cubes de pierres de taille mises en œuvre pour bardage, pose, fourniture de mortier et enlèvement de gravats, à 8 francs...	96 »	24 mètres de lits et joints, au prix moyen de fr 50 c., valent...	36 »
		Pose en place de 6 mètres cubes, à 8 francs, compris bardage et fourniture de mortier...	48 »
Dépense présumée...	840 »	Dépense présumée...	468 »
Dixième de bénéfice...	84 »	Dixième de bénéfice...	46 80
Vingtième pour faux frais et équipage...	42 »	Vingtième pour faux frais et équipage...	23 40
Total...	966 f. »	Total...	558 f. 20c.

DEUXIÈME EXEMPLE.

On suppose un fût de colonne dont le diamètre serait d'un mètre sur 6 de hauteur; l'application du toisé aux *us et coutumes* donne, pour la masse de mur à compter, le produit de la circonférence prise au tiers par la hauteur que l'on compte comme mur d'une épaisseur égale au diamètre, ce qui donne 18 mètres $\frac{1}{2}$ de mur, et le prix de la colonne à 1512 francs 53 centimes, par le détail du toisé aux *us et coutumes*.

La même colonne évaluée par le toisé géométrique, qui ne compte la masse que pour ce qu'elle peut être, c'est-à-dire comme pilier carré de même hauteur et diamètre, ne donne que 649 francs 90 centimes, comme l'indique le détail du toisé géométrique.

Évaluation par le toisé aux us et coutumes.		*Par le toisé géométrique.*	
22 mètres $\frac{1}{2}$ de pierre dure compris déchet, à raison de 40 francs le mètre cube...	900 f. »	Cube de pierre dure en œuvre, 6 mètres à 48 fr. compris déchet...	288 f. »

des différentes méthodes d'évaluation.

18 mètres 4/7 de taille de parement circulaire compté double, c'est-à-dire 37 mètres 1/7, en y ajoutant le cube de pierre jeté bas, à raison de 7 fr. compris lits et joints...	264 "	3 mèt. cubes de pierre jetée bas pour dégrossir la colonne, à 30 fr....	90 "
18 mètres 4/7 de pose en place, compris bardage, levage et fourniture de mortier à 8 fr.....	151 "	18 mètres 4/7 de paremens circulaires, à raison de 6 fr. valent.....	113 14
		24 mèt. de taille pour lits et joints, à 1 f. 50 c.	36 "
		La pose de 4 mètres 1/2 cubes, à 8 f. compris bardage, levage, et fourniture de mortier....	38 "
Dépense présumée...	1315 "	Dépense présumée...	565 14
Dixième de bénéfice...	131 "	Dixième de bénéfice...	56 51
Vingtième pour faux frais et équipages.....	65 75	Vingtième pour faux frais et équipages.....	28 25
Total.....	1512f. 25c	Total.....	649f. 90c.

Ainsi on voit qu'à prix égaux, l'évaluation aux *us et coutumes*, donne plus du double de la méthode géométrique.

TROISIÈME EXEMPLE.

Sur le vide des portes et croisées, compté plein.

Par la méthode du toisé aux *us et coutumes*, on compte les bayes ou *vides* des portes et fenêtres, comme pleins, toutes les fois qu'ils sont garnis d'appuis ou de seuils; on ne compte rien pour la taille des feuillures et embrâsemens, ni pour les scellemens et trous des portes et croisées mobiles. Supposons une croisée de moyenne grandeur, dont la largeur serait de 1 mètre 32 centimètres ou 4 pieds environ, sur 2 mètres 65 centimètres de hauteur, environ 8 pieds, percée dans un mur de 50

centimètres, 18 pouces d'épaisseur : on trouvera, d'après les détails suivans, que ce vide compté comme plein, vaudrait 147 fr., tandis que les tailles, trous et scellemens, en compensation, ne vaudraient que 41 fr. 40 cent., ce qui prouve qu'en comptant le vide des croisées comme plein dans un mur en pierres de taille, on accorde à l'entrepreneur trois fois et demi ce qui lui est dû.

Évaluation aux us et coutumes.		*Évaluation des tailles, trous et scellemens.*	
1 mètre ½ de pierre dure ordinaire rendu à l'atelier compris frais et déchet, à 48 fr.	84ᶠ. ᵐᶜ	Développement de tableaux, feuillures et embrâsemens de 8 mètres de pourtour sur 1 mètre, évalué à 9 mèt. de taille, compris trous et scellemens, à 4 fr.	36ᶠ. ᵐᶜ
7 mètres de taille de paremens, à 7 fr. compris lits et joints.	49 »	Dixième de bénéfice.	3 60
Pose et bardage avec fourniture de mortier, de 1 mètre ½, à 8 fr.	14 »	Vingtième pour faux frais et équipages.	1 80
Dépense présumée.	147ᶠ. ᵐᶜ		41ᶠ. 40ᶜ.

Il serait trop long de citer des exemples de tous les cas où l'application des *us et coutumes* est abusive, dans l'évaluation des ouvrages de maçonnerie, tels que les retours d'angles, les doubles tailles, les plus valeurs, les corniches en plâtre poussées au calibre, évaluées comme celles taillées, et une infinité d'autres dont les toiseurs abusent pour porter le prix des ouvrages au-dessus de leur valeur. Nous ajouterons seulement un exemple cité par M. Camus de Mézières, architecte de la Halle au Blé de Paris, dans un ouvrage qu'il a publié en 1781, sous le titre de *Guide de ceux qui veulent bâtir*, tome 2, page 208. Il s'agit d'un mémoire de maçonnerie toisé aux *us et coutumes* de Paris, montant, d'après des prix convenus, à 17,338 f.,

des différentes méthodes d'évaluation. 7

et qui fut réduit à 5795 fr., par la suppression des usages, en conservant les mêmes prix. Ce que nous venons de dire peut servir à confirmer ce que nous avons dit, sur les fortunes de quelques entrepreneurs du siècle passé, et à justifier les architectes qui, dans leur devis, ont négligé d'avoir égard aux avantages du toisé aux *us et coutumes*.

On a vu des ouvrages évalués sans usage dans des devis, dont la dépense a triplé, tandis que des ouvrages de même genre et évalués aussi sans usage, mis en adjudication, ont été faits pour les trois quarts de l'évaluation.

Des us et coutumes par rapport à la charpente.

Les usages adoptés pour les ouvrages de charpente, sont fondés sur ce que les bois se débitent dans les forêts, suivant une progression arithmétique, dont la différence est de 3 pieds, environ un mètre. Toutes les fois que la longueur d'une pièce de bois ne se trouve pas un des termes de cette progression, elle est censée avoir été prise dans le terme au-dessus; ainsi, une solive qui a plus de 4 mètres ou 12 pieds et demi, devrait être comptée comme ayant 5 mètres : mais comme il reste au charpentier des bouts de bois dont il peut tirer parti, l'usage a voulu compenser le déchet entre le propriétaire qui fait bâtir et l'entrepreneur, en prenant pour les bois au-dessous de 7 mètres une progression arithmétique, dont la différence est d'un demi-mètre ou 18 pouces ; en sorte qu'une pièce de bois qui a 12 pieds et demi de longueur, mise en œuvre, est comptée pour 13 pieds et demi ou 4 mètres et demi.

Il est vrai qu'une pièce de bois de 12 pieds et demi, peut avoir été prise dans une de 18 pieds, et que dans ce cas il reste à l'entrepreneur un bout de 5 pieds et demi qu'il comptera pour 6 pieds, qui, ajouté à l'autre, comptée 13 pieds et demi, donnent 19 pieds et demi, au lieu de 18 pieds.

De même, trois pièces de bois de 5 pieds peuvent avoir été coupées dans une de 15 pieds; alors elles lui rendent 18 pieds; mais ces spéculations ne sont pas toujours possibles.

Il y a encore d'autres usages pour la manière de toiser les pans de bois, les planchers, les escaliers; mais on a reconnu que les avantages de cette manière de toiser ne peuvent pas augmenter leur valeur de plus d'un sixième, tandis que dans les ouvrages de maçonnerie, les usages peuvent tripler leur valeur.

Des us et coutumes par rapport aux ouvrages de couverture.

Pour bien expliquer les usages adoptés pour les ouvrages de couverture, il faut avoir recours aux anciennes mesures, d'après lesquelles plusieurs ont été établis, parce que la méthode des toiseurs est toujours la même; ils ne font que traduire en mètres les résultats de leurs opérations.

Pour mesurer la couverture d'un comble à deux égouts, on prend son pourtour, auquel on ajoute un pied pour le faîtage, et un pied pour chaque égout simple, ou composé de trois tuiles; un pied et demi quand il est composé de quatre tuiles, et 2 pieds s'il est composé de cinq tuiles.

des différentes méthodes d'évaluation.

On ne diminue rien pour la place occupée par les lucarnes, qui sont cependant toisées à part, ni pour la place des cheminées.

Tous les ouvrages en plâtre, tels que les solins, ruellées et filets que l'on fait le long des murs et des arétiers, se comptent au pied courant, dont 36 font la toise superficielle; en conséquence de ces usages, on n'ajoute au détail des prix, ni dixième pour le bénéfice, ni vingtième pour les faux frais et équipages.

OBSERVATIONS.

Le pied que l'on ajoute en mesurant les couvertures pour le faîtage, est motivé par la fourniture et pose des tuiles faîtières qui recouvrent l'arête du sommet du toit, quand il est à deux pentes.

Ce qu'on ajoute pour les égoûts est aussi motivé par le nombre des tuiles dont ils sont formés, parce qu'il n'y a que celle de dessus qui puisse être comprise dans la superficie du comble; mais on ajoute 6 pouces pour chaque doublage, tandis qu'on ne devrait en ajouter que 4, mesure ordinaire des pureaux. Cette évaluation donne 4 pouces de trop pour un égoût de trois tuiles, 6 pouces pour un égoût de quatre tuiles, et 8 pouces pour un de cinq tuiles.

Quant à la manière d'évaluer les plâtres, elle est d'autant plus vicieuse, qu'elle varie en raison de l'espèce d'ouvrage.

Il est absurde de porter la valeur de la toise des plâtres pour des ouvrages d'ardoise ou de tuiles neuves, à 17 ou

18 francs, et à 2 francs et 4 francs pour les couvertures remaniées, quoique ce soit toujours le même ouvrage.

Pour ce genre d'ouvrage, ainsi que pour tout autre, il est convenable de supprimer tous les usages, de ne mesurer et de ne compter les ouvrages que pour ce qu'ils sont. Ainsi, pour les couvertures, on déduira les espaces occupés par les cheminées et par les lucarnes, et on n'évaluera les plâtres que comme les ouvrages de ce genre. Il vaut mieux accorder aux entrepreneurs un bénéfice connu, que de laisser subsister des usages vicieux qui leur en procurent un arbitraire et indéterminé.

Les usages pratiqués pour le toisé des autres ouvrages de bâtiment sont peu considérables, et n'entraînent pas de grands inconvéniens. Cependant, les toiseurs de menuiserie introduisent tous les jours des manières de détailler ces ouvrages qui peuvent dégénérer en abus.

Long-temps avant la révolution, les usages avaient été supprimés pour les édifices publics et les bâtimens du roi. Les constructions de maçonnerie et de charpente étaient réduites au cube réel, sauf quelques exceptions; mais on avait conservé la plupart des usages relatifs aux façons, aux tailles et aux légers ouvrages.

Pour les édifices publics qui se construisent actuellement à Paris, on a adopté la méthode géométrique, c'est-à-dire, celle de calculer toutes sortes d'ouvrages d'après leurs dimensions en œuvre, pour les réduire en cube ou en superficie. C'est sur ce principe qu'ont été établis les devis de ces édifices, tels que les Greniers de Réserve, la Bourse, l'Arc de Triomphe de l'Étoile, le Temple de la Gloire, et généralement tous les ouvrages de maçonnerie qui s'exécutent au compte du gouvernement.

des différentes méthodes d'évaluation.

Détails nécessaires pour établir les prix des ouvrages de maçonnerie.

Pour parvenir à trouver la juste valeur d'un ouvrage de ce genre, il faut, 1°. connaître le cube de la matière qu'il contient en œuvre; 2°. le déchet que cette matière a pu éprouver pour lui donner sa forme; 3°. ce qu'il en a coûté pour la façonner, la transporter et la poser en place.

Le cube de matière que contient un ouvrage se trouve par le calcul de ses dimensions; mais pour connaître le déchet que la matière a éprouvé, il faudrait avoir mesuré chaque pièce dont l'ouvrage est formé avant qu'elle ait été façonnée, en raison de sa forme primitive; mais comme le plus ou moins de matière dépend autant de l'adresse de l'ouvrier que de sa volonté, c'est plutôt la quantité qui aurait dû être employée, que celle qui l'a été qui doit être évaluée.

On ne doit point compter, dans les déchets, les quantités de matières imparfaites ou vicieuses, tels que le *bousin* dans les pierres de taille. Le déchet ne doit comprendre que la quantité de bonne pierre qu'il a fallu abattre pour donner à chaque pierre la forme qu'elle a en place, en partant d'une forme primitive, qui ne peut être que celle du prisme circonscrit à la forme qu'elle a en œuvre.

Cependant, comme on peut débiter les pierres dont on fait usage à Paris, par le moyen des scies à eau ou à dents, qui permettent à l'entrepreneur de faire en sorte que les coupes et défauts d'équerre soient pris les uns dans les autres, on peut admettre, pour le déchet, une partie

aliquote plus ou moins grande du cube en œuvre, en raison de l'espèce d'ouvrage, telle qu'un quart pour les murs droits ordinaires ; pour ceux par assises d'égale hauteur, un tiers, et un demi pour les ouvrages en coupe ou circulaires, tels que les plate-bandes, les voûtes, en berceau ; deux tiers pour les voûtes sphériques ou sphéroïdes, et pour les pierres formant les arétiers dans les voûtes d'arêtes ou d'arc de cloître. Ces indications sont les résultats moyens d'un très-grand nombre de détails faits d'après des attachemens pris avec exactitude de ces différentes espèces d'ouvrages, exécutés avec soin et économie.

Dans les ouvrages en pierres de taille, la façon peut s'évaluer par le développement des surfaces. Cette façon, qu'on désigne sous le nom de taille, est divisée en plusieurs espèces, telles que la taille de paremens droits ou circulaires.

La taille de lits et joints pour les murs droits.

La taille *idem*, pour les ouvrages en coupe, tels que les arcs, les plate-bandes et les voûtes.

La pierre jetée bas évaluée en cube pour les épannelages de moulures.

Les évidemens.

Les refouillemens.

Les trous et entailles.

Les moulures.

Anciennement on comprenait dans la taille des paremens, celle des lits et joints. On payait les tailleurs de pierres qui travaillaient à leur tâche de la même manière ; et comme les pierres de Paris sont moins dures en raison de ce qu'elles portent plus de hauteur d'assise, on me-

surait les paremens des pierres à la toise courante, de sorte que le cliquart qui ne porte que 12 pouces, était autant payé que le banc franc qui porte 18 à 20 pouces. Les lits et joints étaient comptés pour un tiers du prix de la toise courante de parement, évaluée à une journée de tailleur de pierre; c'est probablement d'où est venu l'usage de compter, pour les murs à deux paremens, la toise carrée du premier pour six toises courantes de taille afin de compenser les joints, et le second pour quatre toises ou les deux tiers du premier.

Méthode de M. Goupy.

M. Goupy, architecte, ancien inspecteur et toiseur de bâtimens, qui, le premier, a commenté l'Architecture pratique de Bullet, évalue le premier parement d'un mur de 30 pouces d'épaisseur, compris lits et joints, et bénéfice de l'entrepreneur, à 15 livres; c'est-à-dire, à 6 toises courantes de tâcherous, qu'il estime à 2 liv. 10 s. chaque; il compte le second parement aux deux tiers ou 10 livr.

D'abord, il propose cette évaluation de taille, compris lits et joints, pour toute sorte d'épaisseur de mur; mais il finit par convenir que la valeur du premier parement qui comprend les lits et joints, devrait être proportionnée à l'épaisseur des murs. En conséquence, il porte la valeur du premier parement d'un mur de 48 pouces d'épaisseur à 18 liv., et le second à 12 liv.

Pour un mur de 12 pouces, il évalue le premier parement à 12 livres, et le second à 10 liv.

Enfin, dans un détail particulier qui comprend les murs au-dessous de 30 pouces d'épaisseur, il diminue

10 s. pour chaque 3 pouces de moins d'épaisseur ; c'est-à-dire, 3 s. 4 d. par pouce, et laisse toujours le second parement à 10 liv.

OBSERVATIONS.

Il est évident que la valeur du second parement doit être toujours la même pour la même nature de pierre de même hauteur d'assise, quelle que soit l'épaisseur du mur, quand on comprend la valeur des lits et joints dans le premier parement ; mais il faut que la valeur du premier parement soit proportionnée au développement des lits et joints, ce que ne donne pas la progression indiquée par M. Goupy.

Il suffit, pour faire connaître le peu d'exactitude de cette méthode, de faire le détail de la quantité des lits et joints qu'il faut pour une toise de mur à deux paremens de 30 pouces d'épaisseur, composé de six assises de chacune un pied de haut sur 6 pieds de long, composé de deux pierres par assise.

Chacune de ces assises comprend deux lits de 6 pieds de long sur 2 pieds et demi de large produisant 30 pieds

4 joints de chacun 2 pieds ½ sur un pied, produisent. 10

Total pour une assise. . . 40

Et pour six. . . 240 pieds

ou 6 toises ½.

M. Goupy évalue ces 240 pieds de taille à 5 liv., ce qui ne donne que 5 d. pour un pied, ou 15 s. par toise superficielle de 36 pieds. L'usage de ce temps-là étant

d'évaluer les lits et joints au sixième des paremens, la toise de parement n'aurait dû valoir que 4 liv. 10 s. au lieu de 10 liv., et si l'on évalue les lits et joints d'après ce prix de 10 liv., la toise de lits et joints vaudrait 1 liv. 13 s. 4 d., et pour 6 toises ; 11 liv. 10 s. 3 d., au lieu de 5 liv.

L'erreur de M. Goupy vient de ce qu'il a mal interprété l'usage, car il est évident que l'entrepreneur devait être payé comme il payait l'ouvrier ; or, l'usage était de payer aux tâcherons tous les paremens, en sorte que les pierres à deux paremens leur étaient comptées doubles, compris lits et joints ; ainsi, puisqu'on comptait six toises de tâcheron pour une toise carrée de mur à un parement, on devait en compter douze pour un mur à deux paremens, compris lits et joints, pour le rembourser de ce qu'il payait au tâcheron. Une toise de tâcheron étant évaluée à une journée de tailleur de pierre, qui valait moyennement 40 s. du temps de M. Goupy, la toise superficielle pour un mur à un parement devait valoir 12 l., et pour un mur à deux paremens 24 liv.

Ce prix ne diffère pas beaucoup de celui que propose M. Goupy pour un mur de 30 pouces, parce qu'il se trouve une compensation entre le prix des paremens qu'il évalue trop cher, et celui des lits et joints qu'il ne porte pas à leur valeur.

Des difficultés survenues à l'occasion des règlemens de mémoires ont fait faire plusieurs expériences sur un grand nombre de tailleurs de pierres, dont le résultat a été que pour quatre toises superficielles de paremens en pierre dure ordinaire de 12 à 15 pouces de hauteur de banc, il fallait 3 journées de douze heures de travail. La

journée de tailleur de pierre valait 40 s.; ce qui fait 6 liv. pour une toise.

Quand aux lits et joints, le prix dépend de la manière dont ils sont faits, et de la quantité de pierre qu'il faut abattre pour les dressser et atteindre le vif de la pierre; les expériences ont donné quelquefois plus de la moitié du prix des paremens, et quelquefois moins du quart, ce qui donne moyennement $\frac{3}{8}$; ainsi les 6 toises $\frac{2}{3}$ de lits et joints qu'il faut pour une toise carrée de mur, de 30 pouces d'épaisseur, vaudraient 13 liv. 6 s. 8 d., ci 13 l. 6 s. 8 d.

Et pour les deux paremens 12 0 0

Total 25 6 8

La table suivante indique la quantité de pieds et de toises carrées pour une toise de mur à deux paremens, depuis 3 pouces d'épaisseur jusqu'à 30 pouces, avec leurs prix évalués des deux manières.

des différentes méthodes d'évaluation.

PREMIÈRE TABLE.

Épaisseurs.	Lits et joints en pieds carrés.	Lits et joints en toises carrées.	Valeur pour un mur avec lits et joints et deux paremens.	
			Selon M. Goupys.	Selon la méthode proposée.
p. po. lig.	p. po. lig.	toises.	liv. s. d.	liv. s. d.
0. 3. 0	24. 0. 0	0 ⅔	22. 0. 0	13. 6. 8
0. 6. 0	48. 0. 0	1 ⅓	22. 0. 0	14.13. 4
0. 9. 0	72. 0. 0	2 0	22. 0. 0	16. 0. 0
1. 0. 0	96. 0. 0	2 ⅔	22. 0. 0	17. 6. 8
1. 3. 0	120. 0. 0	3 ⅓	22.10. 0	18.13. 4
1. 6. 0	144. 0. 0	4 0	23. 0. 0	20. 0. 0
1. 9. 0	168. 0. 0	4 ⅔	23.10. 0	21. 6. 8
2. 0. 0	192. 0. 0	5 ⅓	24. 0. 0	22.13. 4
2. 3. 0	216. 0. 0	6 0	24.10. 0	24. 0. 0
2. 6. 0	240. 0. 0	6 ⅔	25. 0. 0	25. 6. 8

Il est évident que la méthode proposée est celle qui convient, parce qu'elle est en proportion avec les quantités de lits et de joints qui doivent seuls influer sur la différence des prix, les paremens étant toujours les mêmes.

Méthode de M. Camus de Mézières.

M. Camus de Mézières, architecte, dans l'ouvrage déjà cité, fixe la valeur du premier parement d'un mur de 36 pouces d'épaisseur à 18 liv., et celle du second parement aux deux tiers. Pour évaluer le premier parement des

murs au-dessus ou au-dessous de 36 pouces, il propose d'ajouter ou de diminuer 10 s. pour chaque trois pouces de plus ou de moins d'épaisseur; ainsi, pour un mur de 27 pouces, il évalue le premier parement à 16 liv. 10 s., et le second à 11 liv.

La journée de tailleur de pierre se payait à cette époque 42 s., ce qui donne pour la valeur d'une toise de parement 6 liv. 8 s., que nous portons à 7 liv., compris faux frais et bénéfice, dont le tiers 2 liv. 6 s. 8 d. pour une toise de lits et joints.

La table ci-après indique comme la précédente : 1°. les épaisseurs depuis 3 pouces jusqu'à 72 ou 6 pieds;

2°. La quantité de toises de lits et joints pour une toise carrée de chacune de ces épaisseurs;

3°. La valeur des paremens, selon M. Camus, compris lits et joints.

4°. Les prix selon la méthode que nous proposons.

des différentes méthodes d'évaluation. 19

DEUXIÈME TABLE.

Épaisseurs.	Toises de lits et joints.	Valeur pour les tailles d'une toise carrée de mur à 2 paremens, dont le premier avec lits et joints,	
		Selon M. Camus de Mézières.	Selon notre méthode.
p. po. lig.		liv. s. d.	liv. s. d.
0. 3. 0	0 ½	1ᵉʳ. parement..... 12.10. 0 2ᵉ. parement..... 8. 6. 8 Total... 20.16. 8	15.11. 1
0. 6. 0	1 ¼	1ᵉʳ. parement..... 13. 0. 0 2ᵉ. parement..... 8.13. 4 Total... 21.13. 4	17. 2. 3
0. 9. 0	2	1ᵉʳ. parement..... 13.10. 0 2ᵉ. parement..... 9. 0. 0 Total... 22.10. 0	18.13. 4
1. 0. 0	2 ½	1ᵉʳ. parement..... 14. 0. 0 2ᵉ. parement..... 9. 6. 8 Total... 23. 6. 8	20. 4. 5
1. 3. 0	3 ¼	1ᵉʳ. parement..... 14.10. 0 2ᵉ. parement..... 9.13. 4 Total... 24. 3. 4	21.15. 6
1. 6. 0	4	1ᵉʳ. parement..... 15. 0. 0 2ᵉ. parement..... 10. 0. 0 Total... 25. 0. 0	23. 6. 8
1. 9. 0	4 ½	1ᵉʳ. parement..... 15.10. 0 2ᵉ. parement..... 10. 6. 8 Total... 25.16. 8	24.17. 9
2. 0. 0	5 ¼	1ᵉʳ. parement..... 16. 0. 0 2ᵉ. parement..... 10.13. 4 Total... 26.13. 4	26. 8. 10

Analyse comparée

Suite de la deuxième table.

Épaisseurs.	Toises de lits et joints.	Valeur pour les tailles d'une toise carrée de mur à 2 paremens, dont le premier avec lits et joints, Selon M. Camus de Mézières.		Selon notre méthode.
p. po. lig.			liv. s. d.	liv. s. d.
2. 3. 0	6	1er. parement..... 2e. parement..... Total...	16.10. 0 11. 0. 0 27.10. 0	28. 0. 0
2. 6. 0	6 ⅔	1er. parement..... 2e. parement..... Total...	17. 0. 0 11. 6. 8 28. 6. 8	29.11. 1
2. 9. 0	7 ⅓	1er. parement..... 2e. parement..... Total...	17.10. 0 11. 3. 4 29. 3. 4	31. 2. 2
3. 0. 0	8	1er. parement..... 2e. parement..... Total...	18. 0. 0 12. 0. 0 30. 0. 0	32.13. 3
3. 3. 0	8 ⅔	1er. parement..... 2e. parement..... Total...	18.10. 0 12. 6. 8 30.16. 8	34. 4. 5
3. 6. 0	9 ⅓	1er. parement..... 2e. parement..... Total...	19. 0. 0 12.13. 4 31.13. 4	35.15. 6
3. 9. 0	10	1er. parement..... 2e. parement..... Total...	19.10. 0 13. 0. 0 32.10. 0	37. 6. 8
4. 0. 0	10 ⅔	1er. parement..... 2e. parement..... Total...	20. 0. 0 13. 6. 8 33. 6. 8	38.17. 9

des différentes méthodes d'évaluation.

Suite de la deuxième table.

Épaisseur.	Toises de lits et joints.	Valeur pour les tailles d'une toise carrée de mur à 2 paremens, dont le premier avec lits et joints.		Selon notre méthode.
		Selon M. Comus de Mézières.		
p. po. lig.			liv. s. d.	liv. s. d.
4. 3. 0	11 ½	1ᵉʳ. parement..... 2ᵉ. parement..... Total...	20.10. 0 13.13. 4 34. 3. 4	40. 8. 0
4. 6. 0	12	1ᵉʳ. parement..... 2ᵉ. parement..... Total...	21. 0. 0 14. 0. 0 35. 0. 0	42. 0. 0
4. 9. 0	12 ⅔	1ᵉʳ. parement..... 2ᵉ. parement..... Total...	21.10. 0 14. 6. 8 35.16. 0	43.11. 1
5. 0. 0	13 ⅓	1ᵉʳ. parement..... 2ᵉ. parement..... Total...	22. 0. 0 14.13. 4 36.13. 4	45. 2. 2
5. 3. 0	14	1ᵉʳ. parement..... 2ᵉ. parement..... Total...	22.10. 0 15. 0. 0 37.10. 0	46.13. 4
5. 6. 0	14 ⅔	1ᵉʳ. parement..... 2ᵉ. parement..... Total...	23. 0. 0 15. 6. 8 38. 6. 8	48. 4. 5
5. 9. 0	15 ⅓	1ᵉʳ. parement..... 2ᵉ. parement..... Total...	23.10. 0 15.13. 4 39. 3. 4	49.15. 6
6. 0. 0	16	1ᵉʳ. parement..... 2ᵉ. parement..... Total...	24. 0. 0 16. 0. 0 40. 0. 0	51. 6. 8

On voit, par cette table, que la méthode de M. Camus donne trop pour la taille des murs dont l'épaisseur est au-dessous de 27 pouces (qui sont ceux le plus en usage dans les bâtimens), et pas assez pour ceux de 27 pouces et au-dessus ; cependant, malgré cette différence qui donne plus d'un quart pour les murs de six pieds d'épaisseur, l'usage des vides comptés comme pleins et des demi-faces est si avantageux pour l'entrepreneur, que pour un piédroit de 6 pieds en carré, on trouverait, par la méthode de M. Camus, 80 liv. pour les tailles, tandis que par l'autre méthode qui n'admet pas d'usage on ne trouve que 65 liv. 6 s. 8 d.

Méthode de M. Séguin.

M. Séguin, entrepreneur de bâtimens, dans la nouvelle édition qu'il a donnée de Bullet, en 1788, évalue la taille des lits et joints, pour une toise cube, à 36 toises courantes, à raison de 15 s., qui donnent 27 liv. sans bénéfice ni faux frais, qu'il porte à $\frac{1}{\ }$, ce qui donne 31 liv. 1 s. pour 72 pouces d'épaisseur; ce qui fait 8 s. 7 d. et demi par pouce, ou 1 liv. 5 s. 10 d. et demi pour trois pouces; mais il compte les paremens à 15 liv. 16 s. 3 d.

A l'époque où il travaillait à cette nouvelle édition, la journée d'un bon tailleur de pierre se payait 45 s., ce qui ne porte la toise de parement qu'à 6 liv. 15 s., et avec les faux frais et bénéfice, à 7 liv. 16 s., dont le tiers pour les lits et joints serait de 2 liv. 12 s.

En appliquant ces prix aux mêmes épaisseurs que dans les tables précédentes, on a formé celle qui suit :

TROISIÈME TABLE.

Épaisseurs.	Toises carrées de lits et joints.	Valeur pour un mur à deux paremens, avec lits et joints.	
		Selon M. Séguin.	Par la méthode proposée.
p. po. lig.		liv. s. d.	liv. s. d.
0. 3. 0	0 ½	32.18. 4 ½	17. 6. 8
0. 6. 0	1 ½	34. 4. 3	19. 1. 4
0. 9. 0	2	35.10. 1 ½	20.16. 0
1. 0. 0	2 ½	36.16. 0	22.10.
1. 3. 0	3 ½	38. 1.10 ½	24. 5. 4
1. 6. 0	4	39. 7. 9	26. 0. 0
1. 9. 0	4 ½	40.12.10 ½	27.14. 8
2. 0. 0	5 ½	42.18. 9	29. 9. 4
2. 3. 0	6	44. 4. 7 ½	31. 4. 0
2. 6. 0	6 ½	45.10. 6	32.18. 8
2. 9. 0	7 ½	46.16. 4 ½	34.13. 4
3. 0. 0	8	48. 2. 3	36. 8. 0
3. 3. 0	8 ½	49. 8. 1 ½	38. 4. 2
3. 6. 0	9 ½	50.14. 0	39.17. 4
3. 9. 0	10	51.19.10 ½	41.12. 0
4. 0. 0	10 ½	53. 5. 9	43. 6. 8
4. 3. 0	11 ½	54.11. 7 ½	45. 1. 4
4. 6. 0	12	55.17. 6	46.16. 0
4. 9. 0	12 ½	57. 3. 4 ½	48.10. 8
5. 0. 0	13 ½	58. 9. 3	50. 5. 4
5. 3. 0	14	59.15. 1 ½	52. 0. 0
5. 6. 0	14 ½	61. 1. 0	53.14. 8
5. 9. 0	15 ½	62. 6.10 ½	55. 9. 4
6. 0. 0	16	63.12. 9	57. 4. 0

Les différences considérables que présente cette table, viennent de ce que M. Séguin porte les paremens au double de leur valeur; et quoi qu'il ne porte celle des lits et joints qu'environ aux ⅔ de ce qu'ils vaudraient, il trouve des résultats beaucoup trop forts, qui s'éloignent encore plus de la vérité que ceux des auteurs précédens.

Le vice de ces évaluations vient toujours de ce qu'on veut prendre la valeur de six toises de tâcherons, dans lesquelles les lits et joints sont compris pour une toise de parement, et qu'on veut corriger ce vice en accordant moins qu'il ne faut pour les lits et joints.

Méthode de M. Morisot.

M. Morisot, dans le tableau des prix qu'il a publié en 1804, compte aussi ses paremens beaucoup trop chers. Pour une toise cube, il compte 12 toises de lits et 4 toises de joints, qu'il évalue, compris faux frais et bénéfice, à 84 liv. 10 s. 7 d., ce qui donne 5 liv. 5 s. 8 d. par toise; il évalue la toise de parement à 16 liv. 3 s. 7 d., ce qui donne pour un mur de 6 pieds d'épaisseur à deux paremens 116 liv. 17 s. 9 d.

Ses calculs sont établis sur une journée de dix heures, payée 3 liv. 5 s., qui donne 6 s. 6 d. par heure; ainsi, la taille de parement devrait valoir 11 liv. 14 s., auxquelles ajoutant ⅕ pour bénéfice et faux frais, on trouve 13 liv. 13 s. pour le prix de la toise carrée de parement, et 4 liv. 11 s. pour la toise de lits et joints : ainsi, on aura pour la valeur des deux paremens 27 liv. 6 s.

Pour 16 toises de lits et joints . . . 72 16

En tout . . . 100 2

des différentes méthodes d'évaluation. 25

au lieu de 116 liv. 17 s. 9 d. qu'on trouve par la méthode de M. Morisot, c'est-à-dire, 16 liv. 15 s. 9 d. de plus, ou environ ⅐.

En divisant la somme 84 liv. 10 s. 7 d., que M. Morisot trouve pour la valeur des lits et joints, pour une toise cube par vingt-quatre, on aura 3 liv. 10 s. 6 d. pour la valeur correspondante à 3 pouces d'épaisseur.

Si l'on divise de même la somme 72 liv. 16 s., que nous trouvons pour les lits joints, on aura 3 liv. 6 s. 8 d. pour chaque tranche de 3 pouces d'épaisseur sur une toise carrée de superficie. D'après ces données, nous avons dressé la table suivante :

QUATRIÈME TABLE.

Épaisseurs.	Toises carrées de lits et joints.	Valeur pour un mur de 6 pieds à 2 paremens avec lits et joints.	
		Selon M. Morisot.	Par la méthode proposée.
p. po. lig.		liv. s. d.	liv. s. d.
0. 3. 0	0 ½	35.17. 8	30. 6. 8
0. 6. 0	1 ⅓	39. 8. 2	33. 7. 4
0. 9. 0	2	42.18. 8	36. 8. 0
1. 0. 0	2 ⅓	46. 9. 2	39. 8. 8
1. 3. 0	3 ⅓	49.19. 8	42. 9. 4
1. 6. 0	4	53.10. 2	45.10. 0
1. 9. 0	4 ⅓	57. 0. 8	48.10. 8
2. 0. 0	5 ⅓	60.11. 4	51.11. 4
2. 3. 0	6	64. 1.10	54.12. 0
2. 6. 0	6 ⅓	67.12. 4	57.12. 8
2. 9. 0	7 ⅓	71. 2.10	60.13. 4
3. 0. 0	8	74.13. 4	63.14. 0
3. 3. 0	8 ⅓	78. 3.10	66.14. 8
3. 6. 0	9 ⅓	81.14. 4	69.15. 4
3. 9. 0	10	85. 4.10	72.16. 0
4. 0. 0	10 ⅓	88.15. 4	75.16. 8
4. 3. 0	11 ⅓	92. 5.10	78.17. 4
4. 6. 0	12	95.16. 4	81.18. 0
4. 9. 0	12 ⅓	99. 6.10	84.18. 8
5. 0. 0	13 ⅓	102.16. 4	87.19. 4
5. 3. 0	14	106. 7.10	91. 0. 0
5. 6. 0	14 ⅓	109.18. 4	94. 0. 8
5. 9. 0	15 ⅓	113. 8.10	97. 1. 4
6. 0. 0	16	116.19. 4	100. 2. 0

Les différences que présente cette table, viennent de ce que M. Morisot porte le prix des paremens et des lits et joints trop haut, car sa méthode est bonne et proportionnée aux différentes épaisseurs des murs.

ARTICLE II.

DU BARDAGE.

On désigne sous ce nom, le transport des pierres du lieu où elles sont taillées, à celui où elles doivent être élevées pour être posées en place.

A Paris, ce transport se fait avec des chariots faits exprès, traînés par des hommes. Le bardage s'évalue au poids ou au cube.

M. Goupy porte le prix du millier, en 1772, à 15 s., ce qui donne pour le pied cube de la pierre dure ordinaire 2 s. 3 d.

M. Camus de Mézières, en 1781, estime le millier à 20 s., ce qui donne pour le pied cube de la même pierre 3 s.

En 1788, M. Séguin évalue le bardage d'une toise cube à 25 liv. 10 s., ce qui fait 15 s. 8 d. par millier et 2 s. 4 d. un tiers par pied cube.

Enfin, M. Morisot, en 1804, évalue la toise cube pour bardage à 23 fr., ce qui fait 10 cent. ½ pour le pied cube, et 71 cent. par millier. Pour établir ce prix, il compte

douze journées de bardeur pour une toise cube. Quelques toiseurs comptent actuellement vingt-cinq journées, ce qui fait plus du double.

Le résultat de plusieurs notes prises à ce sujet, m'a fait connaître que six hommes avaient de la peine à mener, avec un chariot ordinaire, dont les roues avaient 21 pouces de diamètre, une pierre produisant 13 à 14 pieds cubes, pesant moyennement deux milliers; mais que huit hommes les menaient très-facilement.

Pour avoir un résultat plus exact, j'ai fait charger sur ce chariot une pierre pesant 2045 livres; le poids du chariot avec l'essieu et les roues était de 286 livres, ce qui faisait en tout 2331 livres, que huit hommes traînaient facilement. Voulant ensuite connaître avec qu'elle force ces hommes agissaient, je substituai, par le moyen d'une poulie de renvoi, un poids qui s'est trouvé de 396 livres, pour faire aller le chariot avec la même vitesse que les hommes; ce qui donne une force moyenne de 49 livres et demie par homme. Par d'autres expériences, j'ai trouvé que cette force pouvait être portée à 60 livres, en sorte que huit bardeurs pourraient mener jusqu'à 18 pieds cubes de pierre, et une toise cube en douze voyages. Mais en se bornant à 13 pieds et demi cubes par voyage, on trouve seize voyages pour une toise cube.

On peut compter pour le chargement une demie heure, et un quart d'heure pour décharger. Quant au temps pour aller et venir, il est proportionné à la distance. Pour cinquante toises, on peut compter un quart d'heure, ce qui ferait en tout une heure par voyage; mais à cause des interruptions et des pertes de temps inévitables, on doit compter une heure et quart, ou huit voyages en

une journée de 10 heures, pour 108 pieds cubes ou une demi-toise.

Les huit bardeurs à 40 s., coûteraient. • 16 liv. 0 s.

Deux pinceurs à 45 s. 4 10

Valeur d'une journée. . . . 20 liv. 10 s.

Ce qui porte celle du pied cube à un peu moins de 4 s.

Il résulte de ce détail, que l'opération du bardage n'est pas portée à sa valeur par M. Morisot. Celui proposé est justifié par le prix moyen accordé par MM. Goupy, Camus et Séguin, en raison du prix des journées actuelles. Ce prix moyen était de 2 s. 6 d. par pied cube, égal à celui d'une heure de journée de bardeur, qui se payait alors 30 s. pour douze heures. Actuellement, les journées de bardeur qui ne sont que de dix heures se paient 40 s., ce qui fait 4 s. par heure, prix que nous avons trouvé pour un pied cube.

Il est facile de concevoir que ces opérations peuvent se faire en plus ou moins de temps, en raison de ce qu'elles sont dirigées et surveillées ; c'est pour cela qu'on met à la tête de chaque chariot un ou deux hommes plus au fait que les autres, qui aident à charger les pierres taillées, et prennent les précautions nécessaires pour qu'il ne leur arrive pas d'accidens. Ils poussent le chariot lorsqu'il est chargé, et aident avec leur pince à le faire avancer dans les endroits difficiles.

Pour un chariot mené par six bardeurs, il suffit d'un

pinceur. On peut en mettre deux pour ceux traînés par huit bardeurs.

Dans un bâtiment ordinaire, un chariot mené par six bardeurs et un pinceur peut suffire. Dans ceux qui sont plus considérables, on peut en établir deux, un à six et l'autre à huit bardeurs.

Avec un chariot traîné par quatre bardeurs, on peut mener 6 à 7 pieds de pierre dure ordinaire, pesant 150 livres le pied cube.

<div style="text-align:center">

Un à 6 peut mener 10 à 12 pieds.
Un à 8 14 à 16
Un à 10 18 à 20
Un à 12 22 à 26

</div>

L'intelligence du maître compagnon consiste à savoir tirer parti des bardeurs, de manière qu'ils ne soient jamais inutiles, en réunissant, quand il le faut, les bardeurs de deux chariots pour en conduire un, lorsque la charge est considérable, et en s'en servant pour le montage des pierres, lorsque le bardage ne suffit pas pour employer utilement leur journée.

ARTICLE III.

DU MONTAGE DES PIERRES.

Cette opération comprend, comme le bardage, deux parties, l'une fixe et l'autre variable. La première a pour objet le *brayage*, pour lier et accrocher les pierres au câble, et la réception de ces pierres sur l'échafaud ou sur le tas.

L'autre, qui consiste dans le montage des pierres, dépend de la hauteur à laquelle elles doivent être élevées.

Le résultat de la première partie peut-être évalué à la moitié du chargement des pierres sur les chariots; c'est-à-dire, à 1 s. 6 d. par pied cube. Quant au montage des pierres, celui qui se fait par le moyen d'un singe ou treuil à roue, est moins coûteux que celui qui se fait à la chèvre. Dans le premier cas, il faut remarquer que le diamètre de la roue étant presque toujours douze fois plus grand que celui du treuil, les hommes appliqués à la circonférence de sa roue font douze fois plus de chemin que le fardeau, tandis que ceux qui traînent des pierres ne font pas plus de chemin que le fardeau; d'où il résulte que pour élever une pierre à 15 toises de hauteur par le moyen d'un treuil, il faut que les hommes placés sur la roue parcourent douze fois 15 toises, ou 180 toises.

Nous avons dit ci-devant que les bardeurs, qui traînent un chariot, parcouraient de 6 à 7 toises par minute; en supposant la même vitesse à ceux qui sont sur la roue du treuil, il faudrait 28 minutes pour élever une pierre à 15 toises.

Dans les grands bâtimens, on emploie ordinairement huit bardeurs pour le montage des pierres ; souvent ce sont les mêmes qui les mènent sur le chariot. De ces huit hommes, quatre sont employés à faire tourner la roue, deux pour brayer, louver et guider les pierres et deux pour aider à les recevoir sur le tas.

Au bâtiment de Sainte-Geneviève, on a observé que quatre bardeurs appliqués à la roue du treuil, pouvaient monter jusqu'à 20 pieds cubes, et qu'il fallait environ une heure et trois quarts pour chaque voyage, y compris interruption et perte de temps inévitables ; et 12 voyages pour une toise cube ; mais on ne peut compter que sur 13 à 14 pieds dans les travaux ordinaires, ce qui fait seize voyages pour une toise cube, et une heure 45 minutes pour chaque voyage ; c'est-à-dire, 45 minutes pour le montage à 15 toises, ou 3 minutes par toise ; 45 minutes pour brayer, louver, guider et recevoir les pierres sur le tas, et 15 minutes pour interruption et temps perdu inévitables. En prenant 5 toises pour la hauteur moyenne à laquelle on élève les pierres dans les bâtimens ordinaires, on trouvera une heure et quart par voyage, et 20 heures pour une toise cube ; c'est-à-dire, deux journées à huit bardeurs à 2 liv. par jour chaque, ce qui fait 32 liv. par toise cube, environ 3 s. par pied, et 20 s. par millier.

ARTICLE IV.

DE LA POSE.

MM. Goupy et Camus de Mézières évaluent la pose au cinquième de l'épaisseur du mur; c'est-à-dire, que la pose pour un mur de 30 pouces d'épaisseur est évaluée à 6 francs; ils ajoutent 1 sol 6 den. par pouce d'épaisseur pour le mortier, ce qui fait en tout 8 liv. 5 sols.

M. Séguin évalue la pose et le montage à raison de 5 s. par pied cube, et un sol par pouce d'épaisseur pour le mortier; ce qui fait en tout 57 liv. 12 s., et 5 s. 4 d. par pied cube.

M. Morisot qui comprend aussi le montage avec la pose, l'évalue à 37 liv. 8 s. 4 d., ce qui revient à 3 s. 6 d. le pied cube.

D'après un grand nombre d'observations et de notes sur cette opération, j'ai trouvé que dans les murs droits et les ouvrages courans, un atelier composé d'un poseur, d'un contre-poseur, un limousin et deux manœuvres, peut poser dans sa journée 54 pieds cubes, lorsqu'il n'est pas chargé du bardage ni du montage; en évaluant

La journée de poseur à.	4 fr.	00 c.
Celle de contre-poseur à.	3	00
Celle de limousin à.	2	50
Les deux manœuvres à 2 fr.	4	00
	13 fr.	50 c.

Ce qui donne pour une toise cube 54 fr. et 5 s. par pied cube.

34 *Analyse comparée*

APPLICATION.

Nous allons actuellement réunir les évaluations des détails précédens pour établir la valeur d'une toise cube d'ouvrage en pierres de taille, dites pierres franches, pour fourniture de pierre et déchet, taille des lits et joints, bardage, montage et pose en place, avec mortier d'après les prix actuels ; savoir :

	liv.	s.
Le pied cube de pierre rendu à l'atelier.	1	12
Journées de tailleur de pierre....	3	5
Journée de poseur..........	4	0
de contre-poseur.....	3	0
de limousin........	2	10
de manœuvre........	2	0

Détail pour l'évaluation d'une toise cube de mur en pierre dure ordinaire posée en place, compris taille des lits et joints, bardage et pose.

	liv.	s.	d.
216 pieds cubes en œuvre à 32 sols..	345	12	0
Un cinquième de déchet pour la taille.	69	2	5
16 toises de lits et joints à 4 liv. 13 s. 4 d.	74	13	4
Bardage à 50 toises...........	41	0	0
Montage à 15 toises..........	32	0	0
Pose.	54	0	0
	616	7	9
Équip. et faux frais $\frac{1}{30}$ de la main d'œuvre	20	3	4
	636	11	1
Bénéfice $\frac{1}{10}$ du tout...	63	13	1
	700 liv.	4 s.	2 d.

des différentes méthodes d'évaluation. 35

Toutes ces valeurs étant à superficies égales comme les épaisseurs, l'usage des toiseurs a été jusqu'à présent de diviser la valeur d'une toise cube pour fourniture, pose et taille de lits et joints, par 72 pour avoir la valeur d'un pouce d'épaisseur, qui dans ce cas serait de 9 liv. 15 sols 7 den.; ainsi, pour avoir la valeur d'une toise superficielle de mur de 20 pouces d'épaisseur sans paremens, on aura 9 liv. 15 sols 7 den. × 20, qui donne 195 liv. 12 sols; s'il est à deux paremens, on ajoutera pour chacun 14 fr., ce qui portera la valeur de ce mur à 223 liv. 12 sols.

Ce moyen a l'avantage de ne pas dénaturer les objets et d'en rendre la vérification plus facile.

Pour donner une idée du résultat des différentes méthodes que nous venons d'exposer, nous avons rassemblé dans le tableau ci-après les prix des ouvrages en pierre dure ordinaire de Paris, appelée pierre franche, selon la méthode des différens auteurs, depuis 1632 jusqu'en 1809.

Cette table est divisée en dix colonnes.

La première indique le prix de la journée des tailleurs de pierres.

La seconde le prix de la toise superficielle de parement.

La troisième celui des lits et joints.

La quatrième, la valeur des lits et joints pour une toise cube.

La cinquième, la valeur d'une toise cube de pierre.

La sixième, la valeur en place avec lits et joints.

La septième, celle d'un mur de six pieds d'épaisseur à deux paremens.

La huitième, celle d'un mur de trois pieds.
La neuvième, celle d'un mur de deux pieds.
Et la dixième, celle d'un mur de dix-huit pouces.

Ce tableau peut donner une idée de l'augmentation du prix des constructions depuis cent soixante-dix-sept ans.

On a mis deux évaluations pour l'année 1632, parce qu'à cette époque la valeur de la livre tournois était de 2 liv. 10 sols.

Tableau comparatif:

...omparatif des prix des ouvrages en pierre dure ordinaire, dite Banc franc, depuis 1632 jusqu'en 1809, d'après différens auteurs et les sou... des entrepreneurs des travaux actuels. — NOTA. En 1632, la livre valait 2 liv. 10 sols monnaie actuelle.

	Prix de la Journée du tailleur de pierres, pour 12 heures.	Prix de la Toise superficielle de parement.	Prix de la Toise idem, pour lits et joints.	Valeur des Lits pour une toise cube.	Valeur de la Toise cube de pierre compris déchet.	Valeur idem. avec lits et joints.	Valeur idem, pour un mur de 6 pieds d'épaisseur à 2 parements.	Valeur idem, pour un mur de 3 pieds.	Valeur idem, pour un mur de 2 pieds.	
	liv. s. d.	s. d.	liv. s. d.	liv. s. d.	liv. s. d.	liv. s. d.	liv. s. d.	liv. s. d.	liv. s. d.	
........	0 15 0	3 0 0	0 10 0	8 0 0	73 5 7	81 5 7	87 5 7	40 12 9	33 1 9	
tuelle....	1 17 6	7 10 0	1 5 0	20 0 0	183 4 0	203 4 0	218 4 0	116 12 0	81 14 8	
........	2 0 0	10 0 0	1 7 6	22 0 0	221 9 9	243 9 9	253 9 9	131 14 10	91 3 3	
1781...	2 2 0	16 0 0	1 10 0	24 0 0	376 7 4	400 7 4	416 7 4	216 3 8	149 9 1	
........	2 5 0	15 16 3	1 13 9	27 0 0	482 15 4	513 16 4	545 8 10	288 8 10	202 17 11	
........	Pour 10 heures. 3 5 0	20 4 5	Lits. 4 7 0 Joints 6 14 6	79 4 11	498 17 10	578 2 9	618 11 7	329 10 2	233 3 1	
........	3 5 0	14 0 0	4 13 4	74 13 4	609 18 9	700 4 2	728 4 2	352 1 0	234 14 0	
........	4 5 0	22 13 8	Lits. 12 0 0 Joints 9 0 0	174 4 0	617 18 0	792 2 0	819 9 4	423 8 4	291 8 0	
........	3 10 0	20 12 0	8 0 0	128 0 0	562 8 0	690 8 0	715 12 0	370 8 0	255 6 8	
........	3 10 0	17 0 0	6 8 0	102 8 0	524 13 2	627 1 2	648 5 2	334 14 7	230 4 5	
........	3 10 0	20 0 0	Lits. 3 4 0 Joints 6 0 0	51 4 0	577 4 0	628 8 0	656 8 0	342 4 0	237 9 4	

NOUVELLE MÉTHODE
DE MESURER,
DE DÉTAILLER ET D'ÉVALUER
LES OUVRAGES
DE BÂTIMENS.

Art de bâtir. Tom. v.

AVANT-PROPOS.

En parlant de la construction au commencement de la première partie de cet ouvrage, nous avons dit, page 8, que son objet était d'exécuter toutes les parties d'un édifice projeté, en y employant les matériaux les plus convenables, mis en œuvre avec art, de manière qu'il en résulte solidité, perfection et économie.

Pour parvenir à remplir cet objet, il y a trois choses principales à considérer :

1°. Les matériaux ;

2°. Leur combinaison ;

3°. Le travail pour les façonner.

Les deux premières ont été le sujet de tout ce qui a été dit dans les livres précédens ; il nous reste à examiner la troisième, qui va être le sujet de ce dernier livre.

L'expérience, de tous les temps, a fait connaître que le résultat du travail des ouvriers est en raison de ce qu'ils sont plus ou moins exercés dans leur art; la différence est souvent très-considérable, tant pour la perfection de l'ouvrage, que pour le temps et l'emploi des matériaux.

Les anciens Romains, qui employaient des milliers d'hommes à la construction et à l'entretien des édifices publics, avaient reconnu la nécessité de les organiser et de les diviser par compagnies exercées à un même genre de travail.

Agrippa, gendre de l'empereur Auguste, ayant été nommé édile à Rome, institua, sous le nom de famille, des compagnies d'ouvriers; elles étaient soumises à une discipline particulière, conduites et surveillées par des architectes et chefs.

Il y avait, à la suite des légions, des compagnies d'ouvriers organisées de même.

Partout où les légions séjournaient, en temps de paix, elles étaient employées aux travaux publics, tels que les grands chemins, les aquéducs, les thermes et autres édifices publics, dont on trouve encore des ruines dans presque tous les pays qui dépendaient de leur empire.

Les noms des légions imprimés sur les briques employées à ces constructions, prouvent que ces

braves légionnaires ne dédaignaient point de quitter leurs armes victorieuses pour construire des monumens qui, par leur solidité, leur grandeur et leur magnificence, ont autant servi à perpétuer la gloire des Romains que leurs conquêtes.

C'est par ce moyen qu'ils parvenaient à construire en peu de temps des édifices immenses. Le Colysée de Rome, dont la plus grande partie est construite en pierres de taille, fut achevé en deux ans et neuf mois, sous les règnes de Vespasien et de Titus. Cet édifice occupe une superficie quatre fois plus grande que l'église de Notre-Dame de Paris.

Les Thermes de Caracalla, qui occupent une superficie de près de 38 arpens, dont 18 en bâtimens, furent achevés en trois ans.

Frontin, qui avait été nommé surintendant des eaux de Rome, du temps de l'empereur Nerva, dit, dans son ouvrage sur les aquéducs, en parlant des familles d'ouvriers chargés de l'entretien de ces fameuses constructions :

« Que la plupart de ces ouvriers, soit par cupi-
» dité, soit par la négligence des surveillans,
» étaient souvent détournés de leurs fonctions, pour
» être employés à des ouvrages particuliers; afin
» d'obvier à cet abus et les ramener à leur ancienne

» discipline, nous avons réglé le service public
» de manière que nous prescrivons la veille
» ce qui doit être fait le lendemain, et qu'il se
» tient un registre des ouvrages faits chaque
» jour (*). »

Il serait à désirer qu'on pût former, pour faciliter la construction et l'entretien des bâtimens publics qui occupent un si grand nombre d'ouvriers, un établissement pour les instruire et les exercer d'une manière plus convenable dans la pratique de leur art. Il est certain qu'en excitant leur intelligence et leur émulation, on parviendrait à exécuter en moins de temps et avec moins de dépense, des édifices plus considérables et qui réuniraient la perfection, la solidité et l'économie.

On a reconnu qu'en général les ouvriers payés à la journée font moins d'ouvrage que ceux qui sont payés en raison de leur travail; mais on a observé que les ouvrages de ces derniers sont ordinairement moins soignés : ainsi, pour engager les ouvriers à bien faire, il faudrait les payer en raison de ce qu'ils

(*) *Texte de Frontin, édition de Poléni*, page 203.

Tum amplum numerum utriusque familiæ, solitum ambitione aut negligentiâ præpositurum in privatâ opere diduci, revocare ad aliquam disciplinam, et publica ministeria ita instituimus ut pridie, quid esset actura, dictaremus, et quid quoque die egisset, actis comprehenderetur.

font plus ou moins d'ouvrage, et de ce que cet ouvrage est plus ou moins bien exécuté.

C'est d'après toutes ces considérations, que je publiai, en 1790, un mémoire dans lequel je proposais l'établissement d'une école pratique des arts, chargée de la construction et de l'entretien des édifices publics, dont je ne donne ici un extrait que pour indiquer les moyens qui me paraissent les plus propres à former de bons ouvriers, et à les diriger de manière à en tirer le plus grand avantage pour la chose publique. On aurait admis dans cette école les jeunes gens depuis l'âge de quinze ans, sachant lire et écrire.

Le genre de travail dans lequel ils devaient être excercés ne tendant qu'à les rendre plus robustes, plus adroits et plus intelligens, les aurait rendus capables d'être employés plus utilement soit dans les armées, soit dans la société, à cause des principes des arts dans lesquels ils auraient été instruits, surtout pour les habitans de la campagne, en les mettant dans le cas de faire ou de diriger eux-mêmes les ouvrages nécessaires pour rendre leurs hatations plus commodes.

ARTICLE Ier. Cet établissement devait comprendre autant de classes qu'il y a de principaux ouvriers employés pour la construction des édifices, tels

<small>Idée d'une École pratique des arts, relativement à la construction des édifices.</small>

que les manœuvres, les maçons, les tailleurs de pierres, les charpentiers, les couvreurs, les menuisiers, les serruriers, etc.

Des Manœuvres. II. La classe des manœuvres devait servir d'aides à toutes les autres; elle aurait été exercée à transporter les fardeaux et autres opérations préparatoires qui n'exigent pas d'apprentissage. Cette classe, qui devait être la plus nombreuse, aurait été divisée, ainsi que toutes les autres, par ateliers de dix hommes; on aurait choisi pour chef le plus adroit et le plus intelligent pour conduire les autres, en travaillant lui-même.

III. Les chefs de dix auraient été obligés de rendre compte chaque jour de l'ouvrage fait par leur atelier, ainsi que des matières employées; on leur aurait accordé des gratifications lorsqu'ils auraient imaginé quelque moyen de faire mieux, plus vite et à moins de frais.

Des Ouvriers. IV. Chaque atelier aurait eu deux apprentis, l'un déjà instruit et l'autre commençant; le temps de l'apprentissage devait être de deux, trois ou quatre ans. En raison du genre de travail et de l'intelligence du sujet, on les aurait fait concourir pour passer dans la classe des compagnons, et on leur aurait délivré un certificat, afin de pouvoir travailler en cette qualité dans toute l'étendue de l'empire.

V. On devait distinguer trois grades de compagnonage; le premier comprenait les apprentis nouvellement reçus compagnons, le deuxième était formé de ceux éprouvés par un second concours; les plus instruits composaient la troisième classe : ceux de la seconde pouvaient y être admis par un concours.

VI. Les compagnons du troisième grade qui auraient travaillé pendant cinq ans dans cet établissement, pouvaient être admis à concourir pour une place de chef supérieur.

VII. Chaque centaine d'ouvriers devait avoir un chef supérieur, auquel les chefs de dix auraient rendu compte; il devait tenir des registres contenant le détail exact des ouvrages faits chaque jour, ainsi que du temps et des matières qu'on y aurait employés, et le rôle des ouvriers.

VIII. Les chefs de dix ou dizeniers qui avaient exercé leur emploi avec exactitude et intelligence pendant cinq ans et au-delà, pouvaient concourir pour la place de chef de cent ou de centenier.

IX. Il devait y avoir pour chaque classe des maîtres pour enseigner la pratique et la théorie de la partie dont elle s'occupait, ainsi que des parties

de dessin, de géométrie et de calcul qui pouvaient y avoir rapport.

X. Comme dans toute sorte d'entreprise l'économie bien entendue consiste à ne faire que ce qu'il faut, et à le faire comme il faut, en n'y employant que la quantité de matière nécessaire, les différens ouvriers de cet établissement ne devaient être payés : 1°. qu'en raison de la quantité d'ouvrage fait ; 2°. de ce qu'il serait plus ou moins bien exécuté, en économisant le plus la matière. L'ouvrage qui aurait réuni toutes ces conditions devait être le mieux payé, et les autres à proportion ; c'était un moyen d'exciter l'intelligence des ouvriers, en leur rendant justice. Le degré de perfection pour chaque nature d'ouvrage devait être jugé d'après les modèles et les instructions donnés aux ouvriers.

XI. Pour mille ouvriers, il devait y avoir un architecte, un contrôleur et deux inspecteurs, un vérificateur, deux dessinateurs et un expéditionnaire calculateur au fait des travaux.

XII. Les fonctions de l'architecte auraient été de faire, d'après les memoires et les renseignemens donnés, les projets, plans, élévations, coupes et les détails relatifs à leur exécution ; il devait être aidé, dans ce travail, par les deux inspecteurs et les dessinateurs.

XIII. Dans le cas d'exécution, l'architecte devait tenir trois registres ; dans le premier il aurait inscrit les ordres reçus, avec le détail et le renvoi aux pièces justificatives. Le second devait contenir le détail des ouvrages exécutés et des dépenses qu'ils auraient occasionnées. Le troisième registre devait comprendre les états de situation, à la fin de chaque année, des maisons, bâtimens et édifices dont il serait chargé, ainsi que des ouvrages et réparations à y faire pour les entretenir en bon état.

XIV. L'office de contrôleur consistait : 1°. à faire, conjointement avec l'architecte et les inspecteurs, les devis détaillés des ouvrages à exécuter, pour servir à évaluer la dépense.

2°. A surveiller, avec le vérificateur, les opérations des centeniers, et à leur faire rendre compte de l'emploi des ouvriers, de la quantité d'ouvrages faits, des matériaux, ustensiles et équipages.

3°. A tenir des registres exacts de tous les comptes rendus, afin de pouvoir lui-même rendre un compte général à l'administration.

XV. Les places d'architecte et de contrôleur devaient être données en concours. Les inspecteurs, depuis cinq ans et plus, pouvaient être admis à y concourir.

XVI. Les élèves de l'école d'architecture auraient eu la faculté de suivre les travaux de cet établissement pendant trois ans, pour s'instruire de tous les détails relatifs à leur exécution. Ils auraient pu, après ce temps, concourir pour une des places d'inspecteurs et de vérificateurs.

XVII. L'administration de cet établissement devait être composée d'un directeur et d'un conseil, pris parmi les anciens architectes et constructeurs, pour l'examen des projets et la surveillance des travaux.

XVIII. Les ouvrages dont cet établissement devait être chargé, auraient fourni à ses dépenses. L'ordre et l'économie établis pour ménager le temps et la matière devaient mettre le gouvernement en état de faire, avec la même dépense, beaucoup plus d'ouvrages et une infinité de réparations urgentes et nécessaires.

XIX. Les ouvrages d'entretien et les constructions nouvelles étant faits par les mêmes agens, on aurait pu éviter une infinité de faux frais d'équipages et de matériaux, dont on aurait employé jusqu'au moindres débris. Dans certains cas, on aurait pu réunir les ouvriers et les moyens pour faire des ouvrages pressés en très-peu de temps.

XX. Comme il n'y a pas d'établissement public qui n'exige un entretien pour les bâtimens, des constructions ou des dispositions nouvelles, on fixerait, d'après une visite générale faite à la fin de chaque année, les ouvrages à faire pour l'année suivante ; on réserverait dans chacun de ces établissemens des magasins pour les matériaux et les équipages, et des ateliers pour les ouvrages qu'il serait plus avantageux de faire sur le lieu.

J'avais considéré cet établissement comme une société qui devait se fournir de tous les matériaux, équipages et ustensiles nécessaires, et à laquelle on n'aurait payé que les ouvrages faits. Aucun des chefs, employés, ni ouvriers, ne devaient être logés ; il n'y aurait eu que les bureaux d'administration, les ateliers et les salles d'instruction.

Les bénéfices qui seraient résultés au-delà des dépenses, auraient été employés pour le progrès et l'encouragement des arts et des sciences.

A Paris, les maisons, terrains et dépendances, occupés par des établissement publics, paieraient une somme annuelle proportionnée à leur entretien, indépendamment des arrangemens, changemens de disposition et construction nouvelle à leur usage, pour lesquels il serait fait des fonds particuliers.

Tous les bâtimens et terrains qui ne seraient pas reconnus utiles, pourraient être mis à la disposition de cet établissement, pour en retirer une location dont il tiendrait compte. Cet établissement étant accepté par le gouvernement, les premiers fonds pourraient être fournis par une association, qui en tirerait un bénéfice convenable, proportionné à la sûreté du placement hypothéqué sur toutes les constructions et ouvrages faits. Le gouvernement se trouverait, par ce nouvel établissement, plus assuré des dépenses pour les constructions nouvelles et d'entretien. Au reste, c'est aux gens en place, chargés par le gouvernement de l'administration générale, à juger des motifs qui pourraient faire adopter, rejeter ou modifier un pareil établissement.

FIN DE L'AVANT-PROPOS.

NOUVELLE
MÉTHODE.

NOUVELLE MÉTHODE

DE MESURER,

DE DÉTAILLER ET D'ÉVALUER

LES OUVRAGES

DE BATIMENS,

D'APRÈS LE TOISÉ GÉOMÉTRIQUE, ET LE NOUVEAU SYSTÈME
DES POIDS ET MESURES,

Suivie d'un *Précis sur la formation des Devis*, et d'un modèle de *Devis pour l'estimation d'un Bâtiment*.

Il y a trois choses principales à considérer dans l'évaluation de ces ouvrages : 1°. la matière ; 2°. la façon ; 3°. le transport et la pose en place.

La matière peut être évaluée en raison de son volume ou de son poids ou de sa quantité ; ainsi, les pierres et les bois de charpente sont susceptibles d'être évalués au mètre cube ; les fers, les plombs et autres métaux, au kilogramme ou au quintal métrique ; et les briques, les carreaux, les tuiles, les ardoises, au cent ou au millier.

Les façons peuvent s'évaluer par le développement des surfaces réduites au mètre carré; les arêtes, les moulures et autres ouvrages, au mètre courant ou linéaire.

La valeur des transports et de la pose dépend des distances, des hauteurs et des difficultés qui peuvent se rencontrer.

La Nouvelle Méthode comprend l'application du toisé géométrique aux principales natures d'ouvrages qui entrent dans la confection des bâtimens. On en a formé douze articles classés dans l'ordre suivant :

ARTICLE Iᵉʳ., MAÇONNERIE.

ARTICLE II, CHARPENTE.

ARTICLE III, COUVERTURE.

ARTICLE IV, MENUISERIE,

ARTICLE V, SERRURERIE.

ARTICLE VI, MARBRERIE.

ARTICLE VII, SCULPTURE D'ORNEMENS,

ARTICLE VIII, PEINTURE D'IMPRESSION ET DÉCORS.

ARTICLE IX, VITRERIE.

ARTICLE X, CARRELAGE, ET PAVAGE.

ARTICLE XI, PLOMBERIE,

ARTICLE XII, TERRASSE ET FOUILLE DE TERRES.

ARTICLE PREMIER.

DE LA MAÇONNERIE.

Les ouvrages de maçonnerie sont, en général, les plus étendus, les plus variés, et ceux qui exigent le plus de détails, pour parvenir à les apprécier à leur juste valeur. On peut diviser la maçonnerie en trois parties, savoir : La Maçonnerie en pierre de taille ; la Maçonnerie en moellons et en brique, la Maçonnerie purement en plâtre, dite légers ouvrages.

PREMIÈRE PARTIE.

DE LA MAÇONNERIE EN PIERRE DE TAILLE.

Décrets et Règlemens relatifs à l'exploitation des pierres.

Depuis long-temps les entrepreneurs de maçonnerie, à Paris, se plaignaient de ce que les pierres qui leur arrivaient des carrières des environs étaient mesurées avec leur bousin, et sans avoir égard aux flaches, ce qui leur occasionait un déchet plus considérable que celui qui leur était alloué. Pour faire droit à ces réclamations, est intervenu un décret impérial, daté du 11 juin 1811, relatif à ces carrières, dont l'article V porte, que *les pierres à présenter au mesurage doivent être ébousinées au vif, et leurs paremens dressés, et que toutes les pierres qui*

ne seront pas ainsi préparées, ne pourront être admises au mesurage, sous peine de contravention.

Depuis ce décret, ces mêmes entrepreneurs se sont plaints de ce que les carriers chargés de l'ébousinage et du dressage des paremens ont augmenté le prix de leurs pierres beaucoup au delà des frais que leur occasione l'exécution du décret, ce qui a été confirmé par les rapports de plusieurs architectes consultés à ce sujet.

Un règlement du 1er. avril 1778, sur ces mêmes carrières, dit, article II, *le bousin, qui veut dire terre de carrière, ne doit pas être compris dans la hauteur des pierres.*

Quant aux paremens ou faces des pierres, le règlement dit que le mesurage doit se faire en ayant égard *au maigre ou flache, qui sera partagé d'après un parement ou une bonne tête oblique ou aiguë*. Ce déchet était évalué par l'usage à $\frac{1}{12}$, et se partageait entre le carrier et l'entrepreneur.

Quant aux frais de main-d'œuvre pour l'ébousinage et le dressage des paremens ou faces des pierres, dont les carriers sont chargés par le décret, on est convenu qu'il était juste de leur en tenir compte. Des informations faites à ce sujet ont fait connaître que les carriers paient cette opération en raison du mètre cube ; savoir : 4 fr. pour la pierre de liais. 3 fr. 50 c. pour la roche, et 3 fr. pour la pierre dure ordinaire.

La modicité de ces prix vient de ce que plusieurs blocs ont leurs faces presque dressées, et de ce qu'on leur conserve leur forme polygonale irrégulière. Mais il convient d'établir, pour évaluer cette opération, une méthode plus sûre et plus régulière qui puisse être appliquée aux mo-

difications que ce travail peut apporter à la taille des pierres mises en œuvre.

Ébousinage.

Pour trouver la valeur de cette opération pour un mètre cube, il faut considérer qu'elle dépend de l'épaisseur que porte naturellement la pierre ; car plus elle est mince, plus il y aura d'assises et de surfaces de lits à ébousiner ; ainsi, pour la pierre de liais, qui porte de 24 à 28 cent. d'épaisseur, on peut compter moyennement quatre assises et huit mètres de lits à ébousiner.

Pour les pierres de roche et les pierres franches, qui portent de 35 à 55 centimètres d'épaisseur, on peut compter 5 mètres carrés de lits.

Dressage des faces.

Le dressage des faces pour un mètre cube est toujours de 4 mètres, quel que soit le nombre et la hauteur des assises dont il se compose.

On estime que le travail des carriers peut réduire la valeur des lits d'un cinquième, et celle des joints d'un quart ; le déchet d'un tiers de ce qu'on accordait avant le décret.

APPLICATION

Pour les pierres de liais ordinaire.

Dans la table, page 28, huitième colonne, nous avons évalué la taille des lits du liais ordinaire à 3 fr. 06 c., dont le cinquième pour l'ébousinage vaut 61 centimes.

La taille des joints est portée, à la neuvième colonne de la table, à 2 fr. 45 c., dont le quart est aussi de 61 c.

Dans cette même table, le prix du mètre cube de cette pierre est évalué à 76 fr. 92 c.

Le déchet, qui était évalué au tiers, donne $\frac{1}{9}$ pour l'ébousinage, qui vaut. 8 fr. 54 c.

8 mètres carrés d'ébousinage de lits, à 61 c. chaque, valent. 4 88

4 mètres de dressage de faces au même prix. 2 44

Gravats de moins à enlever. 0 11

Valeur par mètre cube de l'ébousinage et dressage des faces. 15 fr. 97 c.

Pour la pierre de roche moyenne.

Dans la même table, le mètre cube de cette pierre est évalué à 49 fr. 64 c., et le déchet à un quart, dont le tiers, équivalant à $\frac{1}{12}$, vaut. 4 fr. 14 c.

5 mètres d'ébousinage, estimés au cinquième de la valeur des lits, à 60 c. . . . 3 00

4 mètres de joints au même prix. 2 40

Pour enlèvement de gravats. 0 08

Total pour ébousinage et dressage pour un mètre cube. 9 fr. 62 c.

MAÇONNERIE EN PIERRE DE TAILLE.

Pour la pierre franche.

Le prix et la hauteur de banc réduite étant les mêmes que pour la roche moyenne, la valeur du déchet sera de. .	4 fr.	14 c.
5 mètres d'ébousinage de lits, à raison de 52 c. .	2	60 c.
4 mètres de dressage de joints au même prix.	2	08
Gravats. .	0	08
Valeur pour dressage et ébousinage pour un mètre cube.	8 fr.	90 c.

Il résulte de ces détails que le travail fait par les carriers, en exécution du décret, peut être évalué pour la pierre de liais à 15 fr. 97 c. par mètre cube; lesquels ajoutés au prix de cette pierre en 1811, avant le décret, qui était de 76 fr. 92 c., devaient la porter à 92 fr. 89 c., au lieu de 98 que les carriers l'ont fait payer en 1812, ce qui fait une augmentation de 5 fr. 11 c. de trop.

Et pour la pierre de roche à 9 fr. 62 c., en sorte que cette pierre qui valait avant le décret 49 fr. 64 c., devait être portée, en 1812, à 59 fr. 26 c., elle a été portée à 66 fr. ainsi que la pierre franche, ce qui fait pour la pierre de roche 6 fr. 74 c. de trop, et pour la pierre franche 7 fr. 36 centimes.

Prix des espèces de pierres les plus en usage, de la chaux, du sable, et des journées d'ouvriers à Paris, en 1811.

Liais, depuis la plus petite longueur jusqu'à 2 mètres et un mètre de largeur réduite.

	Pied cube. fr. c.	Mètre cube fr. c.
Valeur du pied et du mètre cube. . .	2 50	73 00
2º. classe, depuis 2 mètres jusqu'à 3 m. ½, et un mètre de largeur réduite. .	3 00	87 50
3º. classe, depuis 3 m. ½ jusqu'à 4 m. ½, et un mètre ½ de largeur réduite. . .	4 00	116 80
Les longueurs et largeurs au-dessus n'ont pas de prix fixe, à cause des difficultés de l'extraction et des transports ; elles se paient depuis 5 fr. le pied cube jusqu'à 10 fr.		
Roche de la butte aux Cailles.	2 20	64 24
Roche ordinaire.	1 70	49 64
Roche de Châtillon, 1ʳᵉ qualité. . . .	1 80	52 56
Roche de Passy.	1 50	43 80
Roche de Sèvres.	1 40	40 88
Roche de l'Ile-Adam.	2 50	73 00
Pierre de la Remise.	2 50	73 00
Pierre franche, bas appareil et faux-liais	1 70	49 64
Pierre de liais de l'Ile-Adam.	2 50	73 00
Pierre franche de l'Ile-Adam.	2 50	73 00
Pierre de Saillancourt.	1 60	46 72
Pierre de Vergelé, dure et tendre. . .	1 33	38 84
Pierre tendre de l'Ile-Adam.	2 00	58 40

	Pied cube. fr. c.	Metre cube. fr. c.
Pierre de Conflans.............	2 28	66 57
Lambourde de Gentilly.........	1 30	57 96
Lambourde de Saint-Maur.......	1 50	43 80
Pierre de Saint-Leu et Trossy.....	1 33	38 84
Chaux-vive, le muid de 48 pieds cubes.	108 00	65 70
La toise cube de sable..........	32 00	4 32

Prix actuel des journées d'ouvriers de 10 heures de travail.

Tailleurs de pierres................	3 50
Poseurs.........................	4 00
Contre-poseurs..................	3 00
Limosins........................	2 50
Pinceurs........................	2 25
Bardeurs........................	2 00
Manœuvres.....................	1 90

DE LA TAILLE DES PIERRES.

Relativement à la taille des pierres, la forme du travail, sa délicatesse, sa difficulté, et le lieu où il s'exécute, établissent plusieurs distinctions dans la façon de cette matière; les principales sont : 1°. les tailles planes, 2°. celles circulaires, 3°. la taille des moulures, 4°. les évidemens et refouillemens.

La valeur de la taille dépend : 1°. de la dureté de la pierre; 2°. du plus ou moins de perfection; 3°. de la quantité de pierre abattue.

Des tailles planes.

Après avoir cherché à connaître, par des expériences, le degré de dureté des pierres dont on fait le plus d'usage à Paris, j'ai indiqué dans le tableau ci-après, pag. 28, les valeurs relatives pour les tailles de ce genre, telles que les lits, les joints, les paremens, les dérasemens, et autres, ainsi que pour les sciages, d'après le prix actuel de la journée de tailleur de pierre, de dix heures de travail.

Ces prix sont basés sur un grand nombre de notes et d'attachemens pris dans de grands ateliers pour des ouvrages bien faits, dont le résultat moyen a donné 15 heures ou une journée et demie de tailleur de pierre pour un mètre carré de parement layé en pierre franche, dont la dureté est indiquée dans le tableau par 120.

Le prix pour les autres pierres est proportionné à leur degré de dureté.

Des tailles circulaires.

Les tailles appelées circulaires ou plutôt cylindriques, sont évaluées, par les toiseurs, à une fois et demie le prix des tailles planes; mais cette évaluation, comparée à celle d'un pilier carré, mesuré sans usage, est trop forte, ainsi que le prouve une expérience faite à ce sujet par feu M. Delagrange, vérificateur des bâtimens du roi.

On fit tailler en pierre dure franche et par les mêmes ouvriers, quatre assises de pilier carré et quatre de pilier rond, qui avaient chacune six pieds de pourtour sur un pied de hauteur toutes taillées. Les ouvriers, à qui cet ouvrage avait été recommandé comme très-pressé, ont employé moyennement 48 heures pour les assises circulaires, et 52 heures pour celles des piliers carrés. Cependant il y

avait plus de pierre à abattre pour former le parement circulaire que pour les faces des piliers carrés; mais il faut observer que pour l'assise du pilier rond, il ne fallait, après avoir tracé sur les lits le cercle qui devait former son contour, que faire deux ciselures circulaires pour les arêtes des lits de dessus et de dessous, et abattre ensuite la pierre, à la règle, d'une ciselure à l'autre; tandis que pour les assises des piliers carrés, il fallait, indépendamment des ciselures pour les arêtes des lits de dessus et de dessous, en faire deux autres pour chacune des quatre arêtes montantes, et de plus une attention particulière pour que chaque face de parement fût bien dressée, dégauchie, bien d'équerre et d'égale largeur. C'est probablement cette augmentation de travail qui avait fait imaginer aux anciens toiseurs les demi-faces pour les piliers carrés qui n'auraient dû être comptées que comme tailles. Il y a des toiseurs qui ajoutent au développement des surfaces, 3 pouces pour chaque arête, tant saillante que rentrante. Ce mode, qui me paraît plus juste que celui des demi-faces, pourrait être adopté, en ajoutant pour chaque arête 8 centimètres au lieu de 3 pouces.

Dans le temps que la taille de la pierre fut donnée à la tâche aux ouvriers de l'église Sainte-Geneviève, ceux qui faisaient des tambours de colonnes gagnaient de 4 à 5 fr. par jour, tandis que ceux qui faisaient des pierres à paremens droits gagnaient à peine 3 à 4 fr.

Lorsqu'on compte à part la pierre jetée bas, les paremens circulaires ne devraient pas être payés plus chers que les paremens droits; et quand on compte les paremens circulaires une fois et demie, la façon de la pierre jetée bas devrait être comprise dans cette évaluation.

EXEMPLE.

Supposons un tambour de colonne dont le diamètre est d'un mètre 40 centimètres, sur 50 centimètres de hauteur, pris dans une pierre de 1 mètre 46 centimètres en carré, sur 60 centimètres de hauteur, produisant un cube de 1 mètre 279 millimètres, compris le déchet à raison de 49 fr. 64 cent., le mètre cube vaut. 63 f. 49 cent.
4 mètres 26 centim. de lits à 2 fr. 62 c. . 11 16
2 m. 20 cent. de parement à 5 fr. 25 c. 11 55
0 m. 1214 milli. de pierre jetée bas à 52 f. 50 cent. 6 37
 Enlèvement des gravats. 0 35
 Total. . . . 92 92
 Faux frais et bénéfice $\frac{1}{7}$. 13 27
 Valeur. . . 106 19

Autre détail en comptant le prix du parement circulaire une fois et demie.

Pierre compris déchet. 63 f. 49 cent.
Lits. 11 16
2 mètres 20 cent. de parement circulaire à 7 fr. 87 cent. 17 31
 Enlèvement de gravats. 0 35
 Total. . . . 92 31
 Faux frais et bénéfice $\frac{1}{7}$. 13 19
 Valeur. . . 105 50

Ce dernier détail prouve que la pierre jetée bas est presque compensée, lorsqu'on compte la taille circulaire une fois et demie.

Taille des moulures.

L'usage le plus généralement suivi pour le toisé de la taille des moulures, a toujours été de compter chaque moulure couronnée d'un filet pour un pied de largeur de taille de parement quelle que fût sa grandeur, compris l'ébauche. Actuellement, les toiseurs comptent l'épannelage à part, et portent le prix de la taille des moulures à une fois et demie celle des paremens, ce qui double le prix que leur donnait l'usage suivi depuis Bullet.

Il est certain que la taille des moulures, qui se fait toute au ciseau, doit être plus chère que celle des paremens, dont il n'y a que les arêtes qui se fassent au ciseau; mais la manière de les évaluer, quelle que soit leur grandeur, n'est pas juste. La corniche représentée par la fig 4. de la planche CLXXXI, composée de cinq membres, doit plus valoir si sa hauteur est de 24 pouces, que si elle n'avait que 15 pouces; cependant, d'après l'usage, l'une et l'autre ne serait comptée que pour cinq pieds; il est évident que leur valeur doit être en raison de leur développement.

A ce sujet il est bon de remarquer, que si une corniche n'était formée que de petits filets, comme celles représentées par les figures 1 et 2, leur développement serait exprimé par la somme de la hauteur et de la saillie de toutes les faces verticales et horizontales qui les composent ; et que s'il se trouve des moulures courbes,

leur développement serait moindre que celui des filets carrés dans lesquels elles seraient comprises, figures 3 et 4; d'où il résulte, que le développement des corniches est toujours moindre que la somme de leur hauteur et de leur saillie.

Il faut de plus remarquer que, pour former chaque arête des moulures, il faut deux ciselures, quelle que puisse être leur grandeur; et que les corniches, plus ou moins grandes, composées des mêmes moulures, ne peuvent différer que par leur développement. C'est pourquoi je propose, comme base de leur évaluation, d'ajouter 3 centimètres pour chaque ciselure ou un pouce $\frac{1}{9}$; 6 centimètres pour chaque arête ou 2 pouces $\frac{2}{9}$; 9 cent. ou 3 pouces $\frac{1}{3}$ pour chaque moulure à courbure simple comme les quarts de ronds, cavets et congés; 12 cent. ou 4 pouces $\frac{4}{9}$ pour les moulures à double courbure, telles que les cimaises, talons, et pour celles qui, comme les baguettes et les tores, comprennent une demi-circonférence.

Afin de mieux faire comprendre l'avantage de cette méthode, nous allons en faire l'application aux corniches de la planche CLXXXI, fig. 3 et 4.

PREMIÈRE APPLICATION.

Quelle que soit la grandeur d'une corniche, telle que celle représentée par la fig. 3, composée de trois membres, on ajoutera à son développement exprimé par la somme de sa hauteur et de sa saillie:

MAÇONNERIE EN PIERRE DE TAILLE.

1°. Pour le filet de la cymaise.	o	o6
2°. Pour la cymaise à double courbure. .	o	12
3°. Pour le filet au-dessous.	o	o6
4°. Pour l'arête du larmier.	o	o6
5°. Pour celle du filet au-dessus du talon.	o	o6
6°. Pour le talon à double coubure. . .	o	12
En tout.	o	48

Si cette corniche a un pied de hauteur, ou o, 32 c. et demi, son développement sera o 65

Évaluation. 1 13

Au lieu de 97 centimètres et demi, ou 3 pieds que donnerait l'usage, c'est-à-dire, o 15 centimètres, ou 6 pouces de plus.

Si cette corniche avait de hauteur et de saillie 1 pied et demi ou 50 centimètres, les plus valeurs
étant toujours. o 48
Et son développement étant de. 1 oo

Son évaluation par ma métohde serait. . . 1 48

au lieu de 97 centimètres et demi, c'est-à-dire, 50 centimètres ou 1 pied et demi de plus que donnerait l'usage.

Si cette corniche avoit deux pieds, ou o, 65 centimètres de hauteur et de saillie, son développement
naturel serait. 1 30
Et la plus valeur étant toujours. o 48

Son évaluation serait de. 1 78

tandis que l'usage ne le compte toujours que pour o, 97

centimètres et demi : d'où il résulte que, lorsque cette corniche n'a qu'un pied de hauteur et de saillie, son développement naturel est évalué à raison de une fois et demie la taille de parement droit ; et que, si cette corniche a un pied et demi de hauteur, son développement n'est plus évalué que comme parement droit.

Enfin, si la hauteur et la saillie de cette corniche sont chacune de 2 pieds, son développement étant 4 pieds, il n'est plus compté que pour trois-quarts de parement droit, sans avoir égard aux plus valeurs d'arêtes et de moulures ; ce qui est absurde.

DEUXIÈME APPLICATION.

Pour la corniche représentée par la fig. 4, on trouvera, d'après la méthode que je propose :

Pour l'arête de la cymaise............	o	o6
Pour la cymaise à double courbure....	o	12
Pour le filet au-dessous.............	o	o6
Pour le larmier.....................	o	14
Pour le filet du quart de rond.......	o	o6
Pour le quart de rond...............	o	09
Pour le filet du denticulaire........	o	o6
Pour le filet du talon...............	o	o6
Pour le talon.......................	o	12
Total des plus valeurs............	o	69

MAÇONNERIE EN PIERRE DE TAILLE.

Il est évident que la formation des arêtes étant la même, quelle que soit la grandeur des surfaces qu'elles réunissent, et que celle des moulures plus ou moins grandes se trouvant compensée par leur développement, la plus valeur à ajouter au développement des corniches composées des mêmes membres doit être la même, quelle que soit leur grandeur : d'où il résulte que la plus valeur des moulures de la corniche représentée par la fig. 4, étant de 69 centimètres, ou 2 pieds 1 pouce 6 lig., doit être ajoutée au développement de sa grandeur en œuvre. Ainsi, si cette corniche est exécutée à 1 pied de hauteur sur
1 pied de saillie, son développement sera . . . $2^{pied.}\,0^{pouc.}\,0^{lig.}$

Plus valeur des arêtes et moulures. . .	2	1	6
Évaluation en taille.	4	1	6
Pour 1 pied et demi de hauteur et de saillie, son développement sera. . . .	3	0	0
Plus valeur comme ci-dessus.	2	1	6
Évaluation en taille.	5	1	6
Pour 2 pieds de saillie, son développement sera.	4	0	0
Plus valeur comme ci-dessus	2	1	6
Évaluation en taille.	6	1	6

Art de bâtir. TOM. V.

Pour 2 pieds et demi de hauteur et de
saillie, le développement sera. 5 0 0
Plus valeur comme ci-dessus. 2 1 6

Évaluation en taille. 7 1 6

On voit que, par cette méthode, chacune de ces corniches se trouve évaluée en proportion de sa grandeur et de son développement, tandis que, selon l'usage ordinaire, si cette corniche n'avait qu'un pied de hauteur et de saillie, étant comptée pour 5 pieds, son développement se trouverait évalué à deux fois et demi le parement droit.

Si elle avait 1 pied et demi de hauteur et de saillie, l'évaluation serait d'une fois 1 tiers le parement droit; et si elle avait 2 pieds, une fois 1 quart; et enfin pour 2 pieds et demi de hauteur et de saillie, elle ne serait évaluée que que comme parement droit.

Observations sur les abus introduits dans la manière d'évaluer les corniches et moulures en plâtre.

L'ancien usage d'évaluer les corniches et les moulures traînées en plâtre, avec un calibre qui forme toutes les moulures à la fois, est encore plus abusif que pour les moulures taillées au ciseau dans la pierre: car ces moulures en plâtre se trouvent payées plus cher que celles taillées dans la pierre tendre. C'est ce que nous allons faire voir en faisant l'application aux corniches représentées par les fig. 3 et 4 de la planche CLXXXI. Cette plus grande cherté vient non-seulement de ce que les moulures en plâtre

MAÇONNERIE EN PIERRE DE TAILLE.

sont évaluées comme moulures en pierre, chaque membre couronné d'un filet pour un pied, mais encore de ce que le prix des légers ouvrages en plâtre, d'après lequel on les évalue, est plus fort que celui de la taille des différentes espèces de pierres tendres dont on fait usage à Paris.

Le mètre courant de la corniche, fig. 3, étant compté, d'après l'usage, pour un mètre de profil, produirait en superficie 1 mètre carré de taille ou de léger, et le mètre courant de la corniche, fig. 4, 1 mètre 2 tiers.

Ainsi le mètre courant de ces deux corniches, évalué d'après l'usage, vaudrait :

	CORNICHES.	
	Fig. 3.	Fig. 4.
Étant traîné en plâtre.	3 50	5 83
Étant taillé dans la pierre de Conflans, moyennement dure.	3 15	5 25
En pierre tendre de l'Ile-Adam.	2 94	4 90
En lambourde de Saint-Maur.	2 73	4 55
En pierre de Vergelet.	2 40	4 00
En pierre de Saint-Leu.	2 35	3 91

Mais comme il est absurde de payer plus cher les corniches en plâtre traînées au calibre, que celles taillées dans la masse, je pense qu'il conviendrait d'adopter, pour les moulures traînées en plâtre, une méthode analogue à celle que je viens de proposer pour les moulures en pierres, en évaluant leur développement à moitié de léger; et ajoutant à ce développement une plus valeur de 0, 10 centimètres pour chaque membre couronné d'un filet eu égard à la façon des calibres, à la pose des règles et au raccordement des angles:

D'après ces données, la corniche, fig. 3, composée de trois membres d'ensemble, 1 pied de hauteur, sur 1 pied de saillie, aurait 2 pieds de développement
ou deux tiers de mètre réduits à 1 tiers, ou. o 34

Pour la plus valeur des trois membres, à raison de o, 10 chacun, ensemble. . . o 30

 En tout. o 64

 A raison de 3 fr. 5o c., vaut. 2 24

Cette corniche taillée en pierre a été évaluée à 1 mètre 13 de taille, qui, à raison de 3 fr 15 c. pour la pierre de Conflans, vaudrait 3 56

A raison de 2 fr. 94 cent. pour la pierre de l'Ile-Adam, vaudrait. 3 32

A raison de 2 fr. 73 c. pour la lambourde de Saint-Maur. 3 08

A raison de 2 fr. 40 c. pour le Vergelet. . . 2 71

Et à raison de 2 fr. 25 c. pour le Saint-Leu 2 65

Et pour la corniche, fig. 4, composée de cinq membres :

Le développement serait toujours. . o 34

Et la plus valeur des cinq membres serait. o 50

 Ensemble. o 84

Qui, à raison de 3 fr. 5o c., vaudrait. . . . 2 94

Cette corniche, taillée en pierre, a été ci-devant évaluée à 4 pieds 1 pouce 6 lignes de taille,

ou 1 mètre 1 tiers, qui, à raison de 3 fr. 15 c. pour la pierre de Conflans, vaudrait. 4 20

A 2 fr. 94 c. pour la pierre de l'Ile-Adam, vaudrait. 3 92

A 2 fr. 73 c. pour la lambourde de Saint-Maur, vaudrait. 3 64

A 2 fr. 40 c. pour le Vergelet. 3 20

Et à 2 fr. 35 c. pour le Saint-Leu. 3 13

De la pierre jetée bas pour évidement, refouillement et épannelage.

On désigne par ces titres la main-d'œuvre pour abattre la pierre, sans y comprendre sa valeur. Le résultat de plusieurs expériences faites pour parvenir à connaître la valeur de cette opération, a donné 5 heures de tailleur de pierre pour abattre un pied cube de pierre dure franche du fond de Bagneux, ce qui donne 14 jours $\frac{6}{14}$ pour un mètre cube à 3 fr. 50 cent., qui valent 51 fr. 10 cent.

Lorsque les refouillemens sont faits sur le tas, on ajoute $\frac{1}{6}$, ce qui les porte à 59 fr. 61 cent.; et s'ils sont faits à la masse et au poinçon, on ajoute $\frac{1}{3}$, ce qui les porte à 68 fr. 13 cent.

Il est bon de remarquer que souvent les évidemens que l'on fait pour former des harpes, fig. 4, n'ont d'objet que de procurer plus de profit à l'entrepreneur, et qu'il n'en résulte pas plus d'avantage pour la solidité, que si l'on faisait croiser les pierres, comme l'indique la fig. 5.

EXEMPLE.

Soit la longueur d'une pierre qui doit former harpe, fig. 5, de 1 mètre 42 centimètres, sur 92 centimètres de largeur, et 56 centimètres d'épaisseur, produisant un cube de 0 m. 731584 millimètres.

Soient les dimensions de cette pierre toute taillée ; savoir : pour la grande partie 1 mètre 36 centimètres de longueur, sur 0 m. 50 centimètres de largeur, produisant une superficie de. 0 m. 680 milli.
et pour la petite partie formant harpe
0 m. 36 centimètres, sur 0 m. 50 centimètres, produisant. 0 180

0 m. 860 milli.

sur 0 mètre 50 centimètres de hauteur, produit en cube 0 mètre 430 millimètres. Le cube de la pierre brute étant de 0 mètre 732 millimètres, le déchet de la pierre est de 0 mètre 302 millimètres ; mais comme on ne peut opérer de taille sans abattre de la pierre, il faut déduire de ce déchet la quantité qui doit être comprise dans le prix des tailles, que nous estimons être égale au développement des surfaces réelles de la pierre taillée, multiplié par 3 centimètres, qui produit en cube 0, 1182, lequel étant ôté de 0 mètre 302 millimètres, donne pour celui à compter comme pierre jetée bas 0 mètre 184 millimètres.

MAÇONNERIE EN PIERRE DE TAILLE.

ÉVALUATION.

0 mètre 732 millimètres de pierre, compris déchet, à raison de 49 fr. 64 cent. le mètre cube. 36 fr. 34 cent.

1 mètre 72 centimètres superficiel de lits mesurés d'après la pierre taillée, à 2 fr. 62 cent. 4 51

0 mètre 50 cent. de taille de joints, à 2 fr. 10 cent. 1 05

3 mètres 08 cent. de parement, à 5 fr. 25 cent. 16 17

0 mètre 184 millimètres cube de pierre jetée bas, à 51 fr. 10 cent. 9 40

Enlèvement de gravas. 0 95

Dépense présumée. 68 42
Bénéfice et faux frais ⅐ 9 77

Total. 78 19

Supposant actuellement le même angle formé de deux pierres, posées en liaison pour chaque assise, et produisant le même cube en œuvre.

ÉVALUATION.

0 mètre 563 millimètres de pierre, compris déchet, à raison de 49 fr. 64 cent. 27 fr. 95 cent.

1 mètre 72 centimètres de lits, à 2 fr. 62 cent. 4 51

32 46

Ci-contre.	32	46
1 mètre de joints, à 2 fr. 10 cent.	2	10
3 mètres 08 cent. de paremens, à 5 fr. 25 cent.	16	17
Enlèvement de gravas.	0	39
Dépense présumée.	51	12
Bénéfice et faux frais ÷	7	30
Total.	58	42

On voit, par cette double évaluation, que ce dernier moyen peut procurer une économie d'environ un tiers sur celui avec évidement : ainsi, lorsqu'on a en vue l'économie, il ne faut employer des pierres avec évidemens que lorsqu'ils sont absolument nécessaires, comme pour les jambes étrières.

Toisé ou métrage des pierres en coupe pour les voûtes, tels que les voussoirs et les claveaux.

Ces pierres se toisent séparément et par écarissement pour la quantité de pierre; on y ajoute les tailles pour le développement des surfaces, et la plus valeur de la pierre jetée bas, au-delà de ce qu'exige la taille de ces surfaces.

La quantité de pierre jetée bas se trouve par la différence du cube du parallélipipède, dans lequel le voussoir ou claveau peut être compris, et celui du voussoir ou claveau tout taillé. Sur cette quantité qui exprime le déchet de pierre, il faut déduire pour avoir la plus valeur du

cube de pierre jetée bas à compter, celui compris dans l'évaluation des tailles, égal au développement des surfaces par 3 centim. d'épaisseur. (*Voy.* ci-après, pag. 41, l'*Application de la Méthode géométrique à la taille des voussoirs*).

Pour compléter les détails nécessaires dans l'évaluation des ouvrages en pierre de taille, il nous reste ceux relatifs au bardage, au montage et à la pose en mortier ou en plâtre.

Ce que nous avons dit précédemment du bardage, *dans l'Analyse comparée des différentes Méthodes* (article II, page 28), renferme tous les détails nécessaires sur cette opération. Nous nous bornerons à rappeler ici que celui de la pierre dure ordinaire revient à peu près à 4 sous le pied cube ou 20 centimes; d'autres détails le portent à 22 centimes le pied cube, ou à 3 fr. par mille kilogrammes, ce qui fait 6 fr. 42 cent. le mètre cube pour chargement, déchargement et transport à cent mètres de distance, dont un quart pour le temps d'aller et venir.

Du montage.

Nous avons trouvé, (*Analyse comparée*, article III, page 30) que le montage revenait à 3 sous le pied cube pour 5 toises ou 10 mètres de hauteur, ce qui fait 4 fr. 38 centimes pour le mètre cube; d'autres détails portent cette valeur à 4 fr. 93 centimes, ou 2 fr. 30 centimes par mille kilogrammes, dont trois quarts pour brayer, louver et relever la pierre sur le tas, et un quart pour le montage.

La pose, d'après les détails de la page 32 (*Analyse comparée*, article IV) revient à 5 sous ou 25 centimes le pied cube, ce qui fait 7 fr. 30 centimes par mètre cube; d'autres détails ne portent cette valeur qu'à 7 fr. 28 cent., ou 3 fr. 40 centimes par mille kilogrammes.

Pour le mortier, on a trouvé qu'un mètre cube de bonne chaux vive produit environ 2 mètres de chaux éteinte, et que pour faire un bon mortier, il faut un tiers de chaux éteinte et deux tiers de sable.

Plusieurs vérificateurs ont prétendu que la chaux éteinte n'augmentait pas le volume du mortier, parce qu'elle ne fait que remplir les pores et les intervalles des grains de sable ; mais des expériences faites avec exactitude ont fait connaître que 10 pieds de chaux éteinte, mêlée avec 20 pieds de sable, produisent 25 pieds de mortier. Ainsi, pour faire un mètre cube de mortier, il faut compter 0 m. 40 cent. de chaux et 0 m. 80 cent. de sable.

Le mètre cube de chaux éteinte revient à 32 fr. 81 centimes ; celui de sable revient à 4 fr. 32 centimes ; ce qui donne, pour un mètre cube de mortier, 0 mètre 40 cent.

de chaux à 32 fr. 81 centimes.	13 fr.	12 cent.
80 cent. de sable à 4 fr. 32 cent.	3	45
Façon.	2	50
Valeur du mètre cube.	19	07

On peut évaluer le mortier qui entre dans les lits et joints bien faits, à un centimètre d'épaisseur, qui donne 19 centimes par mètre superficiel, dont la quantité doit être égale à la moitié de celle des lits et joints.

C'est ainsi qu'il a été évalué dans la table ci-contre, (page 28) qui comprend tout ce qui est nécessaire pour l'évaluation des différens ouvrages faits avec les pierres de taille dont on fait usage à Paris, et exécutés avec soin et précision pour murs ou pieds-droits en élévation.

MAÇONNERIE EN PIERRE DE TAILLE.

La 1re. colonne indique les noms des différentes espèces de pierres qu'on emploie à Paris.

La 2e., leur pesanteur spécifique ou poids d'un mètre cube en kilogrammes.

La 3e., leur degré de dureté.

La 4e., la hauteur d'assise qu'elles peuvent porter toutes taillées.

La 5e., la valeur actuelle du mètre cube rendu au bâtiment.

La 6e., la valeur du mètre cube en place, compris le déchet.

La 7e., le prix du mètre carré de taille de parement, ou taille entière.

La 8e., celui de la taille des lits bien faits évalués à moitié des paremens.

La 9e., celui de la taille des joints évalués aux $\frac{4}{10}$ des paremens.

La 10e., le prix des dérasemens de lits faits sur le tas, évalué à $\frac{1}{6}$.

Les 11e., 12e. et 13e. indiquent les quantités de mètres carrés de lits, joints et dérasemens pour un mètre cube.

Les 14e., 15e. et 16e., leurs valeurs pour un mètre cube.

Les 17e. et 18e. indiquent les valeurs des ragrémens sans échafauds et avec échafauds, en ajoutant 50 cent. pour les échafauds.

La 19e. indique le prix des moulures réduites au mètre carré.

La 20e., celui des sciages pour un parement réduit au mètre carré.

Les 21e., 22e. et 23e., le prix du mètre cube de pierre

abattue pour refouillement simple sur le chantier, sur le tas et à la masse et au poinçon. Ce prix revient à dix fois celui du mètre carré de taille entière.

La 24°. indique le prix de l'enlèvement des gravas provenans des tailles, évalué à raison de 2 fr. 92 centimes le mètre cube.

La 25°. indique le bardage à cent mètres de distance.

La 26°. indique le montage à dix mètres de hauteur.

La 27°. indique la valeur du mortier ou plâtre pour un mètre cube d'ouvrage.

La 28°. indique le prix du mètre cube de pose en raison composée du nombre d'assises et du poids de la pierre, qui revient à 3 fr. 34 centimes les mille kilogrammes.

La table au-dessous présente, pour les mêmes espèces de pierres, l'évaluation du mètre cube d'ouvrage éxécuté sans paremens. Elle est disposée par colonnes, dans lesquelles se trouvent rassemblés le détail et le prix des différentes mains-d'œuvre, pour chaque pierre. Au bas se trouve d'abord la somme du prix de ces opérations, ensuite la plus-value accordée pour équipages, faux frais et bénéfice, évaluée au septième de la dépense présumée, et enfin la valeur entière.

Après avoir traité dans ce qui précède, de tous les détails relatifs à l'évaluation des murs et pieds-droits exécutés en pierre de taille, il nous reste maintenant à faire connaître la méthode de mesurer et de détailler les voûtes, éxécutées de la même manière.

		m.	fr. c.	fr. c.	fr. c.	fr. c.	fr. c.	m.	m.	m.	fr. c.	fr. c.	fr. c.	fr. c.	fr. c.	fr. c.	fr. c.	fr. c.	fr. c.		
...	2460	154	0.25	75.00	100.00	6.65	3.33	2.66	1.11	8.00	4.00	4.00	26.64	10.64	4.44	1.66	2.16	9.97	5.32	66.50	77.58
...	2430	148	0.54	49.64	62.05	6.47	3.24	2.59	1.08	3.70	4.00	1.85	11.99	10.36	2.00	1.62	2.12	9.70	5.18	64.70	75.48
...	2400	140	8.30	76.92	102.56	6.12	3.06	2.45	1.02	6.66	4.00	3.33	20.38	9.80	3.40	1.53	2.04	9.18	4.90	61.20	71.40
...	2340	136	0.45	49.64	66.19	5.95	2.98	2.38	0.99	4.44	4.00	2.22	13.23	9.52	2.20	1.48	1.98	8.92	4.76	59.50	69.41
lles.	2250	134	0.65	64.24	80.30	5.88	2.94	2.35	0.98	3.08	4.00	1.54	9.03	9.40	1.50	1.47	1.97	8.82	4.70	58.80	68.60
....	2130	132	0.48	73.60	92.00	5.78	2.89	2.31	0.96	4.16	4.00	2.08	12.02	9.24	2.00	1.44	1.94	8.67	4.62	57.80	67.42
....	2130	128	0.50	49.64	62.05	5.60	2.80	2.24	0.93	4.00	4.00	2.00	11.20	8.96	1.86	1.40	1.90	8.40	6.08	56.00	65.33
....	2124	126	0.43	73.00	91.25	5.53	2.77	2.21	0.92	4.65	4.00	2.33	12.88	8.84	2.14	1.38	1.88	8.30	4.42	55.30	64.51
sil...	2180	122	0.33	49.64	66.18	5.31	2.66	2.13	0.88	6.00	4.00	3.00	15.96	8.52	2.64	1.33	1.83	7.98	4.25	53.20	62.06
....	2142	120	0.56	49.64	62.05	5.25	2.63	2.10	0.87	3.57	4.00	1.78	9.39	8.40	2.55	1.31	1.81	7.87	4.20	52.50	61.25
....	2225	114	0.57	73.00	91.25	5.16	2.58	2.06	0.86	3.51	4.00	1.75	9.06	8.24	1.50	1.29	1.79	7.74	4.13	51.60	60.20
....	2078	88	0.57	73.00	91.25	3.85	1.93	1.54	0.64	3.51	4.00	1.75	5.70	4.92	0.94	0.96	1.46	5.77	3.08	38.50	44.91
....	1940	70	0.54	38.84	48.55	3.08	1.54	1.23	0.51	3.70	4.00	1.85	4.06	4.16	0.67	0.77	1.27	4.62	2.46	30.80	35.93
....	1880	60	0.64	38.84	48.55	2.60	1.30	1.04	0.43	3.12	4.00	1.56	4.06	4.16	0.67	0.65	1.10	3.90	2.08	26.00	30.33
....	1819	48	0.65	66.57	79.88	2.10	1.05	0.85	0.35	3.03	4.00	1.52	3.18	3.36	0.53	0.52	1.02	3.15	1.68	21.00	24.50
m...	1875	45	0.60	58.40	70.08	1.96	0.98	0.78	0.32	3.33	4.00	1.66	3.26	3.12	0.53	0.49	0.99	2.94	1.57	19.60	22.86
ur.	1850	42	0.66	43.80	52.66	1.82	0.91	0.73	0.30	3.03	4.00	1.52	2.76	2.92	0.46	0.45	0.95	2.73	1.46	18.20	21.23
....	1831	36	0.57	38.84	46.61	1.60	0.80	0.64	0.27	3.52	4.00	1.76	2.85	2.56	0.48	0.40	0.90	2.40	1.28	16.00	18.66
....	1732	30	0.65	38.84	46.61	1.57	0.79	0.63	0.26	3.08	4.00	1.54	2.42	2.52	0.40	0.39	0.89	2.35	1.26	15.70	18.31

ÉVALUATION
r un mètre cube sans paremens. | Liais le plus dur. | Pierre de roche dure. | Liais ordinaire. | Roche moyenne. | Pierre de la butte aux Cailles. | Pierre de la Remise. | Roche douce. | Liais de l'Isle-Adam. | Pierre franche, bas appareil. | Pierre franche haute. | Roche de l'Isle-Adam. | Pierre franche de Vergelé. | Pierre dure de Gentilly. | Lambourde de Conflans. | Pierre de l'Isle-A... | Pierre d...

(NOUVELLE MÉTHODE, ART. 1ᵉʳ., PAGE 28.)

TABLEAU pour l'évaluation des Ouvrages en pierres de taille des différentes espèces, dont on fait usage à Paris.

Hauteur mètre cube	Degré de dureté	Hauteur d'assises taillées	Valeur du mètre cube.	Valeur idem avec déduit paremens.	Taille des lits.	Taille des joints.	Dérasement	Quantité de mètres carrés pour un mètre cube.			Valeur pour un mètre cube, de			Valeur du mètre carré de ravalement,		Valeur du mètre carré de moulures, ciselage.	Valeur du mètre cube de pierre jetée bas pour refouillemens.			Enlèvement de gravois pour un mètre cube d'ouvrage.	Bardage à 100 mètres de distance.	Montage à 10 mètres.	Mortier pour un mètre cube.	Pose pour un mètre cube.		
		m.	fr. c.	fr. c.	fr. c.	fr. c.	fr. c.	des lits.	des joints.	Dérasem.	Lits.	joints.	Dérasem.	sans défouill.	avec défouill.		sur le chantier.	sur la tas.	à le monter ou pompes.							
160	154	0.25	75.00	100.00	6.65	3.33	2.60	1.11	8.00	4.00	4.00	26.64	10.64	4.44	1.66	2.16	9.97	5.32	66.50	77.58	88.66	0.97	7.38	5.66	1.14	8.30
130	148	0.54	49.65	62.05	6.47	3.24	2.59	1.08	3.70	4.00	1.85	11.99	10.36	2.00	1.62	2.12	9.70	5.18	64.70	75.48	86.26	0.73	7.29	5.59	0.73	8.16
100	140	8.30	76.92	102.56	6.12	3.06	2.45	1.02	6.66	4.00	3.33	20.38	9.80	3.40	1.53	2.04	9.18	4.92	61.20	71.40	81.80	0.97	7.20	5.52	1.02	8.16
8.50	136	0.45	49.64	66.19	5.95	2.98	2.38	0.99	4.44	4.00	2.22	13.23	9.52	2.20	1.48	1.98	8.92	4.76	59.50	69.41	79.33	0.97	7.02	5.38	0.80	7.95
150	134	0.65	64.24	80.30	5.88	2.94	2.35	0.98	3.08	4.00	1.54	9.03	9.40	1.50	1.47	1.97	8.82	4.70	58.80	68.60	78.40	0.73	6.75	5.17	0.67	7.65
130	132	0.48	73.60	92.00	5.78	2.89	2.31	0.96	4.16	4.00	2.08	12.02	9.24	2.00	1.44	1.94	8.67	4.62	57.80	67.42	77.03	0.73	5.69	5.13	0.77	7.38
130	128	0.50	49.64	62.05	5.60	2.80	2.24	0.93	4.00	4.00	2.00	11.20	8.96	1.86	1.40	1.90	8.40	6.08	56.00	65.33	74.66	0.73	6.39	4.90	0.76	7.24
124	126	0.43	73.00	91.25	5.53	2.77	2.21	0.92	4.65	4.00	2.33	12.88	8.84	2.14	1.38	1.88	8.30	4.42	55.30	64.51	73.73	0.73	6.37	4.88	0.82	7.22
180	122	0.33	49.64	66.18	5.32	2.66	2.13	0.88	6.00	4.00	3.00	15.96	8.52	2.64	1.33	1.83	7.98	4.25	53.20	62.06	70.93	0.73	6.54	5.01	0.95	7.41
142	120	0.56	49.64	62.05	6.25	2.63	2.10	0.87	3.57	4.00	1.78	9.39	8.40	1.55	1.21	1.81	7.87	4.20	52.50	61.25	70.00	0.73	6.42	4.93	0.72	7.28
225	114	0.57	73.00	91.25	5.16	2.58	2.06	0.86	3.51	4.00	1.75	9.06	8.24	1.50	1.29	1.79	7.74	4.13	51.60	60.20	68.80	0.73	6.68	5.12	0.71	7.56
1078	88	0.65	73.00	91.25	3.85	1.93	1.54	0.64	3.51	4.00	1.75	5.70	4.92	0.94	0.96	1.46	5.77	3.08	38.50	44.91	51.33	0.73	6.23	4.78	0.71	7.06
210	70	0.54	38.84	48.55	3.08	1.54	1.23	0.51	3.70	4.00	1.85	4.06	4.15	0.67	0.77	1.27	4.62	2.46	30.80	35.93	41.03	0.73	5.82	4.46	0.73	6.60
680	50	0.64	38.84	48.55	2.60	1.30	1.04	0.43	3.12	4.00	1.56	4.06	4.16	0.67	0.65	1.10	3.90	2.08	26.00	30.33	34.33	0.73	5.66	4.18	0.68	6.40
819	48	0.65	66.57	79.88	2.10	1.05	0.85	0.35	3.03	4.00	1.52	3.76	3.36	0.53	0.52	1.02	3.15	1.68	21.00	24.50	28.00	0.60	5.45	4.18	0.66	6.18
875	45	0.62	58.40	70.08	1.96	0.98	0.78	0.32	3.33	4.00	1.66	3.25	3.12	0.53	0.49	0.99	2.94	1.57	19.60	22.86	26.13	0.60	5.60	4.31	0.70	6.37
850	42	0.66	43.80	52.56	1.82	0.91	0.73	0.30	3.03	4.00	1.52	2.76	2.92	0.46	0.45	0.95	2.73	1.46	18.20	21.23	24.26	0.60	5.55	4.25	0.67	6.30
831	35	0.57	38.84	46.61	1.60	0.80	0.64	0.27	3.52	4.00	1.76	2.85	2.56	0.48	0.40	0.90	2.40	1.28	16.00	18.66	21.33	0.60	5.49	4.21	0.67	6.22
1732	30	0.65	38.84	46.61	1.57	0.79	0.63	0.26	3.08	4.00	1.54	2.42	2.52	0.40	0.39	0.89	2.35	1.26	15.70	18.31	20.93	0.60	5.10	3.95	0.67	5.89

ÉVALUATION cube sans paremens.	Liais le plus dur.	Pierre de roche dure.	Liais ordinaire.	Roche moyenne.	Pierre de la Bastie aux Cailles.	Pierre de la Ramée.	Roche douce.	Liais de l'Île-Adam.	Pierre franche, bas appareil.	Pierre franche, haute.	Roche de l'Île-Adam.	Pierre franche Adam.	Pierre dure de Vergelé.	Lambourde de Gentilly.	Pierre franche de Conflans.	Pierre de l'Île-Adam.	Pierre tendre de Saint-Maur.	Lambourde de Vergelé.	Pierre tendre de Saint-Leu.
	fr. c.	fr. c.	fr. c.	fr. c.	fr. c.	fr. c.	fr. c.	fr. c.	fr. c.	fr. c.	fr. c.	fr. c.	fr. c.	fr. c.	fr. c.	fr. c.	fr. c.	fr. c.	fr. c.
...	100.00	62.05	102.56	66.19	80.30	62.05	62.05	91.25	66.18	66.18	62.05	91.25	91.25	48.55	79.88	70.08	52.66	46.61	46.61
...	26.64	11.99	20.38	13.23	9.03	12.02	11.20	12.88	15.96	9.39	9.06	5.70	4.06	4.06	3.18	3.26	2.76	2.85	2.42
...	10.64	10.36	9.80	9.52	9.40	9.24	8.96	8.84	8.52	8.40	8.24	4.92	4.16	4.16	3.36	3.12	2.92	2.56	2.52
...	4.44	2.00	3.40	2.20	1.50	2.00	1.86	2.14	2.64	1.55	1.50	0.94	0.67	0.67	0.53	0.53	0.46	0.40	0.40
cravate.....	0.97	0.73	0.97	0.97	0.73	0.73	0.73	0.73	0.97	0.73	0.73	0.73	0.73	0.73	0.60	0.60	0.60	0.60	0.60
...	7.38	7.29	7.20	7.02	6.75	6.37	6.39	6.37	6.54	6.23	6.68	6.44	5.82	5.62	5.55	5.49	5.10	5.20	5.20
...	5.66	5.59	5.52	5.38	5.17	5.13	4.90	4.88	5.01	4.93	5.12	4.78	4.46	4.32	4.18	4.31	4.25	4.21	3.98
...	8.36	8.26	8.16	7.95	7.65	7.58	7.24	7.22	7.41	7.28	7.56	7.06	6.60	6.40	6.18	6.37	6.30	6.22	5.89
re.....	1.14	0.73	1.02	0.80	0.67	0.77	0.60	0.95	0.72	0.71	0.73	0.68	0.67	0.67	0.60	0.67	0.67	0.71	0.67
...	165.23	109.00	159.01	113.26	121.20	136.16	104.09	135.15	114.18	102.67	130.85	122.32	75.25	75.21	104.03	94.64	76.17	69.73	68.29
frais, un septième...	23.46	15.57	22.57	16.18	17.31	19.45	14.87	19.30	16.31	14.69	18.69	17.47	10.82	10.74	14.86	13.52	10.88	9.16	9.75
entière.....	188.69	124.57	181.58	129.44	138.51	155.61	118.96	154.43	130.49	116.36	149.54	139.79	86.60	85.95	118.89	108.16	87.05	79.69	78.04

PRÉCIS

SUR LA MANIÈRE DE MESURER ET D'ÉVALUER LES VOUTES.

Règles pour mesurer géométriquement la superficie des différentes espèces de voûtes executées sur toutes sortes de cintre.

Les voûtes peuvent être considérées comme des constructions en maçonnerie à un parement, qui est ordinairement courbe. On en distingue de quatre espèces principales, qui sont : les voûtes en berceau, les voûtes d'arête, les voûtes d'arc de cloître et les voûtes sphériques.

La surface d'une voûte en berceau est à son plan de projection, comme la ligne courbe qui forme la circonférence de son cintre est à la ligne droite qui sert de corde à cette courbe.

Application pour les voûtes en plein cintre.

La circonférence d'une voûte en plein cintre étant celle d'un demi-cercle, son rapport avec son diamètre qui lui sert de corde, sera comme 11 est à 7.

Si le plan de projection est un carré, dont chaque côté soit de 7 mètres, la superficie de ce plan sera de 49 mètres; cette superficie sera à celle de la voûte comme le diamètre du cercle est à sa demi-circonférence; c'est-à-dire comme 7 est à 11, ce qui donne pour la superficie de cette voûte $49 \times \frac{11}{7}$ ou par $1\frac{4}{7} = 77$.

Si, au lieu d'une voûte en berceau, il s'agit d'une travée

de voûte d'arête, pour avoir sa superficie il faut savoir qu'on démontre en géométrie que les parties de berceau qui se croisent pour former une voûte d'arête sur un plan quelconque, éprouvent des retranchemens capables de former sur le même plan une voûte d'arc de cloître dont la superficie courbe est double du plan de projection; d'où il résulte que la superficie courbe de ces deux voûtes est égale à celle des deux parties de berceaux dont elles se forment; c'est-à-dire au plan de projection qui leur est commun par $1\frac{1}{2} \times 2$ ou par $3\frac{1}{2}$.

Si de cette expression on ôte celle de la voûte en arc de cloître, qui est égale au plan de projection multiplié par 2, il ne restera pour la superficie de la voûte d'arête que celle du plan de projection multiplié par $1\frac{1}{2}$.

Supposant que le plan de projection commun à ces trois espèces de voûte est un carré dont les côtés sont de 7 mètres, produisant une superficie de 49 mètres carrés, la superficie de la voûte en berceau répondant à ce plan sera $49 \times 1\frac{4}{7}$, qui donne 77, celle de la voûte en arc de cloître 49×2, qui donne 98, et celle de la voûte d'arête $49 \times 1\frac{1}{7}$, qui donne 56; d'où il résulte que les superficies de ces trois espèces de voûte sur un même plan de projection, comparées à celle de ce plan, seraient entre elles comme 49, 77, 98 et 56 : comme 7, 11, 14 et 8.

La superficie de la sphère étant égale à celle du cylindre circonscrit, il en résulte que la surface d'une voûte sphérique est égale à celle d'une voûte en berceau de même diamètre sur un plan carré; ainsi la superficie d'une voûte sphérique de 7 mètres de diamètre serait de 77 mètres carrés.

MAÇONNERIE EN PIERRE DE TAILLE. 31

Application pour les voûtes surbaissées ou surhaussées.

Le cintre de ces voûtes est ordinairement formé par une demi-circonférence d'ellipse ou une imitation de cette courbe avec des arcs de cercle.

Le rapport de la circonférence de l'ellipse comparée à ses axes, qui peuvent varier à l'infini, n'ayant pas encore été déterminé comme pour le cercle, on ne peut le trouver que mécaniquement ou par un calcul extrêmement long, indiqué dans le Manuel d'Architecture de M. Seguin, qui ne le donne qu'aproximativement. Plusieurs essais de calculs que j'ai faits à ce sujet, m'ont donné pour résultat une règle facile pour trouver dans tous les cas, d'une manière assez approchée pour l'usage, le développement de la circonférence des voûtes surbaissées ou surhaussées qui ne sont jamais des ellipses parfaites. Cette règle, appliquée à un demi-cintre ou quart d'ellipse, consiste à ajouter au demi-axe qui forme le demi-diamètre de la voûte, les $\frac{4}{7}$ de l'autre demi-axe qui indique la hauteur du cintre; ainsi, pour trouver la demi-circonférence d'une voûte surbaissée, dont le diamètre serait de 7 mètres et la hauteur du cintre de deux, on ajoutera à trois et demi (qui est le demi-diamètre de la voûte) les $\frac{4}{7}$ de deux, ce qui donnera $4\frac{9}{14}$, et pour la circonférence entière de la voûte $9\frac{2}{7}$; et si l'on suppose que ce soit une voûte en berceau dont la longueur serait de 7 mètres, sa superficie serait de $9\frac{2}{7} \times 7$, qui donne 65 mètres.

Les voûtes d'arête et les voûtes d'arc de cloître surhaussées ou surbaissées varient de superficie comparée à leur plan de projection; mais à cintre égal, elles con-

servent entre elles les mêmes rapports que les voûtes en plein cintre de même genre; c'est-à-dire qu'une voûte d'arête et une voûte d'arc de cloître de même cintre, prises ensemble, ont une superficie double de celle d'un berceau de même cintre et sur un même plan.

Supposons un berceau semblable au précédent, dont la superficie est de 65 mètres carrés, la somme des voûtes d'arête et d'arc de cloître de même cintre sur ce même plan sera de 130 mètres carrés. Cette superficie doit se diviser en deux parties, qui soient entre elles comme 14 est à 8. Dans le rapport, 14 indique la voûte en arc de cloître et 8 la voûte d'arête; ainsi, pour avoir la superficie de la voûte d'arc de cloître dont il s'agit, on fera la proportion $14 + 8 = 22 : 130 :: 14 : 82\frac{2}{11}$ qui sera la superficie de cette voûte, laquelle étant ôtée de 130, donnera pour celle de la voûte d'arête correspondante $47\frac{9}{11}$.

Des voûtes sphéroïdes ou cul-de-four, surbaissées sur un plan circulaire.

On démontre en géométrie que la superficie d'une demi-sphère est égale au produit de la circonférence du grand cercle qui lui sert de base, par le rayon; d'après cette propriété de la sphère, on pourrait croire qu'on devrait suivre la même règle pour les voûtes surhaussées ou surbaissées à base circulaire; c'est-à-dire que leur superficie devrait être égale au produit de la circonférence de leur base par la hauteur du cintre. Ainsi, pour une voûte surbaissée dont le diamètre serait de 7 mètres et la hauteur du cintre d'un mètre, la superficie devrait être égale au produit de 22, qui est la circonférence de la

base, par un, qui est la hauteur du cintre, qui donnerait 22 pour cette superficie; mais, telle surbaissée qu'une voûte puisse être, sa superficie doit toujours être plus grande que celle de son plan de projection qui doit être de 22 par 1 $\frac{3}{4}$; c'est-à dire au produit de la circonférence par la moitié du rayon qui donne 38 mètres et demi. Ainsi, la superficie d'une voûte ellipsoïde n'est pas, comme celle d'une voûte sphérique, égale au produit de la circonférence de la base par la hauteur du cintre.

On trouve parmi les mémoires de l'Académie royale des sciences de 1719, un mémoire de M. Senès, de l'Académie de Montpellier, sur une nouvelle manière de toiser les voûtes en cul-de-four surhaussées et surbaissées. Cette manière est fondée sur un lemme ou proposition démontrée dans les Œuvres de Wallis, célèbre mathématicien anglais.

Le résultat de la méthode de M. Senès, beaucoup trop compliquée pour l'usage, est que, pour les voûtes en cul-de-four surhaussées ou surbaissées, il faut multiplier la circonférence de leur plan de projection par la racine carrée du produit de leur demi-diamètre, par la hauteur du cintre; ainsi, pour une voûte à base circulaire surbaissée, dont le diamètre serait 7 et la hauteur du cintre 2, le produit du demi-diamètre par la hauteur du cintre sera $3\frac{1}{2} \times 2 = 7$, dont la racine 2,65 étant multipliée par la circonférence de la base, qui est 22, donnera pour la superficie de cette voûte 58 mètres 30 centimètres.

Quoique cette méthode ne puisse pas être rigoureusement démontrée, c'est cependant celle de toutes les règles proposées qui approche le plus de la véritable superficie, et qui est la plus simple.

Art de bâtir. TOME V.

ÉVALUATION

Des principales espèces de voûtes construites en pierres de taille, et sur différentes courbures de cintre.

L'évaluation des voûtes doit être établie comme celle de tous les ouvrages en pierres de taille :

1°. Sur le cube de la pierre en œuvre, auquel on ajoute le déchet qu'elle a pu éprouver pour tailler les voussoirs dont elles se composent.

2°. Sur la taille.

3°. Le bardage et montage.

4°. La pose en place.

Les voussoirs, qui sont taillés en forme de coin, occasionnent plus de déchet que les pierres pour des ouvrages à paremens droits. L'augmentation de ce déchet est en raison de la courbure du cintre, qui exige plus ou moins d'obliquité dans les coupes. Le plus grand déchet que la pierre éprouve pour la taille des voussoirs, peut s'évaluer par la différence de la circonférence de l'intrados avec celle de l'extrados, qui détermine la hauteur réduite des voussoirs.

Voûte cylindrique ou en berceau, dont le cintre est une demi-circonférence de cercle.

Il suit de ce qui vient d'être dit que pour une voûte en berceau en plein cintre, dont le diamètre serait de 7 mèt. et l'épaisseur réduite serait de 50 centimètres, la circonférence de l'intrados étant de 11 mètres et celle de l'extrados de 12,57, on aura pour la différence 1,57; c'est-à-dire $\frac{1}{7}$ de

la circonférence intérieure pour l'expression du plus grand déchet pour cette voûte sur mur droit. Le déchet pour un mur droit étant ordinairement d'un cinquième, le déchet total pour ce cas-ci, sera $\frac{1}{7} + \frac{1}{5} = \frac{12}{35}$, environ un tiers.

Supposant cette voûte construite en pierre de Vergelé, dont le mètre cube vaut 38 fr., on trouvera pour un mètre carré en œuvre de cette voûte, 0 m. 50 cent.,

à 38 fr.	19 f.	00 c.
Déchet, un tiers.	6	33
Gravats.	0	50
	25 f.	83 c.

Taille des voussoirs.

Des recherches et des notes prises avec exactitude, ont fait connaître que pour un mètre superficiel de voûte en berceau en pierres de taille, on peut compter 6 m. courans de coupe et 4 mètres de joints ; c'est d'après ces données que nous avons établi le détail qui suit pour la taille des voussoirs.

6 mètres courans de coupe sur 0 m. 50 cent. de largeur réduite, produisant 3 mèt. carrés, à raison de 90 cent.	2 f.	70 c.
4 mètres courans de joints droits sur même largeur, produisant 2 mèt. carrés, à 75 c.	1	50
Un mètre superficiel de taille circulaire pour l'intrados, à 2 fr.	2	00
Un mètre $\frac{1}{7}$ pour l'extrados, à 1 fr. 40 c. . .	1	60
Total des tailles pour un mètre superficiel.	7 f.	80 c.

Transport et pose en place.

Bardage à 100 mètres de distance de 0 m. 50 cent., à raison de 5 fr. 2 f. 50 c.
Montage du même cube, à 10 mètres, à raison de 4 francs. 2 00
Pose du même cube, à raison de 9 fr. 4 50

 9 f. 00 c.

RÉCAPITULATION.

Pierre compris déchet et enlèvement de gravats. 25 f. 83 c.
Taille. 7 80
Transport et pose en place. 9 00

Dépense présumée. 42 63
Bénéfice et faux frais, un septième. 6 09

Valeur du mètre carré. 48 f. 72 c.

Dans cette évaluation, on suppose la voûte entièrement extradossée à une épaisseur réduite de 50 cent.; si elle ne l'est pas, les segmens compris dans les murs ou piédroits compensent le remplissage des reins pour lequel on n'aura rien à compter.

MAÇONNERIE EN PIERRE DE TAILLE.

Evaluation pour la voûte d'arête en plein cintre sur le même plan que la précédente.

Pour avoir le prix du mètre superficiel d'une voûte d'arête, il faut avoir égard à la plus grande difficulté des arêtiers et au plus grand déchet qu'ils occasionnent. Cette plus-valeur doit être basée sur le développement et la largeur moyenne qu'ils forment dans la superficie apparente de la voûte, qui peut être évaluée à 40 cent. Pour une voûte d'arête sur un plan de projection de 7 mètres en carré, le développement de chaque arêtier est de 14 mètres, ce qui fait pour les deux 28 mètres sur 40 centimètres, produisant une superficie de 11 mètres $\frac{2}{10}$, ce qui fait juste un $\frac{1}{5}$ de superficie entière de la voûte que nous avons ci-devant trouvée de 56 mètres; ainsi, pour avoir le prix du mètre superficiel de cette espèce de voûte, il faut ajouter $\frac{1}{5}$ à celui trouvé pour la voûte en berceau de mêmes cintre et diamètre. Le prix de la voûte en berceau précédente étant de 48 fr. 72 c., en y ajoutant $\frac{1}{5}$, on aura 58 fr. 46 c. pour le prix du mètre superficiel de la voûte d'arête dont il s'agit.

Evaluation pour la voûte en arc de cloître sur même plan et même cintre que la précédente.

Le développement des arêtiers de cette voûte étant le même que pour la voûte d'arête correspondante, tandis que la superficie de cette dernière est beaucoup plus grande, la plus-valeur à ajouter doit être en raison inverse de ces superficies; ainsi, la superficie de la voûte en arc

de cloître étant à celle de la voûte d'arête correspondante comme 98 est à 56, ou comme 7 est à 4, cette valeur se trouvera réduite à $\frac{4}{7}$, environ $\frac{1}{7}$.

Evaluation pour une voûte sphérique ou cul-de-four plein cintre.

La taille des voussoirs qui composent cette espèce de voûte, dont presque toutes les surfaces sont courbes, exige beaucoup plus de travail, présente plus de difficultés et occasionne un plus grand déchet que les voûtes précédentes.

Des observations faites avec soin au bâtiment de Sainte-Geneviève, relativement à la construction des voûtes de ce genre qui y sont exécutées, et des notes d'attachemens prises avec exactitude, ont fait connaître que le déchet était double de celui des voûtes en berceau de même diamètre et épaisseur, de sorte qu'on peut évaluer ce déchet aux deux tiers de la pierre en œuvre; ainsi, pour une voûte sphérique de 7 mètres de diamètre sur 50 centimètres d'épaisseur réduite, exécutée en même pierre que les précédentes, il faudra pour un mètre superficiel $\frac{5}{6}$ de mètre cube, à 38 fr............ 31 fr. 67 c.

Enlèvement de gravats......... 1 00
 —————
 Pierre... 32 fr. 67 c.

Relativement à la taille pour la formation des voussoirs, il y en a de trois sortes, qui exigent plus ou moins de travail : 1.° celle pour les surfaces droites qui forment les

joints montans ; 2.° pour les coupes qui forment des surfaces coniques ; 3.° les surfaces à double courbure pour former les douelles d'intrados et d'extrados.

En réduisant cette espèce de voûte à une épaisseur uniforme, on trouve pour un mètre superficiel 4 mètres courans de joints à surfaces droites, 6 mètres de coupe à surfaces coniques, et 2 mètres de surfaces à double courbure pour les douelles.

D'après ces données, on peut établir le détail d'évaluation de cette espèce de voûte, ainsi qu'il suit pour les tailles.

Les quatre mètres courans de joints droits sur une épaisseur de 50 centimètres, produisent 2 mètres superficiels, à 60 cent. 1 f. 20 c.

Les six mètres courans de coupe sur même épaisseur, produisent en superficie 3 m., à 2 fr. 6 00

Un mètre superficiel de surface à double courbure pour la douelle d'intrados, à 3 fr. 50 c. 3 50

Un mètre ½ de taille ébauché pour l'extrados, à 2 fr. 80 c. 3 20

Total des tailles 13 f. 90 c.

Le bardage, montage et pose en place avec mortier ou plâtre, à un sixième de plus que pour les voûtes précédentes. 10 f. 10 c.

Récapitulation pour la valeur d'un mètre superficiel de voûte sphérique plein cintre.

Pour pierre, déchet et enlèvement de gravats.	32 f.	67 c.
Pour les tailles	13	90
Transport et pose en place	10	10
Total . . .	56	67
Bénéfice et faux frais, un septième	8	09
	64 f.	76 c.

Evaluation pour les voûtes surbaissées.

Le prix du mètre superficiel de ces voûtes doit être, à épaisseur égale, le même que pour les voûtes en plein cintre de même genre, et leur valeur ne peut différer qu'en raison de leur superficie; ainsi, pour une voûte en berceau surbaissée, construite de même que les voûtes en plein cintre dont il vient d'être question, le prix du mètre superficiel sera de 48 fr. 72 c., et d'un cinquième de plus pour les voûtes d'arête; c'est-à-dire de 58 fr. 46 c., et de 54 fr. 29 c. pour les voûtes en arc de cloître; de même pour les voûtes en cul-de-four surbaissées, le prix du mètre superficiel sera de 64 fr. 75 c. comme pour celles de même genre en plein cintre.

APPLICATION PARTICULIÈRE ET DÉTAILLÉE DE LA MÉTHODE GÉOMÉTRIQUE, *pour l'évaluation de quatre voussoirs pris dans les voûtes ; en berceau, d'arête de cloître et sphérique.*

Nous prenons pour exemple les quatre voussoirs représentés par les fig. 8, 10, 12 et 14 de la pl. CLXXXI, dont le premier fait partie d'une voûte en berceau cylindrique ; le second d'une voûte d'arête ; le troisième d'une voûte en arc de cloître, et le quatrième d'une voûte sphérique.

Ces quatre voûtes sont supposées de même diamètre, et extradossées à une même épaisseur.

Le diamètre est de 1 mètre 26 centimètres, et les douelles d'intrados et d'extrados sont formées par deux demi-circonférences de cercles concentriques.

Le rayon C, e, fig. 6 de la circonférence d'intrados, étant 0, 63 c., la circonférence de la voûte, qui est la demi-circonférence du cercle, sera 1 mètre 98 c. Cette circonférence étant formée par sept rangs de voussoirs, chacun comprend un arc de 28 centimètres $\frac{2}{7}$, répondant à 25 degrés $\frac{5}{7}$ ou environ 43 minutes de degré.

L'épaisseur de la voûte étant de 0, 35 centimètres, le rayon C, d de la circonférence d'extrados sera de 63 + 35 = 98 centimètres ; et la demi-circonférence formant l'extrados de 3, 08, ce qui donne 44 centimètres pour l'arc répondant à chaque rang de voussoirs.

La superficie de coupe f, g, h, i, de chaque tête de voussoirs doit être égale à la différence des deux secteurs f, C, g, h, C, i dans laquelle elle se trouve comprise.

La superficie du grand secteur étant égale au produit

Art de bâtir. Tom. v.

F

de l'arc d'extrados f, g, par la moitié du rayon C, l, sera exprimée par $44 \times \frac{0.9}{2}$, qui donne 0, 2156.

Et celle du petit secteur h, C, i, étant égale à $28 \div \times \frac{0.1}{2}$, qui donne 891 :

Il en résulte que la superficie de tête de chaque voussoir g, f, i, h, égale 0, 1265.

Pour une voûte en berceau de même diamètre et extradossée de même épaisseur, ainsi que les figures l'indiquent, on aura le cube d'un des voussoirs, fig. 8, en multipliant la superficie de tête, que nous venons de trouver de 0, 1265, par sa longueur, que nous supposerons de 0, 50 ; ce qui donnera pour le cube cherché 0, 06325.

Nous avons déjà dit, en parlant des tailles, que leur évaluation devait être en raison de la quantité de pierre abattue, et de la formation des surfaces.

La quantité de pierre abattue pour former un voussoir est égale à la différence du cube que produit le voussoir, tout taillé, avec celui du prisme dans lequel il pouvait être compris : ainsi le rectangle 1, 2, 3, 4, circonscrit à la tête du voussoir qu'il s'agit d'évaluer, pourra être considéré comme la base de ce prisme ; et d'après les mesures que nous avons ci-devant indiquées, on pourra trouver sur l'épure les dimensions de ce rectangle, qui sont de 437 millimètres sur 365.

Mais, comme dans toutes les figures circulaires, il suffit de connaître la longueur du rayon pour en déduire la mesure de toutes les autres lignes qui se terminent à la circonférence, nous allons indiquer le moyen de trouver, par le calcul, les deux côtés du rectangle sans avoir besoin de l'épure, afin que ceux qui sont jaloux d'une grande précision puissent l'obtenir, et que les élèves qui veulent s'exer-

MAÇONNERIE EN PIERRE DE TAILLE.

cer à ce calcul, très-utile dans une infinité de circonstances, puissent le faire.

Il est aisé de voir, par les figures 6 et 8, que la longueur 1, 4 est égale au double de la tangente 1, t de l'angle g, C, t, ou de l'arc g, t, qui en est la mesure.

Ainsi, connaissant le rayon t, C, on aura la valeur relative de 1, t, en faisant cette proportion :

Le rayon ou sinus total t, C est à 1, t, tangente de l'arc g, t, qui est de 12 degrés 51 minutes $\frac{1}{2}$, comme la valeur de t, C, qui est de 98, est à un quatrième terme ; et en ne prenant que les premiers chiffres des tables des sinus, cette proportion s'écrira ainsi :

$$1000 : 2282 :: 98 : 224$$

Dont le double 448 sera la valeur en millimètres de la ligne 1, 4, ou du côté du rectangle.

Pour avoir la hauteur du rectangle, il faut remarquer qu'elle est égale à l'épaisseur de la voûte, plus la flèche de l'arc i, h, qui peut être exprimée par la différence du sinus total et du cosinus de l'arc i, v, qui est de 12 degrés 51 minutes et demie ; c'est-à-dire, par la différence entre 1000 et 975 qui est de 25 ; ce qui donne la proportion :

$$1000 : 25 :: 0,063 : 0,01575,$$ qui sera la valeur de la flèche.

Ainsi l'épaisseur de la voûte étant 0, 35, la hauteur du rectangle sera 0, 36575.

Le rectangle circonscrit à la tête du voussoir dont il s'agit, ayant 0, 448 sur 0, 365 (en négligeant les deux derniers chiffres), produit en surface 0, 1635 : et, en supposant la longueur du voussoir de 0, 50 centimètres, le cube du prisme dans lequel il pourrait être compris sera 0, 08176 ;

mais comme le volume de ce cube dépend aussi de l'intelligence de l'appareilleur, et de la forme du bloc de pierre dans lequel il est pris, on ajoutera à ce cube 1 septième, ce qui le porte à 0,09344.

Le cube du voussoir tout taillé étant 0,06325, celui de la pierre jetée bas sera 0,03019.

Pour les surfaces taillées, on aura :

1°. Pour les deux têtes du voussoir 0,1265 ×2 qui donne................ 0 253

2°. Pour les deux coupes de chacune 0,35 ×0,50 qui donne............... 0 350

3°. Pour les plus-valeurs de quatre arêtes droites sur la longueur d'ensemble 2 mètres sur 0,08 produisant.............. 0 160

4° Pour les quatre arêtes des têtes de voussoirs d'ensemble 1,04 sur 0,08 produisant .. 0 112

Total des tailles des surfaces droites... 0 875

5°. Pour les surfaces courbes,

Celle de la douelle d'intrados de 0,28⅐×50 produisant................. 0 1433

Celle de la douelle d'extrados de 0,44×50 produisant................. 0 2200

Les deux arêtes courbes d'intrados de chacune 0,286 sur 0,08 produisent....... 0 0458

Les deux arêtes courbes d'extrados de chacune 0,44 × 0,08 produisent........ 0 0704

Total des tailles de surface courbe.... 0 4795

MAÇONNERIE EN PIERRE DE TAILLE.

Détail pour l'évaluation.

Le cube de pierre compris déchet, dans lequel ce voussoir est pris, étant de 0,09344 en le supposant en pierre dure de Vergelé, dont le mètre cube rendu à l'atelier revient à 38 fr. 84 c., la valeur de ce cube sera de 3 fr. 63 c.

Pour la façon.

On aura, 1°. le cube de pierre abattue qui est de 0, 03019, à raison de 30 f. 80 produisant. 0 86

0, 875 superficiels de taille droite pour têtes, coupes et plus-valeur d'arêtes, à raison de 1 f. 15 produisant. 1 00

0, 4795 superficiels de taille courbe et plus valeur d'arête, à 2 f. 50 produisent. 1 19

 3 05

Récapitulation pour la valeur du voussoir.

Pierre. 3 63
Taille. 3 05
 6 68
Bénéfice et faux frais $\frac{1}{7}$. . . . 0 95
 7 63
Transport et pose en place. . 1 26
Valeur. 8 89

Évaluation du voussoir représenté par la figure 10, qui fait partie d'un des arétiers d'une voûte d'arête formée par deux berceaux, semblables au précédent, qui se croisent à angles droits.

Il est à propos de remarquer que ce voussoir peut être considéré comme composé de deux parties du voussoir de voûtes en berceau, coupées d'onglets, pour former un angle saillant, d'où il résulte que le cube de ce voussoir, tout taillé, serait égal à un voussoir de voûte en berceau de même cintre et dimensions, dont la longueur serait p, h, fig. 10.

On voit, par la fig. 9, que p, h se compose de $3i + i4$.

Pour avoir $i4$, on voit que si l'on prend i, g, qui est de 0, 35 cen. pour sinus total, $i4$, sera le cosinus de l'angle $g, i, 4$, qui est de 25 degrés 45 minutes, prenant 1000 pour sinus total; le cosinus $i4$, sera 900, et on aura la proportion:

1000 : 900 :: 0, 35 est à un quatrième terme; qu'on trouvera 31 cent. et demi pour la valeur de $i, 4$.

Observant ensuite que 3, i de la fig. 9, ou son égale $i4$ de la fig. 6, indique la différence entre le sinus de l'arc i, h, e, fig. 6, qui est de 64 degrés 17 minutes et demie; et celui de h, e, qui est de 38 degrés 34 minutes et demie, c'est-à-dire, entre 900 à 623, qui est de 277; prenant ensuite le rayon b, C, qui est de 630 millimètres pour sinus total, on aura la proportion.

1000 : 277 :: 630 : à un quatrième terme qu'on trouvera 174 pour la valeur de $3i$: ce qui donnera $i4 + i3 = 315 + 174 = 489$.

MAÇONNERIE EN PIERRE DE TAILLE.

La longueur moyenne de chaque partie étant égale à la moitié de p, h, le cube des deux parties réunies sera égal à la superficie de tête que nous avons trouvée être 0, 1265, par p, h, ou 0, 489, ce qui donne 0, 0618 pour le cube cherché du voussoir taillé.

Ce voussoir pouvant être compris dans un prisme à base carrée, dont les côtés seraient exprimés par $p, h = p, 3$, et la hauteur par 1, 3, fig. 9, on connaît $p, h = 0, 489$. Pour avoir 1, 3 = 1, $h + h$, 3, on remarquera qu'en prenant h, f pour sinus total, 1, h sera indiqué par le sinus de l'angle f qui est de 51 degrés 26 minutes, pour le cosinus de l'angle h, qui est de 38 degrés 34 minutes; ce qui donne la proportion.

1000 : 0, 35 :: 0, 782 est à un quatrième terme qu'on trouvera = 0, 2737 pour la valeur de 1, h.

Pour déterminer h 3, de la fig. 9, ou son égale h 4, fig. 6, on voit que, si l'on prend le rayon b, C, de cette dernière figure pour sinus total, h 4 sera égal à la différence du sinus de l'arc b, i, h à celui de l'arc b, i.

L'arc b, i, h étant de 51 degrés 26 minutes, son sinus sera 782, et celui de l'arc b, i, qui est de 25 degrés 43 minutes, de 434; la différence sera de 348 pour un rayon de 1000 parties; mais bC, étant de 0, 63 centimètres ou 630 millimètres, on fera la proportion :

1000 : 348 :: 630 : à un quatrième terme qu'on trouvera de 0, 219, et qui est la valeur de h 3.

i, h étant. 0 2737
Et h 3. 0 2192
————————————
1 3 sera. 0 4929

Ainsi le cube du prisme, dans lequel pourrait être compris ce voussoir, serait exprimé qar 489 × 489 × 4929, qui donne 0, 11786, auquel ajoutant, comme ci-devant 1 septième, on aura 0, 1347.

Le cube du voussoir tout taillé étant de 0, 0618, celui de la pierre abattue pour le former sera 0, 0729.

Pour les surfaces taillées on aura :

Pour les deux joints de tête. 0 25300

Pour les deux coupes de dessus, d'ensemble 0, 804 × 35. 0 28140

Les deux coupes de dessous, formées par deux triangles semblables, de 0, 315 sur 0, 350, produisent. 0 11025

Total des surfaces droites. 0 64465.

Sept arêtes droites, chacune de 0, 35 sur 0, 08, produisent. 0 19600

Total de la taille droite. 0 84065

Taille des surfaces courbes.

Celle de la douelle d'intrados, formée de deux parties, d'ensemble 0, 804, double de x, y, sur 2867, développement de l'arc i, h, produisant. 0 2305

La taille de la douelle d'extrados aussi en deux triangles, dont un des côtés est désigné

. 0 2305

MAÇONNERIE EN PIERRE DE TAILLE.

D'autre part. o 2305

par f_2, qu'on pourra trouver en cherchant la valeur de $1f$, qui peut être pris pour le sinus de l'angle h, qui est de 38 degrés 34 minutes, dont l'expression, en prenant 100 pour rayon, serait 623; ce qui donnerait la proportion :

1000 : 623 :: 350, qui exprime en millimètres la coupe h, f, est à un quatrième terme qu'on trouvera de 218 millimètres :

Ainsi la surface de ces deux triangles sera égale à l'arc d'extrados multiplié par f_2, ce qui donne o, 218 × o, 44= o 0960

La plus-valeur de six arêtes courbes, d'ensemble 2, 18 sur o, 08, produisant. o 1744

Total des tailles courbes. o 5009

Détail pour l'évaluation de ce voussoir.

Le cube de pierre compris déchet, dans lequel il est compris, est de o, 1347 en pierre de Vergelet dure, à 38 fr. 84. 5 23

Pour la façon on aura :

1° Le cube de pierre abattue, que nous avons trouvé de o, 0729, à raison de 30 f. 80, vaudra 2 25

o, 84065 de taille de surface droite, à raison de 1 f. 15 c. valent. o 97

3 22

Art de bâtir. TOM. V. G

D'autre part...	3	22
o, 5009 de surfaces en arêtes courbes, à raison de 2 f. 50 c. valent............	1	25
Total............	4	47

Récapitulation.

Pierre............	5	23
Façon............	4	47
Valeur sans transport ni pose.......	9	70
Transport et pose en place.........	1	79
Valeur entière......	11	49
Bénéfice et faux frais ÷..........	1	68
Total............	13	17

Evaluation du voussoir d'arétier d'une voûte d'arc de cloître, représenté par la figure 12.

De même que le voussoir précédent, ce voussoir peut être considéré comme composé de deux parties de voussoir d'un berceau de même dimension, coupé diagonalement pour former un angle rentrant. La longueur de chacune de ces parties serait égale au produit de la moitié de p, h, plus $h, 3$, fig. 13, c'est-à-dire, à $\frac{4\,1\,9}{2} + 60 = 0,3045$, et pour les deux 0, 609. Le cube de ces deux parties sera égal à la superficie d'un des joints de tête h, i, f, g, que nous avons trouvé de 1265, par 609, ce qui donne pour le

MAÇONNERIE EN PIERRE DE TAILLE. 51

cube du voussoir tout taillé 0, 0770. Le prisme dans lequel ce voussoir pourrait être pris aurait pour base un carré de 489+60=549 millimètres sur même hauteur que pour le voussoir de la voûte d'arête, fig. 10, c'est-à-dire, 493, qui donne en cube 0, 1445, auquel ajoutant un septième, on aura pour le cube de pierre 0, 1651, dont, en déduisant celui du voussoir tout taillé que nous avons trouvé de 0, 0770, on trouvera pour celui de la pierre abattue 0, 0881.

Surfaces taillées droites.

Pour les deux joints de tête. 0	2530
Pour les deux coupes de dessous 0, 848 ×35. qui donne 0	2968
Les deux coupes de dessus, ensemble 0, 218 sur 0, 35, produisent. 0	0763
14 arêtes droites, d'ensemble 2, 412 sur 0, 08, produisent. 0	1929
Total des surfaces droites. . 0	8190

Surfaces et arêtes courbes.

Celles des deux parties de douelle d'intrados, d'ensemble 0, 262 sur 0, 2867, produisent. 0	0751
Les deux parties de la douelle d'extrados, d'ensemble 0, 951 sur 0, 44, produisent. . . 0	4184
Six arêtes courbes, d'ensemble 2, 20 sur 0, 08, produisent. 0	1760
Ensemble 0	6695

Détail pour l'évaluation de ce voussoir.

Le bloc de pierre, dans lequel ce voussoir est pris, a été évalué à 0, 1651 cubes en pierre de Vergelet dure, à raison de 38 fr. 84 centimes vaut, 6 31

0, 0881 de pierre abattue, à raison de 30 fr. 80 centimes, valent. 2 71

0, 819 de tailles de surfaces droites, et plus-valeur d'arête, à raison de 1 f. 15 c., valent. 0 94

0, 6695 de tailles de surfaces courbes, et plus-valeur d'arêtes, à 2 f. 50 c., valent . . . 1 67

Valeur sans transport ni pose. 11 63

Transport et pose en place de 0, 0770, à raison de 18 fr. 36 c. le mètre cube, valent . 1 41

 13 04

Bénéfice et faux frais 1 septième. 1 89

Valeur entière du voussoir . . . 14 f. 93 c.

Voussoir de voûte sphérique.

Ce voussoir représenté par la fig. 14 faisant partie d'un secteur sphérique, on en trouvera le cube en ôtant celui du secteur C, *h, i,* 8, 9 de celui du grand secteur C, *f, g, f*.

On démontre en géométrie que le cube de chacun de ces secteurs est égal au produit de leur surface courbe par le

MAÇONNERIE EN PIERRE DE TAILLE. 53

tiers du rayon. Or, pour avoir cette surface, il faut d'abord chercher celle de la zone sphérique dont elle fait partie.

La surface de cette zone, pour le grand secteur, est exprimée par le produit de la circonférence du grand cercle dont C, a, fig. 6 est le rayon multiplié par la hauteur k, m. C, a étant de 0, 980 millimètres, la circonférence sera de 6 mètres 1600, et k, m peut être désigné par la différence de k, C, cosinus de l'angle, f, C, d, ou de l'arc f, d, qui en est la mesure, avec celui de l'arc g, f, d.

L'arc f, d, étant de 38 degrés 34 minutes et demie, son cosinus, en supposant le rayon divisé en 1000 parties, sera 782.

L'arc g, f, d, étant de 64 degrés 17 minutes et demie, son cosinus sera 434 : ainsi la différence 348 sera l'expression de k, m en supposant le rayon divisé en 1000 parties. Mais comme il est de 0, 980 millimètres, on fera la proportion,

1000 : 348 :: 980 : à un quatrième terme qu'on trouvera de 0, 341 millimètres.

La circonférence du cercle majeur étant de 6, 1600, la surface de la zone formant l'extrados sera 2, 1005.

Cette zone étant composée de dix voussoirs égaux, la partie de la superficie, répondant à chaque voussoir, sera de 0, 2100 : laquelle, multipliée par le tiers du rayon, donnera 0, 2100 × $\frac{0,8}{3}$ = 0, 0686 pour le cube du grand secteur.

On trouvera le cube du petit secteur de la même manière : son rayon étant de 0, 630 millimètres, la circonférence sera 3,9600, et la hauteur l, n de la zone qui forme la douelle intérieure se trouvera en faisant la proportion :

1000 : 348 :: 630 : un quatrième terme qui est 0,219.

La circonférence de cette zone étant 3,9600 et sa hauteur 0,219, sa surface sera 0,8672 ; dont la dixième partie donne pour la superficie du petit secteur 0,0867 qui, étant multiplié par le tiers du rayon 210, donnerait un cube 0,0182, lequel étant ôté de 0,0686 donne pour le cube du voussoir 0,0504,

Le prisme dans lequel ce voussoir est compris, étant formé des plus grandes dimensions de sa base, aurait pour longueur le double de la tangente 1, *r* de l'angle 1, *m*, *r*, fig. 13.

Le lit sur lequel pose la couronne dont ce voussoir fait partie étant une surface conique, son développement fait partie d'un secteur de cercle dont *g*, C, fig. 6, serait le rayon, et la circonférence égale à celle d'un cercle qui aurait pour rayon *g*, *m*, sinus de l'angle *g*, C, *d*, qui est de 64 degrés 17 minutes. Ainsi, prenant *g*, C pour sinus total, on aura l'analogie 1000 : 900 :: 980 : un quatrième terme qu'on trouvera = 0,882 pour le rayon *g*, *m*, et 5,544 pour sa circonférence qui sera celle du secteur.

La circonférence qui a *g*, C pour rayon étant de 6,1600, il en résulte que, pour avoir le nombre de degrés que comprend la circonférence du secteur, formant le développement du lit sur lequel pose la couronne du voussoir, il faut faire l'analogie :

6160 : 360 :: 5544 : à un quatrième terme qui donne 324 degrés dont la dixième partie donne pour celle répondant à chaque voussoir 32 degrés 24 minutes, et pour l'angle 1, *m*, *r* de la fig. 13, 16 degrés 12 minutes dont la

MAÇONNERIE EN PIERRE DE TAILLE. 55

tangente $1, r$ est 290. Pour avoir sa valeur en millimètres, on fera l'analogie :

1000 : 280 :: 980 : à un quatrième terme, qui donnera 284 pour $1, r$ et 468 pour la longueur $1, 2$ de la base du prisme. Pour avoir sa largeur, il est facile de voir qu'elle est égale à la différence entre m, r et m, z de la fig. 13, qui y sont représentés en raccourci ; r, m, qui représente le rayon extérieur de la voûte étant de 0, 980 millimètres, pour avoir m, z il faut remarquer qu'il est le cosinus de l'angle h, m, s, qui est de 16 degrés 12 minutes. Ainsi, prenant h, m pour sinus total, on aura l'analogie 1000 : 960 :: 630 : à un quatrième terme qui donnera pour la valeur de m, z, 604 millimètres, lesquels, étant ôtés de 980, donneront pour la largeur de la base du prisme 376 millimètres.

Quant à la hauteur du prisme, elle est indiquée par le double de la tangente i, t, fig. 6 de l'angle C, t, qu'on trouvera en faisant l'analogie :

1000 est à la tangente de 12 degrés 51 minutes et demie comme le rayon g, C, pris pour sinus total, est à un quatrième terme, qu'on trouvera 228 millimètres dont le double 456 est la hauteur du prisme dans lequel le voussoir est compris.

Le cube de ce prisme sera donc de $568 \times 376 \times 456$, qui donne, après avoir fait les calculs, 0, 0974, auquel ajoutant 1 septième, on aura pour le bloc de la pierre 0, 11129.

Le cube du bloc étant de. 0	11129
Et celui du voussoir tout taillé 0	05040
Le cube de la pierre abattue est. 0	06089

Surfaces taillées.

Pour les surfaces droites on a les deux joints de tête comme pour les autres voussoirs, de 0 253

Et quatre arêtes, chacune de 0, 35 sur 0, 08, produisent................. 0 112

 Ensemble.......... 0 365

Pour les autres tailles qui sont des surfaces courbes, on aura :

1.° La surface du lit inférieur qui est conique, et qui sera exprimée par la différence des deux secteurs indiqués par f, m, g et h, m, i, fig. 13, dont les rayons sont r, m et s, m, et les circonférences g, f et h, i, de 0, 554, et 0, 356, qui donne pour le plus grand secteur $554 \times \frac{0,1}{2} = 0, 27146$, et pour le petit $356 \times \frac{0,1}{2} = 0, 11214$: ce qui donne pour la différence 0, 15932, qui sera le développement de la surface conique du lit inférieur, ci. 0 15932

2.° Pour le lit supérieur on remarquera que les rayons des secteurs étant de même 0, 980 et 0, 630, pour avoir les parties de circonférences qui répondent à ses secteurs, il faut connaître d'abord les valeurs de f, k, rayon du cercle qui forme la grande circonférence du secteur, et de h, l, rayon du cercle qui forme la petite. Pour trouver f, k, il faut observer que l'angle f, C, k étant de 38 degrés 34 minutes, son sinus, représenté par f, k, sera de 623, et faire l'analogie :

 0 15932

MAÇONNERIE EN PIERRE DE TAILLE. 57

D'autre part. o 15932

1000 : 623 :: 0, 980 : à un quatrième terme qu'on trouvera égal à 0, 611 ; et qui sera la valeur en millimètres de f, k.

Pour trouver de même la valeur de h, l, sinus de l'angle h, C, l, qui est également de 38 degrés 34 minutes, l'analogie deviendra :

1000 : 623 :: 0, 630 : à un quatrième terme qu'on trouvera égal à 0, 392, et qui sera la valeur de h, l, en millimètres.

Connaissant ainsi la valeur de f, k et de h, l, on cherchera les circonférences dont ces lignes sont les rayons; en multipliant ces circonférences par la moitié du côté des cônes dont elles sont les bases, on trouvera pour la surface du grand secteur 1, 880; et pour celle du petit 0, 780, dont la différence sera de 1, 100, pour les dix voussoirs et pour un o 11000

Le total des surfaces des tailles coniques, ou à courbure simple, sera donc de o 26932

Quant aux surfaces sphériques des douelles, elles sont, ainsi que nous les avons déjà trouvées, pour la douelle d'extrados de. o 2100

Pour celle d'intrados, de. o 0867

Ensemble. o 2967

Art de bâtir. TOM. V. H

58 NOUVELLE MÉTHODE, ARTICLE 1ᵉʳ., 1ʳᵉ. PARTIE;

Ci-contre	0	2967
Les quatre arêtes de la douelle d'intrados, sont d'ensemble . . . 1 164		
Et celle de la douelle d'extrados de. 1 959		
Ensemble 3 123		
de longueur sur 0, 08 de largeur produit . .	0	2498
Total des surfaces des tailles sphériques, ou à double courbure.	0	5465

Résumé pour l'évaluation.

0, 11129 cubes de pierre de Vergelet dure, à 38 francs 84 centimes, valent..	4	32
0, 06089 cubes de pierre abattue, à raison de 30 francs 80 centimes, valent.	1	88
0, 365 superficiels de tailles de surface et arêtes droites, à raison de 1 fr. 15 c., valent.	0	42
0, 269 superficiels de tailles de surface à courbure simple, à 2 francs 50 centimes, valent	0	54
0, 547 superficiels de tailles de surface à double courbure, compris arêtes, à raison de 3 francs 50 centimes, valent.	1	91
Valeur sans transport ni pose	9	07
Transport et pose en place de 0, 0504 cubes, à raison de 18, 36. valent.	0	93
	10	00
Bénéfice et faux frais, 1 septième. . . .	1	43
Valeur entière du voussoir. .	11	43

ART. Ier., DEUXIÈME PARTIE.

DE LA MAÇONNERIE EN MOELLONS ET DE CELLE EN BRIQUES.

Détail pour l'évaluation de la maçonnerie en moellons, d'après les prix de 1809.

La toise cube de moellons d'Arcueil rendue au bâtiment revient à 78 fr., et le mètre cube à. 10 f. 12 c.

La toise *idem* du moellon de Nanterre à 68 fr., et le mètre cube à. 9 18

La toise *idem* de pierres de Meulière à 95 fr., et le mètre cube à 12 42

Le muid de plâtre contenant 24 pieds cubes, à 15 fr. 30 c., et le mètre cube à . . . 18 61

Le mètre cube de mortier, d'après le détail précédent. 19 00

La journée de maçon. 3 50

La journée de limosin. 2 50

Celle de manœuvre. 1 90

Détail pour un mètre cube de maçonnerie en moellons d'Arcueil, maçonnés en mortier de chaux et de sable.

On ne compte pas de déchet pour le moellon, parce que la toise cube livrée par le carrier le comprend.

Pour un mètre cube de moellons. . . 10 f. 12 c.
$\frac{1}{6}$ de mètre cube de mortier. . . 3 16
 13 28

Ci-contre............	13	28
Façon $\frac{4}{15}$ de jour de limosin et de son aide.................	2	64
Dépense présumée..........	15	92
Bénéfice, faux frais et équipage $\frac{1}{7}$...	2	27
Valeur............	18	19

Quoique les vérificateurs portent au même prix les ouvrages maçonnés en plâtre et en mortier, il est certain que les maçonneries en plâtre bien garnies valent un peu plus, ainsi que l'indique le détail suivant :

Moellons................	10 fr.	12 c.
$\frac{1}{6}$ de mètre cube de plâtre........	3	10
Façon, compris le gâchage du plâtre, $\frac{1}{4}$ de jour de limosin et de son aide....	3	30
Dépense présumée..........	16	52
Bénéfice, faux frais et équipages $\frac{1}{7}$..	2	36
Valeur............	18	88

Une si petite différence entre le mortier et le plâtre fait que les ouvrages en moellons, maçonnés en plâtre ou en mortier, s'évaluent ordinairement au même prix.

Détail pour un mètre cube de maçonnerie en moellons de Nanterre.

Moellons.	9 fr.	18 c.
Mortier.	3	16
Façon.	2	64
Dépense présumée.	14	98
Bénéfice, faux frais et équipages $\frac{1}{7}$. .	2	14
Valeur du mètre cube. . . .	17	12
Le même ouvrage maçonné en plâtre, 60 c. de plus.	17 fr.	72 c.

On ajoutera à ces prix, pour les faces de paremens en moellons piqués, 3 fr. par mètre.

Voyez, à la fin de la nouvelle méthode, l'explication de la table n°. II, pour l'évaluation des murs en moellons.

Maçonnerie en pierre de Meulière, hourdée en mortier de chaux et de sable.

Moellons rendus au bâtiment.	12 f.	42 c.
Mortier, un quart de mètre	4	75
Façon trois quarts de jour d'un limosin et de son aide	3	30
dépense présumée.	20	47
Bénéfice, faux frais et équipages $\frac{1}{7}$. . . .	2	92
Valeur	23	39
Et pour le même ouvrage maçonné en plâtre..	24 f.	53 c.

Cette valeur est pour des massifs et ouvrages sans paremens ; lorsque c'est pour des murs, ou des ouvrages à faces apparentes, on compte les paremens à part à raison de 25 c. par mètre carré, indépendamment des enduits qui s'évaluent comme légers ouvrages en plâtre.

DES CONSTRUCTIONS EN BRIQUES.

La meilleure qualité de brique qu'on emploie à Paris, se tire de Montereau, petite ville située au confluent de la Seine et de l'Yonne, à 15 lieues de Paris ; ses dimensions sont :

	en pouces	en mètres.
Pour la longueur	8	0 215
Largeur.	4	0 107
Épaisseur.	2	0 053

Le milier se paie actuellement 84 fr.

On n'emploie les briques à Paris que pour des languettes de cheminée, des cloisons, des revêtemens ou des voûtes légères : on les pose de plat ou de champ.

Pour un mètre carré de languettes, de cloisons ou de revêtemens en briques posées de plat,

	en plâtre.	en mortier.
il faut 68 briques, qui valent	5 f. 71 c.	5 f. 71 c.
$\frac{1}{7}$ de pied ou 0,0228 m. de plâtre. . . .	0 65	0 43
façon $\frac{1}{7}$ de jour de maçon et de son aide.	1 35	1 35
	7 71	7 49
Bénéfice, faux frais et équipages $\frac{1}{7}$. . .	1 10	1 07
	8 f. 81	8 f. 56

MAÇONNERIE EN MOELLONS ET EN BRIQUES.

Pour un mètre carré de cloisons ou languettes en briques posées de champ

	en plâtre.	en mortier.
il faut 36 briques.	3 02	3 02
Plâtre et mortier.	0 40	0 26
Façon.	0 66	0 66
	4 f. 08	3 f. 94

Les briques qui se fabriquent dans les environs de Paris, sont d'une qualité inférieure ; leurs dimensions sont

	en pouces.	en mètres.
Pour la longueur de.	8 p.	0 m. 215
La largeur de	3	0 100
L'épaisseur	1	0 047

Ces briques coûtent actuellement 65 fr. le millier ; il en faut 75 pour un mètre carré posées de plat, et 40 pour un mètre *idem* posées de champ.

Détail pour un mètre carré de briques posées de plat, hourdées en plâtre ou en mortier.

	en plâtre.	en mortier.
Briques.	4 87	4 87
Plâtre ou mortier.	0 60	0 42
Façon.	1 35	1 35
	6 82	6 64
Bénéfice, faux frais et équipages ÷.	0 97	0 75
Valeur	7 f. 79	7 f. 39

Pour un mètre idem *posées de champ.*

	en plâtre.	en mortier.
Briques	2 60	2 60
Plâtre et mortier	0 36	0 24
Façon.	0 66	0 66
	3 63	3 50
Bénéfice, faux frais et équipages $\frac{1}{7}$. .	0 52	0 50
	4 f. 15	4 f. 00

Les crépis et enduits en plâtre ou en mortier qui se font sur ses languettes ou cloisons, ainsi que sur les murs en moellons équivalent à Paris en légers ouvrages; tout ce qui est relatif à cet objet est traité dans la troisième partie de cet article.

ÉVALUATION DES VOÛTES CONSTRUITES EN MOELLONS OU EN BRIQUES.

Le détail pour cette évaluation doit comprendre : 1°. le cube de moellon en œuvre; 2°. son déchet pour la taille; 3°. la taille; 4°. la pose en place compris plâtre ou mortier.

Pour une voûte en berceau, le déchet peut être évalué à un sixième; ainsi, pour un mètre superficiel de voûte sur 36 cent. d'épaisseur réduite, le cube de moellons compris déchet serait de 0 m. 42 cent., qui, à raison de 10 fr. 12 c. le mètre cube, vaudrait. 4 f. 05 c.
La taille des moellons, évaluée à. 4 00
 ─────
 8 05

MAÇONNERIE EN MOELLONS ET EN BRIQUES. 65

D'autre part. 8 05

La pose en place avec plâtre ou mortier de 0 m,
36 cent., à raison de 7 fr. 50 c. 2 70

Dépense présumée. 10 75
Bénéfice et faux frais. 1 53

Valeur du mètre superficiel . 12 f. 28 c.

tant pour voûte en plein cintre que pour voûte surhaussée ou surbaissée.

Pour les voûtes d'arête, il faut ajouter à ce prix un sixième pour les arêtiers, ce qui le portera à 14 fr. 32 c., et pour la voûte d'arc de cloître on ajoutera un dixième, ce qui portera le prix du mètre superficiel à 13 fr. 50 c., tant pour les voûtes en plein cintre que pour les voûtes surbaissées ou surhaussées.

Pour les voûtes sphériques ou sphéroïdes, on ajoutera un tiers, ce qui portera la valeur du mètre superficiel à 16 fr. 37 c.

Evaluation pour les voûtes construites en briques de Bourgogne.

Ces briques peuvent être employées de trois manières : 1°. leur longueur en coupe formant l'épaisseur de la voûte ; 2°. la largeur en coupe pour former cette épaisseur ; 3°. l'épaisseur en coupe formant celle de la voûte.

La première manière convient pour les voûtes d'un grand diamètre ou qui exigent beaucoup de solidité.

Art de bâtir. TOM. V. I

Pour un mètre de surface, on peut compter 145 briques, lesquelles à raison de 84 fr. le millier, rendues à pied d'œuvre, vaudraient. 12 f. 18 c.

Pour plâtre et mortier	0	70
Façon	1	80
Valeur présumée.	14	68
Bénéfice et faux frais, un septième.	2	09
Prix du mètre superficiel.	16 f.	77 c.

Si l'on étaye les reins par des contre-forts espacés d'un mètre de milieu en milieu, il faut ajouter $\frac{1}{7}$ après, ce qui le portera à 18 fr. 86 cent.

Le jointoyement et ragrément de douelle si les briques doivent rester apparentes, peut être évalué à 1 fr. par mètre superficiel, ce qui porte sa valeur à 19 fr. 86 c. . et si elle est recouverte d'un enduit il faut compter 2 fr, de plus, ce qui donne 20 fr. 86 c.

Pour les voûtes ou la largeur des briques est employée en coupe, on peut compter 70 briques par mètre superficiel, lesquelles, à raison de 84 fr. le millier, valent . 5 f. 88 c.

Plâtre ou mortier.	0	36
Façon	1	20
Dépense présumée	7	44
Bénéfice et faux frais	1	06
Valeur du mètre superficiel . .	8 f.	50 c.

MAÇONNERIE EN MOELLONS ET EN BRIQUES.

Si on y ajoute des contre-forts espacés de deux tiers de mètre, il faut ajouter 1 fr. 50 c., ce qui porte sa valeur à 10 fr., à 11 fr. avec le jointoyement et ragrément, et à 12 fr. si la douelle est recouverte d'un enduit.

Pour les voûtes en briques de plat, dont l'épaisseur est en coupe, on peut compter 40 briques par mètre superficiel, qui valent. 3 f. 36 c.

Mortier ou plâtre pour le hourdé	0	30
Façon	0	84
Bénéfice et faux frais, un septième.	0	64
Pour donner à cette construction la consistance et la solidité convenable, il faut faire un enduit par-dessus, évalué à	1	00
Enduit de la douelle	1	50
Plus valeur des contre-forts . .	1	50
Valeur du mètre	9 f.	14 c.

Le plus ordinairement on forme ces voûtes de deux rangs de briques, posées en liaison les unes sur les autres.

Pour avoir leur valeur, il faut ajouter à la précédente, qui est de. 9 f. 14 c.
Celle du premier rang avec l'enduit au-dessus, qui est de. 5 14

ce qui donnera 14 f. 28 c.

Pour faire l'application de ces prix, il faut ajouter un sixième pour les voûtes d'arête, un dixième pour les

voûtes en arc de cloître et un tiers pour les voûtes en cul-de-four.

La table suivante présente l'application des prix ci-devant détaillés aux voûtes construites en pierres de taille, en moellons et en briques, en plein cintre et surbaissées. Ces voûtes ont toutes un même diamètre qui est de 7 mètres; les voûtes en berceau, les voûtes d'arête et les voûtes en arc de cloître, sont sur un plan carré, et les voûtes en cul de four sur un plan circulaire.

La première colonne indique les espèces de voûte; les cinq colonnes qui suivent indiquent pour les voûtes en plein cintre : 1°. la superficie de la douelle; 2°. le prix du mètre superficiel; 3°. la valeur de chaque espèce de voûte; 4°. le cube en œuvre; 5°. la valeur du mètre cube. Les cinq colonnes suivantes indiquent les mêmes choses pour les voûtes surbaissées.

Voûtes *en berceau, d'arête et en arc de cloître, sur un plan de projection de 7 mètres en carré, et voûtes en cul de four sur un plan circulaire de même diamètre et même cintre.*

Voûtes en pierres de taille de 50 centimètres d'épaisseur.

		VOUTES EN PLEIN CINTRE.				VOUTES SURBAISSÉES.				
	Superficie de la douelle.	Prix du mètre superficiel.	Valeur de chaque espèce de voûtes.	Cube en œuvre.	Valeur du mètre cube.	Superficie de la douelle.	Prix du mètre superficiel.	Valeur de chaque espèce de voûtes.	Cube en œuvre.	Valeur du mètre cube.
		f. c.	f. c.	f. c.	f. c.		f. c.	f. c.	f. c.	f. c.
Voûtes en berceau...	77	48 72	3751 44	38 50	97 44	65	48 72	3166 80	32 50	97 44
d'arête.....	56	58 46	3273 76	28 0	116 92	47 ½	58 46	2763 56	24 0	115 14
d'arc de cloître.	98	54 29	5320 42	49 0	108 58	82 ½	54 29	4491 26	42 0	106 93
en cul de four.	77	64 76	4986 52	38 50	129 52	58 ½	64 76	3775 51	30 0	125 85

Voûtes en moellons de 36 centimètres d'épaisseur.

		VOUTES EN PLEIN CINTRE.				VOUTES SURBAISSÉES.				
	Superficie de la douelle.	Prix du mètre superficiel.	Valeur de chaque espèce de voûtes.	Cube en œuvre.	Valeur du mètre cube.	Superficie de la douelle.	Prix du mètre superficiel.	Valeur de chaque espèce de voûtes.	Cube en œuvre.	Valeur du mètre cube.
		f. c.	f. c.	f. c.	f. c.		f. c.	f. c.	f. c.	f. c.
Voûtes en berceau...	77	12 28	945 56	27 72	34 11	65	12 28	798 20	23 40	34 11
d'arête.....	56	14 32	801 91	20 16	39 77	47 ½	14 32	676 94	17 02	39 76
d'arc de cloître.	98	13 50	1323 0	35 28	37 50	82 ½	13 50	1116 82	29 78	37 50
en cul de four.	77	16 37	1260 49	27 72	45 47	58 ½	16 37	954 37	21 0	45 44

Voûtes en briques de Bourgogne de 22 cent. d'épaisseur, ou une longueur de briques en coupe.

		VOUTES EN PLEIN CINTRE.				VOUTES SURBAISSÉES.				
	Superficie de la douelle.	Prix du mètre superficiel.	Valeur de chaque espèce de voûtes.	Cube en œuvre.	Valeur du mètre cube.	Superficie de la douelle.	Prix du mètre superficiel.	Valeur de chaque espèce de voûtes.	Cube en œuvre.	Valeur du mètre cube.
		f. c.	f. c.	f. c.	f. c.		f. c.	f. c.	f. c.	f. c.
Voûtes en berceau...	77	18 86	1452 22	16 94	85 72	65	18 86	1225 90	14 30	85 72
d'arête.....	56	22 0	1232 0	12 32	100 0	47 ½	22 0	1040 0	10 40	100 0
d'arc de cloître.	98	20 74	2032 52	21 56	94 27	82 ½	20 74	1715 76	18 20	94 27
en cul de four.	77	25 10	1932 70	16 94	114 08	58 ½	25 10	1463 33	12 82	114 14

Voûtes en brique de 11 cent. d'épaisseur, ou une largeur en brique en coupe.

		VOUTES EN PLEIN CINTRE.				VOUTES SURBAISSÉES.				
	Superficie de la douelle.	Prix du mètre superficiel.	Valeur de chaque espèce de voûtes.	Cube en œuvre.	Prix du mètre cube.	Superficie de la douelle.	Prix du mètre superficiel.	Valeur de chaque espèce de voûtes.	Cube en œuvre.	Prix du mètre cube.
		f. c.	f. c.	f. c.	f. c.		f. c.	f. c.	f. c.	f. c.
en berceau...	77	10 0	770 0	8 47	90 90	65 0	10 0	650 0	7 15	90 90
d'arête.....	56	11 67	653 52	6 16	106 09	47 1/11	11 67	551 68	5 20	106 09
d'arc de cloître	98	11 0	1078 0	10 78	100 0	82 8/11	11 0	910 0	9 10	100 0
en cul de four.	77	13 34	1027 18	8 47	121 27	58 3/11	13 34	777 72	6 41	121 31

Voûtes en briques de plat à un rang, dont l'épaisseur est en coupe de 6 centim. d'épaisseur.

		VOUTES EN PLEIN CINTRE.				VOUTES SURBAISSÉES.				
	Superficie de la douelle.	Prix du mètre superficiel.	Valeur de chaque espèce de voûtes.	Cube en œuvre.	Prix du mètre cube.	Superficie de la douelle.	Prix du mètre superficiel.	Valeur de chaque espèce de voûtes.	Cube en œuvre.	Prix du mètre cube.
		f. c.	f. c.	f. c.	f. c.		f. c.	f. c.	f. c.	f. c.
en berceau...	77	7 64	588 28	4 62	127 33	65 0	7 64	496 60	3 90	127 33
d'arête.....	56	8 91	498 96	3 36	148 50	47 1/11	8 91	421 20	2 84	148 30
d'arc de cloître	98	8 40	823 20	5 88	140 0	82 8/11	8 40	694 90	4 96	140 10
en cul de four.	77	10 19	784 63	4 62	169 83	58 3/11	10 19	594 08	3 50	169 72

Voûtes en briques de plat à deux rangs, dont l'épaisseur est en coupe, de 12 cent. d'épaisseur.

		VOUTES EN PLEIN CINTRE.				VOUTES SURBAISSÉES.				
	Superficie de la douelle.	Prix du mètre superficiel.	Valeur de chaque espèce de voûtes.	Cube en œuvre.	Prix du mètre cube.	Superficie de la douelle.	Prix du mètre superficiel.	Valeur de chaque espèce de voûtes.	Cube en œuvre.	Prix du mètre cube.
		f. c.	f. c.	f. c.	f. c.		f. c.	f. c.	f. c.	f. c.
en berceau...	77	12 78	984 06	9 24	106 50	65 0	12 78	830 70	7 80	106 50
d'arête.....	56	14 94	836 64	6 72	124 50	47 1/11	14 94	706 25	5 68	124 33
d'arc de cloître	98	14 06	1377 88	11 76	117 16	82 8/11	14 06	1153 94	9 92	116 33
en cul de four.	77	17 04	1312 08	9 24	142 0	58 3/11	17 04	993 43	7 0	141 91

ART. Ier., TROISIÈME PARTIE.

MAÇONNERIE PUREMENT EN PLATRE, DITE LÉGERS OUVRAGES.

Des légers ouvrages.

A Paris, on comprend sous ce nom tous les ouvrages faits en plâtre seul; tels que les pigeonnages pour les languettes de cheminée, les aires, les enduits sur les murs en moellons ou en briques, les cloisons hourdées, les pans de bois, les plafonds, etc.

Ici et dans les environs, le plâtre se vend au muid de 24 pieds cubes, contenant 36 sacs, chacun de deux tiers de pied cube.

Le prix moyen du muid de plâtre, rendu à l'atelier, est actuellement de 15 fr. 50 c. ; ce qui donne 0, 43 centimes pour le prix du sac.

Le muid du plâtre répond à très-peu de chose près, à 5 sixièmes de mètre cube; par conséquent, le mètre cube contient 42 sacs ; ce qui en porte la valeur à 18 fr. 10 c.

Le résultat de plusieurs expériences a fait connaître que le plâtre gâché augmente d'environ $\frac{1}{15}$ de son volume. Cette augmentation compense à peu près le déchet qu'il peut éprouver.

On a coutume de prendre pour unité de l'évaluation des différentes espèces de légers ouvrages, les languettes

de cheminée, pigeonnées, en plâtre pur, dont l'épaisseur est de 3 pouces, ou 0,08 centimètres.

Dans cette évaluation le pigeonnage est compté pour. 7/12
L'enduit extérieur pour. . . . 3/12
Et l'enduit intérieur pour . . . 2/12
Total 12/12 ou l'entier.

Pour m'assurer de cette évaluation, j'ai recueilli différentes notes d'attachement prises avec beaucoup d'exactitude, à l'occasion de la construction de plusieurs tuyaux de cheminée, dont la plus grande hauteur était de 54 pieds, ou 18 mètres. Il résulte de ces notes qu'un maçon, avec son manœuvre, peut faire, dans sa journée, jusqu'à la hauteur de 8 mètres, 4 à 5 mètres carrés de languettes de cheminée. Pour les hauteurs au-dessus jusqu'à 15 mètres, 3 à 4 mètres carrés ; et pour celle de 15 à 18 mètres, 2 à 3 mètres ; ce qui donne pour résultat moyen 3 mètres et demi.

En comptant la journée du maçon à 3 f. 50 c.
Et celle du manœuvre à. 1 90
Le prix de ces deux ouvriers est de. . . . 5 f. 40 c.

Ce qui donne, pour la façon d'un mètre carré à une hauteur moyenne de neuf mètres, 1 fr. 54 c. ; à quoi il faut ajouter pour le plâtre $\frac{8}{100}$ d'épaisseur sur un mètre carré, qui, à raison de 18 fr. 10 c. le mètre cube, donnent pour la valeur du plâtre 1 fr. 44 c.

MAÇONNERIE EN PLATRE, OU LÉGERS OUVRAGES. 73

Ainsi, pour la dépense présumée d'un mètre carré de pigeonnage de trois pouces d'épaisseur,

On a pour le plâtre.	1 f. 44 c.
Et pour la façon	1 54
	2 f. 98 c.
Bénéfice et faux frais, un septième.	0 42
Valeur.	3 f. 40 c.

Pour chaque mètre au-dessus de 9 mètres de hauteur, on ajoutera 6 centimes, et pour chaque centimètre de plus ou de moins d'épaisseur, on ajoutera ou on diminuera 20 centimes.

Les enduits sur mur neuf s'évaluent ordinairement à un quart de léger. Voici le résultat de quelques expériences faites sur une superficie de 4 mètres.

Trois sacs de plâtre à 0, 43 c. valent. . . .	1 29
Temps pour gobetage, crépis et enduits, trois heures de maçon et de son aide à 0, 54 c. valent.	1 62
Dépense présumée	2 91
Bénéfice et faux frais, un septième.	0 41
Valeur pour quatre mètres.	3 32
Et pour un mètre.	0 83

En comptant les légers à 3 fr. 50 c., le quart serait 0, 84 c., ce qui s'accorde avec le résultat ci-dessus.

Art de bâtir. TOM. V.

La même expérience faite sur une superficie de quatre mètres, sur lattis jointif, donne :

Trois sacs et demi de plâtre à 0, 43 c., valent. 1 50
Temps pour gobetage, crépis et enduit, trois heures et demie à 0, 54 cent., valent. 1 89
Dépense présumée 3 39
Bénéfice, faux frais, un septième. 0 48
Valeur pour quatre mètres. 3 87
Et pour un mètre. 0 96

c'est-à-dire moins du tiers, au lieu de cinq douzièmes qu'on a coutume de les compter, d'après le détail suivant :

Gobetage. 1/12
Crépis 2/12
Enduit. 2/12
En tout. 5/12.

Lesquels, à raison de 3 fr. 50, donneraient pour la valeur du mètre carré d'enduit sur lattis jointif 1 fr. 46 c..

Ce qu'il y a de singulier, c'est qu'on ne porte les enduits sur lattis à claire-voie, qui exigent plus de plâtre, qu'à un quart. Voici ce que donne l'expérience pour quatre mètres de superficie :

Quatre sacs et demi de plâtre à 0, 43 c. . . 1 93
Façon comme ci-devant, 3 heures et demie de maçon et de son aide à 0, 54 1 89
Dépense présumée 3 82
Bénéfice et faux frais, un septième . . . 0 54
Valeur pour quatre mètres. 4 36
Et pour un mètre 1 09

au lieu de 0, 96 que nous avons trouvé pour l'enduit sur lattis jointif.

Des aires.

Les aires sont des couches de plâtre de quatre à cinq centimètres d'épaisseur, établies pour former la superficie d'un sol. Ces aires se comptent ordinairement pour un tiers de léger. Les détails, fondés sur l'expérience, donnent pour un mètre carré :

Un sac et demi de plâtre à 0, 43	0	64
Façon, une demi-heure de maçon et de son aide .	0	27
Dépense présumée.	0	91
Bénéfice et faux frais, un septième. . .	0	13
Valeur	1	04

Le tiers de léger à 3 fr. 50 donnerait 1 fr. 17 cent.

Des hourdis.

Les hourdis sont des maçonneries en plâtras et plâtre, que l'on fait entre les bois de charpente qui forment les planchers, les pans de bois et les cloisons. Les hourdis s'évaluent ordinairement à 1 tiers de léger sans avoir égard à leur épaisseur. Les détails, d'après l'expérience, donnent pour la quantité de plâtre employé pour cette maçonnerie 1 quart : en sorte que pour 1 mètre cube il faut compter 3 quarts de mètre cube de plâtras, qui à raison de 4 fr. le mètre cube valent 3 fr. 0 c.
Un quart de mètre cube de plâtre à raison de 18 fr. 10 cent. 4 52
 ―――――
 7 fr. 52 c.

De l'autre part. . . . 7 fr. 25 c.

Pour la façon, sept heures de maçon
et de son aide à 54 cent. 3 78

Dépense présumée. 11 30
Bénéfice et faux frais, un septième . . . 1 61

Valeur du mètre cube. 12 f. 91 c.

Et pour chaque centimètre d'épaisseur sur 1 mètre carré, 13 centimes. Mais en considérant que les bois occupent à peu près la moitié de la superficie, on peut réduire cette évaluation à 7 centimes pour chaque centimètre d'épaisseur, sans déduction des bois.

Ainsi, pour un plancher ou pan de bois de 6 pouces d'épaisseur, ou 16 centimètres et demi, le hourdis pour 1 mètre carré vaudrait 1 fr. 15 cent., environ le tiers du prix des légers, ainsi que le prescrit l'usage.

Mais il est évident que la valeur des hourdis doit être proportionnée à leur épaisseur, et que ceux faits entre des solives de 7 pouces, ou 20 centimètres d'épaisseur, doivent plus valoir que ceux faits pour des cloisons, entre des bois dont l'épaisseur ne serait que de 3 pouces ou 0, 08 centimètres.

Des lattis.

Les enduits sur les pans de bois et sur les cloisons, ainsi que les aires et plafonds, exigent des lattis, qui se font de deux manières, c'est-à-dire jointifs, ou à claire-voie.

Les lattes dont on se sert à Paris sont de cœur de chêne; elles ont 4 pieds de longueur sur 20 à 22 lignes de largeur, et une ligne et demie à deux lignes d'épaisseur. Elles

MAÇONNERIE EN PLATRE, OU LÉGERS OUVRAGES. 77

se vendent à la botte, qui en contient cinquante-deux. Leur prix actuel est de 1 fr. 40 cent.

Pour 1 mètre carré de lattis jointifs il faut quinze lattes, qui valent . 0 41

 Soixante clous, qui valent. 0 13
 Façon 0 23

 Dépense présumée. 0 77
 Bénéfice et faux frais, un septième. . . 0 11

 Valeur 0 88

D'où il suit que la valeur de chaque latte, posée en place, compris clous, peut être portée à 6 centimes.

Pour les lattis à claire-voie on peut compter six lattes, lesquelles à raison de 6 cent. vaudraient 36 cent.

Pour les aires sur lattis jointif on se contente de les coucher sur les solives sans les clouer. On peut compter pour un mètre carré 15 lattes à raison de 4 cent. chacune, ce qui fait 60 centimes.

Au lieu de lattes on fait quelquefois usage de bardeaux, qui sont plus forts que les lattes ordinaires, et faits avec des bouts de bois de charpente refendus. Ils se vendent à raison de 18 fr. le millier; il en faut pour un mètre carré quarante-cinq, qui valent 0 81

 Pose sans être cloués. 0 15

 0 96

 Bénéfice et faux frais, un septième . . . 0 14

 Valeur 1 10

Ce qui donne pour chaque bardeau 2 centimes.

Les mêmes bardeaux cloués vaudraient :

Pour bardeaux	0	81
Quatre-vingt dix clous	0	22
Façon ,	0	30
Dépense présumée	1	33
Bénéfice et faux frais, un septième. . . .	0	19
Valeur.	1	52

D'après ces détails, le mètre carré d'enduit ordinaire sur mur, sans lattis, vaudrait 0,82 cent.; et celui d'enduit sur lattis jointif cloué vaudrait 1 fr. 84; à quoi ajoutant 0,50 c. pour échafaud on aura pour valeur du mètre carré de cet enduit, tout compris, 2 fr., 34 c. c'est-à-dire les 2 tiers de légers, au lieu de l'entier accordé par l'usage.

Pour les plafonds qui occasionent plus de déchet, des échafauds dans toute leur superficie et plus de sujétion, leur valeur peut être portée à 2 fr. 62 cent., c'est-à-dire aux trois quarts de léger.

Les enduits avec lattis à claire-voie, espacés de 10 centimètres, et qui exigent plus de plâtre que ceux avec lattis jointifs, vaudraient 2 fr. 38, c'est-à-dire 4 centimes de plus que ceux faits avec lattis jointifs; mais cette différence est si peu importante, que je pense que la moindre quantité de lattes pour les enduits à claire-voie peut compenser la plus grande quantité de plâtre qu'ils exigent, et que les uns et les autres doivent être comptés aux 2 tiers, et les plafonds aux 3 quarts.

Les aires simples sans lattis	1 f.	03 c,
Les aires sur lattis jointifs non cloués. .	1	63

(Nouvelle Méthode, Art. 1er., IIIe Partie, page 79.)

TABLEAU d'évaluation des différentes natures d'ouvrages compris sous la dénomination de Légers Ouvrages, mesurés à la toise et au mètre.

			Le mètre carré.					Le mètre carré, pour un côté.
Languettes de cheminées ; la toise carrée.					*Cloisons lattées jointives des deux côtés ; la toise superficielle, pour un côté.*			
Pigeonnage pour plâtre et façon 1/1......... 7	74		2 04		Lattis jointif cloué sur les poteaux 1/1...... 3	31 ½		0 87 ½
Enduit intérieur 1/1 2	21	} 13 26	0 59	} 3 50	Clous, déchet et façon, 1/1............... 2	21		0 58 ½
Enduit extérieur 1/1 3	31		0 87		Gobetage, 1/1........................ 1	10 ½		0 29 ¼
					Crépis, 1/1........................... 2	21		0 58 ½
Planchers hourdés pleins avec aire au-dessus et plafonnés dessous.					Enduit, 1/1........................... 2	21		0 58 ½
					Échafaud et faux frais, 1/1............... 2	21		0 58 ½
Pour le hourdi 1/1 4	42		1 16		Total pour un côté.... 13	26	} 26 52	3 50 } 7 00
Aire au-dessus 1/1 3	32		0 87		Pour l'autre 13	26		3 50
Latté par-dessous de 3 pouces en 3 pouces, 1/1 .. 1	10	} 13 26	0 30	} 3 50	*Cloisons de menuiserie à claire-voie.*			
Recouvert en plâtre pour le plafond, 1/1 3	32		0 87		Hourdis, 1/1......................... 4	42		1 16 ½
Faux frais, échafauds 1/1 1	10		0 30		Lattis de 3 en 3 pou., crépis enduit d'un côté, 1/1 4	42	} 13 26	1 16 ½ } 3 50
Planchers creux avec aire au-dessus, sur lattis jointif et plafonné en dessous.					Lattis idem crépis enduit de l'autre........ 4	42		1 16 ½
					Pour les murs.			
Aire, 1/1 3	32		0 87		Ravallement en plâtre avec échafauds extér. 1/1.. 6	63		1 75
Lattis jointif, 1/1 3	32	} 8 85	0 87	} 2 33	Les enduits sur mur neuf, 1/1............. 3	31 ½		0 87 ½
Clous, déchet et façon, 1/1............. 2	21		0 59		Les crépis sur mur neuf, 1/1.............. 2	21		0 58 ½
					Les jointoyemens idem, 1/1............... 1	65 ½		0 43 ½
Plafond.					Les aires en petits moellons enduits dessus, 1/1... 6	63		1 75
Lattis jointif, 1/1..................... 3	31		0 87		Les scellemens de lambourdes avec augets..... 6	63		1 75
Clous, déchet et façon, 1/1............. 3	21		0 58 ½		*Évaluation des ouvrages au pied courant.*			*Mètre courant.*
Gobetage, 1/1 1	11		0 29					m. c. fr. c.
Crépis, 1/1 2	21	} 14 26	0 58 ½	} 3 50	Les feuillures en plâtre, pour 6 pouces........ 0	18 ½		0 15 0 18 ½
Enduit, 1/1 2	21		0 58 ½		Les demi-feuillures, pour 4 pouces.......... 0	12		0 10 0 12
Échafaud, 1/1....................... 2	21		0 58 ½		Les grands solins, pour 3 pouces........... 0	9 ¼		0 07 ½ 0 09 ½
					Solement, calfentrement et petits solins, 2 pouces • 0	6		0 05 0 06
Cloisons hourdées pleines, enduites des deux côtés sur un lattis de 3 à 4 pouces.					*Trous et scellemens.*			m. c. fr. c.
Hourdis, 1/1......................... 4	42		1 16 ½		De 20 centimètres en carré.............. 0	20		0 24
Lattis cloué sur les poteaux, pour un côté, 1/1 .. 1	10 ½	} 13 26	0 29 ¼	} 3 50	De 15 centimètres idem................ 0	15		0 18
Idem pour l'autre côté................. 1	10 ½		0 29 ¼		De 10 centimètres idem................ 0	10		0 12
Crépis enduit d'un côté, 1/1............. 3	31 ¼		0 87 ¼		Scellemens de pates et autres............. 0	05		0 06
Idem de l'autre..................... 3	31 ¼		0 87 ¼					

MAÇONNERIE EN PLATRE, OU LÉGERS OUVRAGES.

Les aires sur lattis jointifs cloués.. 1 91
Les aires sur bardeaux non cloués 2 13
Les aires sur bardeaux cloués. 2 55

Les détails dans lesquels nous sommes entrés au sujet des légers ouvrages font connaître le rapport de ce que donne l'usage, avec ce que donne une méthode fondée sur l'expérience et les principes.

Nous avons rassemblé, dans le tableau ci-contre, tout ce qui peut être utile pour évaluer les différentes espèces de légers ouvrages.

OBSERVATION.

Dans les bâtimens ordinaires, les légers ouvrages se paient 13 à 14 fr. la toise carrée, et le mètre 3 fr. 50 ; mais pour les grands travaux, le prix des soumissions va de 3 fr. à 3 fr. 30 c., ce qui donne pour prix moyen 3 fr. 25 c. pour le mètre carré, et 12 fr. 31 c. pour la toise carrée.

Nous avons pris pour base de l'évaluation des différentes espèces d'ouvrages en plâtre 13 fr. 26 c. pour les pigeonnages de languettes de 3 pouces en plâtre pur, et 3 fr. 50 pour le mètre carré, qui sont les prix des ouvrages bien faits et en bon plâtre. Les détails des vérificateurs, ni les soumissions, ne peuvent pas fournir de base plus sûre; les uns étant souvent au-dessus, et les autres au-dessous des valeurs réelles.

ARTICLE II.

CHARPENTE.

Évaluation des ouvrages de charpente.

Le prix des ouvrages de ce genre se compose :
1°. De la valeur du bois.
2°. De la façon.
3°. Du transport.
4°. Du levage et pose.

Du bois.

La plus grande partie des bois de chêne dont on fait usage à Paris pour les constructions, se tire des départemens de l'Allier et de la Haute-Marne.

Les marchands distinguent les bois de charpente en plusieurs classes en raison de leur grosseur et longueur, qui peuvent se réduire à deux principales ; savoir : les bois ordinaires, et les bois de qualité en grosseur et en longueur.

Les bois ordinaires comprennent ceux jusqu'à 30 centimètres de grosseur réduite et 7 mètres de longueur; leur prix moyen actuel sur le port est de 80 fr. le mètre cube ou stère.

Les bois de qualité se subdivisent en raison de leur grosseur et de leur longueur, depuis 30 centimètres jusqu'à 70, et depuis 7 mètres jusqu'à 14, ainsi qu'on peut le voir par la table suivante.

CHARPENTE.

Grosseur réduite en centimètres.	LONGUEUR EN MÈTRES.							
	7	8	9	10	11	12	13	14
30	fr. 90	fr. 100	fr. 110	fr. 120	fr. 130	fr. 140	fr. 150	fr. 160
35	100	110	120	130	140	150	160	170
40	110	120	130	140	150	160	170	180
45	120	130	140	150	160	170	180	190
50	130	140	150	160	170	180	190	200
55	140	150	160	170	180	190	200	210
60	150	160	170	180	190	200	210	220
65	160	170	180	190	200	210	220	230
70	170	180	190	200	210	220	230	240

On voit que, dans cette table, la valeur des bois augmente de 10 francs par 5 centimètres de grosseur, et d'autant pour chaque mètre de longueur, d'après le résultat des prix moyens actuels.

De la façon des ouvrages de charpente.

Dans plusieurs de ces ouvrages, tels que les planchers, la façon ne consiste qu'à choisir le bois d'après l'épure tracée et à le couper de longueur.

Dans d'autres, les pièces sont assemblées à tenon et mortaise. Quelquefois les bois sont refendus à la scie; d'autres sont refaits sur une ou plusieurs de leurs faces, évidées ou élégies, ce qui exige des prix particuliers.

Art de bâtir. TOM. V.

D'après des attachemens pris avec beaucoup d'exactitude en 1790, la façon des bois ordinaires sans assemblage revenait à 10 s. la pièce ; celle des bois avec assemblage à 15 s., et les deux espèces confondues pour planchers, pans de bois, cloisons et combles, à 12 s. 6 d.

Les bois pris sur le port se payaient 550 liv. le cent de pièces. La voiture du port au chantier était évaluée à 30 liv. ; celle du chantier au bâtiment 25 liv. ; le levage à 5 toises réduites de hauteur revenait à 1 s. 4 d. la pièce.

La pose pour les bois sans assemblage revenait à 2 s. par pièce. Celle des bois avec assemblage à 3 s., et 2 s. 6 d. pour les deux espèces confondues.

D'après ces données, on trouvait pour un cent de bois posé en place pour plancher, pans de bois, cloisons et combles confondus, savoir :

	l.	s.	d.
Bois..........................	550	0	0
Transport au chantier.............	30	0	
Façon.........................	62	10	
Transport du chantier au bâtiment...	25	0	
Levage........................	6	13	4
Pose..........................	12	10	
Faux frais et équipages............	8	3	4
Dépense présumée................	694	16	8
Bénéfice.......................	69	9	8
Total.................	764	6	4

CHARPENTE. 83

A cette époque, la journée des charpentiers, de douze heures de travail, se payait 45 s.; actuellement les journées de ces ouvriers, qui ne sont que de dix heures, se payent 3 fr. 25 c., ce qui fait 3 fr. 90 c. pour une journée de douze heures.

Le cent de bois pour planchers, cloisons, pans de bois et combles confondus, pris sur le port, se paye moyennement 800 fr.; la voiture du port au chantier 45 fr.; celle du chantier au bâtiment 30 fr.

D'après le prix des journées actuelles, la façon pour une pièce revient à 1 fr. 08 c., et à 108 fr. pour un cent de bois.

Le montage à 5 toises de hauteur réduit pour une pièce à 11 centimes et demi, et pour un cent de pièces à 11 fr. 55 c.; la pose pour les bois sans assemblage reviendrait à 17 cent. un tiers pour une pièce, et pour un cent de bois à 17 fr. 34 c.; la pose des bois avec assemblage reviendrait à 26 c. pour une pièce, et à 26 fr. pour un cent de bois, et pour les deux espèces confondues 22 c. pour une pièce, et pour un cent 22 fr.

D'après ces prix, un cent de bois pour planchers, pans de bois, cloisons et combles confondus, reviendrait actuellement :

Pour bois	800 f. 00 c.
Transport au chantier	45 00
Façon.	108 00
Transport du chantier au bâtiment.	30 00
	983 00

De l'autre part.	983	00
Levage à une hauteur moyenne de cinq toises ou 10 mètres.	11	55
Pose en place.	22	00
Faux frais et équipages.	14	15
	1030 f.	70 c.
Bénéfice.	103	07
Total	1133 f.	77 c.

En supposant que dans la première évaluation les bois aient été toisés avec usage, et dans la seconde sans usage, il faut ajouter à cette dernière évaluation un sixième, ce qui la portera à 1322 fr. 73 cent. Il résulte de cette comparaison, que, depuis 1790, le prix des ouvrages de charpente est augmenté de plus de moitié.

Évaluation pour un stère ou mètre cube, d'après les détails précédens.

Bois en œuvre	80 f.	00 c.
Déchet, un vingtième	4	00
Transport au chantier.	4	33
Façon	10	51
Transport au bâtiment.	2	92
Montage à 10 mètres.	1	16
Pose	2	14
	105	06

(Nouvelle Méthode, Art. 11°, page 85.)

TABLE pour l'évaluation des faces de sciage blanchies et refaites à vives arêtes, en raison de leur grosseur, pour un stère.

Grosseur en centimètres.	QUANTITÉ DE PIÈCES, ET DÉVELOPPEMENT DES FACES.					VALEUR DES SCIAGES.				VALEUR DES FACES BLANCHIES.				VALEUR POUR LE BOIS REFAIT A VIVES ARÊTES.			
	Nombre de pièces pour 1 stère.	Développement pour un stère à une face.	Idem, pour 2 faces.	Idem, pour 3 faces.	Idem, pour 4 faces.	Valeur des sciages, pour 1 face.	Pour deux faces.	Pour trois faces.	Pour quatre faces.	Blanchissage, pour une face.	Pour deux faces.	Pour trois faces.	Pour quatre faces.	Pour une face.	Pour deux faces.	Pour trois faces.	Pour quatre faces.
						f. c.	f. c.	f. c.	f. c.	f. c.	f. c.	f. c.	f. c.	f. c.	f. c.	f. c.	f. c.
10	100 00	10 00	20 00	30 00	40 00	4 00	8 00	12 00	16 00	5 34	10 68	16 02	21 36	8 00	16 00	24 00	32 00
15	44 44	6 66	13 33	19 99	26 66	2 66	5 33	7 99	10 66	3 55	7 10	10 65	14 20	5 33	10 66	15 99	21 32
20	25 00	5 00	10 00	15 00	20 00	2 00	4 00	6 00	8 00	2 67	5 34	8 01	10 68	4 00	8 00	12 00	16 00
25	16 00	4 00	8 00	12 00	16 00	1 60	3 20	4 80	6 40	2 13	4 26	6 39	8 52	3 20	6 40	9 60	12 80
30	11 11	3 33	6 67	10 00	13 33	1 33	2 67	4 00	5 33	1 78	3 56	5 34	7 12	2 67	5 34	8 00	10 67
35	8 16	2 86	5 72	8 58	11 44	1 14	2 29	3 43	4 57	1 52	3 04	4 56	6 08	2 29	4 57	6 86	9 15
40	6 25	2 50	5 00	7 50	10 00	1 00	2 00	3 00	4 00	1 34	2 68	4 02	5 36	2 00	4 00	6 00	8 00
45	4 05	2 22	4 44	6 66	8 88	0 89	1 77	2 66	3 55	1 19	2 38	3 57	4 76	1 77	3 55	5 32	7 10
50	4 00	2 00	4 00	6 00	8 00	0 80	1 60	2 40	3 20	1 07	2 14	3 21	4 28	1 60	3 20	4 80	6 40
55	3 33	1 82	3 63	5 46	7 28	0 73	1 45	2 18	2 91	0 97	1 94	2 91	3 88	1 45	2 91	4 37	5 82
60	2 77	1 66	3 33	5 00	6 67	0 67	1 33	2 00	2 67	0 89	1 78	2 67	3 56	1 33	2 67	4 00	5 33
65	2 35	1 54	3 09	4 63	6 17	0 61	1 23	1 85	2 46	0 81	1 62	2 43	3 24	1 23	2 46	3 69	4 92
70	2 04	1 43	2 85	4 28	5 71	0 57	1 14	1 71	2 29	0 76	1 52	2 28	3 04	1 14	2 29	3 43	4 57
75	1 77	1 33	2 65	3 98	5 31	0 53	1 05	1 58	2 11	0 71	1 42	2 13	2 84	1 05	2 11	3 16	4 21
80	1 56	1 28	2 56	3 84	5 12	0 51	1 02	1 53	2 05	0 68	1 36	2 04	2 72	1 02	2 05	3 07	4 09

Ci-contre.........	105	06
Faux frais..........	1	40
Dépense présumée.....	106 f.	46 c.
Bénéfice...........	10	64
Total...........	117 f.	10 c.

Des sciages.

On se sert quelquefois, pour les ouvrages de charpente, de bois refendu exprès. Dans ces cas, on ajoute au prix de la façon celui du sciage.

L'opération du sciage se fait par des ouvriers particuliers appelés scieurs de long, qui fournissent leur scie et se chargent de monter les bois sur les chevalets et de les descendre; ils sont ordinairement deux : quand on les occupe à la journée, on les paye ensemble 7 fr. 50 c.; c'est ce qu'on appelle un fer de scie.

Lorsqu'on emploie les scieurs de long à leur tâche, on les paye à raison de 50 c. la toise courante de 6 pieds de long sur un pied de large, ce qui revient à 80 c. par mètre pour un trait de scie, formant deux surfaces de chacune un mètre, ce qui donne 40 c. par mètre superficiel.

Il est évident que la véritable manière d'évaluer le sciage est de réduire les paremens de sciage en mètres superficiels pour en former un article séparé dans le mémoire; mais comme les toiseurs les confondent avec le cube des bois réduits en stère, nous avons dressé la table ci-contre calculée pour des bois depuis 10 cent. de grosseur, qui sont les plus petits qu'on emploie en charpente, jusqu'à 80 cent., qui

sont les plus gros; elle contient la valeur pour un mètre de longueur de chacune de ces grosseurs pour une face, deux faces, trois faces et quatre faces, et celle pour un stère ou mètre cube.

On peut appliquer aux bois refaits, sans être à vives arêtes, ce que nous venons de dire des sciages; les faces doivent être développées et réduites en mètres superficiels. Des observations et des notes prises à ce sujet portent la valeur des bois refaits ordinaires à un tiers en sus des sciages; mais pour les pièces bien dressées et écarries à vives arêtes, cette valeur peut être portée au double; c'est ainsi que nous les avons évalués dans le tableau précité.

Pour les bâtimens ordinaires, on peut évaluer les bois de sciage et bois refaits sur une grosseur moyenne de 9 pouces un quart ou 25 cent., ce qui donne pour une face de sciage ou de bois refait, d'après la table précédente, 4 mètres superficiels.

Le déchet pour le sciage peut être évalué à 3 millimètres et demi d'épaisseur, et pour le bois refait à 5 millimètres.

Détail pour les faces de bois de sciage.

4 mètres superficiels de sciage à 40 cent.	1 f. 60 c.
Et pour le déchet du trait de scie, 4 mètres sur 3 millimètres et demi, produisant $\frac{7}{50}$ de mètre cube à raison de 80 fr.	1 12
Dépense présumée.	2 f. 72 c.
Bénéfice et faux frais, un sixième	0 45
Total pour une face.	3 f. 17 c.

Pour deux faces. 6 34
Pour trois faces. 9 51
Pour quatre faces. 12 68

Détail pour les faces de bois refaits ordinaires.

Pour la façon d'une face comptée un tiers de
 plus que pour le sciage. 2 f. 14 c.
Pour le déchet, 4 mètres de superficie sur
 5 millimètres d'épaisseur, produisant $\frac{1}{50}$ de
 mètre cube à raison de 80. 1 60
 3 f. 74 c.
Bénéfice et faux frais, un sixième 0 62

Valeur pour une face 4 f. 36 c.
Pour deux faces. 8 72
Pour trois faces 13 08
Pour quatre faces 17 44

 Pour les bois refaits, dressés et dégauchis à vives arêtes,
on peut compter le double du sciage, ce qui donne 3 f. 20 c.
$\frac{1}{4}$ de déchet . 2 00
 5 f. 20 c.
Faux frais et bénéfice, un sixième 0 86

Valeur pour une face 6 f. 06 c.
Pour deux faces. 12 12
Pour trois faces. 18 18
Pour quatre faces. 24 24

Les détails que nous venons d'expliquer, suffisent pour évaluer toutes sortes d'ouvrages de charpente faits à neuf.

Pour ceux faits en réparation, ou qui demandent des détails particuliers, on peut fixer les mortaises à. 0 f. 60 c.
Les tenons. 0 45
Les coupemens faits sur le tas. 0 40
Les feuillures, le mètre courant à. . . . 0 75
Les délardemens d'arêtiers. 1 00

Les prix des évidemens varient en raison des difficultés.

Dans les marchés faits avec les charpentiers, il faut convenir que toutes ces opérations seront comprises dans le prix convenu pour chaque espèce d'ouvrage.

On a rassemblé dans la table qui suit l'application de tous ces détails.

(Nouvelle Méthode, Art. 11, page 88.)

TABLE pour l'évaluation d'un stère ou mètre cube d'ouvrages de Charpente.

INDICATION des Détails POUR LA FORMATION DES PRIX.	PREMIÈRE DIVISION. Bois de 25 centimètres de grosseur jusqu'à 6 mètres de long.			DEUXIÈME DIVISION. Bois de 30 centimètres de grosseur jusqu'à 7 mètres de long.			TROISIÈME DIVISION. Bois de 35 centimètres de grosseur jusqu'à 8 mètres de long.			QUATRIÈME DIVISION. Bois de 40 centimètres de grosseur jusqu'à 9 mètres de long.			CINQUIÈME DIVISION. Bois de 45 centimètres de grosseur jusqu'à 10 mètres de long.		
	Bois neuf sans assemblage fr. c.	Bois idem, avec assemblage fr. c.	Bois idem, moitié l'un moitié l'autre fr. c.	Bois neuf sans assemblage fr. c.	Bois idem, avec assemblage fr. c.	Bois idem, moitié l'un moitié l'autre fr. c.	Bois neuf sans assemblage fr. c.	Bois idem, avec assemblage fr. c.	Bois idem, moitié l'un moitié l'autre fr. c.	Bois neuf sans assemblage fr. c.	Bois idem, avec assemblage fr. c.	Bois idem, moitié l'un moitié l'autre fr. c.	Bois neuf sans assemblage fr. c.	Bois idem, avec assemblage fr. c.	Bois idem, moitié l'un moitié l'autre fr. c.
Valeur des bois sur le port......	80 00	80 00	80 00	90 00	90 00	90 00	100 00	100 00	100 00	110 00	110 00	110 00	120 00	120 00	120 00
Déchet dans l'emploi, un vingtième.	4 00	4 00	4 00	4 50	4 50	4 50	5 00	5 00	5 00	5 50	5 50	5 50	6 00	6 00	6 00
Double transport............	7 30	7 30	7 30	7 30	7 30	7 30	7 30	7 30	7 30	7 30	7 30	7 30	7 30	7 30	7 30
Façon au chantier............	8 47	12 65	10 55	8 47	12 65	10 55	8 47	12 65	10 55	8 47	12 65	10 55	8 47	12 65	10 55
Pose et montage à 10 mètres...	2 88	3 65	3 20	2 88	3 65	3 20	2 88	3 65	3 20	2 88	3 65	3 20	2 88	3 65	3 20
Faux frais et équipages.......	1 13	1 63	1 37	1 13	1 63	1 37	1 13	1 63	1 37	1 13	1 63	1 37	1 13	1 63	1 37
Bénéfice, un dixième.	103 78 / 10 38	109 23 / 10 93	106 42 / 10 64	114 28 / 11 43	119 73 / 11 97	116 92 / 11 69	124 78 / 12 48	130 23 / 13 02	127 42 / 12 74	135 28 / 13 53	140 73 / 14 07	137 92 / 13 79	145 78 / 14 58	151 23 / 15 12	148 42 / 14 84
Valeur actuelle....	114 16	120 16	117 06	125 71	131 70	128 61	137 26	143 25	140 16	148 81	154 80	151 71	160 36	166 35	163 26
Bois idem avec sciage.															
Première valeur du bois ci-dessus. / Valeur pour une face de sciage....	114 16 / 3 17	120 16 / 3 17	117 06 / 3 17	125 71 / 2 76	131 70 / 2 76	128 61 / 2 76	137 26 / 2 47	143 25 / 2 47	140 16 / 2 47	148 81 / 2 27	154 80 / 2 27	151 71 / 2 27	160 36 / 2 10	166 35 / 2 10	163 26 / 2 10
Valeur avec une face de sciage....	117 33 / 3 17	123 33 / 3 17	120 23 / 3 17	128 47 / 2 76	134 46 / 2 76	131 37 / 2 76	139 73 / 2 47	145 72 / 2 47	142 63 / 2 47	151 08 / 2 27	157 07 / 2 27	153 98 / 2 27	162 46 / 2 10	168 45 / 2 10	165 36 / 2 10
Valeur avec deux faces de sciage....	120 50 / 3 17	126 50 / 3 17	123 40 / 3 17	131 23 / 2 76	137 22 / 2 76	134 13 / 2 76	142 20 / 2 47	148 19 / 2 47	145 10 / 2 47	153 35 / 2 27	159 34 / 2 27	156 25 / 2 27	164 56 / 2 10	170 55 / 2 10	167 46 / 2 10
Valeur avec trois faces de sciage....	123 67 / 3 17	129 67 / 3 17	126 57 / 3 17	133 99 / 2 76	139 98 / 2 76	136 89 / 2 76	144 67 / 2 47	150 66 / 2 47	147 57 / 2 47	155 62 / 2 27	161 61 / 2 27	158 52 / 2 27	166 66 / 2 10	172 65 / 2 10	169 56 / 2 10
Valeur avec quatre faces de sciage...	126 84	132 84	129 74	136 75	142 74	139 65	147 14	153 13	150 04	157 89	163 88	160 79	168 76	174 75	171 66
Bois refaits ordinaires.															
Première valeur ci-dessus. / Valeur pour une face refaite....	114 16 / 5 03	120 16 / 5 03	117 06 / 5 03	125 71 / 4 42	131 70 / 4 42	128 61 / 4 42	137 26 / 4 03	143 25 / 4 03	140 16 / 4 03	148 81 / 3 82	154 80 / 3 82	151 71 / 3 82	160 36 / 3 48	166 35 / 3 48	163 26 / 3 48
Valeur avec une face refaite.....	119 19 / 5 03	125 19 / 5 03	122 09 / 5 03	130 13 / 4 42	136 12 / 4 42	133 03 / 4 42	141 29 / 4 03	147 28 / 4 03	144 19 / 4 03	152 63 / 3 82	158 62 / 3 82	155 53 / 3 82	163 84 / 3 48	169 83 / 3 48	166 74 / 3 48
Valeur avec deux faces refaites....	124 22 / 5 03	130 22 / 5 03	127 12 / 5 03	134 55 / 4 42	140 54 / 4 42	137 45 / 4 42	145 32 / 4 03	151 31 / 4 03	148 22 / 4 03	156 45 / 3 82	162 44 / 3 82	159 35 / 3 82	167 32 / 3 48	173 31 / 3 48	170 22 / 3 48
Valeur avec trois faces refaites.....	129 25 / 5 03	135 25 / 5 03	132 15 / 5 03	138 97 / 4 42	144 96 / 4 42	141 87 / 4 42	149 35 / 4 03	155 34 / 4 03	152 25 / 4 03	160 27 / 3 82	166 26 / 3 82	163 17 / 3 82	170 80 / 3 48	176 79 / 3 48	173 70 / 3 48
Valeur avec quatre faces refaites...	134 28	140 28	137 18	143 39	149 38	146 29	153 38	159 37	156 28	164 09	170 08	166 99	174 28	180 27	177 18

ATION DES PRIX.	sans assemblage.	avec assemblage.	moitié l'un moitié l'autre.	sans assemblage.	avec assemblage.	moitié l'un moitié l'autre.	sans assemblage.	avec assemblage.	moitié l'un moitié l'autre.	sans assemblage.	avec assemblage.	moitié l'un moitié l'autre.	sans assemblage.
	fr. c.	fr. c.	fr. c.	fr. c.	fr. c.	fr. c.	fr. c.	fr. c.	fr. c.	fr. c.	fr. c.	fr. c.	fr. c.
le port......	130 00	130 00	130 00	140 00	140 00	140 00	150 00	150 00	150 00	160 00	160 00	160 00	170 00
oi, un vingtième..	6 50	6 50	6 50	7 00	7 00	7 00	7 50	7 50	7 50	8 00	8 00	8 00	8 50
..............	7 30	7 30	7 30	7 30	7 30	7 30	7 30	7 30	7 30	7 30	7 30	7 30	7 30
...............	8 47	8 47	8 47	8 47	8 47	8 47	8 47	8 47	8 47	8 47	8 47	8 47	8 47
10 mètres......	2 88	3 65	3 20	2 88	3 65	3 20	2 88	3 65	3 20	2 88	3 65	3 20	2 88
ges..........	1 13	1 63	1 37	1 13	1 63	1 37	1 13	1 63	1 37	1 13	1 63	1 37	1 13
un dixième....	156 28	161 73	158 92	165 78	172 23	169 42	177 28	182 73	179 92	187 78	193 23	190 42	198 28
	15 63	16 17	15 89	16 68	17 22	16 94	17 73	18 27	17 99	18 78	19 32	19 04	19 83
aleur actuelle....	171 91	177 90	174 81	183 46	189 45	186 36	195 01	201 00	197 91	206 56	212 55	209 46	218 11
avec sciage.													
bois ci-dessus..	171 91	177 90	174 81	183 46	189 45	186 36	195 01	201 00	197 91	206 56	212 55	209 46	218 11
ace de sciage....	1 97	1 97	1 97	1 86	1 86	1 86	1 76	1 76	1 76	1 68	1 68	1 68	1 63
face de sciage....	173 88	179 87	176 78	185 32	191 31	188 22	196 77	202 76	199 67	208 24	214 23	211 14	219 74
	1 97	1 97	1 97	1 86	1 86	1 86	1 76	1 76	1 76	1 68	1 68	1 68	1 63
faces de sciage....	175 85	181 84	178 75	187 18	193 17	190 08	198 53	204 52	201 43	209 92	215 91	212 82	221 37
	1 97	1 97	1 97	1 86	1 86	1 86	1 76	1 76	1 76	1 68	1 68	1 68	1 63
faces de sciage....	177 82	183 81	180 72	189 04	195 03	191 94	200 29	206 28	203 19	211 60	217 59	214 50	223 00
	1 97	1 97	1 97	1 86	1 86	1 86	1 76	1 76	1 76	1 68	1 68	1 68	1 63

ARTICLE III.

COUVERTURE.

DE L'ÉVALUATION DES OUVRAGES DE COUVERTURE.

Nous avons traité, dans la dernière section du sixième livre, de la manière d'exécuter toutes sortes de couvertures en tuiles, en ardoises, en plomb; il ne sera question dans cet article que des détails nécessaires à leur évaluation.

Des couvertures en tuiles et en ardoises.

Ces ouvrages doivent se mesurer et se calculer géométriquement et sans usage, en déduisant tous les vides, et en les distinguant selon leurs espèces.

Les doublis pour les égouts doivent être réduits en superficie, d'après leurs longueurs, et une largeur égale, à autant de pureau qu'il y a de rangs de tuiles.

Les faîtages s'évaluent au mètre courant, compris crêtes, embarrures et scellemens des pièces.

Les arêtiers, filets, solins, ruellées, pentes sous chénaux et autres ouvrages en plâtre, doivent être évalués comme les ouvrages de ce genre.

Les tranchis pour les arêtiers et les noues, soit en tuiles, soit en ardoises, doivent être évalués au mètre courant sur une largeur de huit centimètres.

Les bases pour l'évaluation de ces ouvrages sont les prix des différentes espèces de matériaux qu'on y emploie, et de la main d'œuvre.

Art de bâtir. Tome v.

Des couvertures en tuiles plates.

On fait usage à Paris, pour ces sortes de couvertures, de deux espèces de tuiles, qu'on distingue par grand moule et petit moule.

Tuiles de Bourgogne dites grand moule.

Elles ont 31 cent. de longueur, sur environ 22 de largeur; leur épaisseur est de 16. mil. Chaque tuile pèse environ deux kilog.; le prix du millier, rendu au bâtiment, est actuellement de 90 fr. Il en faut environ 42 pour un mètre carré, en leur donnant 11 cent. de pureau, comme c'est l'usage.

Le cent de bottes de lattes vaut 120 fr.

Le kilogramme de clous à lattes vaut 1 fr. 20 c. Le millier pèse environ deux kilogrammes.

Tuiles de Bourgogne du petit moule.

Le millier de tuiles de Bourgogne du petit moule vaut environ 50 fr.; leurs dimensions sont, pour la longueur, de 26 cent., sur 18 de largeur et 14 mil. d'épaisseur, et leur poids est moyennement d'un kilog., 322 grammes, l'usage étant de leur donner 8 cent. de pureau, on peut en compter 69 pour un mètre carré.

Le cent de faîtières se paye 60 fr.; leurs dimensions sont, pour la longueur, de 38 cent, sur 32 et demi.

COUVERTURE.

Détail pour la valeur d'un mètre carré de couverture, en tuiles plates de Bourgogne dites du grand moule.

42 tuiles à 90 fr. le millier.	3 f.	78 c.
7 lattes à raison de 1 f. 20 c. la botte de 50. .	0	17
28 clous à raison de 2 fr. 40 c. le millier. . . .	0	06
Façon pour montage de tuiles, lattis et pose.	0	50
	4 f.	51 c.
Bénéfice et faux frais, un sixième.	0	75
	5 f.	26 c.

Détail pour la valeur d'un mètre de couverture de tuiles de Bourgogne dites petit moule.

69 tuiles à 50 fr	3 f.	45 c.
9 lattes à 2 fr. 40 c. le cent	0	22
36 clous à 2 fr. 40 c. le millier.	0	09
Façon pour montage de tuiles, lattis et pose.	0	60
	4 f.	36 c.
Bénéfice et faux frais, un sixième.	0	71
	5 f.	07 c.

Détail pour un mètre courant de faîtage en tuiles, compris crêtes, embarrures et scellement de pièces.

3 faîtières à 60 c....................	1 f.	80 c.
Pose et scellement en plâtre..........	0	90
	2 f.	70 c.
Bénéfice et faux frais, un sixième.......	0	54
	3 f.	24 c.

Couvertures en ardoises.

Les ardoises dont on forme ces couvertures se tirent d'Angers. On en distingue deux sortes ; les grandes, qui ont 30 cent. environ de longueur sur 22 de largeur, s'emploient à 11 cent. de pureau. Il en faut 42 pour un mètre carré de couverture.

L'autre échantillon, qu'on appelle cartelette, a 22 cent. de longueur sur 16 de largeur. Il en faut 76 pour un mètre carré.

Le millier des grandes ardoises dites carrées fines vaut actuellement....................	47 f.	50 c.
Et celui des cartelettes...........	27	00
Le cent de mètres de voliges........	15	00
Le kilogramme de clous à voliges.....	1	15
Le millier pèse environ 3 kilog., et vaut.	3	45
Le clou à ardoises vaut, le kilogramme..	1	50
Le milier pèse environ 2 kilog., et vaut..	3	00

COUVERTURE. 93

Détail pour un mètre superficiel de couverture en ardoises, dites carrées fines ou carrées fortes, sur lattis de voliges.

42 ardoises à 50 fr. le millier.	2 f.	10 c.
4 mètres et demi de voliges à 15 c..	0	68
27 clous pour voliges.	0	10
84 clous à ardoises à 3 fr. le millier.	0	25
Façon pour montage d'ardoises, lattis et pose.	1	00
	4 f.	13 c.
Bénéfice et faux frais, un sixième.	0	69
Valeur. . .	4 f.	82 c.

Détail pour un mètre carré de couverture en ardoises dites cartelettes, posées à trois pouces de pureau.

76 ardoises à 30 fr. le millier.	2 f.	28 c.
4 mètres et demi de voliges à 15 c.	0	68
27 clous pour voliges.	0	10
144 clous à ardoises à 3 fr. le millier	0	43
Façon pour montage d'ardoises, lattis et pose	1	20
	4 f.	69 c.
Bénéfice et faux frais, un sixième.	0	78
Valeur.	5 f.	47 c.

Les grandes ardoises carrées posées sur plâtre avec clous . 4 f. 00 c.

Les ardoises cartelettes, *idem*. 4 50

Les pentes en plâtre faites sous le plomb ou gouttière, sans lattis, le mètre carré. . . . 1 50.

Il est facile d'établir des détails semblables aux précédens pour l'évaluation des couvertures en tuiles creuses, en tuiles romaines et en tuiles flamandes; il suffit pour cela de connaître le prix du millier ou du cent de chacune de ces espèces de tuiles, la quantité qu'il en faut pour un mètre carré, la manière dont elles se posent, le prix de la façon et de la journée des ouvriers.

Détail pour un mètre carré de couverture en tuiles creuses.

Nous prendrons pour exemple celles dont on se sert à Lyon, dont la longueur est d'environ 40 cent.; la largeur par le grand bout est de 20 cent., et par le petit bout de 15 cent. Leur épaisseur est de 14 millim., et leur poids d'environ 5 livres un quart ou 2 kilogrammes 570 grammes.

Ces tuiles, qui se recouvrent d'environ 6 cent., présentent une surface apparente de 34 cent. sur 18, ou 612 cent. carrés pour chacune des tuiles de dessus, et autant pour celles de dessous; en sorte que pour un mètre carré, il faut 24 tuiles. Le millier de ces tuiles, rendu à Paris, reviendrait à environ 130 fr.; ce qui fait pour les 24 tuiles, ci . 3 f. 12 c.

COUVERTURE.

De l'autre part.	3 f.	12 c.
Montage et pose en place.	0	22
Un mètre carré de planches de sapin brut, clouées sur les chevrons.	2	00
	5 f.	34 c.
Bénéfice et faux frais, un sixième.	0	89
Valeur.	6 f.	23 c.

Le poids de chaque tuile étant de 2 kilog. 570 grammes, un mètre carré de couverture peserait 56 kilogrammes et demi; d'où il résulte que les couvertures en tuiles plates de Paris pèsent un tiers de plus que celles en tuiles creuses de Lyon.

La couverture en tuiles plates de Bourgogne, grand moule, revient actuellement à Paris, avec le lattis, à 4 fr. 75 cent. Le poids d'un mètre carré est de 74 kilog. et demi.

Détail pour un mètre carré de couverture en tuiles romaines.

Cette espèce de couverture, faite comme nous l'avons indiqué à la page 389 du sixième livre, est formée de deux espèces de tuiles, les unes plates à rebords, et les autres rondes en forme de canal.

Les tuiles plates ont de longueur 15 pouces trois quarts ou 42 cent. et demi. Leur largeur par le bas est d'un pied 4 lignes ou 32 cent. deux tiers, et par le haut, de 9 pouces un quart ou 25 cent.; la hauteur des rebords est de 11 lignes ou 25 millimètres, et leur largeur d'environ

10 lignes ou 23 millimètres; leur épaisseur est un peu moins de 10 lignes ou 22 millimètres. Chacune de ces tuiles pèse environ 10 livres trois quarts ou 5 kilogrammes un quart.

Lorsque j'étais à Rome, en 1784, ces tuiles se payaient un *baiocco* et demi la pièce, équivalant à 8 cent. de la monnaie actuelle.

Les tuiles rondes ont la même longueur que les tuiles plates; leur largeur par le bas est de 24 cent., et par le haut, de 17 cent. et demi.

Leur épaisseur est de 18 millimètres, et leur poids de 8 livres; elles se payaient un demi-*baiocco* la pièce, ou deux centimes deux tiers de la monnaie actuelle.

Pour un mètre carré de couverture, il faut 10 tuiles plates; à 8 cent., valent. 0 f. 80 c.
Et 10 tuiles creuses à 2 c. trois quarts . . . 0 28
Montage, transport et pose. 0 30
 ————
 1 f. 38 c.
Faux frais et bénéfice, un sixième. 0 23
 ————
 Valeur. f. 61 c.

Ces tuiles se posent sur une espèce de carrelage en grandes briques posées sur les chevrons.

Ces briques ont de longueur 30 cent., sur 15 cent. de largeur et 4 cent. et demi d'épaisseur; elles se vendaient 2 *quatrini*, équivalant à 2 c.; elles pèsent 3 kilogrammes trois quarts.

Pour un mètre carré, il faut 22 de ces briques.

En ajoutant le prix de ces 22 briques, qui est de 44 c., à la valeur de la couverture en tuile que nous avons trouvé. 1 f. 38 c.
22 briques à 2 centimes 0 44
Transport, montage, pose avec mortier . . . 0 44

 Dépense. . . 2 f. 26 c.
Bénéfice et faux frais un sixième 0 37

 Valeur . . . 2 f. 63 c.

Si au lieu de briques, on se sert de planches de sapin clouées sur les chevrons pour former la superficie sur laquelle doivent être posées les tuiles, le mètre carré de cette superficie pourra valoir, compris clous 1 f. 80 c.
Couvertures en tuiles 1 38

 Dépense 3 f. 18 c.
Bénéfice et faux frais un sixième.. 0 53

 Valeur du mètre carré. . 3 f. 71 c.

Couvertures en tuiles flamandes, faites comme nous l'avons indiqué, page 392, du sixième livre.

Il faut pour cette espèce de couverture, un lattis comme pour celle en tuile plate, évalué. 0 f. 30 c.
18 tuiles à raison de 3 centimes. 0 54
 Façon 0 36
 Dépense 1 f. 20 c.
Bénéfice et faux frais un sixième. 0 20

 Valeur. 1 f. 40 c.

Art de bâtir. Tom. v. N

Couvertures en plomb.

Les tables de plomb qu'on emploie pour ces couvertures, peuvent avoir plus ou moins d'épaisseur, et comme ce métal se vend au poids, il est nécessaire de connaître le poids du mètre carré des épaisseurs les plus en usage.

Le poids moyen du mètre cube de plomb, étant de 11,352 kilogrammes, celui d'une table d'un mètre carré sur un millimètre d'épaisseur, sera de 11 kilogrammes 352 grammes; mais comme les épaisseurs s'expriment le plus souvent en lignes, il est bon de connaître le rapport des millimètres avec les lignes.

Un millimètre vaut $\frac{4}{9}$ de ligne, et une ligne 2 millim. un quart, ce qui donne pour le poids d'un mètre carré d'une ligne d'épaisseur, 25 kilogrammes 542 grammes.

Le plomb coulé en table vaut actuellement, sans la pose, 1 fr. 16 c. le kilogramme; et le plomb laminé 1 fr. 20 centimes.

L'usage est d'accorder pour le transport, la pose en place, faux frais et bénéfice de l'entrepreneur, 5 cent. par kilogramme. C'est d'après ces données, que nous avons dressé le tableau ci-après pour un mètre carré de plomb laminé, le plomb coulé n'étant jamais assez égal pour qu'on puisse l'évaluer en raison de son épaisseur.

COUVERTURE.

ÉPAISSEUR en millimètres.	POIDS en kilogram.	VALEUR sans pose.	VALEUR de la pose.	ÉPAISSEUR en lignes.	POIDS en kilogram.	VALEUR sans pose.	VALEUR de la pose.
		fr. c.	fr. c.			fr. c.	fr. c.
2	22.704	27 24	1 36	1 «	25.542	30 52	1 52
3	34.046	40 87	2 04	1 ½	38.313	45 78	2 29
4	45.408	54 49	2 72	2 «	51.084	61 04	3 05
5	56.760	68 11	3 40	2 ½	63.855	76 30	3 81
6	68.112	81 73	4 08	3 «	76.626	91 56	4 57

Les tables de plomb se posent sur des superficies en planches de chêne ou de sapin, ou sur des voliges; sur de forts lattis en chêne, ou sur des aires de plâtre.

Nous allons rappeler ici le prix du mètre carré de ces différens ouvrages, pour qu'on puisse avoir sous la main tout ce qui peut servir à l'évaluation des couvertures en plomb.

Le mètre carré de planches de chêne brutes, clouées sur les chevrons pour recevoir les tables de plomb . 3 f. 00 c.
 Idem, en planches de sapin. . . 2 00
 Idem, en voliges. 1 50
 Idem, en fortes lattes de chêne . 1 20
Mètre carré d'aire de plâtre 1 50
 Idem, sur lattis 2 60

Évaluation des couvertures en lames de cuivre rouge.

Ces couvertures se font ordinairement avec des lames ou feuilles, dont l'épaisseur est d'environ un millimètre. Quelquefois on réunit ces feuilles par des plis qu'on appelle *avissures*. Plus les feuilles sont grandes, moins elles perdent de leur grandeur étant mises en œuvre; on peut évaluer moyennement cette perte à un cinquième. Ainsi, pour couvrir une surface d'un mètre carré, il faut compter un mètre et un cinquième.

Le cuivre s'évaluant comme le plomb en raison de son poids, il est à propos de connaître le poids d'un mètre carré de ceux que l'on emploie. Les plus minces ne sauraient avoir moins d'un millimètre d'épaisseur.

La pesanteur d'un mètre cube de ce métal laminé, étant de 9257 kilogrammes, celle d'un mètre carré sur un millimètre d'épaisseur, sera de 9 kilogrammes 257 grammes.

Les feuilles de cuivre laminé se vendent actuellement à raison de 5 fr. 40 c. le kilogramme, ce qui donne pour la valeur du mètre carré 50 fr., et pour un mètre en place, à cause des chevauchures, 60 fr.

La pose en place peut être évaluée à 15 c. par kilog., ce qui donne pour un mètre carré 1 fr. 66 c.

Ainsi la valeur d'un mètre carré de couverture en feuilles de cuivre d'un millimètre d'épaisseur, posée en place, s'établirait comme il suit.

COUVERTURE.

Fourniture de cuivre 60 f. 00 c.
Transport, façon et pose en place, faux frais
 et bénéfice, à 1 fr. le kilogramme 11 00
 Valeur. 71 f. 00 c.

L'évaluation de la couverture de ce genre proposée pour la coupole de la Halle aux grains, est portée à 6 fr. 80 c. le kilogramme ; ce qui porterait la valeur du mètre carré en feuilles d'un millimètre d'épaisseur, à 75 fr. 41. cent. Mais les ajustemens pour une surface à double courbure, telle que celle dont il s'agit, exigent plus de temps et de précautions que pour des surfaces planes.

Évaluation des couvertures en lames de zinc, ajustées comme celles en cuivre.

Depuis quelque temps, on est parvenu à former avec ce métal des lames aussi minces que celles en cuivre. Ces lames, qui ont plus de fermeté que le plomb, peuvent être employées à un millimètre d'épaisseur.

La pesanteur du mètre cube de ce métal, réduit en lames, étant de 7714 kilogram., celle d'une superficie d'un mètre carré sur un millimètre d'épaisseur, se trouve de 7 kilogrammes 714 grammes, et en comptant comme pour le cuivre un cinquième de plus pour les recouvremens, plis ou avissures, on aura pour le poids d'un mètre carré en place, 9 kilogrammes 257 grammes, lesquels, à raison de 2 fr. 18 f. 51 c.

Ci-contre. 18 f. 51 c.

Plus pour transport, façon, pose, faux frais
et bénéfice, 50 c. par pied carré, ou 4 fr.
75 c. par mètre carré, ci 4 75

Valeur 23 f. 26 c.

Nous avons vu que la couverture en lames de cuivre, de même épaisseur, reviendrait à 71 fr. le mètre carré. Les lames de zinc d'un millimètre d'épaisseur, pouvant pour la fermeté équivaloir le plomb d'une ligne et demie, dont la valeur, compris la pose, est de 48 fr. 07 c. Il en résulte que les valeurs de ces trois espèces de couvertures sont entre elles, à-peu-près, comme 1, 2 et 3, ou que les couvertures en zinc ne coûteraient que la moitié de celles en plomb et le tiers de celles en cuivre.

Des couvertures en dalles de pierre.

La valeur de ces couvertures, qui dépend de la manière dont elles sont combinées, doit se trouver par des détails semblables à ceux de la maçonnerie, comprenant ;

1.° La valeur de la pierre.
2.° Le sciage.
3.° La taille.
4.° Le transport et la pose en place.

COUVERTURE. 103

Évaluation des couvertures en dalles.

On peut en distinguer de deux sortes, l'une pour les terrasses et l'autre pour les toits.

A Paris, la pierre qu'on emploie pour ces espèces de couvertures, est le liais, qui porte moyennement 28 cent. d'épaisseur tout ébousiné et les lits dressés.

Pour les terrasses, on emploie ordinairement des dalles de 4 centimètres d'épaisseur; ainsi, on peut tirer cinq dalles de l'épaisseur de la pierre.

Un mètre carré de cette pierre sur 28 centimètres de hauteur, produit en cube 0 m. 280 millim.; en sorte que chaque dalle, compris déchet, produit 0 m. 056 millim. En évaluant le mètre cube à 90 francs, on

aurait pour la valeur de la pierre	5 f.	04 c.
2 mètres carrés de parement de sciage, à 4 fr.	8	00
Écarissage en comptant deux dalles par mètre carré, 6 mètres courants, à raison de 70 c.	4	20
Pose en place, compris plâtre ou mortier fin.	1	00
	18 f.	24 c.
Bénéfice et faux frais, un septième	2	61
	20 f.	85 c.

Si c'est pour une couverture avec des dalles à recouvremens pour former les pentes d'un comble, les dalles doivent avoir au moins 5 centimètres réduits d'épaisseur,

produisant 0,050 et 0,060 compris déchet,
à 90 francs . 5 f. 50 c.
2 mètres de paremens de sciage 8 00
6 mètres courants d'équarissage, à 0,75 c. . 4 50
Pour deux mètres courans de feuillures. . . 4 50
Pose en place 1 50
 ─────────
 23 f. 90 c.
Bénéfice et faux frais, un septième.. 3 41
 ─────────
 27 f. 31 c.

Si l'on recouvre les joints montans par des chevrons de 25 centimètres de largeur sur 10 d'épaisseur, entaillés à redent, le mètre courant peut être évalué à 15 fr.

Nous ne parlerons pas des autres espèces de couvertures, telles que celles en bardeau, en jonc ou en paille, qui ne sont d'usage que pour les dépendances des bâtimens ruraux,

ARTICLE IV.

MENUISERIE.

ÉVALUATION DES OUVRAGES DE MENUISERIE.

Les principaux ouvrages de ce genre sont les cloisons, les portes, les croisées, les lambris, les planchers, les parquets et les escaliers de dégagement.

Autrefois quelques-uns de ces ouvrages s'évaluaient à la pièce, tels que les portes, les châssis et les parquets.

Les croisées s'estimaient au pied courant de hauteur; le prix pour celles de même genre était en raison de leur largeur.

Les lambris de hauteur, les planchers et les cloisons, s'évaluaient à la toise superficielle.

On évaluait à la toise courante les lambris d'appui, les montans et les traverses pour les bâtis et les cadres, les chambranles, les lambourdes, les poteaux d'huisserie, les coulisses, etc.

M. Potain, entrepreneur de menuiserie des bâtimens du roi, est le premier qui ait donné, en 1749, des détails pour l'évaluation des ouvrages de menuiserie. Ces détails, faits par un homme de l'art, ont servi, jusqu'en 1790, de règle à tous les vérificateurs et toiseurs.

Les détails de M. Potain sont fort simples; ils comprennent, pour chaque espèce d'ouvrage, la quantité de bois, la façon et la pose, un article de faux frais qu'il

Art de bâtir. TOM. V.

porte au dixième, et le bénéfice de l'entrepreneur, qu'il évalue aussi au dixième; en sorte que le prix de chaque espèce d'ouvrages, est d'un cinquième au-dessus de la somme des dépenses pour les façons et fournitures.

Des bois de menuiserie.

Les bois qui s'emploient le plus généralement en menuiserie sont le chêne et le sapin.

Du chêne.

A Paris, on distingue trois espèces de bois de chêne; ceux de Champagne, de Fontainebleau et des Vosges. Une partie de ces derniers sont désignés sous le nom de bois de Hollande, parce qu'ils y sont transportés pour être débités et renvoyés en France.

Ces différentes espèces de bois se débitent en planches, en membrures, en battans de portes cochères, en chevrons, en bois de merrain ou de refente pour les panneaux. Les planches portent depuis 6 pieds jusqu'à 15 de longueur, ou depuis 2 mètres jusqu'à 5, sur 8 à 12 pouces, 21 à 32 cent. de largeur. Quant à leur épaisseur, elle varie depuis 6 lignes jusqu'à 27, de 13 à 60 millimètres.

On évalue les planches au cent de toises courantes de chacune 6 pieds de long, sur 9 pouces réduits de large, environ 2 mètres sur 24 cent. et demi. Leur prix est proportionné à leur épaisseur, en prenant pour unité le prix des planches d'un pouce ou 27 millimètres d'épaisseur; ainsi, supposant le prix des planches de chêne de cette épaisseur de 180 fr., celui des planches de 18 lignes serait de 270 fr., et celui des planches de 6 lig. de 90 fr.

Du sapin.

Les bois de sapin dont on fait usage à Paris se tirent de Lorraine, d'Auvergne et de Bourbonnais. Ils se débitent en planches, en madriers et en chevrons.

Les planches ont de 11 à 12 pieds de longueur, sur 8 à 12 pouces de largeur, et une épaisseur qui varie depuis 6 lignes jusqu'à 27 ; elles se vendent au cent, qui se paie en raison de leur largeur et de leur épaisseur.

On fait encore usage des bois de sapins provenant de la déchirure des bateaux d'Auvergne et rouennais. Les planches qu'on en tire se vendent à la toise superficielle, les plats-bords à la paire, à la toise superficielle, ou à la toise courante, ainsi que les chevrons.

A l'époque où M. Potain a fait ses détails, les bois français, c'est-à-dire de Champagne ou de Fontainebleau, de 12, 15 et 18 lignes d'épaisseur, mêlés, se vendaient 115 livres le cent de toises.

Le bois de 2 pouces d'épaisseur, 230 livres.

Le bois ordinaire des Vosges, réduit à un pouce d'épaisseur, 125 livres.

Le même, débité en Hollande, 155 livres.

Le courçon de merrain, pour les parquets, de 13 à 14 pouces de long, sur 7 à 8 pouces de large, 12 liv. 10 s. le cent.

Le cent de planches de sapin, dit d'Auvergne ou de Bourbonnais, de 12 pieds de longueur, 125 livres.

Les planches de 6, 8, 9 et 10 pieds, ainsi que celles de *grosse qualité*, à proportion de leur longueur et épaisseur.

Les planches en bois de sapin de Lorraine, de 11 pieds, qui sont plus minces et plus étroites, se payaient 110 liv. le cent; les autres, à proportion de leur longueur.

Les planches en bois de bateau se payaient 9 sous la toise courante.

PRIX ACTUEL DES BOIS.

Chêne.

La toise superficielle de chêne de bateau, choisi de 13 à 15 lignes d'épaisseur, 7 fr. 50 cent.

Chêne neuf de Champagne; le cent de toises courantes de planches, de 9 pouces un quart de large, sur 6 lignes d'épaisseur 178 fr. c.
Le cent de toises de planches *id.* de 9 lig.
 d'épaisseur 188
 Idem de 12 lignes 212
 Idem de 15 lignes 234 50
De 18 lignes d'épaisseur, sur 8 pouces de
 largeur 235
De 21 lignes d'épaisseur, sur 11 pouces
 et demi 415
De 24 à 28 lignes, sur 12 pouces 470
Le cent de chevrons de 6 pieds, sur 4 pouc.
 de largeur et 3 un quart d'épaisseur . . 190
Le cent de membrures de 6 pieds de long,
 sur une largeur de 5 pouces et demi,
 à 6 et 3 pouces d'épaisseur 236

Le cent de toises de battans de portes
cochères de 12 pouces de largeur et 4
pouces d'épaisseur. 936

Lorsque ces bois portent 9 pieds de longueur, le prix du cent de toises augmente d'un tiers, et quand ils portent 12 pieds, il augmente de deux tiers.

Le cent de bois de chêne de Fontainebleau, sur 9 pouces de largeur et 6 lignes d'épaisseur, vaut. . 152 f. c.

Idem de 9 lignes d'épaisseur. 190

Idem de 12 lignes. 203 50

Les autres épaisseurs et largeurs dans cette sorte de bois se vendent en proportion du prix de celui de 12 lignes ; ainsi ceux de 18 lignes valent. 305 f. 25 c.

Le cent de bois, dit des Vosges, des sieurs Lambert et comp., réduits à la toise courante, sur 9 pouces de large et un pouce d'épaisseur. 213

Le cent d e compte de merrain, de 14 pouces
de long sur 7 de large. 30

Sapin.

La toise superficielle de planches de bateau choisies, première qualité pour cloisons et tablettes, vaut, compris frais de transport. 6 f. c.

Celle de deuxième qualité. 5

Le surplus, propre à faire des cloisons revê-
tues en plâtre 3 75 c.

La paire de plats-bords des bateaux d'Auvergne, portant 50 pieds de long sur 13 pouces de largeur et 2 pouces

d'épaisseur réduite, 62 fr.; ce qui donne pour le prix de
la toise superficielle. 20 f. 60 c.

La paire *idem* de bateaux rouennais, portant
55 pieds de longueur, sur 12 pouces de largeur réduite et 3 ponces d'épaisseur. . . . 88

Et la toise superficielle. 28 75

La toise courante de chevrons provenant des
plats-bords de bateau d'Auvergne, de 3 po.
et demi de largeur, sur 2 pouces un quart
d'épaisseur, vaut 1 20 c.

Ceux provenant des bateaux rouennais, portant 3 pouces et demi, sur 3 pouces. . . 1 70

Le cent de planches de sapin neuf de 11 pieds de longueur,
sur 8 pouces de largeur et 6 lignes d'épaisseur. 148 f. 50 c.

Idem de 12 lignes d'épaisseur. 154

Planches *Idem* de 12 pieds de longueur, 12
pouces de largeur et 15 lignes d'épaisseur. 312.

Idem de 9 pouces de large et 18 et 21 lignes
d'épaisseur. 300

Idem de madriers de 12 pieds sur 12 pouces
et 2 pouces à 2 pouces un quart d'épaisseur. 630

Le cent de toises de planches en bois blanc,
peupliers ou grisards de 8 pouces de largeur
sur 6 lignes d'épaisseur. 55

Idem de 9 pouces de largeur et un pouce d'épaisseur. 85

Idem de 9 pouces sur 15 lignes. 105

Observations préliminaires sur la manière d'établir les détails pour les ouvrages de menuiserie.

Il résulte de l'exposé que nous venons de faire des différentes espèces de bois de menuiserie, que leur prix est en raison de leur épaisseur et de la manière dont ils sont débités. Cependant, comme ces prix ne suivent pas toujours la proportion exacte sur laquelle ils devraient être basés, nous allons indiquer le moyen de l'établir, de manière que l'entrepreneur qui achète ces bois par lots, qui comprennent différentes dimensions, y trouve son compte, ainsi que le particulier pour qui ils sont employés.

Des planches en bois de chêne.

Ces planches portent depuis 8 pouces de largeur jusqu'à 12 pouces. Elles se vendent au cent de toises courantes, dont les prix varient en raison de leur largeur et de leur épaisseur.

L'usage adopté jusqu'à présent est de prendre pour base du prix celui des planches d'un pouce d'épaisseur sur une toise de longueur et 9 pouces réduits de largeur, ainsi qu'il a été ci-devant expliqué.

Il est évident que le prix des bois de menuiserie, qui sont tous de sciage, doit varier en raison de leur épaisseur, des sciages et des déchets qu'ils éprouvent pour les débiter. Ainsi, dans notre calcul, pour avoir des valeurs proportionnelles, nous avons ajouté 3 lignes à leur épaisseur pour le trait de scie; mais comme un trait de scie forme deux surfaces, on n'a compté qu'un trait de scie par planche.

Pour donner une idée de ce calcul, nous supposerons que ces planches sont prises dans des pièces de bois carrées de 9 pouces sur 10 pouces de grosseur, et qu'on a débité dans chacune 8 planches d'un pouce d'épaisseur sur 9 pouces de largeur et 6 pieds de longueur.

Chacune de ces pièces produit, avant d'être sciée, une pièce et un quart de bois de charpente choisi, qui, évalué à 9 fr. 72 c. la pièce, vaut. 12 f. 15 c.

Pour les huit planches, 6 toises de sciage sur un pied de large, à raison de 48 c. tout frais compris, parce que cette opération se fait ordinairement dans des usines. . . . 2 88

Valeur de 8 planches. 15 03
Valeur d'une planche. 1 88
Valeur d'un cent 183
Et d'un mètre carré. 3 96

Pour éviter la peine de ce calcul, nous avons dressé la table ci-après, qui contient la valeur de la toise courante, de la toise carrée, du mètre carré et du mètre courant des bois de chêne et de sapin, depuis 6 lignes d'épaisseur jusqu'à 4 pouces.

pour l'évaluation des bois de menuiserie, à la toise, comme ils se vendent
et au mètre, pour le règlement des Mémoires.

	VALEURS DES BOIS DE CHÊNE, de 9 pouces de largeur réduite.								BO
ATION	DE CHAMPAGNE.		DE FONTAINEBLEAU.		DES VOSGES.		DE HOLLANDE.		PLANCHE réduites à 12 de longueur su de large
S.	La Toise courante.	Le Mètre carré.	La Toise courante.	Le Mètre carré.	La Toise courante.	Le Mètre carré.	La Toise courante.	Le Mètre carré.	La Planche.
	f. c.	f. c.	f. c.	f. c.	f. c.	f. c.	f. c.	f. c.	f. c.
lignes d'épaisseur, ou	1 25	2 65	1 49	3 15	1 58	3 33	1 60	3 40	1 96
millim. d'épaisseur...	1 61	3 41	1 86	3 94	1 98	4 18	2 77	5 87	2 33
27 millimètres...	1 88	3 98	2 24	4 73	2 52	5 32	3 39	7 20	2 51
34 millimètres...	2 19	4 64	2 61	5 49	2 80	5 91	4 02	8 53	3 21
41 millimètres...	2 51	5 30	2 65	5 60	3 20	5 53	4 65	9 86	3 65
48 millimètres...	2 78	5 87	3 10	7 18	3 61	7 62	5 28	11 20	4 03
54 millimètres...	3 09	6 53	3 74	7 89	4 01	8 46	5 81	12 33	4 47
61 millimètres...	3 40	7 19	4 12	8 70	4 42	9 33	6 44	13 66	4 90
8 centimètres ¾ d'é- centimètres ¾...	2 27	7 19	3 49	11 05	3 76	13 90	» »	» »	6 15
de 12 pouces de large 4 pouces ou 108 mil-	9 33	14 75	11 10	17 55	11 99	18 94	» »	» »	» »

	VALEURS								PLA
	De la Toise courante.	Du Mètre courant.	De la Toise courante.	Du Mètre courant.	De la Toise courante.	Du Mètre courant.	De la Toise courante.	Du Mètre courant.	BATEAUX ROU Toise carrée.
	f. c.	f. c.	f. c.	f. c.	f. c.	f. c.	f. c.	f. c.	f. c.
3 pouces ¼ de gros- tres sur 88......	1 90	0 97	2 27	1 16	2 46	1 26	» »	» »	28 75

MENUISERIE.

De la façon ou main-d'œuvre.

La façon des ouvrages de menuiserie, consiste, 1°. à débiter le bois à la scie; 2.° à le corroyer; c'est-à-dire, à le dresser, le dégauchir, le mettre d'équerre, de largeur et d'épaisseur, pour être tracé et recevoir les assemblages.

3°. A faire les assemblages.

4°. A pousser les moulures.

5°. A monter les ouvrages, les transporter et les poser en place.

Les sciages pour débiter les bois peuvent s'évaluer au mètre courant en raison de l'épaisseur de ces bois; il en est de même des joints dressés, des rainures et languettes, et des moulures.

Les surfaces unies ou paremens dressés, dégauchis et replanis ou blanchis, peuvent s'évaluer au mètre carré.

Les parquets, lambris, portes, croisées, etc., peuvent s'évaluer de même d'après un détail qui en établisse le prix.

M. Potain, qui a fait ses détails à une époque où la journée d'un bon menuisier se payait 40 sous, propose les prix suivans pour les ouvrages en bois de chêne d'un pouce d'épaisseur.

1°. Pour les joints dressés, 1 sou la toise courante.

2°. Pour les rainures et languettes, 1 s. 6 d.

3°. Le replanissage ou blanchissage des paremens pour les ouvrages unis, 28 s. la toise superficielle.

4°. Pour les moulures, les talons ou quarts de rond

Art de bâtir. TOM. V.

simples sans filet, 2 s. 8 d. la toise courante, et avec filet, 3 s. 2 deniers.

Il propose d'augmenter ces prix en raison de l'épaisseur des bois, parce que probablement les moulures augmentaient en même raison. Ainsi, il porte les moulures simples de 15 lignes sans filets, à 3 s., et avec filet, à 5 s. 10 d.; celles de 18 lignes, 3 s. 4 d. sans filets, et 6 s. 8 d. avec filets; celles de 24 lignes, 5 s. sans filets, et 10 sous avec filets. Il fixe les prix pour les ouvrages en sapin, aux deux tiers de ceux en chêne.

OBSERVATIONS.

Les prix indiqués par M. Potain ne peuvent être regardés que comme des évaluations d'usage, qui ne suivent pas la proportion des développemens sur lesquels doivent être établies les justes valeurs. Pour parvenir à les déterminer, il faut considérer, par rapport aux ouvrages dont les surfaces sont droites, que leur prix, réduit à la toise ou au mètre carré, doit augmenter en raison inverse de la largeur des pièces dont ils se composent, à cause des interruptions qu'exige chaque pièce pour la retourner ou en prendre une autre.

Ainsi, il faut beaucoup plus de temps pour dresser douze joints d'un pouce d'épaisseur, que pour replanir une planche de 12 pouces de large sur même longueur; c'est pour cette raison que M. Potain évalue le dressage des planches de chêne d'un pouce d'épaisseur, à 1 s. la toise courante, ce qui porterait la valeur de la toise carrée à 3 liv. 12 s.; tandis qu'il ne l'évalue pour le replanissage qu'à 28 sous.

Il faut remarquer que les varlopes avec lesquelles on dresse les joints des planches, ne peuvent jamais prendre plus de largeur que l'épaisseur de la planche, quoique celle du fer soit plus grande; d'où il résulte que le dressage de ces joints jusqu'à 15 lignes ou 34 millimètres, doit être à peu près de même valeur.

D'après toutes ces considérations, et le prix actuel de la journée de 12 heures, qui est de 3 fr. 25 c. pour un bon compagnon, la toise courante du dressage des joints pour des planches de bois de chêne de 12 à 15 lignes d'épaisseur, peut être évaluée à 6 centimes, ce qui donne 3 centimes pour un mètre courant.

La toise carrée de replanissage peut être évaluée à 2 fr. 40 centimes.

C'est d'après ces données, qui s'accordent avec les résultats moyens de l'expérience et des prix actuels des ouvrages, que nous avons dressé la table suivante, qui peut suffire pour évaluer toutes sortes d'ouvrages de menuiserie à surface plane.

INDICATION DES OUVRAGES.	BOIS DE CHÊNE.		BOIS DE SAPIN.	
	Toise courante.	Mètre courant.	Toise courante.	Mètre courant.
Dressage de joints.	0,06	0,03	0,04	0,02
Rainures et languettes.	0,10	0,05	0,07	0,03 ½
Sciages.	0,03	0,01 ½	0,02	0,01
Plus-valeur de moulures simples d'un pouce sans filets.	0,30	0,15	0,20	0,10
Idem avec filets.	0,40	0,20	0,27	0,14
Moulures de 15 lignes sans filets. .	0,36	0,18	0,24	0,12
Idem avec filets.	0,48	0,24	0,32	0,16
Moulures de 18 lignes sans filets. .	0,42	0,21	0,28	0,14
Idem avec filets.	0,54	0,27	0,36	0,18
Moulures de 24 lignes sans filets. .	0,48	0,24	0,32	0,16
Idem avec filets.	0,60	0,30	0,40	0,20
	Toise carrée.	Mètre carré.	Toise carrée.	Mètre carré.
Replanissage et dressage.	2,40	0,60	1,60	0,40
Blanchissage.	2,00	0,50	1,33	0,33

Les tenons et mortaises ordinaires peuvent s'estimer de 12 à 15 cent. pour les bois de chêne, et de 8 à 12 pour le bois de sapin.

APPLICATIONS

A DES OUVRAGES UNIS EN PLANCHES D'UN POUCE OU 27 MILLIMÈTRES D'ÉPAISSEUR, ÉVALUÉS AU MÈTRE SUPERFICIEL.

Cloisons à claire voie en planches brutes et refendues en bois de bateau.

	Chêne.	Sapin.
Bois....................	1 f. 32 c.	1 f. 00 c.
Refente.................	0 12	0 10
Pose et clous...........	0 36	0 30
Déboursés...............	1 80	1 40
Bénéfice et faux frais, un cinquième.	0 36	0 28
Valeur.	2 f. 16 c.	1 f. 68 c.

Cloisons pour clôture en planches brutes de bois de bateau de moyenne qualité, coupées de longueur et posées avec clous.

	Chêne.	Sapin.
Bois....................	1 f. 60 c.	1 f. 30 c.
Déchet sur les longueurs seulement, un vingtième.............	0 08	0 06
Coupement, pose et clous......	0 40	0 32
Déboursés...............	2 08	1 68
Bénéfice et faux frais, un cinquième.	0 41	0 33
Valeur.	2 f. 49 c.	2 f. 01 c.

Cloisons en bois de bateau de moyenne qualité d'un pouce ou 27 millim. d'épaisseur avec joints dressés.

	Chêne.	Sapin.
Bois....................	1 f. 60 c.	1 f. 30 c.
Déchet, un dixième.......	0 16	0 13
Pour dressage des huit joints....	0 24	0 16
Coupement, pose et clous.....	0 40	0 32
Déboursés................	2 40	1 91
Bénéfice et faux frais, un cinquième.	0 48	0 38
Valeur.	2 f. 88 c.	2 f. 29 c.

Cloisons idem, mais assemblées à rainures et languettes.

	Chêne.	Sapin.
Bois....................	1 f. 60 c.	1 f. 30 c.
Déchet, à cause des languettes porté à $\frac{1}{8}$..............	0 20	0 16
Rainures et languettes, huit mètres.	0 40	0 28
Coupement, pose et clous.....	0 40	0 32
Déboursés................	2 60	2 06
Bénéfice et faux frais, un cinquième.	0 52	0 41
Valeur.	3 f. 12 c.	2 f. 47 c.

Cloisons idem, blanchies d'un côté.

	Chêne.	Sapin.
Valeur précédente sans bénéfice...	2 f. 60 c.	2 f. 06 c.
Blanchissage.............	0 50	0 33
Déboursés...............	3 10	2 39
Bénéfice et faux frais, un cinquième.	0 62	0 47
Valeur.	3 f. 72 c.	2 f. 86 c.

MENUISERIE.

Cloisons idem, mais blanchies des deux côtés.

	Chêne.	Sapin.
Valeur précédente sans bénéfice	3 f. 10 c.	2 f. 39 c.
Blanchissage du deuxième côté	0 50	0 33
Déboursés	3 60	2 72
Bénéfice et faux frais, un cinquième.	0 72	0 54
Valeur.	4 f. 32 c.	3 f. 26 c.

Ouvrages en bois neuf ordinaire, replani des deux côtés avec rainures et languettes.

	Chêne.	Sapin.
Bois	3 f. 98 c.	2 f. 00 c.
Déchet, un huitième.	0 49	0 25
Rainures et languettes.	0 40	0 28
Replanissage.	1 20	0 80
Transport et pose.	0 45	0 36
Déboursés	6 52	3 69
Bénéfice et faux frais, un cinquième.	1 30	0 74
Valeur.	7 f. 82 c.	4 f. 43 c.

Ouvrages idem, mais avec emboîtures en chêne et clefs.

Valeur précédente	7 82	4 43

*Détail pour une emboîture en chêne
de 24 millim. en œuvre.*

Bois 0 f. 27 c.			
Sciage 0 02			
Replanissage et dressage. 0 16			
Rainures et languettes. . 0 05			
Ténons et mortaises . . . 0 40	1 08	1 08	
Déboursés 0 90			
Bénéfice et faux frais ⅕ . 0 18			
Total. 1 08			
Valeur.	8 90	5 51	

*Planchers en frises de 10 à 11 centimètres de largeur
sur 0,027 millimètres d'épaisseur, en bois neuf.*

	Chêne de Champagne.	Sapin.
Bois .	3 f. 98 c.	2 f. 00 c.
Déchet, un sixième.	0 66	0 33
Sciage et coupement	0 20	0 16
Rainures et languettes	0 80	0 52
Replanissage	0 80	0 52
Pose en place.	2 40	2 40
Déboursés	8 84	5 93
Bénéfice et faux frais, un cinquième.	1 77	1 18
Valeur.	10 f. 61 c.	7 f. 11 c.

Planchers idem, *mais assemblés à point de Hongrie.*

	Chêne de Champagne.	Sapin.
Bois.	3 f. 98 c.	2 f. 00 c.
Déchet, un cinquième.	0 79	0 40
Sciage et coupement.	1 00	0 66
Rainures et languettes.	0 80	0 52
Replanissage.	0 80	0 52
Pose en place.	2 50	2 50
Déboursés.	9 87	6 60
Bénéfice et faux frais, un cinquième.	1 97	1 32
Valeur.	11 f. 84 c.	7 f. 92 c.

Parquets d'assemblage, aussi de 0,027 mil. d'épaisseur.

Ces parquets, composés de feuilles d'environ un mètre carré, se paient à peu près le même prix que les frises en point de Hongrie, quoiqu'il y ait beaucoup plus d'assemblage ; mais comme ces ouvrages se font souvent pour occuper les ouvriers dans les intervalles des autres travaux, afin de ne pas les renvoyer, et que d'ailleurs on y emploie beaucoup de bouts de bois presque tous corroyés et provenans d'autres ouvrages, l'entrepreneur se contente d'un petit bénéfice et quelquefois du remboursement de ses frais.

Il faut encore considérer qu'il y a des ouvriers parqueteurs qui sont tellement stylés à cette espèce d'ouvrage, qu'ils y mettent plus d'un quart moins de temps que les menuisiers ordinaires.

Art de bâtir. TOME V.

Détail d'une feuille de parquet, faite exprès en bois neuf, de 0,027 millimètres d'épaisseur, sur un mètre carré de superficie. Livre VII, pl. CLIII, fig. 14 et 15.

Les compartimens sont faits de deux façons. Les uns forment 16 panneaux carrés disposés parallèlement aux côtés de la feuille ; les autres sont composés de douze panneaux de même forme et de même grandeur, mais placés en losanges et raccordés par quatre panneaux triangulaires aux angles, et par quatre plus petits vers le milieu des côtés.

Pour les parquets à compartimens carrés, il faut 34 assemblages à tenons et mortaises, et 28 mètres courans de rainures et languettes.

Pour ceux en losange, il faut 40 assemblages à tenons et mortaises, et 29 mètres courans de rainures et languettes.

Détail pour un parquet à panneaux.

	Carrés.	Losanges.
Bois compris déchet.	5 f. 00 c.	5 f. 20 c.
Rainures et languettes, portées à 0,07 c., eu égard à la multiplicité et à la petite dimension des morceaux.	1 96	2 03
Tenons et mortaises	3 40	4 00
Replanissage.	1 20	1 20
Pose en place	1 30	1 30
Dépense présumée	12 86	13 73
Bénéfice et faux frais, un cinquième.	2 57	2 74
Valeur.	15 f. 43 c.	16 f. 47 c.

M. Morisot porte le prix, dans ses tableaux, à 13 fr. 45 c.; mais ce prix n'est pas en proportion avec celui qu'il accorde pour les planchers en frise simple, qu'il porte à 12 fr. 60 c.; ce qui ne donne que 0,85 c. pour 34 tenons et mortaises, et 8 mètres de plus de rainures et languettes faites sur de très-petites pièces.

Des lambris et portes d'assemblages à panneaux ornés de moulures.

Ces ouvrages se composent de bâtis dont l'épaisseur est plus forte que celle des panneaux. Les bâtis sont assemblés à tenons et mortaises avec onglets ou bouement pour les moulures, et les panneaux à rainures et languettes.

Ces panneaux s'assemblent aussi à rainures et languettes dans les bâtis.

La proportion des bâtis avec les panneaux varie en raison des compartimens.

Pour les lambris à grands panneaux et les portes à un vantail, la superficie des bâtis est ordinairement égale à celle des panneaux.

Pour les lambris d'appui et les portes à deux vantaux, la superficie des bâtis est double de celle des panneaux.

Pour les pilastres, embrasemens, volets brisés, la superficie des bâtis est triple de celle des panneaux.

Application à des ouvrages assemblés à petits cadres, à un parement, dont les bâtis seraient de 30 à 34 millimètres d'épaisseur, et les panneaux de 20 à 21 millimètres. — Pour un mètre carré.

	Chêne.	Sapin.
Bois pour les bâtis, ⅔ de mètre...	3 f. 09 c.	1 f. 69 c.
Idem pour les panneaux, ⅓...	1 14	0 62
	4 23	2 31
Déchet, un cinquième.......	0 84	0 46
Valeur du bois...........	5 07	2 77
Dressage et équarrissage des bâtis et assemblage.............	2 00	1 50
Rainures et languettes.......	0 50	0 36
Replanissage des panneaux.....	0 80	0 60
Moulures...............	0 60	0 45
Transport et pose...........	1 00	1 00
	9 97	6 68
Bénéfice et faux frais, un cinquième.	1 99	1 33
Valeur.	11 f. 96 c.	8 f. 01 c.

Lambris semblable au précédent; mais à double parement.

	Chêne.	Sapin.
Valeur précédente sans bénéfice...	9 f. 97 c.	6 f. 68 c.
Blanchissage du double parement.	0 80	0 60
Plus valeur d'équarrissage et assemblage................	0 80	0 60
Moulures...............	0 60	0 45
Dépense présumée.........	12 17	8 33
Bénéfice et faux frais un cinquième.	2 43	1 66
Valeur.	14 f. 60 c.	9 f. 99 c.

MENUISERIE.

Ces détails sont faits pour des moulures jusqu'à trois centimètres de profil. Pour chaque centimètre de plus, on ajoutera pour les moulures en chêne 0,25 c., et pour celles en sapin, 0,16 c.

Lambris et portes en chêne à grands cadres embrévés avec moulures de 54 millimètres de profil ; les bâtis en bois de Fontainebleau de 34 millimètres ; les cadres en bois des Vosges, et les panneaux en bois de Hollande de 21 millimètres d'épaisseur. — Détail pour un mètre carré.

Bois pour bâtis, $\frac{1}{7}$ de mètre (Fontainebleau).	1 f.	83 c.
Bois des Vosges pour cadres, $\frac{1}{6}$ de mètre . .	1	09
Bois de Hollande pour panneaux $\frac{1}{7}$ mètre . .	2	09
	5 f.	01 c.
Déchet, un quart.	1	25
Valeur du bois.	6 f.	26 c.
Façon des bâtis et cadres	4	00
Rainures et languettes.	0	80
Moulures.	1	40
Replanissage des panneaux.	0	80
Transport et pose	1	20
Dépense présumée	14 f.	46 c.
Bénéfice et faux frais, un cinquième.	2	89
Valeur.	17 f.	35 c.
Blanchi au double parement.	18	15
Idem, à double parement.	20	55

Pour chaque centimètre de plus d'épaisseur, on peut ajouter pour les cadres et bâtis en chêne, 75 centimes, en sapin, 0,50 cent.

Pour les panneaux en chêne 80 c., en sapin, 54 c.

Pour les moulures en chêne 0,25 c., en sapin 16 c.

Détail pour une des portes de menuiserie du Panthéon français, placées au fond de l'église, au devant de la descente qui conduit aux Catacombes.

Ces portes, représentées par les figures 11, 12, 13, 14 et 15 de la planche CLVI, du 7º. Livre, sont faites en beau bois de chêne des Vosges, de Hollande et de Fontainebleau. Elles ont 13 pieds 3 pouces de hauteur (4 mètres 304 millimètres), sur 7 pieds 8 pouces de largeur (2 mètres 491 millimètres), compris les deux montans sur lesquels elles sont ferrées, produisant une superficie de 10 mètres 721 millim., environ 10 mètres $\frac{5}{7}$.

Les bois des battans et traverses ont été pris dans des battans de porte-cochère de 4 pouces d'épaisseur. Ces bois, réduits au cent de toises d'un pouce d'épaisseur, ont été payés 450 fr. et les autres 350 fr., ce qui fait pour les premiers 9 fr. 50 cent. le mètre carré sur une épaisseur réduite à 27 millimètres, et 7 fr. 39 cent. pour le mètre carré des autres sur même épaisseur.

MENUISERIE.

Détail.

	m. cent.	Bois réduit à 0,027 d'épaisseur.
Deux montans dormans de 4 mètres 304 millimètres de longueur, sur 0,108 de largeur et autant d'épaisseur, produisent en superficie réelle............	0,464	
Et en bois réduit à 0,027 d'épaisseur.		1,859
Quatre battans pour les vantaux de même hauteur, dont deux de 0,217 de largeur et 0,088 d'épaisseur, produisent...............	1,868	6,071
Les deux autres de 0,189 de largeur sur 0,081 d'épaisseur......	1,627	4,870
Douze traverses de chacune 1 mètre de longueur sur ensemble 2 mètres de largeur et 0,081 mil. d'épaisseur, produisent..............	2,000	6,000
Les bâtis formant les cadres des panneaux d'ensemble, 22 mètres sur 0,169 de large et 0,081 d'épaisseur, produisent..............	3,718	11,154
Autres formant cadres pour les panneaux de frise 8,338, sur 0,108 de large et 0,088 d'épais., produisent.	0,900	2,925
	10,577	32,879

32 mètres 880 millimètres de bois débités dans des battans de porte-cochère pour éviter les gerçures, à 9 f. 50 c. le mètre carré, réduit à 0,027 millimètres d'épaisseur, valent 312 f. 36 c.

Déchet évalué au quart. 78 09

18 mètres 516 millim. de quart de rond embrévés, sur 0,072 de largeur et 0,063 d'épaisseur, produit en surface réelle 1,333

Et réduit à 0,027 millimètres. 3,110

Les grands panneaux de 4,385 millim. de longueur sur 0,460 de largeur et 0,041 d'épais., et ceux de frise de 0,758 sur ensemble 0,650, produisent. 2,509 3,764

3,842 6,874

6 mètres 874 millim. de bois des Vosges et de Hollande pour panneaux et cadres, à 7 fr. 39 c., valent 50 f. 80 c.

Déchet évalué au quart 12 70

Valeur du bois. 453 95

Façon.

25 mètres superficiels de sciage de champ et de plat pour débiter les bois, à 0,90 c. . . . 22 50

45 mètres *idem*, bois équarri et corroyé sur toutes les faces, à 2 fr. 90 00

566 45

MENUISERIE.

D'autre part.	566	45
216 mètres courans de fortes rainures, languettes et feuillures, à 0,20 c., valent. . .	43	20
24 assemblages à tenons et mortaises et onglets pour les bâtis.	12	00
40 autres pour les cadres.	20	00
Plus valeur pour les flottages (1).	15	00
20 mètres courans de forts quarts de rond avec double filet et congé de 0,08 de profil pour le parement extérieur, à 1 fr.	20	00
23 mètres *idem* de petit talon avec filet de 42 à 28 millimètres de développemens, à 0,50 cent.	11	50
13 mètres *idem* de doubles filets et plate-bandes élégis autour des panneaux, à 0,40 c.	5	20
Pour le double parement, 20 mètres courans de grand talon de 0,054 de profil, à 0,75 c. valent.	15	00
28 mètres *idem* de petit talon de 0,027 mil. de profil, à 0,40 c., valent.	11	20
Dépense présumée	719 f.	55 c.
Pour montage, ajustage et percement de trous de boulons.	70	00
Total.	789 f.	55 c.
Bénéfice et faux frais, un cinquième	157	91
Valeur.	947 f.	46 c.

(1) Les flottages sont des assemblages cachés.

Art de bâtir. Tom. v.

Cette porte a été réglée d'après les notes et attachemens du bois et du temps des ouvriers, à 947 fr. 54 c.

Détail pour une porte-cochère de 3 mètres de largeur dans les feuillures, sur 5 mètres 40 cent. de hauteur. Les battans et traverses de 10 cent. d'épaisseur; les cadres à moulures ravalées de 8 cent.; les panneaux de 5 centimètres.

D'après la figure 1 de la planche CLVI, du 7°. livre, dont les détails d'assemblage sont représentés par les figures 3, 4 et 5, les quatre battans de rive de ensemble 21 mètres 60 cent. sur 0,27 de largeur et 0,10 cent. d'épaisseur, à 4 fr. 80 c. le mètre courant, valent. 103 f. 68 c.

Huit traverses, dont deux par le haut de ensemble 2,40 sur même largeur et épaisseur que les battans, à 4 f. 9 60

Deux autres de ensemble même longueur, sur 0,18 de largeur, à 3 f., valent. 7 20

Quatre autres de ensemble 4 mètres 80 sur 0,15, à 2 fr. 50 c. 12 00

Pour les doubles bâtis, 21 mètres 60 sur 0,21 cent. de large et 0,08 d'épaisseur, à 2 fr. . 43 20

Cadres embrevés de ensemble 6 mètres 18, sur 0,15 de large et 0,08 d'épaisseur, à 1 fr. 50 c. valent 9 27

15 mètres 05 de panneaux de 0,05 d'épaisseur, à 6 fr.; valent. 90 30

Bois pour les parquets, 2 mètres et demi sur 0,054 d'épaisseur, à 7 fr. 17 50
 ―――――――
 292 75

MENUISERIE.

$$\text{Ci-contre.} \ldots \ldots \text{292 f. 75 c.}$$

Le corroyage et équarissage des battans produit en superficie, ci 15^m 984^c
Les bâtis, cadres et panneaux produisent. 52 000

Total . . . 67 984

A 2 fr., le mètre vaut. 135 96
28 mètres 86 de moulures de 0,07 de profil,
 à 1 fr., valent. 28 86
202 mètres de fortes rainures et languettes,
 à 20 c., valent 40 40
20 mètres superficiels de sciage, à 90 cent.,
 valent. 18 00
26 mètres de double filet autour des panneaux.
 à 40 c., valent 10 40
36 mètres de talon simple, tant pour l'encadrement des battans que pour le double
 parement, à 50 c., valent 18 00
Façon des deux parquets 13 00
Assemblage, percement de trous de boulons,
 ajustage et pose. 50 00

Dépense présumée. 607 f. 37 c.
Bénéfice et faux frais, un cinquième 121 47

Valeur 728 f. 84 c.

pour 16 mètres 20 cent. de superficie, ce qui donne pour un mètre, 45 f.

D'après ces exemples, on peut faire les détails d'appréciation pour tous les ouvrages de même genre.

Évaluation pour une croisée à grands carreaux.

En prenant pour exemple une croisée de grandeur ordinaire de 4 pieds un quart de large ou un mètre 38 cent., sur 8 pieds 6 pouces de hauteur ou deux mètres 76 cent., les dormans de 0,054 millimètres, et les châssis de 0,040 millimètres et demi.

Détail.

Deux montans et la traverse du haut de ensemble 6 mètres 90 cent. de longueur, sur 0,09 de largeur et 0,54 millimètres d'épaisseur, à 59 cent. le mètre courant, vaut.	4 f. 07 c.
La traverse du bas, formant pièce d'appui de 10 cent. de large sur 0,08 d'épaisseur et 1,38 de longueur, à 90 cent., vaut.	1 24
Pour les châssis, deux montans de rive et les deux traverses du haut de ensemble 6 m. 34 cent. de longueur sur 0,09 de largeur et 40 millim. et demi d'épaisseur, à 48 c. le mètre, vaut.	3 04
Un des battans meneaux de 2 mètres 57 cent. sur 12 c. de large et 0,054 millim. d'épaisseur, à 0,78 c. le mètre courant, vaut. .	2 04
L'autre de même longueur, sur 0,068 de large et 0,040 et demi d'épaisseur, à 36 c. le mètre, vaut.	0 92
	11 31

MENUISERIE. |133

Ci-contre.	11 f. 31 c.
Les deux traverses du bas, formant jet d'eau de ensemble 1,020, sur 0,81 et 0,054 d'épaisseur, à 53 c. le mètre courant, valent.	0 63
Six autres traverses pour la division des carreaux de ensemble 5 mètres 58 cent. sur 0,054 et 0,040 et demi d'épaisseur, à 28 c.	1 56
Valeur du bois en œuvre.	13 50
Déchet, un quart	3 37
Valeur du bois, compris déchet.	16 f. 87 c.

Façon.

Dressage et équarissage pour les dormans, 6,90 de longueur sur 0,29 de pourtour, produit en superficie. .	2 00
La traverse du bas du dormant, formant pièce d'appui de 1,38 sur 0,36, produit.	0 50
Pour les deux montans de rive des châssis et les deux traverses du haut, 6,34 sur 0,26 de pourtour, produit	1 65
Un des battans meneaux de 2,57 sur 0,227 de pourtour.	0 58
L'autre de même longueur sur 0,35, produit	0 89
Les deux traverses du bas, formant jet d'eau de 1,20 sur 0,27, produit.	0 32
	5 94

D'autre part.	5 94	16 84
Les six traverses pour la division des carreaux, de ensemble 5,58 sur 0,19, valent	1 06	
Total du dressage . .	7 00	
A 1 franc 20 cent., vaut		8 40
21 mètres 40 cent. courans de feuillures simples, à noix et moulures, à 60 c., vaut. .		12 84
18 mortaises et tenons pour les assemblages, à 15 cent., vaut		2 70
Transport et pose.		4 00
Dépense présumée		44 78
Bénéfice et faux frais, un cinquième		8 95
Valeur		53 f. 73 c.

Ce qui porte la valeur du mètre carré, à 14,14 pour ouvrage bien fait, en bois de chêne de Champagne choisi.

Les volets se détaillent comme les portes et lambris de même genre et épaisseur.

Détail pour une persienne avec dormant, d'un mètre 461 de large sur 2,761 de haut, battans et dormans de 34 millimètres d'épaisseur.

Bois de 0,034 d'épaisseur.

Pour les dormans, 8 mètres 444 sur 0,081, produisent en superficie. 0 684

MENUISERIE.

Ci-contre.....	0	684
Pour les bâtis des châssis, 14,944		
sur 0,068 produisent......	1	016
Idem, pour les lattes,.....	0	532
Total du bois...	2	232
2 mètres 232 millim. superficiels, à 4 francs 64 c., valent.............	10 f.	36 c.
Déchet, un cinquième............	2	07
Valeur du bois...	12 f.	43 c.
Sciage 82 mètres 408 courans, à 4 c., vaut.	3	29

Dressage et équarissage des bois.

Pour les dormans, 8 mètres 444 sur 0,230 de pourtour produisent........	1	942
Pour les bâtis des châssis, 14,944 sur 0,204, produisent.....	3	048
Pour les lattes...........	2	660
Total........	7	650
7 mètres 65 cent. superficiels de dressage et équarissage, à 1 fr. 20 c., vaut.....	9	18
12 assemblages à tenons et mortaises, valent.	6	00
208 entailles et ajustemens de lattes, à 10 c., valent..................	20	80
Dépense présumée.............	51	70
Bénéfice et faux frais, un cinquième....	10	34
Valeur......	62 f.	04 c.

ce qui donne 15 fr. 37 c. pour un mètre carré.

Nous avons rassemblé ici le prix du mètre superficiel des ouvrages les plus en usage d'après les détails précédens.

	OUVRAGES EN BOIS DE	
	Chêne.	Sapin.
Cloisons à claire-voie en planches de bateau refendues, page 117...	2 f. 16 c.	1 f. 68 c.
Cloisons en planches *idem* posées en place, compris clous, même p.	2 49	2 01
Cloisons *idem*, avec joints dressés, page 118...	2 88	2 29
Cloisons *idem*, avec rainures et languettes, même page...	3 12	2 47
Cloisons *idem*, blanchies d'un côté, même page...	3 72	2 86
Cloisons *idem*, blanchies des deux côtés, page 119...	4 32	3 26

Ouvrages en bois neuf.

Cloisons à rainures et languettes, blanchies des deux côtés, même page...	7 82	4 43

Ouvrages de même genre avec emboîture en chêne, portes, tablettes, dessus de tables, volets unis, etc.

	Chêne.	Sapin.
De 13 millimètres d'épaisseur...	6 f. 90 c.	4 f. 91 c.
De 21 millimètres d'épaisseur...	7 84	5 21
De 27 millimètres, page 120...	8 90	5 51
De 34 millimètres...	10 34	6 44
De 40 millimètres...	11 79	7 37
De 47 millimètres...	13 24	8 30
De 54 millimètres...	14 69	9 23

Planchers en frise de 10 à 11 cent.

	chêne.		sapin.	
de largeur sur 27 millim. d'épais., page 120............	10	61	7	11
Planchers *idem*, en point de Hongrie, page 121............	11	84	7	92
Parquets d'assemblage de 27 millim. d'épais., à compartimens carrés, page 122............	15	43		
En losange...........	16	47		
Lambris, portes d'assemblage et volets, bâtis de 34 millimètres et panneaux de 20 à 21 millimètres d'épaisseur, page 124.......	11	96	8	01
Lambris et porte *idem*, à deux paremens *idem*,...........	14	60	9	99
Lambris et portes à grand cadre brut par derrière, page 125.....	17	35		
Idem, blanchi par derrière.....	18	15		
Idem, à doubles paremens.....	20	55		
Portes intérieures de l'église de Sainte-Geneviève, détaillées aux, p. 126, 127, 128 et 129.........	88	38		
Porte cochère détaillée pages 130 et 131.............	45	00		
Grandes croisées à glaces, détaillées pages 132 et 133..........	14	14		
Croisées ordinaires à grands carreaux dormans de 54 millimètres...	12	30		
Croisées *idem*, avec des dormans de 40 centimètres...........	11	50		
Avec des dormans de 34 millimètres.	10	75		
Persiennes avec dormans de 34 mil. d'épaisseur, page 134......	15	39		

Art de bâtir. TOM. V.

Nous avons cru bien faire de terminer cet article par les deux tables suivantes. La première comprend la valeur actuelle des bois de chêne et de sapin, bruts et corroyés, servant à former des bâtis de menuiserie, des montans, des traverses, des tringles, des tasseaux et autres ouvrages de ce genre, depuis 13 jusqu'à 54 millimètres d'épaisseur, qui sont les plus en usage. Indépendamment de la désignation des objets, chaque épaisseur comprend trois colonnes ; la première pour les planches entières ; la seconde pour des tringles ou tasseaux à base carrée de même épaisseur que les planches ; et la troisième ce qu'il faut ajouter pour chaque centimètre de plus de largeur.

La seconde table comprend les valeurs des mêmes bois, depuis 6 centimètres d'épaisseur jusqu'à 12, pour des chevrons, des lambourdes, des poteaux d'huisserie, des membrures et des battans de porte cochère. Chaque épaisseur comprend deux colonnes ; l'une pour les bois à base carrée, et l'autre pour la valeur de chaque centimètre de plus en largeur.

Les cinq dernières colonnes sont pour les chambranles. La première comprend leur épaisseur sur une largeur double ; la seconde colonne indique la valeur pour une moulure avec filet ; la troisième, celle pour deux moulures dont une sans filet ; la quatrième pour les chambranles à trois moulures ; et la cinquième indique ce qu'il faut ajouter pour chaque centimètre de plus en largeur.

TABLE pour l'évaluation au mètre courant des tringles, barres, tasseaux, montans, traverses, etc., servant à différens ouvrages de menuiserie.

BOIS DE CHÊNE NEUF.

DÉSIGNATION.	De 13 millimètres d'épaisseur. VALEUR			De 20 millimètres d'épaisseur. VALEUR			De 27 millimètres d'épaisseur. VALEUR			De 34 millimètres d'épaisseur. VALEUR			De 40 millimètres d'épaisseur. VALEUR			De 47 millimètres d'épaisseur. VALEUR			De 54 millimètres d'épaisseur. VALEUR		
	Pour une planche de 25 cent. de largeur.	Pour une tringle à bout carrée.	Pour chaque cent. de plus en largeur.	Pour une planche de 25 cent. de largeur.	Pour une tringle à bout carrée.	Pour chaque cent. de plus en largeur.	Pour une planche de 25 cent. de largeur.	Pour une tringle à bout carrée.	Pour chaque cent. de plus en largeur.	Pour une planche de 25 cent. de largeur.	Pour une tringle à bout carrée.	Pour chaque cent. de plus en largeur.	Pour une planche de 25 cent. de largeur.	Pour une tringle à bout carrée.	Pour chaque cent. de plus en largeur.	Pour une planche de 25 cent. de largeur.	Pour une tringle à bout carrée.	Pour chaque cent. de plus en largeur.	Pour une planche de 25 cent. de largeur.	Pour une tringle à bout carrée.	Pour chaque cent. de plus en largeur.
En bois brut	0.80	0.06	0.04	1.02	0.11	0.05	1.20	0.07	0.05	1.39	0.22	0.06	1.58	0.29	0.06	2.35	0.38	0.07	2.62	0.50	0.08
Les joints dressés	0.88	0.13	0.04	1.09	0.13	0.05	1.27	0.14	0.05	1.45	0.29	0.06	1.66	0.36	0.06	2.42	0.46	0.07	2.69	0.58	0.08
Replani d'un côté	1.05	0.15	0.05	1.27	0.15	0.06	1.45	0.18	0.06	1.64	0.33	0.07	1.84	0.41	0.07	2.66	0.49	0.08	2.93	0.62	0.10
Replani des deux côtés	1.24	0.18	0.06	1.45	0.18	0.07	1.64	0.19	0.07	1.82	0.37	0.08	2.02	0.46	0.08	2.90	0.53	0.09	3.17	0.66	0.11

BOIS DE SAPIN NEUF.

DÉSIGNATION.	De 13 millimètres d'épaisseur. VALEUR			De 20 millimètres d'épaisseur. VALEUR			De 27 millimètres d'épaisseur. VALEUR			De 34 millimètres d'épaisseur. VALEUR			De 40 millimètres d'épaisseur. VALEUR			De 47 millimètres d'épaisseur. VALEUR			De 54 millimètres d'épaisseur. VALEUR		
	Pour une planche de 25 cent. de largeur.	Pour une tringle à bout carrée.	Pour chaque cent. de plus en largeur.	Pour une planche de 25 cent. de largeur.	Pour une tringle à bout carrée.	Pour chaque cent. de plus en largeur.	Pour une planche de 25 cent. de largeur.	Pour une tringle à bout carrée.	Pour chaque cent. de plus en largeur.	Pour une planche de 25 cent. de largeur.	Pour une tringle à bout carrée.	Pour chaque cent. de plus en largeur.	Pour une planche de 25 cent. de largeur.	Pour une tringle à bout carrée.	Pour chaque cent. de plus en largeur.	Pour une planche de 25 cent. de largeur.	Pour une tringle à bout carrée.	Pour chaque cent. de plus en largeur.	Pour une planche de 25 cent. de largeur.	Pour une tringle à bout carrée.	Pour chaque cent. de plus en largeur.
En bois brut	0.60	0.05	0.03	0.69	0.07	0.04	0.77	0.08	0.03	0.96	0.11	0.04	1.24	0.16	0.04	1.37	0.22	0.04	1.42	0.25	0.05
Un joint dressé	0.62	0.06	0.05	0.73	0.09	0.05	0.79	0.11	0.05	0.98	0.13	0.06	1.26	0.18	0.06	1.30	0.24	0.07	1.44	0.28	0.07
Les deux joints dressés	0.65	0.10	0.07	0.76	0.11	0.07	0.82	0.13	0.08	1.01	0.16	0.08	1.28	0.20	0.09	1.30	0.26	0.09	1.46	0.30	0.10
Replani d'un côté	0.80	0.11	0.08	0.91	0.13	0.08	0.97	0.14	0.09	1.16	0.17	0.11	1.44	0.23	0.11	1.48	0.29	0.11	1.62	0.32	0.12
Replani des deux côtés	0.96	0.12	0.09	1.07	0.14	0.10	1.13	0.16	0.10	1.32	0.19	0.13	1.60	0.25	0.14	1.63	0.31	0.14	1.78	0.35	0.14

(NOUVELLE MÉTHODE, ARTICLE IV,)

TABLE pour l'évaluation du mètre courant des chevrons, lambourdes, poteaux d'huisserie, coulisses, entretoises, battans de porte cochère, chambranles et autres ouvrages en bois de chêne.

| BOIS DE CHÊNE. | CHEVRONS ET MEMBRURES. | | | | | | | | | | | | | | | | | BATTANS de PORTE COCHÈRE. | | CHAMBRANLES ET C. Valeur pour un centimètre de largeur, épaisseur et des moulures | | | |
|---|
| | A base carrée de 6 cent. de grosseur. | Pour chaque cent. de plus en largeur. | A base carrée de 7 cent. de grosseur. | Pour chaque cent. de plus en largeur. | A base carrée de 8 cent. de grosseur. | Pour chaque cent. de plus en largeur. | A base carrée de 9 cent. de grosseur. | Pour chaque cent. de plus en largeur. | A base carrée de 10 cent. de grosseur. | Pour chaque cent. de plus en largeur. | A base carrée de 11 cent. de grosseur. | Pour chaque cent. de plus en largeur. | A base carrée de 12 cent. de grosseur. | Pour chaque cent. de plus en largeur. | A base carrée de 13 cent. de grosseur. | Pour chaque cent. de plus en largeur. | A base carrée de 12 cent. d'épaisseur. | Pour chaque cent. de plus en largeur. | Épaisseur et largeur en centimètres | Pour une moulure | Pour deux moulures |
| | fr. cent. | fr. cent. | fr. cent. | fr. cent. | fr. cent. | fr. cent. | fr. cent. | fr. cent. | fr. cent. | fr. cent. | fr. cent. | fr. cent. | fr. cent. | fr. cent. | fr. cent. | fr. cent. | fr. cent. | fr. cent. | | fr. cent. | fr. cent. |
| Sans être corroyés | 0 43 | 0 07 | 0 59 | 0 08 | 0 77 | 0 09 | 0 97 | 0 11 | 1 20 | 0 12 | 1 45 | 0 13 | 1 93 | 0 18 | | | 3 6 | 0 78 | 0 96 |
| Dressée d'un côté | 0 50 | 0 08 | 0 66 | 0 09 | 0 85 | 0 10 | 1 06 | 0 12 | 1 30 | 0 13 | 1 56 | 0 14 | 2 04 | 0 19 | | | 4 8 | 1 30 | 1 38 |
| De deux côtés | 0 57 | 0 09 | 0 73 | 0 10 | 0 93 | 0 11 | 1 15 | 0 13 | 1 40 | 0 14 | 1 67 | 0 15 | 2 15 | 0 20 | | | 5-10 | 1 74 | 1 92 |
| De trois côtés | 0 64 | 0 10 | 0 80 | 0 11 | 1 01 | 0 12 | 1 24 | 0 14 | 1 50 | 0 15 | 1 76 | 0 16 | 2 26 | 0 21 | | | 6 12 | 2 34 | 2 34 |
| De quatre côtés | 0 71 | 0 11 | 0 87 | 0 12 | 1 09 | 0 13 | 1 33 | 0 15 | 1 60 | 0 16 | 1 87 | 0 17 | 2 37 | 0 22 | | | 7 14 | 2 96 | 3 12 |
| Avec feuillures | 0 83 | 0 11 | 0 99 | 0 12 | 1 21 | 0 13 | 1 45 | 0 15 | 1 72 | 0 16 | 1 99 | 0 17 | 2 49 | 0 22 | | | 8 16 | 3 84 | 4 02 |
| Avec feuillures et moulures | 0 98 | 0 11 | 1 14 | 0 12 | 1 36 | 0 13 | 1 60 | 0 15 | 1 87 | 0 16 | 2 14 | 0 17 | 2 64 | 0 22 | | | 9 18 | 4 86 | 5 05 |
| Avec rainures | 0 89 | 0 11 | 1 05 | 0 12 | 1 27 | 0 13 | 1 51 | 0 15 | 1 78 | 0 16 | 2 08 | 0 17 | 2 55 | 0 22 | | | 10 20 | 6 00 | 6 18 |

TABLE pour l'évaluation (idem) des lambourdes, chevrons, poteaux d'huisserie, coulisses, entretoises, chambranles et autres employés pour la menuiserie en bois de Sapin.

BOIS DE SAPIN.	CHEVRONS.																CHAMBRANLES ET C. Valeur pour un centimètre		
	A base carrée de 6 cent. de grosseur.	Pour chaque cent. de plus en largeur.	A base carrée de 7 cent. de grosseur.	Pour chaque cent. de plus en largeur.	A base carrée de 8 cent. de grosseur.	Pour chaque cent. de plus en largeur.	A base carrée de 9 cent. de grosseur.	Pour chaque cent. de plus en largeur.	A base carrée de 10 cent. de grosseur.	Pour chaque cent. de plus en largeur.	A base carrée de 11 cent. de grosseur.	Pour chaque cent. de plus en largeur.	A base carrée de 12 cent. de grosseur.	Pour chaque cent. de plus en largeur.	Épaisseur et largeur en centimètres	Pour une moulure	Pour deux moulures		
	fr. cent.	fr. cent.	fr. cent.	fr. cent.	fr. cent.	fr. cent.	fr. cent.	fr. cent.	fr. cent.	fr. cent.	fr. cent.	fr. cent.	fr. cent.	fr. cent.		fr. cent.	fr. cent.		
Sans être corroyés	0 34	0 06	0 49	0 07	0 64	0 08	0 80	0 09	1 00	0 10	1 21	0 11	1 44	0 12	3 06	0 54	0 68		
Dressée d'un côté	0 39	0 07	0 52	0 08	0 67	0 09	0 84	0 10	1 04	0 11	1 25	0 12	1 48	0 13	4 08	0 82	0 96		
De deux côtés	0 42	0 08	0 55	0 09	0 70	0 10	0 88	0 11	1 08	0 12	1 29	0 13	1 52	0 14	6 10	1 18	1 24		
De trois côtés	0 45	0 09	0 58	0 10	0 73	0 11	0 92	0 12	1 12	0 13	1 33	0 14	1 56	0 15	6 12	1 62	1 76		
De quatre côtés	0 48	0 10	0 61	0 11	0 76	0 12	0 95	0 13	1 16	0 14	1 37	0 15	1 60	0 16	7 14	2 14	2 28		
Avec feuillure pour huisserie	0 56	0 10	0 69	0 11	0 84	0 12	1 04	0 13	1 24	0 14	1 45	0 15	1 68	0 16	8 16	2 74	2 88		
Avec feuillures et moulures	0 66	0 10	0 79	0 11	0 94	0 12	1 14	0 13	1 34	0 14	1 55	0 15	1 78	0 16	9 18	3 42	3 56		
Avec une forte rainure pour coulisse	0 78	0 10	0 91	0 11	1 06	0 12	1 26	0 13	1 46	0 14	1 67	0 15	1 90	0 16	10 20	4	4 32		
Avec double rainure pour entretoise	0 80	0 10	1 03	0 11	1 18	0 12	1 38	0 13	1 58	0 14	1 79	0 15	2 02	0 16	11 22	5 00	5 16		

CHEVRONS ET MEMBRURES.

de PORTE COCHÈRE.

Valeur pour un centimètre de largeur en épaisseur et des moulures.

Pour chaque cent. de plus en largeur.	À base carrée de 8 cent. de grosseur.	Pour chaque cent. de plus en largeur.	À base carrée de 9 cent. de grosseur.	Pour chaque cent. de plus en largeur.	À base carrée de 10 cent. de grosseur.	Pour chaque cent. de plus en largeur.	À base carrée de 11 cent. de grosseur.	Pour chaque cent. de plus en largeur.	À base carrée de 11 cent. d'épaisseur.	Pour chaque cent. de plus en largeur.	Épaisseur et largeur en centimètres.	VALEUR		
												Pour une moulure.	Pour deux moulures.	Pour trois moulures.
fr. cent.	fr. cent.	fr. cent.	fr. cent.	fr. cent.	fr. cent.	fr. cent.	fr. cent.	fr. cent.	fr. cent.	fr. cent.	sur	fr. cent.	fr. cent.	fr. cent.
0 08	0 77	0 09	0 97	0 11	1 20	0 12	1 45	0 13	1 93	0 18	3 6	0 78	0 96	1 0
0 09	0 85	0 10	1 06	0 12	1 30	0 13	1 56	0 14	2 04	0 19	4 8	1 20	1 38	1 5
0 10	0 93	0 11	1 15	0 13	1 40	0 14	1 67	0 15	2 15	0 20	5 10	1 74	1 92	2 0
0 11	1 01	0 12	1 24	0 14	1 50	0 15	1 76	0 16	2 26	0 21	6 12	2 16	2 34	2 4
0 12	1 09	0 13	1 33	0 15	1 60	0 16	1 87	0 17	2 37	0 22	7 14	2 94	3 12	3 2
0 12	1 21	0 13	1 45	0 15	1 72	0 16	1 99	0 17	2 49	0 22	8 16	3 84	4 02	4 1
0 12	1 36	0 13	1 60	0 15	1 87	0 16	2 14	0 17	2 64	0 22	9 18	4 86	5 04	5 1
0 12	1 27	0 13	1 51	0 15	1 78	0 16	2 08	0 17	2 55	0 22	10 20	6 00	6 18	6 3

ambourdes, chevrons, poteaux d'huisserie, coulisses, entretoises, chambranles et autres employés pour la menuiserie en bois de Sapin.

CHEVRONS.

CHAMBRANLES ET CADRES

Valeur pour un centimètre de largeur

| Épaisseur et | VALEUR |

ARTICLE V.

SERRURERIE.

DÉTAIL POUR L'ÉVALUATION DES OUVRAGES DE SERRURERIE.

On peut distinguer les ouvrages de serrurerie en trois classes ;

1°. Ceux en fers forgés, tels que les gros fers de bâtimens et autres, façonnés au marteau.

2°. Ceux en fers d'assemblages, comprenant les grilles, balcons, rampes d'escaliers et autres.

3°. Les serrures ou quincailleries ; les principaux élémens pour servir à l'évaluation des ouvrages des deux premières classes sont le prix du fer, celui du charbon de terre, et des journées d'ouvriers.

Des fers.

On distingue les fers par leurs qualités et leurs dimensions. Le prix moyen du quintal métrique ou cent de kilogrammes de celui de moindre qualité, appelé fer commun, est actuellement (1811) de . . . 54 f. 00

Celui ensuite, appelé demi-roche 58 00

Le fer de roche. 65 00

Le fer de Berri ou superfin 70 00

Les petits fers, les fers minces, les carillons et les fers ronds de chacune de ces qualités, se paient depuis 4 jusqu'à 8 fr. de plus par cent kilogrammes.

La voie de charbon de terre, contenant 15 hectolitres ou un mètre cube et demi, vaut rendue à l'atelier 72 fr.

L'hectolitre pèse 80 kilogrammes et la voie 1200, ce qui donne 6 c. pour la valeur d'un kilogramme.

La journée de douze heures d'un bon forgeron se paie . 6 f. 00 c.
 Celle d'un aide 3 00
 Celle d'un garçon 1 80
 Celle d'un compagnon ajusteur 4 00
 Celle d'un compagnon ordinaire 3 50

Afin de parvenir à faire un détail convenable pour l'évaluation des fers forgés, j'ai fait les deux expériences détaillées ci-après.

PREMIÈRE EXPÉRIENCE.

L'objet de cette expérience a été de forger une barre de fer carré d'un pouce ou 27 millimètres de grosseur, pour la réduire à une forme méplate de 15 lignes de largeur sur 8 lignes d'épaisseur, ou 34 millimètres sur 18. Cette barre avait 4 pieds 3 pouces de longueur ou un mètre 38 centimètres; elle pesait 95 hectogrammes, un peu moins de 19 livres et demie.

La durée de cette opération a été d'une heure 53 min.; on y a employé quatre ouvriers; savoir : un forgeron,

SERRURERIE.

deux compagnons pour battre avec lui et un garçon pour tirer le soufflet, ce qui fournit le détail suivant :

Deux heures de forgeron, à 50 cent...	1 f.	00 c.
Une heure et demie de compagnon, à 25 c.	0	38
Deux heures de garçon, à 15 c.	0	30
	1	68
Faux frais, un cinquième.	0	33
	2	01
11 kilogrammes de charbon de terre, à 6 c.	0	66
Dépense présumée.	2	67
Bénéfice, un dixième	0	27
Valeur.	2 f.	94 c.

Après que cette barre a été forgée, son poids s'est trouvé réduit à 83 hectogrammes et demi au lieu de 95, ce qui fait 11 hectogrammes et demi de déchet ou $\frac{1}{7}$ du poids de la barre forgée. Si l'on divise la valeur du forgeage de cette barre par son poids étant forgée, c'est-à-dire, 2 fr. 94 c. par 83 hectogrammes et demi ou 8 kilogrammes 35, on trouve un peu plus de 35 centimes par kilogramme. Cette opération a allongé la barre de 19 centimètres ou 7 pouces; en sorte qu'elle avait un mètre 57 cent. au lieu d'un mètre 38 cent.

AUTRE EXPÉRIENCE.

Nous avons fait réduire à un pouce carré de grosseur ou 27 millimètres, une autre barre qui avait 18 lignes de largeur sur 10 lignes d'épaisseur, ou 41 millimètres sur 23 millimètres, sa longueur était de 4 pieds 7 pouces ou un mètre 49 cent.; elle pesait 122 hectogrammes.

L'opération a duré 2 heures 3 minutes, mais à cause des interruptions, nous compterons 2 heures $\frac{1}{4}$, ce qui donne le détail suivant :

Deux heures un quart de forgeron, à 50 c.	1 f. 13 c.
Deux heures d'aide, à 25 cent............	0 50
Deux heures un quart de souffleur ...	0 34
	1 97
Faux frais, un cinquième............	0 40
	2 37
15 kilogrammes $\frac{1}{2}$ de charbon de terre, à 6 c.	0 93
Dépense du forgeage..............	3 30
Bénéfice, un dixième.............	0 33
Valeur......	3 f. 63 c.

Ce forgeage a réduit le poids de cette barre à 110 hectogrammes au lieu de 122, ce qui porte le déchet à 12 hectogrammes, ou un peu plus d'un neuvième du poids de la barre forgée.

Si l'on divise la valeur du forgeage, qui est de 3 fr.

SERRURERIE. 143

63 c., par le poids de la barre forgée qui est de 11 kilogrammes, on trouvera que le kilogramme revient à 33 c., tandis que celui de l'autre barre revient à 35 c.; mais on observe que cette dernière barre avait déjà été forgée pour un autre usage, ce qui peut avoir occasioné moins de déchet et moins de main-d'œuvre que dans la première barre, qui n'avait pas été forgée.

La seconde barre, qui avait 4 pieds 7 pouces ou un mètre 49 centimètres de longueur avant d'être forgée pour être réduite à un pouce carré de grosseur, s'est trouvée avoir, après l'opération, 6 pieds ou un mètre 95 cent.; c'est-à-dire, rallongée d'un pied 5 pouces ou de 46 cent.

Il est bon de remarquer que les valeurs que donnent ces deux expériences dépendent du prix de la journée des ouvriers et de celui du charbon de terre, qui peuvent varier dans un rapport différent, tandis que le temps des ouvriers et la quantité de charbon doivent rester proportionnels aux poids pour les ouvrages semblables. Ainsi, considérant que le poids de la première barre, après avoir été forgée, s'est trouvé de 8 kilogrammes $\frac{34}{100}$, est à très-peu de chose près le douzième d'un quintal métrique ou cent de kilogrammes, il doit en résulter que s'il a fallu deux heures pour 8 kilogrammes $\frac{34}{100}$, il faudra pour forger de la même manière un cent de kilogrammes,

Deux journées de forgeron, à 6 fr.	12 f.	00 c.
Une journée et demie d'aide, à 3 fr..	4	50
Deux journées de garçon, à 1 fr. 80 c. . . .	3	60
Valeur pour 100 kilogrammes.	20	10

Ci-contre.	20	10
11 kilogrammes × 12 ou 132 kilogrammes de charbon de terre, à 6 c.	7	92
Faux frais et outils, un cinquième de la façon	4	02
Dépense présumée.	32	04
Bénéfice un dixième	3	20
Valeur d'un cent de kilogrammes.	35 f.	24 c.

et un peu plus de 35 c. par kilogramme, comme nous l'avons ci-devant trouvé.

En faisant l'opération pour les deux barres, on trouve une valeur moyenne de 34 c. par kilogramme ; mais d'après l'observation que nous avons faite à l'occasion de la seconde barre qui avait déjà été forgée, nous pensons qu'il vaut mieux s'en tenir au résultat de la première barre ; ainsi, sachant que pour forger des quatre côtés et dans toute leur longueur cent kilogrammes pesant de barre de fer, on peut compter 24 heures de forgeron, 18 heures d'aide, 24 heures de garçon ou souffleur, 132 kilogrammes de charbon de terre et $\frac{1}{9}$ de déchet sur le fer.

Il sera facile, en connaissant le prix de la journée des ouvriers ou d'une heure de travail, le prix du charbon de terre et du fer, d'évaluer toutes sortes d'ouvrages en fer forgé.

Gros fers de bâtimens.

Ces fers se composent de chaînes, tirans, étriers, plates-bandes, manteaux de cheminée, bandes de trémie, linteaux, etc., qui ne sont que forgés en partie pour les courber, les redresser ou faire quelques talons d'assem-

blage, on peut ne compter pour la façon que le tiers des fers forgés dans toute leur longueur. Ainsi on aura la valeur d'un cent de kilogrammes de gros fer de bâtimens, par un détail semblable à celui basé d'après les prix que nous avons ci-devant indiqués.

100 kilogrammes de fer commun.	54 f.	00 c.
Déchet, un trentième	1	80
Charbon de terre, 44 kilogrammes, à 6 c. .	2	64
Façon, huit heures de forgeron, à 50 c. .	4	00
Six heures d'aide, à 25 c	1	50
Huit heures de garçon, à 15 c	1	20
Faux frais et outils.	1	34
Transport et pose en place.	1	50
Dépense présumée.	67	98
Bénéfice un dixième	6	80
Valeur	74	78
Si c'est du fer appelé demi-roche, qui vaut 58 fr. le cent de kilogrammes, on ajoutera à cette valeur	4	56
Et on aura	79 f.	34 c.

Si c'est du fer de roche, dont le cent de kilogrammes vaut 65 fr., on ajoutera à la première valeur 12 fr. 50 c., ce qui portera le prix du cent de kilogrammes en fer de roche, à 87 fr. 28 c.

Art de bâtir. TOME V.

Des grilles.

Les grilles dormantes pour croisées avec barreaux de fer tels qu'ils se trouvent chez les marchands, scellés dans le linteau et l'appui, sans traverse, ne doivent être comptées que comme gros fer de bâtimens pour fourniture, façon et pose.

Lorsqu'il y a une traverse, on comptera 60 c. en plus valeur pour chaque trou de traverse, et 75 c. pour chaque assemblage à tenon et mortaise. Si les barreaux sont assemblés par le haut et par le bas dans des sommiers scellés dans les jambages et sur l'appui, on ajoutera une valeur de 75 c. pour chaque assemblage.

Détail pour une grille de ce genre, posée dans une croisée d'un mètre de largeur sur un mètre et demi de hauteur, avec deux traverses dans lesquelles les barreaux sont enfilés.

On suppose la grosseur de ces barreaux de 11 lignes en carré ou 25 millimètres, posés sur l'angle et les traverses de 30 millimètres sur 27, ainsi que les sommiers.

Les barreaux étant espacés de 13 centimètres de milieu en milieu, il en faudra de chacun un mètre et demi de long, ce qui fait pour les sept 10 mètres et demi, pesant ensemble 50 kilog. 531 grammes, (1) ci. 50$^{\text{kil.}}$ 531$^{\text{gram.}}$

(1) Le poids moyen du mètre cube de fer en barre étant de 7700 kilog., on aura celui d'une barre de fer d'un mètre de longueur en multipliant sa superficie de grosseur en millimètres par 77, et retranchant du produit quatre chiffres ; ceux avant les chiffres retranchés exprimeront des kilog. ; le premier après exprimera des hectogrammes ;

Le second des décagrammes ;

Le troisième des grammes ;

Le quatrième des décigrammes.

SERRURERIE. 147

Ci-contre. . . . 50$^{kil.}$ 531$^{gram.}$

Les deux traverses et les deux sommiers de ensemble 4 mètres de longueur, sur 30 et 27 millimètres de grosseur, pesant ensemble 24 948

Poids du fer en œuvre 75 479
Déchet, un vingtième 3 774
 79$^{kil.}$ 253$^{gram.}$

79 kilogrammes 253 grammes de fer, dit demi-roche, à 60 fr. le cent de kil., rendu à l'atelier, valent. 47 f. 55 c.
Façon pour forge, à 10 c. le kilog. comme les gros fers de bâtimens. 7 93
Plus valeur pour 14 assemblages à tenons et mortaises dans les sommiers, à 75 c. . . . 10 50
Plus valeur pour les 14 trous des traverses, à 60 c. 8 40
Faux frais, un cinquième de la façon. 5 36
Transport et pose en place, un dixième. . . . 2 68

Dépense présumée. 82 42
Bénéfice, un dixième. 8 24
 Valeur. . . 90 f. 66 c.

La grille pesant 79 kilogrammes 25 grammes, le kilogramme revient à 1 fr. 14 c.
—Ce prix serait le même pour des grilles de clôture à deux traverses et un sommier dont les barreaux seraient

terminés en pointes. Si ces grilles étaient en carrillon de 7 à 8 lignes de gros, le kilogramme vaudrait 1 fr. 25 c., et pour des parties ouvrantes compris ferrure, 1 fr. 50 c.

Pour des grilles dormantes en fer rond de 25 à 30 millimètres de gros, avec lances en fer fondu, pesées avec la grille 1 fr. 60 c.; si les barreaux sont calibrés et terminés par le bas en esponton, de 1 fr. 80 c. à 1 fr. 90 c.; pour les parties de grille de même genre, ouvrant à deux vantaux, avec ferrure, espagnolette et serrure bien exécutées, de 2 fr. 20 c. à 2 fr. 60 c.

Grilles du Louvre.

Lorsque ces ouvrages sont faits avec une certaine perfection comme les grilles des portes du Louvre, ils deviennent beaucoup plus coûteux. Le prix des grilles du Louvre, demandé à raison de cinq fr. le kilogramme de leur poids, tout compris et posé en place, a d'abord été réglé à raison de 4 fr. 20 c., et définitivement arrêté à 3 fr. 05 c., d'après un examen particulier de toutes ses parties et le détail suivant fait pour une de ces grilles.

840 kilog. de fer rond pour les barreaux, compris déchet de 43 millimètres de grosseur, à 79 fr. 60 c. le quintal métrique ou cent de kilog., valent . . 668 f. 64 c.

1064 kilogrammes de fer de roche pour les autres parties, à raison de 68 fr. le cent de kilogrammes, ci 723 52

72 kilogrammes et demi de cuivre pour les lances, à 4 fr. 50 c. 326 25

1718 41

SERRURERIE. 149

Ci-contre. 1718 f. 41 c.
3808 kilogrammes de charbon de terre, à
raison de deux par kilogramme de fer ; à
7 centimes. 266 56

Fournitures. . . 1984 f. 97 c.

Façon pour forger et calibrer les fers.

Les 27 barreaux ronds de 43 millimètres de grosseur
réduite à 40 millimètres, pesant après avoir été forgés
764 kilogrammes, estimés à 50 c. chaque. . 382 f. 00 c.
Idem, pour forger et étamper les dix tra-
verses dans lesquelles sont enfilés les
barreaux et qui pour une plus grande
précision ont été forgées pleines, lesdites
pesant ensemble 460 kilogrammes; estimé
pour façon de forge à 1 fr. 460 00
Idem, pour forger, calibrer et dresser les
montans et autres pièces avec beaucoup
de précision, pesant ensemble 448 kilog.;
estimé à raison de 75 c. le kilogramme. 336 00

Forgeage. . . . 1178 f. 00 c.

Percement à froid dans la masse pleine de
130 trous ronds de 40 millimètres de dia-
mètre, en plusieurs fois avec des alezoirs
faits exprès, à 4 fr. 520 f. 00 c.
50 assemblages à tenons et mortaises, tant

De l'autre part...	520 f.	00 c.
pour les traverses que pour les barreaux dans les sommiers du bas, à 3 fr.....	150	00
Façon de reparage et tournage des 27 lances en cuivre, à 4 fr.............	108	00
Tournage des barreaux par le bas, terminés en esponton.............	65	00
Plus valeur pour l'espagnolette comprise dans la pesée des fers.............	27	00
Pour celle des pivots.............	18	00
Pour la serrure.............	50	00
	938	00
Montage et ajustement, un sixième.....	156	33
	1094	33
Forgeage.....	1178	00
	2272	33
Transport, pose en place et raccommodement.	108	00
	2380	33
Faux frais et outils, un cinquième.....	476	08
	2856 f.	41 c.

D'après les détails qui précèdent, les fournitures de fer, de cuivre et de charbon de terre, sont un objet de........ 1984 f. 97 c.

SERRURERIE.

Ci-contre. . .1984 f. 97 c.
Les façons et faux frais, à2856 41

Ensemble.˙.4841 38
Bénéfice, un dixième. 484 14

Valeur. . . .5325 f. 52 c.

Cette grille pèse tout compris 1746 kilogrammes 10 grammes, ce qui revient à 3 fr. 05 c. le kilogramme.

Évaluation d'un des grands vitraux de l'église de Sainte-Geneviève.

Ce vitrail, fait en 1786, forme un demi-cercle de 39 pieds 7 pouces 2 lignes de diamètre ou 12 mètres 86 cent.; les fers qui le composent ont 2 pouces de largeur sur 15 lignes d'épaisseur, ou 54 millimètres sur 34 millim. Ces barres ont été forgées à trois étampes pour former les feuillures et les rejets d'eau; il pesait 4800 livres et il a été réglé d'après des attachemens pris avec exactitude, et les prix payés aux ouvriers marchandeurs à raison de 30 s. la livre de leur poids, tout fini et prêt à poser en place.

Détail pour une livre.

Pour fer compris déchet. 6 s.
Façon pour forgeage. 9
Charbon . 3
Entailles, ajustemens, percement de trous, goupilles. 5
Étampes, outils et faux frais 3
Montage, ajustement et pose en place 1
Bénéfice . 3
 Total. . . . 30 s.

Détail pour l'évaluation d'un mètre de longueur de grille d'appui, balcons et rampes pour les escaliers.

Premier exemple pour grille d'appui à barreaux droits en carillon de 8 lignes de gros ou 18 millimètres, espacés de 6 pouces de milieu en milieu ou 16 centimètres deux tiers, sur une hauteur de 2 pieds 10 pouces ou 92 cent., avec châssis en même fer et plate-bande étampée.

8 mètres de longueur de fer carillon de 18 millim. de gros, pesant 2 kilogrammes et demi par mètre et en tout 25 kilogrammes compris déchet, à 70 c. 17 f. 50 c.
Dressage des fers, à raison de 45 c. par mètre. 3 60
12 assemblages à tenons et mortaises et ajuste-
 ment, à 50 c. 6 00
Un mètre de plate-bande étampée. 3 00
Montage et pose en place. 2 50
Faux frais et outils. 3 00
 35 60
Bénéfice, un dixième. 3 56
 39 f. 16 c.

SERRURERIE.

Les mêmes grilles, avec arcades et liens, peuvent être évaluées à 45 francs.

Si elles sont avec doubles arcades en cintre gothique entrelacées, 50 francs.

Grilles de même hauteur à barreaux ronds et polis, avec astragales et embases de cuivre, châssis et plate-bande en fer étampée ou écuyer en bois poli.

PREMIER DÉTAIL.

6 mètres de tringle ronde, compris déchet, de 8 lignes de grosseur ou 18 millimètres, pesant 12 kilogrammes, à 75 centimes..	9 f.	00 c.
5 kilogrammes de fer carillon de 18 millimètres de grosseur pour châssis, à 70 c..	3	50
Dressage, calibrage et polissage de 6 mètres de tringle ronde, à 2 fr	12	00
Assemblage des six barreaux et dressage des barres de châssis, à 1 fr 50 c.	9	00
Fournitures et ajustement des six astragales et embases en cuivre.	4	50
Plate-bande étampée ou écuyer en bois poli..	3	00
Montage et pose en place.	2	50
Faux frais et outils	5	00
Dépense présumée.	48	50
Bénéfice.	4	85
	53 f.	35 c.

Art de bâtir. TOM. V.

Autre détail en se servant de tringles tirées à la filière et blanchies.

6 mètres, compris déchet, de tringles de 18 millimètres, à 3 fr. 60 c.	21 f.	60 c.
Fer pour châssis.	3	50
Assemblage des six barreaux et dressage des barres du châssis.	9	00
Fournitures et ajustement des astragales et embases en cuivre	4	50
Plate-bande étampée ou écuyer en bois poli.	3	00
Montage et pose en place.	2	50
Faux frais et outils	4	00
Dépense présumée	48	10
Bénéfice.	4	81
	52 f.	91 c.

Lorsque les barreaux ne sont pas assemblés par le bas dans une traverse, mais enfoncés dans chaque marche, ils valent 8 francs de moins par mètre, ce qui réduit leur valeur à 45 fr. 25 c.

SERRURERIE.

Balcons, rampes ou appuis, divisés en parallélogrammes avec des diagonales en fer de carillon de 18 millim. et de 90 cent. de hauteur; les barreaux à-plomb éloignés entre eux d'un mètre 20 cent. ou 3 pieds 8 pouces et demi, disposition qui forme le compartiment le plus agréable.

DÉTAIL POUR UNE TRAVÉE.

6 mètres et demi, compris déchet, de fer de carillon de 18 millim. d'épaisseur, pesant 15 kilo.

trois quarts, à 70 cent.	11 f.	25 c.
10 assemblages et ajustemens, à 50 cent. . .	5	00
Plate-bande étampée.	3	60
Dressage des fers, à 45 cent. par mètre. . . .	2	92
Faux frais et outils. . . . ,	2	30
Dépense présumée. . . .	25	07
Bénéfice	2	50
	27	57

Ce qui donne pour la valeur du mètre courant 22 fr. 6 centimes.

Lorsque les balcons ou rampes sont garnis d'un grillage de fil de fer de 12 à 15 lignes de maille, il faut ajouter 4 fr. 50 c., ce qui porte la valeur du mètre à 26 fr. 56 c.

Ce qui vient d'être dit sur les fers forgés et d'assemblage suffit pour parvenir à évaluer, d'après les mêmes principes, toutes sortes d'ouvrages de même genre, tels

qu'ils s'exécutent pour les bâtimens. Quant à la valeur de ceux qui exigent plus de perfection, elle peut varier pour chaque cas particulier.

Nous ajouterons seulement que pour les surfaces dressées et blanchies on peut évaluer celles blanchies à la meule à raison de 40 centimes le décimètre carré, à 1 fr. 60 c. la même superficie dressée à la lime, et le poli ordinaire sur le limage et blanchissage à la meule, à 60 centimes.

DES FERRURES.

Des Pentures.

Les fortes pentures et gonds en fer plat, posées en place sans être entaillées, avec clous rivés, peuvent être payées à raison d'un franc 30 c. le kilogramme.

Les pentures en fer coulé proprement faites, entaillées de leur épaisseur, et posées avec vis à tête fraisée, peuvent se payer à raison de 2 fr. le kilogramme pesant, compris les gonds.

Les forts pivots à équerre posés avec vis à tête fraisée, à 2 fr. 50 c. le kilogramme;

Pivots moins forts pour porte d'appartement, à 3 fr.

Pivots pour porte d'armoire, à 3 fr. 50 c.

Pommelles simples, blanchies, posées en place avec vis.

De 11 cent. ou 3 à 4 pouces.	1 f.	10 c.
De 13 cent. ou 5 à 6 pouces.	1	30
De 16 cent. ou 6 pouces.	1	60
De 19 cent. ou 7 pouces.	1	90
De 21 cent. ou 8 pouces.	2	10

SERRURERIE.

Pommelles simples.

De 24 cent. ou 9 pouces............	2 f.	00 c.
De 27 cent. ou 10 pouces..........	2	25
De 30 cent. où 11 pouces..........	2	50
De 32 cent. ou 12 pouces..........	3	00

Pommelles doubles en S ou en T, posées en place avec vis.

De 11 cent. ou 4 pouces............	1 f.	25 c.
De 13 cent. ou 5 pouces...........	1	50
De 16 cent. ou 6 pouces...........	1	75
De 19 cent. ou 7 pouces...........	2	00
De 21 cent. ou 8 pouces...........	2	25
De 24 cent. ou 9 pouces...........	2	50
De 27 cent. ou 10 pouces..........	2	75
De 30 cent. ou 11 pouces..........	3	00
De 33 cent. ou 12 pouces..........	3	25

Charnières polies avec trous pour vis à tête fraisée, posées en place.

	Communes.	idem entaillées.
De 6 centimètres ou 2 pouces.	0 f. 60 c.	0 f. 72 c.
De 8 centimètres ou 3 pouces.	0 80	0 96
De 11 centimètres ou 4 pouces.	1 00	1 22
De 13 centimètres ou 5 pouces.	1 20	1 46
De 16 centimètres ou 6 pouces.	1 40	1 72
De 19 centimètres ou 7 pouces.	1 60	1 98
De 21 centimètres ou 8 pouces.	1 80	2 22
De 24 centimètres ou 9 pouces.	2 00	2 48

De 27 centimètres ou 10 pouces	2	20	2	74
De 30 centimètres ou 11 pouces	2	40	3	00
De 33 centimètres ou 12 pouces	2	60	3	66

Pour les pentures à charnières, il faut ajouter à leur prix 50 c. pour chaque nœud ou charnière.

Charnières en cuivre, de 5 à 6 centimètres, entaillées et posées avec vis à tête fraisée.	1 f.	00 c.
Les mêmes de 8 à 9 cent.	1	70
Couplet noirci de 10 à 11 cent., posé en place avec vis.	0	50
Couplet de même longueur blanchi	0	75
Idem de 5 pouces	0	90
Idem de 8 pouces.	1	20

Fiches.

Les fiches servent au même usage que les pentures, les charnières et les couplets. On en distingue de deux sortes : savoir à gond et à charnière; toutes ces fiches sont ou noires ou blanchies ou polies.

Les fiches à gond, blanchies ou polies, sont terminées par des moulures tournées, qui leur ont fait donner le nom de fiches à vase.

Les fiches à charnière ou de brisure sont de deux sortes: dans les unes, la broche qui enfile les charnières est rivée par les bouts; dans les autres, la broche est terminée par un bouton tourné pour pouvoir s'ôter, et séparer les parties que les charnières unissent, comme pour les châssis de croisée.

SERRURERIE.

Toutes les fiches à vase dont on se sert, sont ou blanchies ou polies; il y en a de communes et de mieux faites. La pose des fiches devient aussi coûteuse que la valeur de la fiche, à cause des mortaises qu'on est obligé de faire pour loger les lames de ces fiches, ce qui exige des ouvriers particuliers, connus sous le nom de *ferreurs*, qui ont plus d'habileté et d'adresse pour ce genre de travail.

Valeur des fiches à vase posées en place, y compris faux frais et bénéfice.

	Pour fiches ordinaires blanchies.	Pour fiches mieux faites et polies marquées au T.
Des 8 c. ou 3 p., achat. 0 f. 25 c.		
Pose, compris pointes. 0 25		
0 50		
Faux frais et bénéfice, $\frac{1}{6}$. 0 08		
0 f. 58 c.	0 f. 58 c.	0 f. 68 c.
Idem de 11 cent. ou 4 pouces. 0	60	0 75
Idem de 13 cent. $\frac{1}{2}$ ou 5 pouces. 0	72	0 95
Idem de 16 cent. ou 6 pouces. 0	84	1 11
Idem de 19 cent. ou 7 pouces. 0	96	1 25
Idem de 21 cent. ou 8 pouces. 1	08	1 40

Fiches de brisure à boutons et nœuds, polies.

	ordinaire.	au T.
De 8 cent. ou 3 pouces. 0 f. 50 c.		0 f. 55 c.
De 11 cent. ou 4 pouces. 0 55		0 60
De 13 cent. ou 5 pouces. 0 65		0 70

Fiches de brisures communes à broche rivée.

De 7 cent. ou 2 pouces ½, ci . .	0 f. 40 c.	0 f. 45 c.
Idem de 8 centimètres	0 45	0 50
Idem de 10 centimètres. . . .	0 55	0 65
Idem de 11 centimètres. . . .	0 60	0 70

Serrures.

1°. Pour portes pleines à penne dormant, dites communes, de 13 centimètres ou 5 pouces, grisées ou blanchies, clef benarde, posées en place avec vis, gâche à pate . 6 f. 00 c.
Idem de 16 cent. ½ ou 6 pouces 7 50
Idem de 19 cent. ou 7 pouces 9 00

Les mêmes avec clef forée se paient un franc de plus.
Les serrures à tour et demi, blanchies, clef benarde, se paient le même prix.

Serrures, dites bon poussé, clef, vis, gâche et entrée, posées en place.

Celle de 13 centimètres 7 f. 00 c.
De 16 centimètres. 8 50
De 19 centimètres. 10 00

Serrures à tour et demi avec double bouton à olive, clef, vis, gâche et entrée.

De 13 centimètres. 14 f. 00 c.
De 16 centimètres. 15 00
De 19 centimètres. 16 00

Serrures de sûreté ordinaires à pêne dormant et demi-tour, deux clefs, gâche, vis et entrée.

De 13 centimètres. 14 f. 00 c.
De 16 centimètres. 15 00
De 19 centimètres. 16 00

Serrures de sûreté, deuxième qualité, mieux faites, bien garnies, la clef percée jusqu'à l'anneau, idem.

De 13 centimètres. 18 f. 00 c.
De 16 centimètres. 20 00
De 19 centimètres. 22 00

Les serrures de 16 centimètres, troisième qualité, clef forée à grosse ferrure, panneton en chiffre, en Z ou en S, *idem*. 27 f. 00 c.
Idem, de 19 centimètres 30 00

Lorsque ces serrures sont avec garniture tournée, elles valent 3 francs de plus.

Serrures de sûreté, première qualité, polies, pêne fourchu, à étoquiaux, à pate, clef forée à jour, gâche encloisonnée à pate, vis et entrée, posées en place.

De 16 centimètres. 30 f. 00 c.
De 19 centimètres. 33 00

On ajoute 3 francs de plus lorsque la garniture est tournée, et 2 fr. 50 c. pour double bouton.

Pour un verrou à coulisse formant 4 pênes. 3 f. 00 c.

Art de bâtir. TOM. V. x

Différentes pièces fournies séparément.

Pour une clef benarde pour une serrure à tour et demi.............................	2	00
Pour une clef forée ordinaire	3	00
Pour une clef de serrure de sûreté.....	4	00
Et si elle est percée à jour..........	4	50
Petite clef d'armoire................	1	00
Bec de canne, bouton double et serrure d'armoire, posés en place, de 8 à 9 cent..	3	50

On ajoutera 15 centimes pour chaque centimètre de plus.

Gâche de tôle en équerre pour serrure d'armoire.....................	0 f.	50 c.
Pour serrure de porte...............	0	75
Gâche à pointe....................	1	00
Faite exprès......................	1	25
Gâche à pate blanchie, posée avec 4 vis..	1	30
Faite exprès......................	1	60
Forte gâche à pointe pour serrure de sûreté.	1	50
Idem, à pate....................	2	00
Gâche encloisonnée et blanchie, avec deux vis.	1	30
Idem, pour une serrure de sûreté.....	1	60
Idem, à étoquiaux et à pate polie.....	3	00
Verrous à bascule pour les portes à placard, à deux vantaux, montés sur platine et tige		

carrée ou à pan, blanchis, bien conditionnés et posés en place, à raison de 1 60

le pied de hauteur, mesuré sur le vantail sur lequel il est appliqué d'environ deux mètres et demi.

Verrous montés sur platine avec gâche, posés en place.

De 16 centimètres, ordinaire 1 f. 50 c.
Idem, mais plus fort. 2 00

On ajoutera à ces valeurs 4 c. pour chaque centimètre de plus de tige ; ainsi, pour des verrous de 32 centimètres, on aura

	Ordinaires.	Forts.
verrous de 32 centimètres	2 f. 14 c.	2 f. 64 c.
De 50 centimètres	2 86	3 36
De 75 centimètres	3 86	4 36
D'un mètre	4 86	5 36

Autres petits verrous, appelés targettes, et autres, appelés loqueteaux, montés sur platine de 4 cent. sur 10. 0 f. 80 c.

On augmentera, pour chaque centimètre au-dessus de dix, de 12 centimes.

Ceux sur un nouveau modèle 2 f. 50 c.
et 15 centimes pour chaque centimètre au-dessus de dix.
Loquet avec bouton à olive de 34 à 36 centimètres de battant, en fer poli, posé en place. . . . 3 f. 00 c.
Idem, plus fort, avec battant, de 45 à 50 c. 4 00
Bouton à rosette ou boucle pour porte. . 1 00

Équerres simples et à doubles branches pour les croisées et plates-bandes de même qualité, posées avec vis à tête fraisée, évaluées à raison de deux centimes par

centimètre de longueur ou de développement jusqu'à 24 pouces ou 74 centimètres, dont 8 pour plus-valeur de l'angle, savoir : un centime pour achat et un centime pour la pose, et pour celles au-dessus jusqu'à un mètre de développement, un centime et demi pour achat et autant pour la pose; ce qui donne pour les équerres de 6 pouces ou 16 centimètres et demi de longueur de branche 33 cent. de développement. 0 f. 66 c.

Pour celles de 7 pouces ou 19 cent. 0 76
Pour celles de 8 pouces ou 21 cent. et demi. 0 86
Pour celles de 9 pouces ou 24 cent. 0 96
Pour celles de 10 ou 27 cent. 1 08
Pour celles de 11 pouces ou 30 cent 1 20
Pour celles de 12 pouces ou 32 cent. et demi. 1 30

Pour les autres plus fortes, depuis 12 pouces jusqu'à 18 pouces de longueur de branches, on ajoutera 12 cent. par chaque longueur de pouce.

Espagnolettes.

Détail pour une espagnolette de 2 mètres de longueur, sur 6 lignes ou 13 millimètres et demi de grosseur, bien faite, garnie de toutes ses pièces, posée en place, compris dépense, faux frais et bénéfice.

Tige avec crochets, embases, pannetons soudés, lacets
 taraudés avec écrous, à 5 fr. 50 c. le mètre 11 f. 00.
Poignée pleine comptée pour 30 centimètres. 1 65
Support à charnière taraudé avec écrous . . 1 00
 13 65

SERRURERIE.

Ci-contre. . .	13	65
Trois agrafes renforcées, posées à vis	3	00
Deux gâches en fer plat, dressées à la lime et entaillées de leur épaisseur et posées avec vis, 2 fr. 60 centimes.	1	20
	17 f.	85 c.

ce qui donne, pour ouvrage bien fait et de bonne qualité, 9 francs par mètre.

Les espagnolettes de 7 lignes de grosseur, ou 16 millimètres, peuvent être évaluées à 50 centimes de plus par mètre.

Celles à poignée et agrafes évidées, à 10 fr. le mètre.

Celles de 18 millimètres de grosseur avec embases tournées bien faites peuvent s'évaluer à 12 fr. le mètre.

Enfin, celles faites exprès avec plus de recherches, ne peuvent être évaluées que par un détail particulier.

Les autres objets de serrurerie employés dans les bâtimens sont les boulons pour maintenir les ouvrages de charpente, les chevilles d'assemblage et les chevillettes. Pour la menuiserie, les broches, les pattes, les vis, et enfin les clous.

Boulons.

On distingue dans les boulons trois parties différentes, auxquelles il faut avoir égard dans leur évaluation. Ces parties, sont la tête, la tige et le bout. La tête peut être ronde ou carrée, la tige de même, et le bout percé pour recevoir une clavette, ou taraudé pour être fixé par un écrou.

La tige étant susceptible d'être plus ou moins grande peut être évaluée en raison de sa longueur. Pour la tête et le bout, quelques vérificateurs ont ajouté une plus-valeur de 9 pouces de tige pour les boulons à clavette, et de 12 pouces pour ceux à vis et écrou; ce mode proportionnel à la grosseur des boulons approche autant qu'il est possible de la vérité : on peut l'admettre pour les nouvelles mesures en fixant la plus-valeur des boulons à clavette à 24 cent., et celle des boulons à vis et écrous à 32 centimètres.

Pour rendre cette évaluation plus facile, j'ai dressé la table suivante, qui donne le poids du mètre de longueur des tiges de fer carrées et rondes, depuis 6 lignes de grosseur jusqu'à 12, ou, depuis 13 millimètres jusqu'à 27, en kilogrammes et grammes, avec le prix du kilogramme en raison de leur grosseur qui rend la façon plus ou moins chère.

Grosseur en lignes.	Grosseur en millimètres.	Poids d'un mètre de longueur, en tiges.		Valeur du kilog. pour les tiges.		Valeur d'un mètre de tiges.		Valeur de la tête et du bout, pour les boulons à Clavette.		Valeur de la tête et du bout, pour boulons avec vis et écrous.	
		Carrée.	Ronde.	Carrée.	Ronde.	Carrée.	Ronde.	Carrée.	Ronde.	Carrée.	Ronde.
				fr. c.	fr. c.	f. c.	fr. c.	fr. c.	fr. c.	fr. c.	fr. c.
6	13 ½	1.403	1.103	1 15	1 25	1 61	1 37	0 39	0 32	0 51	0 43
7	15 ¼	1.910	1.501	1 10	1 20	2 10	. 80	0 50	0 43	0 67	0 57
8	18	2.495	1.960	1 05	1 15	2 62	2 25	0 63	0 54	0 83	0 72
9	20 ½	3.157	2.481	1 00	1 10	3 15	2 73	0 76	0 65	1 00	0 87
10	22 ½	3.898	3.063	0 95	1 05	3 70	3 22	0 89	0 77	1 18	1 03
11	24 ¾	4.717	3.705	0 90	1 00	4 33	3 70	1 04	0 88	1 38	1 18
12	27	5.613	4.410	0 85	0 95	4 77	4 19	1 14	1 00	1 52	1 34

SERRURERIE. 167

Des chevilles et chevillettes dont on fait usage pour l'assemblage des ouvrages en charpente.

On peut évaluer les chevillettes en raison de leur longueur ou de leur poids; cette dernière méthode est préférable; mais il faut remarquer que plus les chevillettes sont petites, plus il en faut pour un poids donné, tel que 50 kilogrammes.

Plusieurs expériences consignées dans les attachemens des travaux de l'église de Sainte-Geneviève, et répétées pour s'assurer de leur exactitude, ont fait connaître que pour former un poids de 50 kilogrammes il fallait :

454 chevillettes de 5 pouces ou 13 cent. $\frac{1}{2}$.

400 de 5 pouces $\frac{1}{2}$ ou 15 cent.

357 de 6 pouces ou 16 cent.

263 de 7 pouces ou 19 cent.

213 de 7 pouces $\frac{1}{2}$ ou 20 cent.

172 de 8 pouces ou 22 cent.

158 de 9 pouces ou 24 cent.

135 de 10 pouces ou 27 cent.

114 de 11 pouces ou 30 cent.

98 de 12 pouces ou 32 cent. $\frac{1}{2}$.

Il est évident, que puisqu'il faut 454 chevillettes de 5 pouces et autant d'interruptions pour former un poids de 50 kilogrammes, tandis qu'il n'en faut que 98 de 12 pouces et autant d'interruptions pour former le même poids, le prix du kilogramme doit être plus fort pour les

chevillettes de 5 pouces que pour celles d'un pied; car, si d'un côté il faut plus de temps pour les dernières, il se trouve plus que compensé par l'augmentation de poids. C'est d'après ces considérations que nous avons formé la table ci-après :

TABLEAU *pour l'évaluation des chevilles et chevillettes en usage pour la charpente.*

D'après l'ancien système des mesures, poids et monnaies.					D'après le nouveau système des poids, mesures et monnaies.			
Longueur en pouces.	Poids d'un cent en livres.	Valeur d'un cent.	Valeur de la livre, d'après la colonne précédente.	Valeur progressive.	Longueur en centimèt.	Poids d'un cent en kilogrammes.	Valeur en francs.	Valeur du kilogram.
			l. s. d.	l. s. d.			f. c.	f. c.
4	17	20	1 3 6	1 1 11	0 9	8,321	20 13	2 42
5	22	25	1 2 8	1 1 6	0 12	10,768	25 41	2 36
6	28	30	1 1 5	1 1 1	0 15	13,705	31 52	2 30
7	38	40	1 1 0	1 0 8	0 18	18,600	41 66	2 24
8	58	50	1 17 2	1 0 3	0 21	28,390	61 89	2 18
9	63	68	1 1 5	0 19 10	0 24	30,838	65 37	2 12
10	74	75	1 0 3	0 19 5	0 27	36,224	75 00	2 06
11	88	85	0 19 3	0 19 0	0 30	43,075	86 15	2 00
12	102	95	0 18 7	0 18 7	0 33	49,928	96 86	1 94

MARBRERIE.

PREMIÈRE TABLE.

NOMS DES ESPÈCES DE MARBRES.	Prix du pied cube.	PRIX DU PIED SUPERFICIEL			Prix du mètre cube.	PRIX DU MÈTRE SUPERFICIEL		
		de taille.	de parement de sciage.	du poli.		de taille.	de parement de sciage.	de poli.
	f. c.	f. c.	f. c.	f. c.	f. c.	f. c.	f. c.	f. c.
Marbre blanc veiné...	60 00	1 00	0 75	0 75	1752 00	9 50	6 65	7 13
—— bleu turquin....	60 00	1 20	0 75	0 80	1752 00	11 40	7 13	7 60
Marbres de Flandres...	30 00	1 25	0 80	0 85	876 00	11 88	7 60	8 08
Marbre, dit Griote d'Italie.	80 00	1 50	0 90	1 00	2336 00	14 25	8 55	9 50
Marbre de Languedoc..	48 00	1 40	0 80	0 85	1401 60	13 30	7 60	8 08
—— d'Alep.......	60 00	1 60	1 00	1 10	1752 00	15 20	9 50	10 45
Marbre noir de Dinan..	36 00	1 60	1 00	1 20	1051 20	15 20	9 50	11 40
—— de Feluil......	25 00	1 25	0 80	0 80	730 00	11 88	7 60	7 60
—— de Château-Landon.	3 50	1 30	0 85	0 90	102 20	12 35	8 08	8 55
Granite gris des Vosges.	36 00	7 37	4 50	5 00	1051 20	70 00	42 75	47 50
—— de Normandie...	24 00	5 62	3 75	4 50	700 80	53 39	35 63	42 75
Pierre de liais......	4 00	0 60	0 40	0 50	116 80	5 70	3 80	4 75

Deuxième Table, indiquant les prix du pied et du mètre carrés des tranches de marbres, qui se débitent dans les carrières.

NOMS DES ESPÈCES DE MARBRES.	ÉPAISSEUR DES TRANCHES							
	EN LIGNES.				EN MILLIMÈTRES.			
	9 à 10	12	15	18	22	27	34	40½
	Valeur du pied carré.				Valeur du mètre carré.			
Marbres de Franchimont, Cerfontaine et Senzielle.	19 00	21 80	26 75	31 70	180 50	207 10	254 12	301 15
Marbre Saint-Anne....	20 00	22 00	27 75	32 70	190 00	209 00	263 62	310 65

Troisième Table, indiquant le prix d'un cent de carreaux tout débités, en raison de leur grandeur et des marbres ou pierres dont ils sont formés.

NOMS DES ESPÈCES DE MARBRES.	GRANDEUR ET DIAMÈTRE DES CARREAUX.							
	12 po. ou 0,325	11 po. ou 0,298	10 po. ou 0,271	9 po. ou 0,244	8 po. ou 0,217	7 po. ou 0,189	6 po. ou 0,162	5 po. ou 0,135
	PRIX DU CENT.							
	f. c.	f. c.	f. c.	f. c.	f. c.	f. c.	f. c.	f. c.
Marbres blanc veiné et bleu turquin.......	375 00	310 00	255 00	210 00				
— noir de Dinan.....	160 00		120 00		80 00		50 00	18 00
Carreaux carrés ou octogones en liais......	50 00	45 00	40 00	35 00	30 00	25 00	20 00	

	GRANDEUR OU DIAMÈTRE.			
	4 po. 7 lig. ou 0,124	4 po. 2 lig. ou 0,113	3 po. 9 lig. ou 0,101	3 po. 2 lig. ou 0,086
	PRIX DU CENT.			
	f. c.	f. c.	f. c.	f. c.
Petits carreaux noirs de Dinan pour se combiner avec ceux à huit pans.	17 00	16 00	15 00	14 00

M. Morisot, d'après l'ouvrage duquel j'ai formé ces tables, dit à l'article de la marbrerie (1) : que les carreaux de marbre blanc veiné et bleu turquin se livrent en carreaux ébauchés, portant environ 13 pouces sur une épaisseur d'à peu près deux pouces un quart. Six de ces carreaux comptent pour un pied cube, qui ne se paie que les deux tiers du marbre en bloc, c'est-à-dire, 45 fr. pour six de ces carreaux qui en forment 12 d'un pouce d'épaisseur en faisant un sciage ; ce qui réduit leur valeur pour le marbre, à 3 fr. 75 cent. ou 375 fr. pour un cent, comme nous l'avons indiqué dans la table précédente.

Détail pour un mètre carré.

9 carreaux, à 3 fr. 75 cent.	33 f. 75 c.
4 pieds ½ de sciage pour les dédoubler, à 1 fr. 50 c.	6 75
Equarrissage et ajustement	2 25
Pose, ragréage et frottage.	4 50
Dépense présumée	47 f. 25 c.
Bénéfice et faux frais, un septième . . .	6 77
Valeur du mètre carré. . .	54 f. 02 c.

On peut, en faisant des détails basés de même, évaluer toutes sortes de carrelages en pierres ou en marbres ; cependant, lorsque le compartiment d'un pavé ne se com-

(1) Tom. IV, pages 57 et 137.

pose pas de pièces rectangulaires, il faut, pour éviter les demandes exagérées que pourrait faire l'entrepreneur, sous prétexte de déchets extraordinaires, d'ajustement et de double taille, convenir d'une plus-value sur les ouvrages en carreaux ou pièces rectangulaires de même matière. Nous allons citer pour exemple les détails faits pour le pavé de l'intérieur de l'église de Sainte-Geneviève ou Panthéon français, dont les compartimens sont en marbre noir de Flandres, appelé de Feluil, et en pierre de Château-Landon qui est aussi une espèce de marbre.

Détail pour le marbre de Feluil.

Ce marbre a été débité dans les carrières en tranches de 4 centimètres d'épaisseur; il est revenu, rendu à Paris, à 33 fr. 72 cent. le mètre superficiel.

Pour la valeur d'un mètre en œuvre, on a compté un mètre un sixième, à 33 fr. 72 cent. 39 f. 34 c.
Sciage et taille pour le débitage des pièces. . 10 50
Pose, ragréage et frottage au grès. 7 50
Adouci et poli. 3 50

Dépense présumée 60 f. 84 c.
Bénéfice et faux frais, sans répétition pour aucune plus-value de taille circulaire, $\frac{1}{5}$. 12 17

Évaluation du mètre superficiel 73 f. 01 c.

MARBRERIE.

Détail pour la pierre de Château-Landon.

Le pied cube de cette pierre est revenu, compris transport et bardage, à 3 francs 50 cent., et le mètre cube à . 102 f. 20 c.
Déchet pour taille et sciage, un quart. . . . 25 55
4 mètres de taille pour équarrir les blocs avant de les débiter à la scie, à raison de 9 fr. 50 centimes. 38 00
Total pour un mètre cube. 165 f. 75 c.

Et pour une tranche d'un mètre carré sur 4 centimètres d'épaisseur. 6 f. 63 c.
Les sciages ayant été faits en partie dans une usine et partie de main d'homme, ont été évalués, eu égard aux frais de la machine, à raison d'un franc le pied carré, et le mètre à 9 50
Débitage et ajustement des pièces. 10 50
Pose, ragréage et frottage. 7 50
Adouci et poli. 3 50
Dépense présumée. 37 f. 63 c.
Bénéfice et faux frais, un cinquième. 7 52
 Valeur du mètre carré. . . . 45 f. 15 c.

Valeur du mètre carré de marbre de Feluil, ci-devant trouvé de 73 f. 01 c.
Le mètre de pierre de Château-Landon. . . 45 15
 Pour les deux. . . . 118 f. 16 c.

ce qui donne pour valeur moyenne 59 fr. 8 cent.; le prix convenu a été 58 fr. 49 cent.

L'évaluation des revêtemens de marbre unis peut se faire par de semblables détails. Les anciens Romains ont fait des revêtemens décorés de pilastres et de compartimens dans le genre des pavés, sans aucune saillie; chaque partie ne se distinguait que par la couleur des marbres dont elle était formée; il n'y avait de saillant que les bases, les chapiteaux et les corniches; tel était l'ancien attique du Panthéon de Rome.

Pavés en granite des Vosges, du péristyle extérieur de l'église de Sainte-Geneviève ou Panthéon français.

Les granites des Vosges se trouvent par masses détachées des montagnes et roulées dans les vallons; il en existe de 25 à 30 variétés. Ceux employés pour le pavé du péristyle sont les plus communs; il s'en trouve beaucoup dans les environs de la manufacture de la Mouline, où ce pavé a été travaillé.

Ils ne coûtent que les frais d'épannelage et de transport; les propriétaires des terres où ils se trouvent ne demandent qu'à en être débarrassés.

Lorsque cette manufacture a quelques ouvrages à faire, elle envoie parcourir les environs pour choisir les blocs; elle les fait équarrir sur le lieu par des gens au fait de ce travail; il consiste à faire des rangées de trous avec des aiguilles faites exprès et bien trempées. Dans ces trous on fait entrer des chevilles ou coins de bois bien sec, et en les mouillant, ils parviennent à les fendre selon la direction

indiquée par les rangées de trous, et à leur donner l'ébauche de la forme qu'ils doivent avoir.

Ces blocs, transportés à la manufacture, y étaient taillés selon la forme et la grandeur des tranches et des châssis de charpente dans lesquels ils devaient être fixés pour être sciés et débités en tranches.

Chaque châssis portait 16 lames de scie, et deux hommes suffisaient pour en faire aller quatre et débiter à la fois 64 tranches.

Des relevés de dépense faits d'après les registres de la manufacture de la Mouline, portent la valeur du pied carré, prêt à être posé, à un peu moins de 5 francs, et à 47 fr. 50 cent. le mètre carré; le détail suivant peut justifier cette évaluation.

Les carreaux ont 2 pieds 7 pouces 7 lignes en carré ou 855 millimètres, sur 20 lignes ou 45 millimètres d'épaisseur.

Les blocs étaient préparés pour en former deux dans leur longueur et 17 dans leur épaisseur, débités à la fois au moyen de 16 lames de scie; ces blocs, tout équarris, produisaient un cube d'un mètre 350 millimètres, et une surface pour la taille de 4 mètres trois quarts et 23 mètres 20 cent. de trait de scie formant deux paremens.

Le mètre de granite, tout épannelé et rendu à la manufacture, revenait à 222 francs.

Le mètre carré de taille à 42 francs.

Le sciage à 3 francs.

Le débitage des carreaux, moulinage et ajustement, à 21 francs.

Un mètre 350 cent. cubes de granite compris ⅕ de déchet,
à 319 francs. 430 f. 65 c.
4 mètres trois quarts de taille, à 42 francs. 199 50
23 mètres 2 cent. de sciage, à 3 fr. 69 60
Même superficie pour moulinage, équar-
 rissage et ajustement, à 21 fr. 487 20

Pour un mètre 124 cubes en œuvre. . . . 1186 f. 95 c.
Et pour un mètre cube. 1056 00
Pour un centimètre d'épaisseur. 10 56
Et pour quatre centimètres et demi. . . . 47 52
 Pour un mètre carré, ce qui revient à 5 fr. par pied
superficiel, le mètre revient à. 47 f. 50 c.
Transport à Paris. 7 50
 ─────────
 55 f. 00 c.
Bénéfice et faux frais, un cinquième 11 00
 ─────────
 66 f. 00 c.
Pose en place. 7 50
 ─────────
 73 f. 50 c.

Le premier marché convenu avec M. Brebion, portait le prix de la toise carrée à 550 francs ou 138 francs le mètre, ce qui fait près du double de l'estimation précédente ; mais dans cette dernière on a eu égard à la dépense de l'établissement de l'usine.

Dépense pour le même pavé exécuté à Paris.

Le granite épannelé d'après les dimensions données, reviendrait à Paris, à 25 fr. le pied ou 730 fr. le mètre cube.

La taille coûterait 70 fr. le mètre carré; le sciage 95 francs; le moulinage, équarrissement et ajustement 35 francs.

D'après ces prix, on aurait pour un mètre 35 cent. compris déchet, à 730 fr. 995 f 50 c.
4 mètres 75 cent. de taille, à 70 fr. . . . 332 50

Valeur pour un mètre 124 cent. en œuvre. 1328 f. 00 c.

Et pour un mètre cube. 1181 f. 49 c.
Pour un mètre carré sur un cent. d'épais. 11 81

Et pour quatre centimètres et demi. . . . 53 f. 16 c.
Pour un mètre carré de sciage. 95 00
Pour redressement, moulinage, équarrissage
 et ajustement. 35 00
Pose en place et ponçage. 8 50

Dépense présumée 191 f. 66 c.
Bénéfice et faux frais, un cinquième. . . . 38 33

 Valeur. . . . 229 f. 99 c.
et en nombre rond, 230 francs.

Art de bâtir. Tom. v.

La commission nommée pour régler définitivement ce pavé l'a estimé à 207 fr. le mètre; c'est-à-dire, presque aussi cher que s'il eût été fait à Paris, et les sciages de main d'homme. Je pense qu'il aurait fallu un prix moyen entre celui résultant des dépenses de la manufacture et celui qu'il aurait coûté étant fait à Paris; c'est-à-dire, entre 73 fr. 50 c. et 230 fr., qui aurait donné 151 fr. 75 c.

Il manquait, pour terminer le pavé de ce péristyle, 55 toises un quart ou 221 mètres, qui n'ont été payés, rendus à Paris, avec la pose en place, qu'à raison de 417 fr. la toise carrée ou de 104 fr. 25 cent. le mètre, compris la pose, ce qui est une nouvelle preuve que le prix de 550 fr. la toise carrée, convenu avec M. Brebion ou de 137 fr. 50 cent. le mètre, était plus que suffisant.

Pour les autres ouvrages de marbrerie exécutés d'après des dessins donnés, les détails d'évaluations doivent se composer :

1°. De la quantité de marbre en œuvre;

2°. Du déchet qu'il a éprouvé;

3°. Des sciages;

4°. Des tailles;

5°. Du poli;

6°. Du transport et de la pose en place.

Comme les marbres se débitent ordinairement à la scie, on peut distinguer deux espèces de déchets : l'un sur les longueurs et largeurs, qui est proportionnel au cube, et l'autre sur les sciages, qui est toujours proportionnel aux surfaces.

Un trait de scie forme deux surfaces, désignées sous

le nom de parement de sciage. Ainsi, la valeur du parement de sciage ne doit être que de la moitié de celle du trait de scie, qui s'évalue ordinairement au pied carré.

On évalue l'épaisseur d'un trait de scie à 3 lignes ou à 7 millimètres, ce qui donne pour le déchet d'un pied superficiel $\frac{1}{48}$ de pied cube, et pour un mètre carré $\frac{1}{143}$ de mètre cube.

Chaque superficie de parement de sciage n'étant que la moitié d'un trait de scie, le déchet pour un pied carré ne sera que d'une ligne $\frac{1}{2}$ ou $\frac{1}{96}$ de pied cube, et pour chaque mètre carré de 3 millimètres $\frac{1}{2}$ ou $\frac{1}{285}$ de mètre cube.

Des tailles.

Pour les marbres débités à la scie, la taille consiste : 1°. dans le redressement des sciages pour les paremens; 2°. dans l'équarrissage pour mettre les pièces de longueur et de largeur; 3°. dans la taille d'ébauche ou d'élégissement pour leur donner les formes et les contours qu'exige le dessin; 4°. dans la taille des moulures, qui se font toutes au ciseau, et qui peuvent s'évaluer en superficie ou en mesures linéaires, d'après les bases que nous avons proposées pour les moulures en pierre de taille, pag. 651.

Chaque ciselure simple est évaluée à 3 centimètres ou un pouce de largeur.

Les arêtes, pour la formation desquelles il faut deux ciselures, à 6 centimètres ou 2 pouces un quart.

Les quarts de ronds, à cause des faces préparatoires nécessaires pour les former, à 9 cent. ou 3 pouces $\frac{1}{3}$.

Les moulures à double courbure, telles que les talons,

les cimaises et les tores, à 12 centimètres ou 4 pouces et demi.

Le poli se mesure comme la taille des surfaces sur lesquelles il est opéré.

Le transport et la pose en place doivent s'évaluer en raison des distances et des endroits où les ouvrages sont établis, ainsi que des moyens et des matières employées pour les assujétir.

Application de ces bases pour l'évaluation de deux chambranles de cheminée, représentés par les figures de la planche 184.

Le chambranle désigné par la figure 1, exécuté au palais du Luxembourg en marbre bleu turquin, a 6 pieds de long (1 mètre 949 cent.) sur 3 pieds 10 pouces de haut, (1 mètre 246 cent.).

Cube de marbre en œuvre.	En pieds cubes.			En mètres cubes.
	po.	lig.		mèt.
La tablette de 6 pieds 3 pouces de longueur sur 15 pouces de largeur et 18 lignes d'épais., ou 2 m. 030 sur 0 m. 406 et 0 m. 041, produit	0	11	8½	0.0338
La traverse du chambranle avec ses retours de ensemble 8 pieds de long sur 5 po. ½ de large et deux pouces d'épaisseur, ou 2 m. 599 sur 0 m. 149 et 0 m. 054, produit	0	7	4	0.0209

MARBRERIE 189

Les deux consoles, de chacune 2 pieds 6 pouces de haut sur 13 pouces de large et sur ensemble un pied d'épaisseur, ou 0 m. 812 sur 0 m. 352 et 0,325, produisent cube...	2	8	6	0.0929
Les chapiteaux des consoles, de chacun 14 pouces ½ de long, 8 pouces de large et 4 pouces d'épaisseur, ou 0 m. 393 sur 0 m. 217 et 0 m. 108, produisent pour les deux......	0	6	5	0.0184
Les socles, de chacun 8 pouces ½ de long sur 8 pouces de large et 6 pouces de hauteur, ou 0 m. 231 sur 0 m. 217 et 0 m. 162, produisent pour les deux.	0	5	8	0.0162
L'encadrement entre les consoles, composé par le haut d'une traverse de 5 pieds 3 pouces de long sur 5 pouces de large et 3 pouces d'épaisseur ou 1 m. 705 sur 0 m. 135 et 0.081 d'épaisseur, produit.....	0	6	6¾	0.0186
Les deux montans de chacun 3 pieds 3 pouces de haut sur 5 pouces de large et 3 pouces d'épaisseur, ou 1 m. 056 sur 0 m. 135 et 081 d'épaisseur, produisent pour les deux...	0	8	1½	0.0231

La partie en dessous, formant plafond entre les consoles, de 5 pieds de long, 9 pouces de large et un pouce d'épaisseur, ou 1 m. 624 sur 0 m. 244 et 0 m. 027, produit 0 3 9 0.0107

Le foyer, de 6 pieds 3 pouces de long sur 21 pouces de large et 12 lignes d'épaisseur, ou 2 m. 030 sur 0 m. 569 et 027, produit 0 10 11 0.0311

Cube du marbre 7 9 0¾ 0.2653

Paremens de sciage. Pieds superficiels. Mètres superficiels.

 pi. po. lig. mèt. mil.

Pour la tablette, les deux paremens de chacun 6 pieds 3 pouces de long sur 15 pouces de large, ou 2 m. 030 sur 0 m. 406, produisent 15 7 6 1.648

Pour la traverse du chambranle avec ses retours 8 pieds de long sur 15 pouces de pourtour, ou 2 m. 599 sur 0406, produit. 10 0 0 1.055

Pour le débitage des consoles de chacune 2 pieds 6 pouces de haut sur 3 pieds 2 pouces de pourtour, ou 0 m. 812 sur 1 m. 029, produit en développement pour les deux. . . 15 10 0 1.671

MARBRERIE.

Les joints de dessus et de dessous des consoles, de ensemble 4 p. 4 pouces sur 6 pouces, ou 1 m. 407 sur 0 m. 162, produisent. 2 2 0 0.228

Autre sciage pour l'élégissement du galbe des consoles, de 2 pieds de long sur ensemble un pied, ou 0 m. 650 sur 0 m. 325, produit. 2 0 0 0.211

Pour les chapiteaux des consoles, ensemble, 2 pieds 9 pouces de long sur 2 pieds de pourtour, où 0 m. 894 sur 0 m. 650 produit. 5 6 0 0.581

Pour les faces des bouts, ensemble, 2 pieds 8 pouces sur 4 pouces, ou 0 m. 867 sur 0 m. 108, produit 0 10 8 0.093

Pour les socles de ensemble un pied de hauteur sur 2 pieds 9 pouces de pourtour, ou 0 m. 325 sur 0 m. 894, produisent un développement de.. 2 9 0 0.290

Pour les faces de dessus et de dessous, de ensemble 2 pieds 10 pouces de longueur sur 8 pouces de largeur, ou 0 m. 921 sur 0 m. 217, produit. . . . 1 10 8 0.200

Pour l'encadrement entre les consoles, la traverse du haut de 5

pieds 3 pouces de long sur 16 pouces de pourtour, ou 1 m. 705 sur 0 m. 432, produit en développement......	7	0	0	0.736
Pour les deux montans, de ensemble 6 pieds de long sur 16 pouces de pourtour, ou 2 m. 111 sur 0 m. 432, produit..	8	8	0	0.912
Pour la partie formant plafond entre les consoles, de 5 pieds de long sur 20 pouces de pourtour, ou 1 m. 624 sur 0 m. 542, produit.........	8	4	0	0,880
Pour le foyer, de 6 pieds 3 pouces de long sur 3 pieds 8 pouces de pourtour, ou 2 m. 030 sur 1 m. 192, produit.......	22	11	0	2.420
Total des sciages	103	6	10	10.925

Tailles.

	Pieds superficiels			Mètres superfic.
	pi	po.	lig.	mét. mil.
Tailles sur sciage pour le redressement du dessus de la tablette, de 6 pieds 3 pouces de long sur un pied 3 pouces de large, ou 2 m. 030 sur 0 m. 406, produisent en superficie.	7	9	9.	0.824

La taille du tour de la tablette pour équarrissage de ensemble

MARBRERIE.

15 pieds de pourtour sur 3 pouces, compris plus valeur d'arête, ou 4 m. 873 sur 0 m. 081, produit 3 9 0 0.395

La taille des moulures sur trois côtés de cette tablette, de 9 pieds 3 pouces de longueur, compris 6 pouces pour plus valeur de deux angles, sur un pied 4 pouces de profil, ou 3 m. 005 sur 0 m. 434, produit. 12 4 0 1.304

La taille de redressement pour la face de la traverse avec ses retours de ensemble 8 pieds de long sur 5 pouces de large, ou 2 m. 599 sur 0 m. 149, produit. 3 8 0 0.387

Plus valeur de redressement d'arête pour les joints de la traverse, de ensemble 17 pi. sur 3 po., 5 m. 522 sur 0 m. 081, produit. 4 3 0 0.447

La taille d'ébauche et d'élégissement pour les chapiteaux des consoles de 3 pieds 7 pouces de longueur, développée sur ensemble 9 pouces de largeur, compris plus valeur d'arêtes en superficie de taille de 9 lig., ou 1 mètre 164 sur 0,244, produit, compté double. . , 5 4 6 0.568

Art de bâtir. TOME V.

La taille des moulures composées de deux filets et un quart de rond, de 8 pieds 10 pouces de longueur développée, sur 10 pouces de profil, 2 m. 870 sur 0 m. 027, produit....	7	4	4	0.775
Plus valeur de 11 pieds 2 pouces d'arêtes sur 2 pouces un quart, 3 m. 827 sur 006, produit..	2	3	6	0.229
Taille pour le redressement des faces latérales des consoles, de ensemble 3 pieds 4 po. réduits sur 2 pieds 6 po. de haut, ou 1 m. 083 sur o m. 812, produit.	8	4	0	0.879
Taille pour l'ébauche du devant des consoles, longueur développée 2 pieds 9 pouces sur ensemble 1 pied, ou 0 m. 894 sur 0 m. 325, produit....	2	9	0	0.290
Plus valeur pour la taille finie..	1	4	6	0.145
Plus valeur de 33 pieds 8 pouces de longueur développée d'arête sur 2 pouces un quart, ou 10 m. 937 sur 0 m. 060, produit.	6	3	9	0.658
Les moulures du devant des consoles composées de deux cimaises séparées par une baguette, de ensemble 5 pieds 6 pouces de longueur sur 2 pieds de profil, ou 1 m. 786 sur 0 m. 650, produisent............	11	0	0	1.160

MARBRERIE.

La taille des faces apparentes des socles, de ensemble 5 pieds 6 pouces de longueur sur 6 po. de hauteur, ou 1 mètre 786 sur 0 m. 162, produit. . . . 2 9 0 0.289

La taille des moulures des deux socles composées d'une douzaine entre deux filets, de ensemble 4 pieds 1 pouce de longueur sur 1 pied de profil, ou 1m.326 sur 0m. 325, produit. 4 1 0 0.430

La plus valeur des arêtes montantes, de celles du bas, du dessous, dessus et du derrière, de ensemble 15 pieds de longueur sur 2 pouces un quart, ou 4 m. 873 sur 0 m. 060, produit en taille 2 9 9 0.292

La taille de l'élégissement pour la moulure de l'encadrement, de 8 pieds de longueur sur 4 po. de largeur, ou 2 m. 599 sur 0 m. 108, produit en taille de 9 lignes d'épaisseur, comptée double. 5 4 0 0.560

Plus valeur de 16 pieds de longueur d'arête sur 2 pouces un quart, ou 5 m. 197 sur 0 m. 060, produit en taille ordinaire. 3 0 0 0.311

Le talon autour de cet encadrement, de 8 pieds 4 pouces de

longueur sur 10 po. de profil, ou 2.707 sur 0.270, produit.	6	11	4	0.730
La face du plafond entre les consoles, de 5 pieds de long sur 9 pouces de large, ou 1 mètre 624 sur 0 m. 244, produit. .	3	9	0	0.396
La taille des joints, de ensemble 12 pieds et demi, compris 4 arêtes sur 3 pouces, ou 4 m. 060 sur 0 m. 081, produit. .	3	1	6	0.329
Le dessus du foyer, de 6 pieds 3 pouces de long sur 1 pied 9 pouces de large, ou 2 m. 030 sur 0 m. 569, produit. . .	11	1	3	1.155
La taille des joints, de ensemble 17 pieds, compris 4 arêtes sur 3 pouces, ou 5 m. 522 sur 0 m. 081, produit	4	3	0	0.447
Les entailles faites dans les socles pour les ajuster avec les arrière-corps, de 5 pouces en carré sur 1 pouce, ou 13 centimètres sur 3, évaluées, compris plus valeur d'arête, à.	0	10	0	0.088
Les entailles dans les chapiteaux, de 4 pouces en carré sur 1 po. ou 0 m. 108 sur 0 m. 027, produisent.	0	8	0	0.070
Total de la taille. . . .	126	0	1	13.156

MARBRERIE. 197

Poli.

Le dessus de la tablette, de 6 pi. 3 pouces de longueur sur 15 pouces de largeur, ou 2 m. 030 sur 0.406, produit en superficie.	7	9	9	0.824
Le poli des moulures, même superficie que pour la taille . .	12	4	0	1.304
Le devant de la traverse avec ses retours, de ensemble 8 pieds de long sur 5 pouces et demi de large, ou 2 m. 599 sur 0 m. 149, produit	3	8	0	0.387
Les faces et moulures des chapiteaux des consoles, de ensemble 6 pieds 2 pouces sur 13 po. de développement, ou 2 m. sur 0 m. 352, produit . . .	6	8	2	0.704
Le poli des faces apparentes des consoles : 1°. pour les faces latérales, de ensemble 3 pieds 4 pouces réduits sur 2 pieds 6 pouces de haut, ou 1 m. 083 sur 0 m. 812, produit. . . .	8	4	0	0.879
2°. Pour les moulures du devant, même développement que pour la taille.	11	0	0	1.160

Le poli des faces des socles, de ensemble 4 pieds 1 pouce de longueur sur 1 pied 6 pouces

de haut, compris développement des moulures, ou 1 m. 326 sur 0 m. 500, produit. . 6 1 6 0.663

Le poli des faces apparentes et de la moulure des pièces formant l'encadrement entre les consoles : 1°. la traverse de 5 pieds 3 pouces de long sur 18 pouces de développement, compris moulures et arêtes, ou 1 m. 705 sur 0 m. 500, produit. . 7 10 6 0.852

Pour les deux montans, de ensemble 6 pieds 6 pouces sur 18 pouces de développement, ou 2 m. 111 sur 0 m. 500, produit. 9 9 0 1.055

La face du plafond entre les consoles, de 5 pieds de long sur 9 pouces de large, ou 1 mètre 624 sur 0 m. 244, produit. . 3 9 0 0.396

Le dessus du foyer de 6 pieds 3 pouces de long sur 1 pied 9 pouces de large, ou 2 m. 030 sur 0 m. 569, produit. . 10 11 3 1.155

Total du poli. 88 3 2 9.379

MARBRERIE.

Dalles de pierre de liais pour doubler la traverse du chambranle et le foyer.

Celle pour la traverse, de 5 pieds 8 pouces de long sur 11 pouces de large et 3 pouces d'épaisseur, ou 1 m. 841 sur 0 m. 300 et 0 m. 081 d'épaisseur, produit.

DALLES de 3 pouces 0 m. 081.

Pieds superfic.			Mètres superfic.
pi.	po.	lig.	mét. milli.
5	2	4	0.552

La dalle qui double le foyer, de 6 pieds 3 pouces de long sur 1 pied 9 pouces de large et 18 lignes d'épaisseur, ou 2 m. 030 sur 0 m. 569 et 0 m. 041 d'épaisseur, produit

DALLES de 18 lignes ou 41 millim.

| 10 | 11 | 3 | 1.155 |

Transport et pose en place, compris fourniture et scellement de goujons et agrafes en bronze, estimé, ci. 15f. 00c.

Résumé.

7 pieds 7 pouces 10 lignes ou 0 m. 2654 cubes de marbre bleu turquin, à raison de 60 fr. le pied ou 1752, le mètre, valent 464 98

⅙ pour le déchet des coupes de longueur, largeur, ébauche et redressement. . . . 77 49

103 pieds 6 pouces 4 lignes de parement de sciage ou 10 mètres 925, à 0 fr. 75 c. le pied ou 7 fr. 12 cent. le mètre carré. 77 78

Pour le déchet 103 pieds 6 pouces 4 lignes comptés à 1 ligne et demie d'épaisseur, ou

10 mètres 925 sur 3 millim. et demi, produisent en cube 0 mèt. 076475, à 1752 fr. 66 97

115 pieds 10 pouces 7 lignes ou 11 mètres 987 de superficie de taille réduite, à raison d'un franc 20 cent. le pied ou 11 francs 40 cent. le mètre, valent. 136 65

88 pieds 3 pouces 2 lignes superficiels ou 9 m. 300 de poli, à raison de 80 cent. le pied ou 7 francs 60 cent. le mètre, produisent. 70 60

Dalles de 3 pouces ou 81 millim. d'épaisseur, 5 pieds 2 pouces 4 lignes ou 0 m. 552, à 2 fr. le pied ou 19 fr. le mètre, compris ajustement, pose et scellement. 10 50

Dalles de 18 lignes, (41 millim.) 10 pieds 11 pouces 3 lignes ou un mètre 155, à raison d'un franc 68 cent. le pied ou 16 francs le mètre. 18 18

Article en argent. 15 00

Valeur totale. 938 f. 17 c.

MARBRERIE. 201

Détail d'évaluation d'un chambranle de cheminée à colonnes, en marbre dit griote d'Italie. (Pl. 184, fig. 2.)

CUBE DE MARBRE.

	Cube.			
	pi.	po.	lig.	mèt. millim.

La tablette de 5 pieds 9 pouces de long sur 14 pouces de large et 15 lignes d'épaisseur, ou 1 mètre 868 sur 0 m. 379 et 0 m. 034 d'épais., produit. 0 8 4 0.240

La traverse avec ses retours, de ensemble 7 pieds 6 pouces de longueur sur 4 pouces 9 lignes de large et 18 lignes d'épais., ou 2 m. 436 sur 0 m. 128 et 0 m. 041, produit en cube. . 0 4 5 0.0127

Les deux montans de cadre intérieur, chacun 2 pieds 4 pouces de hauteur sur ensemble 7 pouces de large et 18 lignes d'épaisseur, ou 0 m. 758 sur 0 m. 189 et 0 m. 041 d'épais. . 0 2 1 0.0058

La traverse au-dessus de 4 pieds 10 pouces de longueur sur 3 pouces 6 lignes de largeur et 18 lignes d'épais., ou 0 m. 570 sur 0 m. 095 et 0 m. 041, produit. 0 2 $1\frac{1}{2}$ 0.0061

Les deux colonnes, de ensemble 5 pieds 2 pouces de longueur sur 5 pouces de diamètre, ou 1 mètre 678 sur 0 m. 135, en carré de base, produit en cube. 0 10 9 0.0300

Art de bâtir. TOM. V. CC

Les deux pilastres, de ensemble
5 pieds 2 pouces sur 5 pouces
de large et 4 pouces d'épais.,
ou 1 mètre 678 sur 0 m. 135
et 0 m. 108, produit 0 8 7 0.0244

Deux socles, de ensemble 2 pieds
2 pouces de long sur 5 pouces
6 lignes de large et 5 pouces de
haut, ou 0 m. 704 sur 0 m. 149
et 0 m. 135, produit en cube. 0 4 11 0.0141

Le plafond entre les colonnes, de
5 pieds 2 pouces de long sur 9
pouces de large et un pouce
d'épais., ou un mètre 678 sur
0 m. 244 et 0 m. 027, produit. 0 3 10½ 0.0110

Le foyer, de 5 pieds 7 pouces de
longueur sur 18 pouces de lar-
geur et 12 lignes d'épaisseur,
ou 1 mètre 813 sur 0 m. 487
et 0 m. 027, produit 0 8 4½ 0.0238

Cube de marbre 4 5 5 0.1519

Parement de sciage.

Pour la tablette, 5 pieds 9 pouces
de longueur sur 2 pieds 6 po.
6 lignes de pourtour, ou 1 m.
868 sur 0 m. 826, produit en
superficie 14 7 4 1.542

MARBRERIE. 203

La traverse avec ses retours, de ensemble 7 pieds 6 pouces de long sur 12 pouces 6 lignes de pourtour, ou 2 m. 436 sur 0 m. 339, produit.......	7	9	9	0.826
Les deux arrières-corps, de chacun 2 pieds 4 pouces de hauteur sur 1 pied 5 pouces de pourtour, ou 0 m. 758 sur 0 m. 460, produit........	3	3	8	0.348
La traverse de 4 pieds 10 pouces de longueur sur 10 pouces de pourtour, ou 1 m. 570 sur 0 m. 271, produit.....	4	0	4	0.425
Les deux colonnes, de ensemble 5 pieds 2 pouces de longueur sur 1 pied 8 pouces de pourtour, ou 1 m. 678 sur 0 m. 542, produit........	8	7	6	0.909
Les deux pilastres, de ensemble 5 pieds 2 pouces sur 1 pied 6 pouces de pourtour, ou 1 m. 678 sur 0 m. 487, produit..	7	9	0	0.817
Pour les deux socles, de ensemble 2 pieds 2 pouces sur 1 pied 11 pouces de pourtour, ou 0 m. 704 sur 0 m. 623, produit.	4	1	10	0.439
Les deux bouts, de ensemble 11 pouces sur 5 pouces, ou 0 m. 298 sur 0 m. 135, produit..	0	4	7	0.040

Le plafond entre les colonnes, de 5 pieds 2 pouces de long sur 1 pied 8 pouces de pourtour, ou 1 mètre 678 sur 0 m. 542, produit............ 8 7 4 0.909

Le foyer, de 5 pieds 7 pouces de longueur et 3 pieds 2 pouces de pourtour, ou 1 mètre 813 sur 1 mètre 029, produit... 17 8 2 1.865

Total des sciages... 76 11 6 8.120

Tailles.

Taille sur sciage pour le redressement du dessus de la tablette, de 5 pieds 9 pouces de longueur sur 1 pied 2 pouces de large, ou 1 mètre 868 sur 0 m. 379, produit..

<div style="text-align:right">Superficie
En pieds. En mètres.
6 8 6 0.708</div>

La taille du tour de la tablette pour l'équarrissage, de 13 pieds 10 pouces de pourtour sur 3 po. compris plus valeur d'arête, ou 4 m. 169 sur 0 m. 0,81, produit............. 3 5 6 0.338

La taille sur trois côtés de la moulure de la tablette : composée d'un filet, un talon et une baguette, de 8 pieds 7 pouces de longueur, compris plus valeur de deux angles, sur 12 pouces

MARBRERIE. 205

de profil, ou 2 m. 768 sur o
m. 325, produit 8 7 o 0.899

La taille et redressement pour la
traverse avec ses retours, de
ensemble 7 pieds 6 pouces de
longueur sur 4 pouces 9 lignes
de large, ou 2 m. 436 sur o m.
128, produit 2 11 7½ 0.312

Plus valeur sur sciage pour redres-
sement des joints et arêtes, de
ensemble 16 pieds 7 pouces sur
3 pouces, ou 5 m. 386 sur o m.
0,081, produit. 4 1 9 0.436

Taille des faces des deux montans
du cadre, de chacun 2 pieds
4 pouces de haut sur ensemble
10 pouces, ou o m. 758 sur o m.
271, produit. 1 11 4 0.205

Plus valeur pour les faces de devant
et de dessus de la traverse, de
4 pieds 10 pouces de long sur
5 pouces, ou un mètre 570 sur
o m. 135, produit.. 2 0 2 0.212

Plus valeur de la taille des joints
et d'arêtes, de ensemble 5 pieds
10 pouces sur 3 pouces, ou un
mètre 895 sur o m. 081, pro-
duit. 1 5 6 0.153

La taille d'ébauche pour les colon-
nes, de ensemble 5 pieds 2 po.

sur un pied 4 pouces de pourtour, et une épaisseur réduite de 4 lignes compté comme taille, ou un mètre 678 sur o m. 433 et environ un centimètre d'épaisseur produit	6	10	4	0.726
La plus valeur de 16 arêtes pour les tailler à 16 pans, de 5 pieds 2 pouces sur ensemble 3 pieds, ou un mètre 678 sur o m. 975, produit.	15	6	0	1.636
La taille finie, de même superficie que la taille d'ébauche, comptée une fois et demie.	10	4	0	1.089
La plus valeur de taille pour les moulures du chapiteau, composé d'un quart de rond entre deux filets et d'une bandelette pour former le gorgerin, de ensemble 2 pieds 8 pouces de pourtour sur 15 po. de profil, ou o m. 867 sur o m. 406, compté une fois et demie. .	5	0	0	0.525
Les faces formant les joints de dessus et de dessous, de chacun 5 pouces sur 5 pouces, ou o m. 135 sur o m. 135.	0	8	4	0.036

La taille des faces apparentes des pilastres, de ensemble 5 pieds 2 pouces sur un pied un pouce

de largeur développée, ou un mètre 678 sur o m. 352 produit.	5	7	2	0.590
Plus valeur de quatre arêtes, de ensemble 5 pieds 2 pouces sur 9 pouces, ou un mètre 678 sur 244, produit.	3	10	6	0.409
Plus valeur des moulures des chapiteaux, de ensemble 2 pieds 2 pouces de longueur sur 15 po. de profil, ou o m. 704 sur o m. 406, produit.	2	8	6	0.286
Les faces formant les joints de dessus et de dessous, de ensemble 10 pouces sur 4 pouces, ou o m. 271 sur o m. 108, produit.	o	3	4	0.029
Taille pour les faces apparentes des socles, de ensemble 5 pieds 3 pouces 6 lignes de longueur sur 5 pouces de haut, ou un mètre 705 sur o m. 135, produit.	2	2	3	0.230
La taille du dessus et du dessous, de ensemble 4 pieds 4 pouces sur 5 pouces 6 lignes de large, ou un mètre 405 sur o m. 149, produit.	1	11	10	0.209
La plus valeur des arêtes, de ensemble 7 pieds 10 pouces sur 2 pouces un quart, ou 2 m. 545 sur o m. 06.	1	5	7	0.153

La face du plafond entre les colonnes, de 5 pieds 2 pouces sur

9 pouces, ou un mètre 678 sur
o m. 244, produit. 3 10 6 0.409
La taille des joints du tour, de en-
semble 12 pieds 10 pouces sur
3 pouces, ou 4 m. 169 sur o m.
081, produit. 3 2 6 0.337
La face apparente du foyer, de
5 pieds 7 pouces de longueur
sur 18 pouces, ou un mètre 813
sur o m. 487, produit. . . . 8 4 6 0.883
La taille des joints du tour, de
ensemble 15 pieds 2 pouces sur
3 pouces compris quatre angles
et les arêtes, ou 4 m. 927 sur
o m. 081, produit. 3 9 6 0.398
Les entailles faites dans les pilastres
pour les montans du cadre in-
térieur, de ensemble 4 pieds
8 pouces sur 18 lignes de largeur
et un pouce de profondeur, ou
un mètre 516 sur o m. 041 et
o m. 027 d'épaisseur, produit. 1 5 6 0.153

 Total de la taille. . . 108 5 8 11.361

Poli.

Le dessus de la tablette, de 5 pieds
9 pouces sur un pied 2 pouces,
ou un mètre 868 sur o m. 579,
produit. 6 8 6 0.708

MARBRERIE.

Le poli des moulures, même superficie que pour la taille...	8	7	0	0.899
Le devant de la traverse, avec ses retours, de ensemble 7 pieds 6 pouces de longueur sur 4 pouces 9 lignes de large, ou 2 m. 436 sur 0 m. 128, produit...	2	11	7½	0.312
Les faces des deux montans du cadre intérieur, de chacun 2 pi. 4 pouces sur ensemble 10 po., ou 0 m. 758 sur 0 m. 271, produit.	1	11	4	0.205
Les faces de la traverse du cadre, de 4 pieds 10 pouces de long sur 5 pouces, ou un mètre 570 sur 0 m. 135, produit.	2	0	2	0.212
Le poli des colonnes, de même superficie que la taille finie. .	10	4	0	1.089
Le poli des moulures, des chapiteaux comme pour la taille. .	5	0	0	0.525
Le poli des faces apparentes des pilastres, comme pour la taille.	5	7	2	0.590
Le poli des moulures des chapiteaux, comme pour la taille.	2	8	6	0.286
Poli pour les faces apparentes des socles, *idem* que pour la taille.	2	2	3	0.230
Poli du plafond entre les colonnes, comme pour la taille.	3	10	6	0.409
Le poli de la face apparente du foyer, comme pour la taille.	8	4	6	0.883
Total du poli. . .	60	3	6	6.348

Art de bâtir. TOME V.

Dalles en pierre de liais.

Pour la traverse du chambranle, de 5 pieds 3 pouces de long sur 11 pouces de large et 4 pouces d'épaisseur ou un mètre 705 sur 0 m. 298 de large et 0 m. 108 d'épais., produit en superficie.

	DALLES	
de 4 pouces.		de 108 millim.
4 9 9		0.508

Pour le foyer, de 5 pieds 7 pouces de longueur sur 18 pouces de large et 18 lignes d'épaisseur, ou un mètre 813 sur 0 m. 487 et 41 milli. d'épaisseur, produit.

	DALLES	
de 18 lignes		de 41 millim.
8 4 6		0.883

Le transport et pose en place, compris fourniture et scellemens de goujons et agrafes. . 15 f. 00 c.

RÉSUMÉ POUR LA CHEMINÉE A COLONNES.

Cube de marbre, dit griote d'Italie.

Quantité en œuvre, 4 pieds 5 pouces 11 lignes ou 0 m. 1522, ci. 4 5 11 0.1522

Un sixième de déchet pour les coupes de longueur et largeur, tailles et ébauche. 0 9 0 0.0253

Le déchet pour 76 pieds 11 pouces 6 lignes de parement de sciage, sur une épaisseur réduite d'une

MARBRERIE.

ligne et demie ou 8 m. 100, sur une épaisseur réduite de 3 millimètres et demi, produit. . . 0 9 7 0.0028

Total du cube. . . . 6 0 6 0.2085

6 pieds 6 lignes cubes, à raison de 80 francs le pied. 483 f. 33 c.
ou 0 m. 2085, à raison de 2336 francs le mètre, 487 f. 05 c.
76 pieds 11 pouces 6 lignes de parement de sciage ou 8 m. 100, à raison de 90 centimes ou 8 francs 55 centimes le mètre carré, valent. 69 26 69 26
101 pieds 8 pouces 9 lignes de taille réduite ou 10 mètres 651, à raison d'un franc 50 c. le pied carré ou 14 francs 25 cent. le mètre superficiel, valent. 162 60 161 78
60 pieds 3 pouces 6 lignes ou 6 m. 348 de surface de poli, à raison d'un franc le pied ou 9 fr. 50 cent. le mètre. . . . 60 30 60 30
4 pieds 9 pouces 9 lignes ou 0 m. 508 de superficie de dalles en pierre de liais, de 4 pouces ou 108 millimètres d'épaisseur, à raison de deux

francs 50 centimes le pied ou 23 fr. 75 cent le mètre, compris ajustement, pose et scellement, valent. 12 02 12 06

8 pieds 4 pouces 6 lignes ou 0 m. 883 de dalles de même pierre, de 18 lignes ou 4 cent. d'épaisseur, à raison d'un franc 68 centimes le pied ou 16 fr. le mètre, valent. 14 07 14 83

Article estimé en argent. 15 00 15 00

 816 f. 58 820 f. 28

ARTICLE VII.

DE LA SCULPTURE D'ORNEMENS.

On peut distinguer les sculptures d'ornemens en deux classes. 1°. Celle qui se fait sur les moulures d'architecture qui n'est qu'une répétition des mêmes formes, tels que les oves, les perles, les feuilles d'eau, feuilles d'ornement, trèfles, rais de cœur, palmettes et autres, s'évalue au pied ou au mètre courant. La seconde classe comprend les ornemens qui s'évaluent à la pièce, tels que les modillons, les rosaces, les chapiteaux de l'ordre corinthien et de l'ordre ionique; les guirlandes, les trophées, arabesques, et autres ouvrages de sculpture de ce genre, dont on peut décorer l'architecture.

On ne trouve, dans aucun des auteurs qui ont traité de l'évaluation des différens ouvrages de bâtiment, ni méthode ni base pour évaluer les sculptures dites d'ornement.

Les entrepreneurs dans cette partie portaient dans leurs mémoires le prix de leurs ouvrages jusqu'à trois fois leurs dépenses qui n'étaient connues que d'eux, et quelquefois ces prix étaient arbitraires et encore plus exagérés.

En 1789, les compagnons sculpteurs qui travaillaient aux ornemens de l'église de Sainte-Geneviève firent une pétition au gouvernement, dans laquelle ils demandaient de faire à leur compte les sculptures d'ornement pour le prix qui leur était payé par les entrepreneurs. Leur offre ayant été acceptée, l'exécution des ouvrages fut surveillée

avec beaucoup d'exactitude. Il résulte des notes et attachemens qui ont été pris avec soin, que la valeur des ornemens de même genre n'augmente pas en raison du développement des moulures, parce que plus le développement est grand, moins il faut de ces ornemens pour une mesure déterminée, telle qu'un pied ou un mètre.

Ainsi, sur un quart de rond de trois pouces de développement, si l'on ne peut faire que trois oves sur un pied de longueur, il en faudra six sur un quart de rond dont le développement ne serait que d'un pouce et demi, de manière qu'il faudra à peu près autant de temps pour les six petits oves que pour les trois grands. Il en est de même pour les autres ornemens, tels que les rais de cœur, les trèfles, les feuilles d'eau, les palmettes, etc.

Pour donner une première idée de la valeur des ornemens, nous avons dressé le tableau suivant des prix payés pour les ouvrages de même genre exécutés à diverses époques au Louvre et à l'église de Sainte-Geneviève.

DE LA SCULPTURE D'ORNEMENS.

ORNEMENS Sur des moulures dont le développement moyen est de 3 pouces, en pierres tendres de Saint-Leu et de Conflans.	AU LOUVRE, A l'entablement de l'ordre de la colonnade. Prix du pied courant payé en		A L'ÉGLISE DE Ste.-GENEVIÈVE, A l'entablement de l'ordre intérieur. Prix du pied courant payé		
	1764, 1771 et 1772.	1806.	Aux entrepren. avant 1790.	Aux compagnons sculpteurs en 1792.	Aux entrepren. en 1809 jusqu'en 1814.
	f. c.	f. c.	f. c.	f. c.	f. c.
Feuilles d'eau simple............	2 00	2 75	2 00	1 25	1 50
Rais de cœur et doubles feuilles d'eau...	2 00	3 60	2 50	1 50	1 80
Trèfles simples avec arquêtes.........	2 50	5 00	3 60	2 00	2 50
Feuilles d'acanthe et feuilles d'eau......	4 00	4 50	3 50	2 00	3 00
Trèfles fleuronnés..............	4 00	5 00	4 00	2 50	3 50
Perles enfilées................	1 25	2 00	1 00	0 60	0 75
Grains de chapelet et pirouettes......	1 50	2 25	1 50	0 75	0 95
Oves simples avec dards...........	4 00	4 50	3 00	2 00	2 50
Oves fleuronnés...............	4 50	5 00	3 50	2 25	2 60
Palmettes.................	4 00	4 50	4 00	2 50	3 00
Modillons.................	16 00	21 00			
Roses entre les modillons.........	8 00	12 00			
Ouvrages payés à la pièce.					
Têtes de lion en pierre dure........	34 00	42 00			
Chapiteaux corinthiens des colonnes, de 4 pieds 8 po. de hauteur........	1000 00				
Chapiteaux *idem* en pilastre.......	300 00	250 00			
Chapiteaux corinthiens de l'ordre intérieur de Sainte-Geneviève, en pierre dure...	1450 00				
Chapiteaux *idem* en pilastre......	480 00				

C'est d'après toutes ces données et une infinité d'autres recherches et de renseignemens que nous nous sommes procurés, que nous avons dressé le tableau suivant des prix des ouvrages de sculpture les plus en usage pour l'époque actuelle 1812.

Quoique ces prix, ainsi que tous les autres détaillés dans cette nouvelle méthode, soient faits pour Paris et pour une époque fixe, il est cependant facile d'en faire usage pour d'autres temps et d'autres lieux, au moyen de quelques centimes par franc à retrancher ou à ajouter, en raison de ce que le prix moyen des matériaux et des journées de compagnons est plus ou moins élevé.

Le prix moyen des journées de sculpteurs, d'après lequel les prix de ce détail sont basés, est de 5 francs, et un quart en sus pour bénéfice et faux frais de l'entrepreneur : ainsi, pour un prix moyen de journée de 4 francs, on diminuera sur chaque article $\frac{1}{5}$ ou 20 cent. et pour un prix moyen de 6 francs on augmentera autant.

TABLE

sur l'évaluation des sculptures d'ornement, taillées sur les moulures d'architecture et autres.

DÉSIGNATION DES ORNEMENS. / PROPORTION DES PRIX.	ORNEMENS TAILLÉS SUR									
	Plâtre. 1.		Pierre tendre. 1 ½.		Bois. 2.		Pierre dure. 2 ½.		Marbre blanc. 3.	
	PRIX, POUR DES ORNEMENS DE 0,08 DE DÉVELOPPEMENT.									
	Du pied	Du mèt.	Du pied	Du mèt.	Du pied	Du mèt.	Du pied	Du mèt.	Du pied	Du mèt.
	Courant.		Courant.		Courant.		Courant.		Courant.	
	fr. c.	fr. c.	fr. c.	fr. c.	fr. c.	fr. c.	fr. c.	fr. c.	fr. c.	fr. c.
...illes d'eau simples sur talon.........	1 20	3 70	1 80	5 55	2 40	7 40	3 00	9 25	3 60	11 10
...de cœur et doubles feuilles d'eau......	1 40	4 31	2 10	6 46	2 80	8 62	3 50	10 77	4 20	12 93
...les simples.............	1 60	4 93	2 40	7 39	3 20	9 86	4 00	12 32	4 80	14 79
...illes d'Acanthe et feuilles d'eau.......	2 00	6 16	3 00	9 24	4 00	12 32	5 00	15 40	6 00	18 48
...les fleuronnés.	2 50	7 71	3 75	11 56	5 00	15 42	6 25	19 27	7 50	23 13
...s simples avec dards.............	1 80	5 55	2 70	8 32	3 60	11 10	4 50	13 87	5 40	16 65
...s fleuronnés.............	2 10	6 47	3 15	9 70	4 20	12 94	5 25	16 17	6 30	19 41
...nettes.............	2 20	6 78	3 30	10 37	4 40	13 56	5 50	16 95	6 60	20 34
...es enfilées.............	0 60	1 85	0 90	2 77	1 20	3 70	1 50	4 62	1 80	5 55
...uettes et grains de chapelet........	0 80	2 40	1 20	3 60	1 60	4 80	2 00	6 00	2 40	7 20
...e avec enroulement d'environ 1 pied; ou ,33 centim. de hauteur, ou 1 pied carré ..	10 00	31 00	15 00	46 50	20 00	62 00	25 00	77 50	30 00	93 00
Ornemens à la pièce.	fr. c.		fr. c.		fr. c.		fr. c.		fr. c.	
...illons corinthiens de 30 centimètres	10 00		15 00		20 00		25 00		30 00	
...tes rosaces entre les modillons.........	5 00		7 50		10 00		12 50		15 00	
Chapiteaux corinthiens.	fr.		fr.		fr.		fr.		fr.	
...pied ou ⅓ de mètre de hauteur........	60		100		150		200		300	
...2 pieds ou ⅔ de mètre..............	120		200		300		400		600	
...3 pieds ou 1 mètre..............	180		300		450		600		900	
...4 pieds ou 1 mètre ⅓..............	240		400		600		800		1200	
...5 pieds ou 1 mètre ⅔..............	300		500		750		1000		1500	

ARTICLE VIII.

PEINTURE D'IMPRESSION ET DÉCORS.

De la peinture d'impression.

L'objet de cette espèce de peinture est de couvrir les surfaces apparentes de plusieurs espèces d'ouvrages de bâtimens, tant pour leur conservation que pour leur procurer l'uniformité de ton que les pièces dont ils se composent n'ont pas toujours, et de leur donner, en les renouvelant, cet air de fraîcheur et de propreté que le temps leur fait perdre.

Les matières qu'on emploie pour ce genre de peinture sont des terres naturellement ou artificiellement colorées, tels que les ocres, les oxides métalliques, les laques et stils de grains, etc.

On distingue en général deux espèces de peinture; l'une dont les couleurs sont broyées à l'eau et à la colle, qu'on nomme peinture en détrempe, et l'autre désignée sous le nom de peinture à l'huile, parce que les couleurs sont broyées avec cette substance.

On fait encore quelquefois usage de peinture à l'essence, au vernis, à la cire, et enfin d'une nouvelle manière de préparer les couleurs à l'esprit-de-vin, appelée peinture lucidonique.

On croit que les anciens ne connaissaient pas la peinture à l'huile. Toutes celles qui nous sont parvenues sont en

détrempe, faites sur des enduits frais comme la fresque; ils employaient pour ces peintures, comme nous, les ocres, les oxides métalliques, les craies colorées. Les plus beaux enduits étaient colorés avec le minium, la chrysocolle et l'azur. Pour conserver la fraîcheur et l'éclat de ces peintures, on les recouvrait d'une espèce de vernis composé de belle cire blanche de Carthage, fondue avec un peu d'huile, qu'ils appliquaient avec des chiffons de soie après avoir échauffé l'enduit par le moyen d'un réchaud rempli de charbons ardens, afin de mieux faire pénétrer la cire dans l'enduit. Ils le frottaient ensuite avec des chiffons de lin, bien propres, pour leur donner le poli et le brillant.

J'ai trouvé dans les ruines du palais des empereurs à Rome et à la ville Adrienne, des restes de ces enduits en minium, en beau vert et en bleu d'azur, qui, étant frottés, avaient encore beaucoup d'éclat. Pour les peintures sur bois, tels que les vaisseaux, ils employaient une espèce de peinture qu'ils appelaient encaustique, parce que les couleurs étaient broyées à chaud avec de la cire sur des plaques de bronze. On appliquait ces couleurs sur les surfaces à peindre, en les échauffant, comme nous l'avons dit ci-devant, avec un réchaud de feu.

DES DIFFÉRENTES ESPÈCES DE PEINTURE D'IMPRESSION ACTUELLEMENT EN USAGE.

1°. *De celle en détrempe.*

Pour cette espèce de peinture, on broie les couleurs à l'eau, et on les détrempe avec de la colle de Flandre ou de peau de gants, de parchemin ou de brochette préparée.

Les peintures les plus ordinaires de ce genre sont les blancs de plafond.

Les gris et les blancs à la colle sur murs et cloisons; les couleurs de pierre ou badigeons.

Les blancs mats sur boiseries.

Les blancs dits d'apprêt.

Les détrempes vernies.

Celle dite chipolin.

Les marbres et bois veinés.

Les panneaux feints et les moulures.

Les détails pour l'évaluation de ces différens ouvrages se composent :

1°. de la valeur des couleurs;

2°. des liquides qu'il faut pour les broyer et délayer;

3°. de la main-d'œuvre pour leur préparation et emploi;

4°. des faux frais et bénéfices de l'entrepreneur.

Prix des couleurs les plus en usage (1).

Blancs.

	La livre.	Le kilogramme.
De Bougival ou de Meudon...	0 f. 34 c.	0 f. 67 c.
De craie............	0 15	0 31
De céruse, première qualité...	0 80	1 63
Deuxième qualité.........	0 70	1 43
De plomb en écailles......	1 25	2 56
En trochisques..........	2 26	4 59

Rouges.

Ocre rouge............	0 20	0 41
Rouge brun d'Angleterre....	0 30	0 61
Rouge de Prusse.........	0 45	0 92
Faux minium ou mine rouge..	0 80	1 63
Mine orange...........	1 25	2 55
Vermillon............	6 00	12 25
Cinabre natur. broyé une 1re. fois.	10 20	20 42
Laque fine carminée......	24 00	49 00
Non carminée..........	14 00	28 53
Idem, deuxième qualité...	9 00	18 38

Jaunes.

Ocre jaune commun......	0 17	0 35
Ocre de Rut...........	0 45	0 92
Stil de grain de Paris.....	1 20	2 45
Stil de Hollande.........	1 40	2 86

(1) Ces prix, ainsi que les détails, sont tirés en partie de l'ouvrage de M. Morisot, qui a fait une étude particulière de toutes les opérations relatives à la peinture d'impression.

	La livre.	Le kilogramme.
Jaune de Naples, 1re. qualité..	4 f. 00 c	8 f. 16 c.
Orpin.	3 50	7 15
Jaune minéral.	2 50	5 10
Terra merita.	2 25	4 60
Graine d'Avignon.	2 50	5 10

Verts.

Vert de gris en poudre.	3 00	6 13
Cendre verte.	6 00	12 25
Terre verte, belle qualité. . . .	3 00	6 12
Terre verte commune. . . .	1 60	3 26
Vert de montagne.	3 50	7 14
Vert de vessie.	5 50	11 22

Bleus.

Tournesol en pain.	1 50	3 06
Bleu liquide.	1 25	2 55
Bleu de Prusse, première qualité.	10 00	20 41
Deuxième qualité.	7 00	14 28
Indigo.	16 00	32 65
Cendre bleue, première qualité.	9 00	18 36
Deuxième qualité	6 00	12 22
Bleu d'émail.	3 00	6 13

Bruns.

Terre d'ombre.	0 50	1 02
Stil de grain brun d'Angleterre.	8 00	16 33
Terre de Sienne, calcinée. . . .	7 00	14 28
Terre de Cologne.	1 00	2 04

Noirs.

	La livre.	Le kilogramme.
Noir d'ivoire.	1 f. 20 c.	2 f. 45 c.
Noir de pêche.	2 15	4 38
Noir de charbon fin.	0 30	0 61
Idem, commun.	0 20	0 41
Noir de fumée.	6 00	12 24

Or en feuilles, mine de plomb et bronze.

1^{re}. qualité, le millier de feuilles, de	90 00	à 120
Le livret de 25 feuilles, de	2 25	à 3
2^e. qualité, le millier de feuilles, de	70 00	à 80
Le livret de 25 feuilles, de	1 75	à 2
Mine de plomb.	0 70	1 43
Bronze.	20 00	40 82

Autres substances, et objets utiles dans la préparation.

	La livre.
Litarge	0 f. 70 c.
Couperose.	1 20
Huile grasse.	1 20
Cire jaune.	3 25
Sel de tartre	4 00
Savon noir.	0 70
Ponce choisie	0 90
Éponge	10 00
Huile de noix.	1 20
Huile d'œillet, dite huile blanche	1 10
Huile de lin, bonne qualité.	1 00
Essence de térébenthine	0 90

Colle.

On fait usage pour la peinture de bâtiment de trois espèces de colles. La plus belle, faite avec du parchemin choisi, revient à.

	La livre.	Le kilogramme.
La plus belle, faite avec du parchemin choisi, revient à.	0 f. 26 c.	0 f. 53 c.
Celle appelée brochette.	0 20	0 41
Celle en cuir de lapin.	0 15	0 30

Vernis.

Les vernis se vendent à la pinte; le prix actuel de celui de première qualité, est

	Pinte	Livre.
de.	7 f. 00 c.	7 f. 53 c.
Deuxième qualité.	5 50	5 91
Vernis, dit à bois	3 00	3 23
Vernis gras, deuxième qualité.	15 00	16 13
Vernis, dit Gros-Guyot.	1 50	1 61
Vernis à l'essence, dit de Hollande	1 75	1 88
Eau seconde.	0 60	0 65

Prix de la main-d'œuvre.

Le prix de la journée des peintres étant actuellement de 4 fr., chaque heure ou dixième vaudra 40 c.

Comme les prix de peintures varient en raison des couleurs et de leur mélange, on les exprimera dans chaque détail pour un mètre superficiel ou pour une toise.

Quant au bénéfice et faux frais, j'ai pensé qu'ils devaient être évalués à un cinquième de la dépense présumée, comme pour la menuiserie.

Il faut presque toujours faire sur les surfaces à peindre des préparations préliminaires avant d'y appliquer les

couleurs ; telles que les échaudages, les encollages, les grattages, les lessivages et les lavages. Ces opérations peuvent s'évaluer en raison des superficies, comme la toise ou le mètre carré.

Échaudage sur les murs et plafonds.

	Toise superficielle.	Mètre superficiel.
A une couche.	0 f. 19 c.	0 f. 05 c.
A deux couches.	0 38	0 10
A trois couches.	0 57	0 15

Encollages.

Sur des surfaces unies, à une couche.	0 57	0 15
Sur des menuiseries ornées de moulures.	0 68	0 18

Grattages.

Grattage d'anciennes couches de peinture en détrempe à une ou deux couches, peu collées sur murs et plafonds.	0 38	0 10
Pour un plus grand nombre de couches à bonne colle. . . .	0 76	0 20
Sur des boiseries	1 14	0 30
Sur des peintures *idem*, mais vernies.	1 33	0 35
Sur des peintures à 7 ou 8 couches bien collées ou à l'huile. . . .	3 79	1 00

Art de bâtir. TOM. V.

Lessivages.

	Toise superficielle.	Mètre superficiel.
Lessivage simple à l'eau seconde coupée..........	o f. 45 c.	o f. 12 c.
Idem, à l'eau seconde, plus forte, pour dégraisser d'anciennes peintures à l'huile et en recevoir de nouvelles..........	o 57	o 15
Idem, pour dégraisser d'anciennes peintures à l'huile et recevoir de la détrempe.....	o 76	o 20
Idem, pour enlever d'anciens vernis............	o 91	o 24

Lavages.

Lavage et nettoyage simples de carreaux et parquets avant d'être mis en couleur.....	o 38	o 10
Idem, avec grattage.......	o 76	o 20
Idem, pour carreaux neufs passés au grès et sciure de bois, et parquet frotté d'oseille....	o 91	o 24
Carreaux en pierre de liais et marbre noir, grattés, lavés et passés légèrement au grès...	o 76	o 20

Détails pour la formation des prix des ouvrages de peinture en détrempe les plus en usage dans les bâtimens.

Blanc faiblement collé sur plafond neuf pour une toise carrée, 8 hectogrammes de blanc de Bougival apprêté, à raison de 10 c. le kilogramme. .	of.	08c.
Un huitième de kilogramme de colle, dite brochette, à raison de 41 cent	o	05
Temps pour l'emploi ou façon, $\frac{1}{15}$ de jour à 4 f.	o	16
	o	29
Bénéfice et faux frais un sixième	o	06
	o	35
Valeur du mètre carré à une couche.	of.	09c.
Pour deux couches	o	17
Avec une couche d'échaudage.	o	22
Lorsque la première couche est un encollage, elle vaut. .	of.	14c.
La seconde	o	09
La troisième.	o	08
Blanc de plafond à trois couches avec encollage.	o	31

Plafond à trois couches, dont une d'encollage, une de blanc ordinaire, et une de teinte azurée.

Encollage.....................	of. 14c.
Deuxième couche	0 09
Teinte azurée...................	0 10
Valeur du mètre carré.....	0 33

Blanc et gris à deux couches sur mur ou enduit de plâtre (1).

Encollage.....................	of. 14c.
Blanc de teinte.................	0 10
Blanc à deux couches.............	0 24

Blanc, gris et couleur de pierre, à trois couches.

Encollage	of. 14c.
Deuxième couche	0 9
Teinte.......................	0 10
	0 33

Blanc, idem, sur boiserie.

Encollage	of. 18c.
Deux couches de teinte	0 20
	0 38

(1) Toutes les évaluations suivantes sont pour le mètre carré.

Idem, *avec blanc de céruse.*

Encollage	oc.	18f.
Deux couches de teinte avec un quart de blanc de céruse	0	42
	0	60

Blanc idem, *à 4 couches, les fonds poncés.*

Encollage.	of.	18c.
Couche de blanc.	0	09
Deux couches de teinte.	0	42
Ponçage et égrenage avec soin	0	15
	0	84

Couleur de pierre sur mur ou plâtre, à trois couches.

Encollage	of.	14c.
Deux couches de teinte.	0	24
	0	38

Blanc ou gris en détrempe vernie sur boiserie, à 5 couches.

Une d'encollage	of.	18c.
Deux couches de blanc.	0	18
Deux couches de teinte.	0	42
Ponçage et égrenage	0	25
Encollage à froid et vernis, une couche . . .	0	70
	1	73

La même peinture, à 9 couches.

Une d'encollage................	0f.	18c.
Trois couches de fond.............	0	27
Ponçage et égrenage bien fait.........	0	25
Deux couches de teinte............	0	42
Un d'encollage à froid.............	0	08
Deux de vernis................	1	00
	2	20

Détrempe vernie, dite Chipolin, *composée de 15 couches.*

Quatre d'encollage, à 18 cent........	0f.	72c.
Sept de fond, à 13 cent., compris ponçage..	0	91
Deux de teinte, à 21 cent...........	0	42
Deux de vernis, compris encollage à froid..	1	10
	3	15

PEINTURE, DITE DÉCORS.

Couleur de pierre sur mur, à trois couches, avec joints.

Encollage...................	0f.	14c.
Une couche de fond.............	0	09
Une couche de teinte............	0	12
Joints d'appareil sans frottis..........	1	00
Valeur.....	1	35
Lorsque les joints sont éclairés et ombrés avec frotis, on ajoute.............	0	75
Valeur.....	2	10

PEINTURE D'IMPRESSION ET DÉCORS.

Le mètre carré de briques feintes avec joints, vaut. .	3 f.	15 c.
Idem, de granit en détrempe, sans vernis. .	2	00
Et vernis, à deux couches.	3	08

Le mètre carré de marbres veinés, à 5 couches, et vernis.

Encollage. .	0	14
Deux couches de fond, poncées et adoucies. .	0	26
Deux couches de teinte.	0	42
Façon de marbre.	2	50
Deux couches de vernis.	1	08
Valeur.	4	40
Le même, avec les deux couches de teinte à l'huile. .	5	00
Bois veinés, aussi à 5 couches, et vernis. . .	4	00
Idem, avec deux couches de teinte à l'huile. .	4	60

Menus ouvrages en détrempe.

Contre-cœur de cheminée en grisaille.	0 f.	75 c.
Idem, en mine de plomb, compris retour. .	5	00

PEINTURE A L'HUILE.

Couleur olive, jaune et rouge, à une couche le mètre carré.	0	42
A deux couches	0	76
A trois couches	1	05

Couleur d'ardoise, gris et blanc de céruse, à une couche, le mètre carré	o f. 48 c.
A deux couches	o 85
A trois couches.	1 20
Verts pour grillages et autres, à 3 couches, dont une olive et deux de vert	1 50
Gris et blanc de céruse, à trois couches, et vernis.	2 40
Marbres veinés.	5 50
Bois, *idem*	4 60
Granite, à trois couches et vernis.	4 20
Couleur de pierre, à l'huile, à trois couches, avec joints d'appareil figurés sans frottis. . .	2 40
Couleur, *idem*, avec joints éclairés et ombrés avec frottis.	2 80
Carreaux et parquets peints en rouge ou en jaune, à trois couches, la première et la seconde à l'huile, encaustiqués et frottés, se paient à raison de le mètre carré.	o 75

Autres ouvrages.

	à l'huile.	en détrempe.
Le mètre linéaire de plinthes en marbres et vernies, de 16 cent. de hauteur.	o f. 60 c.	o f. 45 c.
Plinthes couchées en fonds de marbres et non vernies, le mètre courant.	o 40	o 30

Chambranle de cheminée peint
en marbre et vernis, bien fait. 9 f. 50 c. 8 f. 50 c.
Moulures feintes ombrées et éclai-
rées à l'effet, le mètre linéaire
pour quart de rond talon ou
cimaise couronnés d'un filet
jusqu'à 50 millimètres de lar-
geur, bien fait. 0 40 0 30
Ceux au-dessus, en proportion
de la largeur, à raison de 8 cent.
pour chaque cent. de plus.
Filet simple, le mètre *idem*. . . 0 20 0 16
Idem, à deux teintes, ombré et
éclairé. 0 30 0 24
Pièce de ferrure peinte en noir au vernis . . . 0 10
Lettres et chiffres depuis 6 cent. de hauteur
jusqu'à 10. 0 20
Le kilogramme de mastic à l'huile 1 60
Journée de compagnon peintre 4 00

Nouvelle peinture, appelée lucidonique.

Ce genre de peinture, dont les couleurs sont préparées à l'esprit-de-vin, a été imaginé il y a environ douze ans par madame Cosseron, qui tient un dépôt de ces couleurs, rue Dauphine, n°. 20.

Ces couleurs, qui sont liquides, se trouvent toutes préparées, de toutes teintes et de toutes nuances, prêtes à être employées; elles s'appliquent à froid. Les couleurs

foncées portent avec elles un brillant qui dispense de vernis. Pour les teintes claires et les couleurs tendres, on met une dernière couche de vernis préparé, appelé lucidonique.

Lorsque ces couleurs sont dans des bouteilles bien bouchées, elles se conservent long-temps sans s'altérer, et elles sont d'un transport facile. On peut peindre avec dans toutes les saisons, tant à l'intérieur qu'à l'extérieur, sur des murs, boiseries, carreaux et parquets d'appartemens. Ces peintures ont l'avantage de pouvoir s'appliquer sur des plâtres frais, sur les parties humides et même salpêtrées; elles peuvent se laver sans se déteindre, et reprennent en séchant, après les avoir essuyées, leur premier brillant. On peut les appliquer sur de bons fonds à l'huile, ainsi que sur de bons encollages; elles sont d'une exécution rapide, et comme elles n'ont pas l'odeur désagréable des peintures à l'huile ou à l'essence, on peut occuper tout de suite, et sans danger, les appartemens où on les a employées.

Depuis 1803, on a fait usage avec succès de ce genre de peinture dans différens établissemens publics, maisons royales et particulières, où elles conservent toute leur fraîcheur.

Avant d'appliquer ces couleurs sur d'anciennes peintures, tant sur les boiseries que sur les carreaux et parquets, lorsqu'ils sont chargés de cire, de corps gras ou de plâtre, il faut avoir soin de les lessiver à l'eau seconde et de les bien laver, et de n'appliquer les couleurs que lorsque les carreaux sont bien secs.

Avant de se servir de ces couleurs, il faut secouer fortement les bouteilles pour bien mêler l'esprit-de-vin

qui reste dessus, et ne les verser dans un vase qu'au fur et à mesure de l'emploi. Lorsqu'on emploie ces couleurs, il faut toujours se munir d'esprit-de-vin pour les rendre plus fluides quand elles sont trop épaisses, et pour ombrer et filer les panneaux, veiner les bois ou les marbres feints, imiter les granites. L'esprit-de-vin sert encore à nettoyer les pinceaux, rincer les bouteilles pour ne point perdre de couleur.

Pour appliquer les couleurs, on se sert d'une brosse à vernir; on étend d'abord une première couche, on rebouche ensuite les trous et les fentes qui peuvent se trouver sur l'objet à peindre, avec du mastic composé de blanc d'Espagne et de transparente claire, ou de la même couleur lucidonique qui doit servir à peindre. Ce mastic doit être employé très-promptement, et il n'en faut faire qu'à mesure du besoin. Vingt minutes après avoir mis la première couche, on peut mettre la seconde; et la troisième en transparente claire ou foncée quelques heures après, ce qui donne encore plus de brillant à la peinture.

Il faut tenir les teintes plus claires, parce que les couleurs lucidoniques tendent plutôt à foncer qu'à pâlir, surtout la dernière couche de brillant, qui efface toutes les ondulations qui peuvent résulter des deux premières couches ou du mélange des couleurs.

PRIX DE LA LIVRE PESANT DES COULEURS LUCIDONIQUES, EN 1814.

Ces couleurs se vendent toutes préparées, en liqueur, et prêtes à être employées, en gros et en détail.

Désignation des couleurs.

Bleu de roi, mat.	7f.	00c.
Violet foncé, amarante et lilas, *idem*	7	00
Laque carminée, *idem*	7	00
Vert pistache et vert pré, brillant.	7	00
Jaune d'or et citron, *idem*.	7	00
Vert d'eau et vert pomme, mat.	7	00
Acajou, maroquin, demi-brillant.	7	00
Bleu céleste, bleu turquin, mat.	6	00
Vert bronze, olive et américain, brillant	6	00
Jaune soufre ou paillé, mat.	6	00
Orange, brillant.	6	00
Vermillon pur, *idem*	6	00
Hortensia, couleur de chair, mat.	6	00
Teinte de pierre pour les statues et les monumens, *idem*.	5	50
Jaune pour première couche des fonds d'acajou, *idem*.	5	50
Chamois, couleur badigeon, nanquin, *idem*.	5	50
Noisette claire ou foncée, *idem*	5	50
Blanc de lait ou azuré, *idem*.	5	50
Gris souris et gris perlé, *idem*.	5	50
Gris ardoise, brillant.	5	50
Chocolat clair ou foncé, mat.	4	50
Couleur de bois de chêne ou de noyer, *idem*.	4	50
Jaune d'Italie et stil de grain, brillant.	4	50
Terre d'ombre et puce foncé, *idem*.	4	50
Noir et couleur de fer, *idem*.	4	50

Couleur, dite transparente foncée, pour meu-

bles et parquets d'appartemens, que l'on met en dernière couche sur toutes les couleurs foncées, brillante 4f. 00 c.

Transparente claire, pour mettre en dernière couche sur les couleurs claires qui ne portent pas de brillant, et en première couche sur les parties salpêtrées, afin de boucher les pores de la pierre avant de mettre les couches de teinte, *idem*. 3 50

Ocre jaune, brillante. 3 50

Jaune ou rouge pour carreaux, *idem*. 3 50

Couleur de bois pour les parquets d'appartemens, *idem*. 3 50

La livre pesant de ces couleurs, bien mises, produit une toise carrée ou quatre mètres, à deux couches. Deux couches suffisent pour peindre les carreaux ou parquets d'appartemens, parce que ces couleurs portent leur brillant.

Avec une livre de transparente claire ou foncée, on vernit quatre toises d'ouvrage; une seule couche de transparente suffit sur les couleurs mates, à deux couches.

Prix de la toise superficielle des peintures lucidoniques, payées aussitôt après la vérification des ouvrages exécutés par de bons ouvriers faisant aussi le décor, les marbres, granites et bois veinés.

	Valeur de la toise.	Valeur du mètre carré. Lucidonique.	Couleur ordinaire.
Peinture lucidonique unie, à trois couches, d'une seule teinte, portant son brillant, sur murs, boiserie et parties humides, valeur de la toise.	9f. 00c.		
Du mètre.		2f. 37c.	
Valeur des peintures ordinaires de même genre.			2f. 10c.
De deux teintes rechampies.	10 00	2 64	2 34
De trois teintes, avec moulures rechampies.	11 00	2 90	2 57
Frises et soubassemens unis.	8 00	2 11	2 00
Granite et porphyre pour soubassemens.	12 00	3 16	3 00
Marbre blanc, bleu turquin, Sainte-Anne.	18 00	4 75	4 50
Marbre précieux, brèche violette, vert de mer, vert Campan, brocatelle.	21 00	5 54	5 00
Albâtre et agate.	24 00	6 36	5 75
Bois satinés, gris, amarante, citron.	18 00	4 75	4 50

PEINTURE D'IMPRESSION ET DÉCORS.

Bois d'acajou, de chêne,
de sapin, de noyer . . 15 f. 00 c. 3 f. 96 c. 3 f. 75 c.
Transparente foncée, mise
sur bois neuf, à trois
couches, pour laisser
voir les veines. 6 00 1 60
Mise en couleur des car-
reaux ou parquets en
rouge, jaune, couleur
de bois, à deux cou-
ches 4 00 1 05
Anciennes peintures les-
sivées et vernies à neuf,
à deux couches 4 00 1 05

	Pied courant.	Mètre courant.
Plinthes unies jusqu'à 3 pouces. .	0 f. 15 c.	0 fr 46 c.
En marbre ordinaire.	0 25	0 77

Ouvrages à la pièce.

Bronze avec frottis doré. 0 f. 40 c.
Ferrure unie. 0 15
Avec frottis en bronze. . 0 30
Ferrures en or ou argent, glacées en
vert ou bleu et vernies. 1 00 3 08
Espagnolette et grands verrous. . 1 00 3 08

ARTICLE IX.

VITRERIE.

Détails pour l'évaluation des ouvrages de vitrerie.

Les verres dont on se sert actuellement à Paris pour vitrer les croisées sont de deux espèces : 1°. les verres ordinaires, dits d'Alsace; 2°. les verres blancs, dits de Bohême, parce que les premiers sont venus de ce pays.

A présent, les verres se tirent des manufactures de Saint-Quirin, près de Sarrebourg, département de la Meurthe.

Le prix de ces pièces de verre ou carreaux varie en raison de leur grandeur, dans une proportion qui n'a pas de rapport à leur superficie. Ainsi, dans le tarif des verres d'Alsace, on trouve que le prix des carreaux de 10 pouces sur 10 pouces, dont la superficie est de 100 pouces carrés, est de 35 centimes, et que celui des carreaux de 20 pouces sur 16, dont la superficie est de 320 pouces carrés, est de 1 fr. 25 cent., cependant, d'après le prix du premier, ce carreau ne devrait valoir que 1 fr. 12 cent.

Enfin, le plus grand qui est de 32 sur 22, produisant une superficie de 704 pouces, est porté dans le tarif à 8 fr. 40 cent., tandis que, d'après le prix du premier, sa valeur ne devrait être que de 2 fr. 46 cent.

Il en est de même des verres blancs, dits de Bohême; on trouve dans le tarif de cette espèce de verre, que la valeur du plus petit carreau, qui a 10 pouces sur 14, est portée

ce qui fait, à très-peu de chose près, $\frac{6}{7}$ de cent. par pouce carré.

Les carreaux de 20 pouces sur 16 pouces, produisant 320 pouces de superficie, sont évalués dans le tarif à 2 fr. 86 cent., tandis que, d'après la base d'évaluation du carreau précédent, leur prix ne devrait être que de 2 francs 74 cent.

La plus grande et dernière pièce de ce tarif qui est de 36 pouces sur 32, produisant une superficie de 1152 pouces carrés, ne devrait être que de 9 francs 91 cent., tandis qu'elle est portée dans le tarif à 64 fr. 50 cent.

Ainsi, le prix de ces deux espèces de verre augmente en plus forte raison que leur superficie ; probablement parce que les plus grands carreaux ont plus d'épaisseur, qu'ils sont plus difficiles à former, et que leur fragilité peut occasioner une plus grande perte.

L'épaisseur des carreaux de verre blanc, dit de Bohême, au-dessus de 24 pouces sur 18, est de 3 millimètres; et l'épaisseur de ceux au-dessous est de 2 millimètres. Le pied carré des carreaux de 3 millimètres d'épaisseur pèse 690 grammes ou 1 liv. $\frac{1}{2}$, et le pied carré des carreaux de 2 millimètres d'épaisseur, 460 grammes ou $\frac{15}{16}$ de livre.

Base d'évaluation pour les verres d'Alsace.

Pour évaluer cette espèce de verre, on emploie une manière de les mesurer qu'on appelle à l'*équerre*, qui consiste à ajouter ensemble la mesure des côtés contigus formant un des angles des carreaux.

Ainsi, un carreau de 16 pouces sur 10 donne une équerre de 26 pouces, dont le prix, d'après le tarif de

1812 de la manufacture de Saint-Quirin, est de 55 centimes, de même que ceux dont les dimensions sont de 15 pouces sur 11, 14 pouces sur 12, et 13 sur 13, qui donnent le même nombre de pouces à l'équerre.

Le pied carré du verre d'Alsace d'un millimètre d'épaisseur est de 260 grammes ou $\frac{5\,9}{1\,0\,0}$ de livres.

Ces verres sont de quatre épaisseurs différentes; la plus forte qui est de 2 millimètres $\frac{1}{4}$, est appelée verre double : il s'en trouve de toutes les grandeurs; le pied carré pèse 715 grammes ou 1 livre $\frac{4\,6}{1\,0\,0}$.

Base d'évaluation des verres blancs, dits de Bohème.

Ces verres s'évaluent *au paquet* composé de plus ou moins de pièces, en raison de leur grandeur. Ainsi, dans le tarif de la manufacture de Saint-Quirin, on trouve qu'il faut 16 feuilles, de 14 pouces sur 10, 13 sur 11, et 12 sur 12 ou de 24 pouces à l'équerre, pour un paquet; tandis qu'il ne faut qu'une seule feuille de 30 pouces sur 30 ou de 60 pouces à l'équerre, pour un paquet; et qu'une feuille de 38 sur 30 ou de 68 pouces à l'équerre, vaut 3 paquets; lesquels, à raison de 24 francs, porteraient la valeur de ces carreaux à 72 francs, moins de moitié du prix d'une glace de même dimension, qui, d'après le tarif de 1815, serait de 160 francs.

Détail pour le masticage et la pose.

Le mastic de vitrier se compose de blanc de céruse et de Bougival, broyés à l'huile de lin. Le kilogramme pesant revient actuellement à environ 1 franc. Des expériences

ont fait connaître qu'un kilogramme de mastic peut faire 20 mètres courant de masticage, ce qui donne 5 centimes par mètre, et avec la mise en œuvre, pose des carreaux et fourniture des pointes, 9 centimes ou 3 centimes par pied courant. M. Seguin, dans l'édition de Bullet de 1788, évalue le masticage et la pose des carreaux à 6 deniers le pied courant, ce qui revient à 7 centimes $\frac{1}{2}$ le mètre courant.

Application pour les carreaux de verre d'Alsace.

Le prix d'un carreau de 19 pouces sur 16 ou 35 pouces à l'équerre, qui est la grandeur moyenne pour les croisées de 4 pieds de largeur entre les tableaux, est porté dans le tarif de 1812 de la manufacture de Saint-Quirin, à . 1 fr. 15 c.
Déchet pour coupe et casse $\frac{1}{10}$. 0 06
Masticage et pose à raison de 3 centimes par pied courant 0 18

Dépense présumée. 1 fr. 39 c.
Bénéfice et faux frais $\frac{1}{5}$. 0 28

Valeur du carreau en place 1 67

ce qui donne 79 centimes par pied carré, et 7 francs 50 centimes par mètre carré.

Détail pour un carreau de même dimension, en verre blanc, dit de Bohème, de la même manufacture.

Prix d'après le tarif de 1812	2 f.	69 c.
Déchet pour coupe et casse $\frac{1}{20}$	0	14
Masticage et pose, 6 pieds courans. . . .	0	17
Valeur présumée.	3	00
Bénéfice et faux frais $\frac{1}{5}$.	0	60
Pour une feuille. . .	3 fr.	60 c.

ce qui donne 1 franc 70 centimes par pied carré. Pour un mètre carré. 16 f. 15 c.
Et pour un paquet 28 80

Plusieurs architectes et vérificateurs n'accordent que $\frac{1}{5}$ en sus du prix du tarif, pour fourniture, masticage, pose, faux frais et bénéfice, parce qu'ils pensent que les vitriers ont des remises sur les prix du tarif.

D'après cette base, le carreau en verre d'Alsace, posé en place, ne vaudrait que 1 f. 38 c.
Le pied carré 0 65
Le mètre, *idem*. 6 21
Le carreau en verre de Bohème ne vaudrait que 3 23
Le pied carré. 1 53
Le mètre carré. 14 53
Et le paquet 24 60

Nous avons réuni dans les deux tables suivantes tout ce qui peut être relatif à l'évaluation des carreaux.

La table n°. 1, pour les verres d'Alsace, comprend 10 colonnes.

La première indique les longueur et largeur en pouces de chaque pièce.

La seconde, leur mesure à l'équerre.

Les troisième et quatrième indiquent les mêmes choses en centimètres.

La cinquième, le prix de chaque pièce.

La sixième, leur superficie en pouces.

La septième, la valeur du masticage et pose de chaque carreau sans bénéfice.

La huitième colonne indique les prix de chaque pièce posée en place, avec bénéfice et faux frais.

La neuvième, le prix *idem* pour 1 pied carré; et la dixième, le prix *idem* pour un mètre carré.

Dans la seconde table, qui comprend onze colonnes pour l'évaluation des verres blancs, dits de Bohème;

La première colonne indique les dimensions en pouces de chaque pièce.

La seconde, leur mesure à l'équerre.

Les troisième et quatrième, les mêmes en centimètres.

La cinquième, le nombre ou fraction de pièces pour un paquet.

La sixième, la valeur de chaque pièce, d'après celle du paquet, portée à 21 francs 50 cent.

La septième, la superficie en pouces carrés de chaque pièce.

La huitième, la valeur du masticage et de la pose sans bénéfice.

La neuvième, la valeur de chaque pièce posée en place, avec bénéfice et faux frais.

Les dixième, onzième et douzième colonnes indiquent les valeurs *idem* pour un pied carré, un mètre carré, et pour un paquet.

Ces prix établis d'après les détails de mesures, de quantités et de temps qui ne peuvent pas varier, et sur des prix variables, peuvent cependant servir dans presque tous les cas et les pays, en les augmentant ou diminuant de quelques centimes par franc; et servir de base pour les devis et marchés avec les entrepreneurs.

Nous avons ajouté une troisième table pour les ouvrages d'entretiens, en raison de la grandeur des carreaux mesurés à l'équerre, comprenant six colonnes pour le nettoyage simple, avec masticage entier ou en partie, repose avec mastic et recoupe des verres, et lavage des glaces.

VITRERIE.

NUMÉRO I.

TABLEAU pour l'évaluation des Verres d'Alsace, d'après leurs dimensions mesurées à l'équerre et selon l'usage des Fabriques

DIMENSIONS DES FEUILLES.		VALEUR de chaque feuille.	SUPERFICIE en pouces carrés de chaque pièce.	VALEUR de la pose sans bénéfice.	VALEUR DU VERRE, compris déchet, pose, masticage, faux frais et bénéfice.				
EN POUCES. à l'équerre.	EN CENTIMÈTRES. à l'équerre.				pour chaque feuille.	pour un pied carré.	pour un mètre carré.		
10 10	20	27 27	0 54	0 35	100	0 10	0 56	0 81	7 69
11 10	21	30 27	0 57	0 37	110	0 10½	0 59	0 76	7 22
12 10	22	32½ 27	0 59½	0 42	120	0 11	0 66	0 79	7 50
12 11	23	32½ 30	0 62½	0 45	132	0 11½	0 70	0 76	7 22
13 11	24	35 30	0 65	0 50	143	0 12	0 77	0 78	7 41
14 11	25	38 30	0 68	0 55	154	0 12½	0 84	0 78	7 41
16 10	26	44 27	0 71	0 58	160	0 13	0 88	0 79	7 50
18 9	27	49 24	0 73	0 60	162	0 13½	0 92	0 82	7 79
18 10	28	49 27	0 76	0 65	180	0 14	0 99	0 79	7 40
18 11	29	49 30	0 79	0 68	198	0 14½	1 03	0 75	7 13
20 10	30	54 27	0 81	0 70	200	0 15	1 06	0 76	7 22
20 11	31	54 30	0 84	0 73	220	0 15½	1 11	0 72	6 84
21 11	32	57 30	0 87	0 75	231	0 16	1 14	0 71	6 75
21 12	33	57 32½	0 89½	0 85	252	0 16½	1 27	0 72	6 84
20 14	34	54 38	0 92	1 00	280	0 17	1 46	0 75	7 13
19 16	35	51 44	0 95	1 15	304	0 17½	1 67	0 79	7 50
20 16	36	54 44	0 98	1 25	320	0 18	1 79	0 80	7 60
21 16	37	57 44	1 01	1 35	336	0 18½	1 92	0 82	7 79
21 17	38	57 46	1 03	1 50	357	0 19	2 12	0 85	8 07
20 19	39	54 51	1 05	1 70	380	0 19½	2 38	0 90	8 55
22 18	40	60 49	1 09	1 90	396	0 20	2 63	0 95	9 02
22 19	41	60 51	1 11	2 10	418	0 20½	2 89	0 99	9 41
24 18	42	65 49	1 14	2 30	432	0 21	3 14	1 04	9 88
24 19	43	65 51	1 16	2 50	456	0 21½	3 40	1 07	10 16
24 20	44	65 54	1 19	2 75	480	0 22	3 73	1 12	10 64
25 20	45	68 54	1 22	3 00	500	0 22½	4 00	1 15	10 92
24 22	46	65 60	1 25	3 25	528	0 23	4 37	1 19	11 30
26 21	47	70 57	1 27	3 55	546	0 23½	4 75	1 25	11 87
28 20	48	76 54	1 30	3 85	560	0 24	5 13	1 31	12 44
27 22	49	73 60	1 33	4 25	594	0 24½	5 65	1 37	13 01
28 22	50	76 60	1 36	4 75	616	0 25	6 27	1 46	13 87

N°. II.

TABLEAU pour l'Évaluation des Verres de Bohème, en raison du paquet et de leurs dimensions exprimées en pouces et en parties de mètre ; le paquet étant de 21 f. 50 c., la valeur du masticage et de la pose calculée à raison de 0,09 c. le mètre, ou 0,03 le pied.

DIMENSIONS DES FEUILLES.		Nombre de pièces pour un paquet.	Valeur de chaque pièce.	Superficie de chaque pièce en pouces carrés.	VALEUR				Valeur du paquet posé en place.	
EN POUCES. à l'équerre.	EN CENTIMÈTRES. à l'équerre.				de la pose en place sans bénéfice.	de chaque pièce en place avec bénéfice.	pour un pied carré.	pour un mètre carré.		
14 10	24 38 27	65	16	1 34	140	0 12	1 83	1 88	17 86	29 28
14 11	25 38 30	68	15	1 44	154	0 12½	1 96	1 83	17 39	29 40
15 11	26 40½ 30	70½	14	1 54	165	0 13	2 10	1 83	17 39	29 40
15 12	27 40½ 32½	73	13	1 65	180	0 13½	2 24	1 79	17 01	29 12
16 12	28 43 32½	75½	12	1 79	192	0 14	2 42	1 70	16 15	29 10
16 13	29 43 35	78	11	1 95	208	0 14½	2 63	1 82	17 29	28 93
17 13	30 46 35	81	10	2 15	221	0 15	2 89	1 88	17 86	28 90
17 14	31 46 38	84	9½	2 26	238	0 15½	3 03	1 83	17 39	28 80
18 14	32 49 38	87	9	2 39	252	0 16	3 20	1 83	17 39	28 80
18 15	33 49 40½	89½	8½	2 53	270	0 16½	3 38	1 80	17 10	28 73
19 15	34 51½ 40½	92	8	2 69	285	0 17	3 59	1 81	17 19	28 72
19 16	35 51½ 43	94½	8	2 69	304	0 17½	3 60	1 70	16 15	28 80
20 16	36 54 43	97	7½	2 86	320	0 18	3 82	1 72	16 34	28 65
20 17	37 54 46	100	7½	2 86	340	0 18½	3 83	1 62	15 39	28 72
21 17	38 57 46	103	7	3 67	357	0 19	4 09	1 65	16 67	28 63
21 18	39 57 49	106	6½	3 31	378	0 19½	4 41	1 68	15 96	28 66
22 18	40 59½ 49½	109	6	3 58	396	0 20	4 75	1 73	16 43	28 50
22 19	41 59½ 51½	111	5½	3 91	418	0 20½	5 17	1 78	16 91	28 43
23 19	42 62½ 51½	114	5	4 30	437	0 21	5 68	1 87	17 76	28 40
23 20	43 62 54	116	4½	4 77	460	0 21½	6 27	1 96	18 62	28 20
24 20	44 65 54	119	4½	4 77	480	0 22	6 27	1 88	17 86	28 20
24 21	45 65 57	122	4	5 37	504	0 22½	7 03	2 01	19 09	28 12
25 21	46 68 57	125	4	5 37	525	0 23	7 04	1 93	18 33	28 16
26 21	47 70½ 57	127½	3½	6 14	546	0 23½	8 02	2 11	20 04	28 07
26 22	48 70½ 59	130	3½	6 61	572	0 24	8 62	2 17	20 61	28 03
27 22	49 73 59	132½	3	7 13	594	0 24½	9 28	2 25	21 37	27 84
27 23	50 73 62	135	3	7 82	621	0 25	10 15	2 35	22 32	27 91
28 23	51 76 62	138	2½	8 60	644	0 25½	11 14	2 49	23 65	27 85
29 23	52 78½ 62	140½	2½	9 55	667	0 26	12 34	2 66	25 27	27 76
29 24	53 78½ 65	143½	2	10 75	696	0 26½	13 86	2 86	27 17	27 72
30 24	54 81 65	146	1½	11 74	720	0 27	15 12	3 02	28 69	27 72
30 25	55 81 68	149	1½	12 90	750	0 27½	16 58	3 18	30 21	27 63
31 25	56 84 68	152	1½	14 33	775	0 28	18 39	3 42	32 49	27 58
31 26	57 84 70½	154½	1½	16 12	806	0 28½	20 65	3 69	35 05	27 53
32 26	58 87 70½	157½	1½	18 43	832	0 29	23 57	4 08	38 76	27 56
32 27	59 87 73	160	1	22 50	861	0 29½	27 44	4 57	43 44	27 44
33 27	60 89½ 73	162½	0½	25 08	891	0 30	31 95	5 16	49 02	27 40
34 27	61 92 73	165	0½	28 66	918	0 30½	36 47	5 72	54 34	27 35
34 28	62 92 76	168	0½	32 25	952	0 31	41 00	6 00	57 00	27 33
35 28	63 95 76	171	0½	35 83	980	0 31½	45 52	6 69	63 55	27 31
35 29	64 95 79	174	0½	39 58	1015	0 32	50 25	7 13	67 74	27 41
36 29	65 97½ 79	176½	0½	43 00	1044	0 32½	54 57	7 53	71 51	27 28
36 30	66 97½ 81	178½	0½	48 37	1080	0 33	61 34	8 18	77 71	27 26
36 31	67 97½ 84	181½	0½	53 75	1116	0 33½	68 13	8 79	83 50	27 25
36 32	68 97½ 85½	183	0½	64 50	1152	0 34	81 68	10 21	97 00	27 23

VITRERIE.

N°. III.

TABLE pour les ouvrages d'entretien, en raison de la grandeur des carreaux mesurés à l'équerre.

	Nettoyage simple.	Idem, avec masticage en partie.	Idem, avec masticage en entier.	Masticage seulement	Repose avec mastic.	Coupe, pose et mastic.
Pour ceux de 30 pouces.	0 05	0 10	0 15	0 10	0 18	0 22
de 35.........	0 07	0 12	0 19	0 12	0 20	0 24
de 40.........	0 09	0 14	0 23	0 24	0 22	0 62
de 45.........	0 11	0 16	0 27	0 16	0 24	0 28
de 50.........	0 12	0 18	0 31	0 18	0 26	0 30
de 55.........	0 14	0 20	0 35	0 20	0 28	0 32
de 60.........	0 16	0 20	0 39	0 22	0 30	0 34

Le nettoyage de glaces qui se fait ordinairement par les vitriers peut être payé à raison de 15 centimes par mètre de superficie.

OBSERVATION.

Les nouveaux tarifs de 1816, pour les verres d'Alsace portent les prix au-dessous de ceux de notre table; cette diminution est de 5 centimes pour les carreaux depuis 30 pouces, à l'équerre, jusqu'à 41; ceux de 42 pouces sont réduits à 1 fr. 90 cent. ; ceux de 43 à 2 fr. 5 cent. ; ceux de 44 à 2 fr. 20 cent.; ceux de 45 à 2 fr. 35; ceux de 46 à 2 fr. 50 ; ceux de 47 à 2 fr. 65; ceux de 48 à 3 fr. 25; ceux de 49 à 3 fr. 50 et ceux de 50 à 3 fr. 75; mais il faut considérer que les carreaux sont de 4 épaisseurs différentes, dont la plus forte, appelée verre double, est de 2 mil-

limètres trois quarts, et la moindre d'un millimètre et demi. Les prix portés dans notre table sont pour une épaisseur de 2 millimètres, dont le décimètre carré pèse 58 grammes, et le pied carré 304 grammes ou 9 onces 7 gros un tiers.

Glaces et Miroiterie.

Les glaces sont des espèces de verre blanc d'une qualité supérieure au verre de Bohème, et dont les surfaces sont dressées et polies de manière à transmettre les images des objets, sans les défigurer : c'est ce travail et la plus-valeur de la matière qui rendent le prix des glaces beaucoup plus cher que celui des autres verres, à volume égal. Pour faire connaître cette différence, j'ai dressé le tableau ci-après de la valeur des glaces comparées aux carreaux de même grandeur des manufactures de Saint-Gobin et de Saint-Quirin.

VITRERIE.

TABLEAU comparatif des Prix des Carreaux de verre et des Glaces de mêmes dimensions, qui sont en usage à Paris pour les Bâtimens.

DIMENSIONS DES CARREAUX.			PRIX DES CARREAUX.			
LONGUEUR et LARGEUR.	MESURE à l'équerre en pouces.	SUPERFICIE.	EN VERRE D'ALSACE.	EN VERRE dit DE BOHÊME.	EN GLACES DES MANUFACTURES de ST.-QUIRIN.	royale DE ST.-GOBIN.
			fr. c.	fr. c.	fr. c.	fr. c.
14 sur 10	24	140	0. 50	1. 34	5. 25	6. 20
14 11	25	154	0. 55	1. 44	5. 75	6. 80
15 11	26	165	0. 58	1. 54	6. 20	7. 20
15 12	27	180	0. 60	1. 65	7. 00	8. 10
16 12	28	192	0. 65	1. 79	7. 45	8. 80
16 13	29	208	0. 68	1. 95	8. 10	9. 50
17 13	30	221	0. 70	2. 15	8. 90	10. 30
17 14	31	238	0. 73	2. 26	10. 00	11. 70
18 14	32	252	0. 75	2. 39	11. 00	12. 80
18 15	33	270	0. 85	2. 53	12. 35	14. 50
19 15	34	285	1. 00	2. 69	13. 65	15. 80
19 16	35	304	1. 15	2. 69	15. 20	17. 60
20 16	36	320	1. 25	2. 86	16. 65	19. 50
20 17	37	340	1. 35	2. 86	18. 40	21. 50
21 17	38	357	1. 50	3. 07	20. 00	23. 40
21 18	39	378	1. 70	3. 31	22. 00	25. 60
22 18	40	396	1. 90	3. 58	24. 00	28. 10
22 19	41	418	2. 10	3. 91	26. 00	30. 30
23 19	42	437	2. 30	4. 30	28. 00	32. 70
23 20	43	460	2. 50	4. 77	30. 00	35. 20
24 20	44	480	2. 75	4. 77	33. 00	38. 50
24 21	45	504	3. 00	5. 37	36. 00	42. 0
25 21	46	525	3. 25	5. 37	39. 00	45. 0
26 21	47	546	3. 55	6. 14	41. 00	48. 0
26 22	48	572	3. 85	6. 61	44. 00	51. 0
27 22	49	594	4. 25	7. 13	47. 00	55. 0
27 23	50	621	4. 75	7. 82	50. 00	58. 0
28 23	51	644	5. 25	8. 60	53. 00	62. 0
29 23	52	667	6. 00	9. 55	57. 00	67. 0
29 24	53	696	7. 00	10. 75	61. 00	72. 0
30 24	54	720	8. 40	11. 74	64. 0	75. 00
30 25	55	750		12. 90	68. 0	79. 0
31 25	56	775		14. 33	72. 0	85. 0
31 26	57	806		16. 12	77. 0	90. 0
32 26	58	832		18. 43	81. 0	95. 0
32 27	59	864		21. 50	86. 0	100. 0
33 27	60	891		25. 68	91. 0	107. 0
34 27	61	918		28. 66	95. 0	111. 0
34 28	62	952		32. 25	101. 0	118. 0
35 28	63	980		35. 83	106. 0	124. 0
35 29	64	1015		39. 58	112. 0	131. 0
36 29	65	1044		43. 00	117. 0	136. 0
36 30	66	1080		48. 37	123. 0	144. 0
36 31	67	1116		53. 75	130. 0	152. 0
36 32	68	1152		64. 50	136. 0	158. 0

Il résulte de cette table que depuis 24 pouces jusqu'à 54 pouces à l'équerre, qui est la plus grande dimension de ces espèces de carreaux, la somme des prix est pour les verres d'Alsace. 75 f. 39 c.
Pour les verres blancs, dits de Bohème. . . 136 93
Pour les glaces de Saint-Quirin. 820 90
Et pour celles de la manufacture royale. 959 50
de sorte que les prix moyens de ces quatre espèces de carreaux sont entre eux comme 1, 2, 11 et 13. Pour les carreaux au-dessus, jusqu'à 68 pouces à l'équerre, qui est la plus grande dimension des verres de Bohème de la manufacture de Saint-Quirin. 591 23
Pour les glaces de la même manufacture. . 2215 90
Et pour celle de la manufacture royale. . . 2589 10
ce qui donne pour les prix moyens, en prenant le verre de Bohème pour 1ᵉʳ. terme, 4, 15 et 17.

Enfin nous avons ajouté une quatrième table comparative pour les glaces des manufactures de Saint-Gobin et de Saint-Quirin, qui indique pour chaque pièce leurs dimensions à l'équerre, en pouces et en centimètres, leur superficie en pouces carrés et leur prix. Cette table comprend les prix des pièces depuis 14 pouces sur 10 jusqu'à celles de 60 sur 60 d'après les derniers tarifs de ces manufactures.

Pour trouver facilement le prix d'une pièce de glace, par le moyen de ces tables, il faut ajouter ensemble sa longueur et sa largeur en pouces ou en centimètres, et chercher dans les tables le prix qui répond à cette désignation ou équerre.

On veut, par exemple, savoir le prix d'une glace de 45

TABLE

Pour l'évaluation des glaces de la Manufacture Royale de Saint-Gobin, et de celle de Saint-Quirin, mesurées à l'équerre.

(Nouvelle Méthode, article IX, page 253.)

Dimensions des côtés.		Surface en pouces	Valeur des glaces.		Dimensions des côtés.		Surface en pouces	Valeur des glaces.		Dimensions des côtés.		Surface en pouces	Valeur des glaces.						
Pouces.	Centimèt.		St-Gobin.	St-Quirin.	Pouces.	Centimèt.		St-Gobin.	St-Quirin.	Pouces.	Centimèt.		St-Gobin.	St-Quirin.					
24 pouces ou 65 centimèt. à l'équerre.					**30 pouces ou 81 centimèt. à l'équerre.**					**34 pouces ou 92 centimèt. à l'équerre.**									
								f. c.	f. c.					f. c.	f. c.				
10	14	27	38	142 6 20	5 25	10	20	27	54	200	9 40	8 5	10	24	27	65	240	13 40	11 50
11	13	30	35	143 6 20	5 25	11	19	30	51	209	9 90	8 40	11	23	30	62	253	14 10	12 10
12	12	32	33	144 6 20	5 25	12	18	32	49	216	10 10	8 70	12	22	32	60	264	14 70	12 65
25 pouces ou 68 centimèt. à l'équerre.					13	17	35	46	221	10 30	8 90	13	21	35	57	273	15 20	13 5	
					14	16	38	43	224	10 60	9	14	20	38	54	280	15 60	13 40	
10	15	27	41	150 6 60	5 60	15	15	41	41	225	10 60	9 5	15	19	41	51	285	15 80	13 65
11	14	30	38	154 6 80	5 75						16	18	43	49	288	16 10	13 80		
12	13	32	36	156 7 00		**31 pouces ou 84 centimèt. à l'équerre.**					17	17	46	46	289	16 10	13 85		
26 pouces ou 70 centimèt. à l'équerre.					10	21	27	57	210	10 10	8 75	**35 pouces ou 95 centimèt. à l'équerre.**							
					11	20	30	54	220	10 80	9 15								
10	16	27	43	160 7	6	12	19	32	51	228	11	9 50	10	25	27	68	250	14 50	12 50
11	15	30	41	165 7 30	6 20	13	18	35	49	234	11 40	9 75	11	24	30	65	264	15 40	13 20
12	14	32	38	168 7 50	6 30	14	17	38	46	238	11 70	10	12	23	32	62	276	16 10	13 80
13	13	35	35	169 7 50		15	16	41	43	240	11 70	10	13	22	35	60	286	16 80	14 30
27 pouces ou 73 centimèt. à l'équerre.					**32 pouces ou 87 centimèt. à l'équerre.**					14	21	38	57	294	17 30	14 70			
											15	20	41	54	300	17 60	15		
10	17	27	46	170 7 70	6 60	10	22	27	60	220	11 20	9 60	16	19	43	51	304	17 60	15 20
11	16	30	43	176 7 90	6 85	11	21	30	57	231	12 10	10 25	17	18	46	49	306	17 90	15 30
12	15	32	41	180 8 10	7	12	20	32	54	240	12 30	10 50	**36 pouces ou 97 centimèt. à l'équerre.**						
13	14	35	38	182 8 40	7 10	13	19	35	51	247	12 50	10 80							
28 pouces ou 76 centimèt. à l'équerre.					14	18	38	49	252	12 80	11	10	26	27	70	260	15 80	13 55	
					15	17	41	46	255	13	11 20	11	25	30	68	275	16 80	14 30	
10	18	27	49	180 8 10	7	16	16	43	43	256	13	11 20	12	24	32	65	288	17 60	15
11	17	30	46	187 8 60	7 30						13	23	35	62	299	18 20	15 55		
12	16	32	43	192 8 80	7 45	**33 pouces ou 89 centimèt. à l'équerre.**					14	22	38	60	308	18 70	16 10		
13	15	35	41	195 8 80	7 60						15	21	41	57	315	19 30	16 40		
14	14	38	38	196 8 80	7 60	10	23	27	62	230	12 30	10 50	16	20	43	54	320	19 50	16 65
29 pouces ou 78 centimèt. à l'équerre.					11	22	30	60	242	13	11 10	17	19	46	51	323	19 80	16 80	
					12	21	32	57	252	13 50	11 55	18	18	49	49	324	19 80	16 85	
10	19	27	51	190 8 60	7 40	13	20	35	54	260	13 90	11 90	**37 pouces ou 1 mètre à l'équerre.**						
11	18	30	49	198 9	7 70	14	19	38	51	266	14 30	12 20							
12	17	32	46	204 9 20	7 95	15	18	41	49	270	14 50	12 35	10	27	27	73	270	17 10	14 60
13	16	35	43	208 9 50	8 10	16	17	43	46	272	14 50	12 50	11	26	30	70	286	18 20	15 50
14	15	38	41	210 9 70	8 20						12	25	32	68	300	19	16 25		
											13	24	35	65	312	19 80	16 90		
											14	23	38	62	322	20 40	17 45		
											15	22	41	60	330	20 90	17 85		

Dimensions des côtés.		Surface en pouces.	Valeur des glaces.		Dimensions des côtés.		Surface en pouces.	Valeur des glaces.		Dimensions des côtés.		Surface en pouces.	Valeur des glaces.	
Pouces.	Centimètres.		St.-Gobin.	St.-Quirin.	Pouces.	Centimètres.		St.-Gobin.	St.-Quirin.	Pouces.	Centimètres.		St.-Gobin.	St.-Quirin.
Suite de 37 pouces.					Suite de 41 pouces.					Suite de 44 pouces.				
			fr. c.	fr. c.				fr. c.	fr. c.				fr. c.	fr. c.
16	21	43	336 21 20	18 20	12 29	32 78	348	25 90	22	17 27	46 73	459	36 30	31
17 20	46 54	340	21 50	18 40	13 28	35 76	364	27	23	18 26	49 70	468	37 40	32
18 19	49 51	342	21 70	18 50	14 27	38 73	378	27	23	19 25	51 68	475	38 50	33
					15 26	41 70	390	28 10	24	20 24	54 65	480	38 50	33
38 pouces ou 1 mèt. 3 cent. à l'équerre.					16 25	43 68	400	29 20	25	21 23	57 62	483	38 50	33
					17 24	46 65	408	30 30	26	22 22	60 60	484	38 50	33
10 28	27 76	280	18 40	15 75	18 23	49 62	414	30 80	26					
11 27	30 73	297	19 30	16 70	19 22	51 60	418	30 30	26	45 pouces ou 1 mèt. 22 cent. à l'équerre.				
12 26	32 70	312	20 40	17 55	20 21	54 57	420	30 30	26					
13 25	35 68	325	21 50	18 30						10 35	27 95	350	28	24
14 24	38 65	336	22	18 90	42 pouces ou 1 mèt. 14 cent. à l'équerre.					11 34	30 92	374	30 30	26
15 23	41 62	345	22 60	19 40						12 33	32 89	396	32 70	28
16 22	43 60	352	23 10	19 80	10 32	27 87	320	23 40	20	13 32	35 87	416	35 20	30
17 21	46 57	357	23 40	20	11 31	30 84	341	24 50	21	14 31	38 85	434	36 30	31
18 20	49 54	360	23 40	20	12 30	32 81	360	27	23	15 30	41 81	450	36 40	32
19 19	51 51	361	23 40	20	13 29	35 78	377	29 20	25	16 29	43 78	464	38 50	33
					14 28	38 76	392	29 20	25	17 28	46 76	476	38 50	33
39 pouces ou 1 mèt. 5 cent. à l'équerre.					15 27	41 73	405	30 30	26	18 27	49 73	486	40	34
					16 26	43 70	416	30 30	26	19 26	51 70	494	41	35
10 29	27 78	290	19 80	16 90	17 25	46 68	425	32 70	28	20 25	54 68	500	42	36
11 28	30 76	308	20 90	18	18 24	49 65	432	32 70	28	21 24	57 65	504	42	36
12 27	32 73	324	22	18 90	19 23	51 62	437	32 70	28	22 23	60 62	506	42	36
13 26	35 70	338	23 10	19 70	20 22	54 60	440	32 70	28					
14 25	38 68	350	23 40	20	21 21	57 57	441	32 70	28	46 pouces ou 1 mèt. 24 cent. à l'équerre.				
15 24	41 65	360	24 50	21										
16 23	43 62	368	24 50	21	43 pouces ou 1 mèt. 16 cent. à l'équerre.					10 36	27 97	360	30 30	26
17 22	46 60	374	25 60	22						11 35	30 95	385	32 80	28
18 21	49 57	378	25 60	22	10 33	27 89	330	25 60	22	12 34	32 92	408	34 10	29
19 20	51 54	380	25 60	22	11 32	30 87	352	27	23	13 33	35 89	429	37 40	32
					12 31	32 84	372	28 10	24	14 32	38 87	448	38 50	33
40 pouces ou 1 mèt. 8 cent. à l'équerre.					13 30	35 81	390	30 30	26	15 31	41 84	465	40	34
					14 29	38 78	406	31 40	27	16 30	43 81	480	41	35
10 30	27 81	300	20 90	18	15 28	41 76	420	32 70	28	17 29	46 78	493	42	36
11 29	30 78	319	22 60	19 25	16 27	43 73	432	32 70	28	18 28	49 76	504	42	36
12 28	32 76	336	23 40	20	17 26	46 70	442	34 10	29	19 27	51 73	513	43	37
13 27	35 73	351	24 20	21	18 25	49 68	450	35 20	30	20 26	54 70	520	45	38
14 26	38 70	364	25 60	22	19 24	51 65	456	35 20	30	21 25	57 68	525	45	38
15 25	41 68	375	27	23	20 23	54 62	460	35 20	30	22 24	60 65	528	45	38
16 24	43 65	384	27 10	23	21 22	57 60	462	35 20	30	23 23	62 62	529	45	38
17 23	46 62	391	28 10	24										
18 22	49 60	396	28 10	24	44 pouces ou 1 mèt. 19 cent. à l'équerre.					47 pouces ou 1 mèt. 27 cent. à l'équerre.				
19 21	51 57	399	28 10	24										
20 20	54 54	400	28 10	24	10 34	27 92	340	27	23	10 37	27 100	370	33	28
					11 33	30 89	363	29 20	25	11 36	30 97	396	34 10	29
41 pouces ou 1 mèt. 11 cent. à l'équerre.					12 32	32 87	384	30 30	26	12 35	32 95	420	36 30	31
					13 31	35 84	403	32 70	28	13 34	35 92	442	38 50	33
10 31	27 84	310	22 30	19	14 30	38 81	420	34 10	29	14 33	38 89	462	41	35
11 30	30 81	330	23 40	20	15 29	41 78	437	35 20	30	15 32	41 87	480	42	36
					16 28	43 76	448	35 20	30	16 31	43 84	496	43	37

3

Dimensions des côtés.		Surface en pouces.	Valeur des glaces.		Dimensions des côtés.		Surface en pouces.	Valeur des glaces.		Dimensions des côtés.		Surface en pouces.	Valeur des côtés.	
Pouces.	Centimèt.		St-Gobin	St-Quirin	Pouces.	Centimèt.		St-Gobin	St-Quirin	Pouces.	Centimèt.		St-Gobin	St-Quirin

Suite de 47 pouces. | Suite de 50 pouces. | Suite de 52 pouces.

				fr. c.	fr. c.					fr. c.	fr. c.					fr. c.	fr. c.
17	30	46	81	510 45	38	12	38	32	103	456 42	36	22	30	60	81	660 65	56
18	29	49	78	522 46	39	13	37	35	100	481 46	39	23	29	62	78	667 67	57
19	28	51	76	532 46	39	14	36	38	97	504 47	40	24	28	65	76	672 67	57
20	27	54	73	540 47	40	15	35	41	95	525 49	42	25	27	68	73	675 67	57
21	26	57	70	546 48	41	16	34	43	92	544 51	44	26	26	70	70	676 68	58
22	25	60	68	550 48	41	17	33	46	89	561 53	45						
23	24	62	65	552 48	41	18	32	49	87	576 54	46	53 pouces ou 1 mèt. 46 cent. à l'équerre.					
						19	31	51	84	589 55	47						
48 pouces ou 1 mèt. 30 cent. à l'équerre.						20	30	54	81	600 56	48	10	43	27	116	430 43	37
						21	29	57	78	609 57	49	11	42	30	114	462 47	40
10	38	27	103	380 34	10 29	22	28	60	76	616 58	50	12	41	32	111	492 49	42
11	37	30	100	407 36	30 31	23	27	62	73	621 58	50	13	40	35	108	520 52	44
12	36	32	97	432 38	50 33	24	26	65	70	624 59	51	14	39	38	106	546 55	47
13	35	35	95	455 41	35	25	25	68	68	625 59	51	15	38	41	103	570 57	49
14	34	38	92	476 42	36							16	37	43	100	592 59	51
15	33	41	89	495 46	38	51 pouces ou 1 mèt. 38 cent. à l'équerre.						17	36	46	97	612 62	53
16	32	43	87	512 46	39							18	35	49	95	630 64	55
17	31	46	84	527 47	40	10	41	27	111	410 40	34	19	34	51	92	646 66	56
18	30	49	81	540 48	41	11	40	30	108	440 42	36	20	33	54	89	660 67	57
19	29	51	78	551 49	42	12	39	32	106	468 45	38	21	32	57	87	672 68	58
20	28	54	76	560 50	43	13	38	35	103	494 47	40	22	31	60	84	682 69	59
21	27	57	73	567 50	43	14	37	38	100	518 51	43	23	30	62	81	690 70	60
22	26	60	70	572 51	44	15	36	41	97	540 51	44	24	29	65	78	696 72	61
23	25	62	68	575 51	44	16	35	43	95	560 54	46	25	28	68	76	700 72	61
24	24	65	65	576 51	44	17	34	46	92	578 56	48	26	27	70	73	702 72	61
						18	33	49	89	594 57	49						
49 pouces ou 1 mèt. 33 cent. à l'équerre.						19	32	51	87	608 58	50	54 pouces ou 1 mèt. 46 cent. à l'équerre.					
						20	31	54	84	620 59	51						
10	39	27	106	390 35	20 30	21	30	57	81	630 61	52	10	44	27	119	440 46	39
11	38	30	103	418 37	40 32	22	29	60	78	638 62	53	11	43	30	116	473 49	42
12	37	32	100	444 41	35	23	28	62	76	644 62	53	12	42	32	114	504 53	45
13	36	35	97	468 43	37	24	27	65	73	648 63	54	13	41	35	111	533 55	47
14	35	38	95	490 45	38	25	26	68	70	650 63	54	14	40	38	108	560 57	49
15	34	41	92	510 47	40							15	39	41	106	585 59	51
16	33	43	89	528 48	41	52 pouces ou 1 mèt. 41 centimèt. à l'équerre.						16	38	43	103	608 63	54
17	32	46	87	544 49	42							17	37	46	100	627 66	56
18	31	49	84	558 50	43	10	42	27	114	420 41	35	18	36	49	97	648 68	58
19	30	51	81	570 51	44	11	41	30	111	451 45	38	19	35	51	95	665 69	59
20	29	54	78	580 54	46	12	40	32	108	480 47	40	20	34	54	92	680 71	60
21	28	57	76	588 54	46	13	39	35	106	507 49	42	21	33	57	89	693 73	62
22	27	60	73	594 55	47	14	38	38	103	532 53	45	22	32	60	87	704 73	62
23	26	62	70	598 55	47	15	37	41	100	555 55	47	23	31	62	84	713 74	63
24	25	65	68	600 55	47	16	36	43	107	576 56	46	24	30	65	81	720 75	64
						17	35	46	95	595 58	50	25	29	68	78	725 76	65
50 pouces ou 1 mèt. 35 cent. à l'équerre.						18	34	49	92	612 61	52	26	28	70	76	728 76	65
						19	33	51	89	627 62	53	27	27	73	73	729 76	65
10	40	27	108	400 37	40 32	20	32	54	87	640 63	54						
11	39	30	106	429 40	34	21	31	57	84	651 64	55						

4

Dimensions des côtés.		Surface en pouces.	Valeur des glaces.	
Pouces.	Centimèt.		St-Gobin.	St-Quirin.

55 pouces ou 1 mèt. 49 cent. à l'équerre.

Pouces	Centim.	Surface	St-Gobin (fr. c.)	St-Quirin (fr. c.)	
10	45	27 122	450	48	41
11	44	30 119	484	51	44
12	43	32 116	516	55	47
13	42	35 114	546	58	50
14	41	38 111	574	61	52
15	40	41 108	600	63	54
16	39	43 106	624	66	56
17	38	46 103	646	69	59
18	37	49 100	666	72	61
19	36	51 97	684	73	62
20	35	54 95	700	74	63
21	34	57 92	714	77	65
22	33	60 89	726	77	66
23	32	62 87	736	77	66
24	31	65 84	744	79	68
25	30	68 81	750	79	68
26	29	70 78	754	80	69
27	28	73 76	756	80	69

56 pouces ou 1 mèt. 51 cent. à l'équerre.

10	46	27 124	460	50	43
11	45	30 122	495	54	46
12	44	32 119	528	57	49
13	43	35 116	559	61	52
14	42	38 114	588	64	55
15	41	41 111	615	67	57
16	40	43 108	640	69	59
17	39	46 106	663	73	62
18	38	49 103	684	75	64
19	37	51 100	703	76	65
20	36	54 97	720	78	67
21	35	57 95	735	80	68
22	34	60 92	748	82	70
23	33	62 89	759	81	70
24	32	65 87	768	84	72
25	31	68 84	775	85	72
26	30	70 81	780	86	73
27	29	73 78	783	86	73
28	28	76 76	784	86	73

57 pouces ou 1 mèt. 54 cent. à l'équerre.

10	47	27 127	470	53	45
11	46	30 124	506	56	48
12	45	32 122	540	59	51
13	44	35 119	572	63	54
14	43	38 116	602	67	57
15	42	41 114	630	70	60

Suite de 57 pouces.

16	41	43 111	656	73	62
17	40	46 108	680	76	65
18	39	49 106	702	78	67
19	38	51 103	722	80	69
20	37	54 100	740	81	70
21	36	57 97	756	84	72
22	35	60 95	770	86	73
23	34	62 92	782	88	75
24	33	65 89	792	89	75
25	32	68 87	800	90	77
26	31	70 84	806	90	77
27	30	73 81	810	90	77
28	29	76 78	812	90	77

58 pouces ou 1 mèt. 57 cent. à l'équerre.

10	48	27 130	480	55	47
11	47	30 127	517	58	50
12	46	32 124	552	63	54
13	45	35 122	585	67	57
14	44	38 119	616	69	59
15	43	41 116	645	73	62
16	42	43 114	672	76	65
17	41	46 111	697	79	68
18	40	49 108	720	81	70
19	39	51 106	741	85	72
20	38	54 103	760	87	74
21	37	57 100	777	89	76
22	36	60 97	792	90	77
23	35	62 95	805	91	78
24	34	65 92	816	92	79
25	33	68 89	825	95	81
26	32	70 87	832	95	81
27	31	73 84	837	95	81
28	30	76 81	840	96	82
29	29	78 78	841	96	82

59 pouces ou 1 mèt. 60 cent. à l'équerre.

10	49	27 133	490	57	49
11	48	30 130	528	61	52
12	47	32 127	564	66	56
13	46	35 124	598	70	60
14	45	38 122	630	73	62
15	44	41 119	660	76	65
16	43	43 116	686	79	68
17	42	46 114	714	83	71
18	41	49 111	738	86	73

Suite de 59 pouces.

19	40	51 108	760	89	76
20	39	54 106	780	90	77
21	38	57 103	798	92	79
22	37	60 100	814	95	81
23	36	62 97	828	96	82
24	35	65 95	840	97	83
25	34	68 92	850	98	84
26	33	70 89	858	99	85
27	32	73 87	864	100	86
28	31	76 84	868	100	86
29	30	78 81	870	100	86

60 pouces ou 1 mèt. 62 cent. à l'équerre.

10	50	27 135	500	59	51
11	49	30 133	539	63	54
12	48	32 130	576	68	58
13	47	35 127	611	73	62
14	46	38 124	644	77	66
15	45	41 122	675	79	68
16	44	43 119	704	83	71
17	43	46 116	731	87	74
18	42	49 114	756	90	77
19	41	51 111	779	92	79
20	40	54 108	800	95	81
21	39	57 106	819	97	83
22	38	60 103	836	99	85
23	37	62 100	851	100	86
24	36	65 97	864	103	88
25	35	68 95	875	103	88
26	34	70 92	884	106	90
27	33	73 89	891	107	91
28	32	76 87	896	107	91
29	31	78 84	899	107	91
30	30	81 81	900	107	91

61 pouces ou 1 mèt. 65 cent. à l'équerre.

10	51	27 135	510	62	53
11	50	30 135	550	67	57
12	49	32 133	588	70	60
13	48	35 130	624	75	64
14	47	38 127	658	79	68
15	46	41 124	690	85	72
16	45	43 122	720	87	74
17	44	46 119	748	90	77
18	43	49 116	774	94	80
19	42	51 114	798	97	83

Dimensions des côtés.		Surface en pouces.	Valeur des glaces.	
Pouces.	Centimètr.		St-Gobin	St-Quirin

Suite de 61 pouces.

Pouces	Centim	Surf	St-G fr. c.	St-Q fr. c.
20	41	54 111	820	99 85
21	40	57 108	840	101 87
22	39	60 106	858	105 89
23	38	62 103	874	107 91
24	37	65 100	888	108 92
25	36	68 97	900	109 93
26	35	70 95	910	111 95
27	34	73 92	918	111 95
28	33	76 89	924	112 96
29	32	78 87	928	112 96
30	31	81 84	930	113 97

62 pouces ou 1 mèt. 68 cent. à l'équerre.

10	52	27 141	520	65 55
11	51	30 138	561	69 59
12	50	32 135	600	75 64
13	49	35 133	637	78 67
14	48	38 130	672	83 71
15	47	41 127	705	88 75
16	46	43 124	736	91 78
17	45	46 122	765	94 80
18	44	49 119	792	97 83
19	43	51 116	827	100 86
20	42	54 114	840	105 89
21	41	57 111	861	107 91
22	40	60 108	880	109 93
23	39	62 106	897	111 95
24	38	65 103	912	112 96
25	37	68 100	925	114 98
26	36	70 97	936	117 100
27	35	73 95	945	117 100
28	34	76 92	952	118 101
29	33	78 89	957	118 101
30	32	81 87	960	119 102
31	31	84 84	961	119 102

63 pouces ou 1 mèt. 70 cent. à l'équerre.

10	53	27 143	530	67 57
11	52	30 141	592	72 61
12	51	32 138	612	77 66
13	50	35 135	650	81 70
14	49	38 133	686	87 74
15	48	41 130	720	91 78
16	47	43 127	752	95 81
17	46	46 124	782	98 84
18	45	49 122	810	101 87

Suite de 63 pouces.

19	44	51 119	836	106 90
20	43	54 116	860	109 93
21	42	57 114	882	111 95
22	41	60 111	902	113 97
23	40	62 108	920	116 99
24	39	65 106	936	117 100
25	38	68 103	950	119 102
26	37	70 100	962	121 104
27	36	73 97	972	123 105
28	35	76 95	980	124 106
29	34	78 92	986	124 106
30	33	81 89	990	125 107
31	32	84 87	992	125 107

64 pouces ou 1 mèt. 73 cent. à l'équerre.

10	54	27 146	540	69 59
11	53	30 143	583	75 64
12	52	32 141	624	79 68
13	51	35 138	663	85 72
14	50	38 135	700	90 77
15	49	41 133	735	95 81
16	48	43 130	768	98 84
17	47	46 127	799	103 88
18	46	49 124	828	106 90
19	45	51 122	855	110 94
20	44	54 119	880	113 97
21	43	57 116	903	116 99
22	42	60 114	924	118 101
23	41	62 111	943	121 104
24	40	65 108	960	123 105
25	39	68 106	975	124 106
26	38	70 103	988	128 109
27	37	73 100	999	129 110
28	36	76 97	1008	130 111
29	35	78 95	1015	131 112
30	34	81 92	1020	131 112
31	33	84 89	1023	131 112
32	32	87 87	1024	132 113

65 pouces ou 1 mèt. 76 cent. à l'équerre.

10	55	27 149	550	72 61
11	54	30 146	594	77 66
12	53	32 143	636	83 71
13	52	35 141	676	88 75
14	51	38 138	714	94 80
15	50	41 135	750	98 84
16	49	43 133	784	103 88

Suite de 65 pouces.

17	48	46 130	816	108 92
18	47	49 127	846	110 94
19	46	51 124	874	113 97
20	45	54 122	900	118 101
21	44	57 119	924	120 103
22	43	60 116	946	123 105
23	42	62 114	966	127 108
24	41	65 111	984	129 110
25	40	68 108	1000	130 111
26	39	70 106	1014	132 113
27	38	73 103	1026	134 115
28	37	76 100	1036	135 116
29	36	78 97	1044	136 117
30	35	81 95	1050	138 118
31	34	84 92	1054	138 118
32	33	87 89	1056	138 118

66 pouces ou 1 mèt. 78 cent. à l'équerre.

10	56	27 152	560	74 63
11	55	30 149	605	79 68
12	54	32 146	648	87 74
13	53	35 143	689	91 78
14	52	38 141	728	97 83
15	51	41 138	765	101 87
16	50	43 135	800	108 92
17	49	46 133	833	112 96
18	48	49 130	864	114 98
19	47	51 127	893	119 102
20	46	54 124	920	123 105
21	45	57 122	945	127 108
22	44	60 119	968	129 110
23	43	62 116	989	131 112
24	42	65 114	1008	134 115
25	41	68 111	1025	136 117
26	40	70 108	1040	138 118
27	39	73 106	1053	140 120
28	38	76 103	1064	143 122
29	37	78 100	1073	143 122
30	36	81 97	1080	144 123
31	35	84 95	1085	145 124
32	34	87 92	1088	145 124
33	33	89 89	1089	145 124

67 pouces ou 1 mèt. 81 cent. à l'équerre.

10	57	27 154	570	78 67
11	56	30 152	616	83 71
12	55	32 149	660	89 76

6

Dimensions des côtés.		Surface en pouces.	Valeur des glaces.	
Pouces.	Centimètr.		St-Gobin	St-Quirin

Suite de 67 pouces.

Pouces	Centim.	Surf.	St-Gobin fr. c.	St-Quirin fr. c.
13 54	35 146	702	96	82
14 53	38 143	742	101	87
15 52	41 141	780	106	90
16 51	43 138	816	111	95
17 50	46 135	850	116	99
18 49	49 133	882	120	103
19 48	51 130	912	125	107
20 47	54 127	940	129	110
21 46	57 124	966	132	113
22 45	60 122	990	134	115
23 44	62 119	1012	136	117
24 43	65 116	1036	140	120
25 42	68 114	1050	143	122
26 41	70 111	1066	145	124
27 40	73 108	1080	146	125
28 39	76 106	1092	147	127
29 38	78 103	1102	151	129
30 37	81 100	1110	151	129
31 36	84 97	1116	152	130
32 35	87 95	1120	152	130
33 34	89 92	1122	152	131

68 pouces ou 1 mèt. 84 cent. à l'équerre.

Pouces	Centim.	Surf.	St-Gobin	St-Quirin
10 58	27 157	580	80	69
11 57	30 154	627	87	74
12 56	32 152	672	92	79
13 55	35 149	715	99	85
14 54	38 146	756	106	90
15 53	41 143	795	110	94
16 52	43 141	832	114	98
17 51	46 138	867	120	103
18 50	49 135	900	125	107
19 49	51 133	931	131	112
20 48	54 130	960	134	115
21 47	57 127	987	138	118
22 46	60 124	1012	140	120
23 45	62 122	1035	143	122
24 44	65 119	1056	145	125
25 43	68 116	1075	149	127
26 42	70 114	1092	151	129
27 41	73 111	1107	153	131
28 40	76 108	1120	154	132
29 39	78 106	1131	156	134
30 38	81 103	1140	158	136
31 37	84 100	1147	158	136
32 36	87 97	1152	158	136
33 35	89 95	1155	160	137
34 34	92 92	1156	160	137

69 pouces ou 1 mèt. 84 cent. à l'équerre.

Pouces	Centim.	Surf.	St-Gobin fr. c.	St-Quirin fr. c.
10 59	27 160	590	85	72
11 58	30 157	638	90	77
12 57	32 154	684	96	82
13 56	35 152	728	103	88
14 55	38 149	770	110	94
15 54	41 146	810	114	98
16 53	43 143	848	120	103
17 52	46 141	884	125	107
18 51	49 138	918	131	112
19 50	51 135	950	134	115
20 49	54 133	980	140	120
21 48	57 130	1008	144	123
22 47	60 127	1034	147	126
23 46	62 124	1058	150	128
24 45	65 122	1080	152	130
25 44	68 119	1100	155	133
26 43	70 116	1118	158	136
27 42	73 114	1134	160	137
28 41	76 111	1148	162	138
29 40	78 108	1160	164	140
30 39	81 106	1170	166	142
31 38	84 103	1178	167	143
32 37	87 100	1184	167	143
33 36	89 97	1188	167	143
34 35	92 95	1190	168	144

70 pouces ou 1 mèt. 89 cent. à l'équerre.

Pouces	Centim.	Surf.	St-Gobin	St-Quirin
10 60	27 162	600	88	75
11 59	30 160	649	95	81
12 58	32 157	676	100	86
13 57	35 154	741	108	92
14 56	38 152	784	114	98
15 55	41 149	825	120	103
16 54	43 146	864	125	107
17 53	46 143	901	131	112
18 52	49 141	936	136	117
19 51	51 138	969	141	121
20 50	54 135	1000	145	124
21 49	57 133	1029	150	128
22 48	60 130	1056	154	132
23 47	62 127	1081	157	135
24 46	65 124	1104	160	137
25 45	68 122	1125	164	140
26 44	70 119	1144	167	143
27 43	73 116	1161	169	145
28 42	76 114	1176	172	147
29 41	78 111	1189	173	148
30 40	81 108	1200	175	150

Suite de 70 pouces.

Pouces	Centim.	Surf.	St-Gobin fr. c.	St-Quirin fr. c.
31 39	84 106	1209	176	151
32 38	87 103	1216	177	152
33 37	89 100	1221	177	152
34 36	92 97	1224	177	152
35 35	95 95	1225	177	152

71 pouces ou 1 mèt. 92 cent. à l'équerre.

Pouces	Centim.	Surf.	St-Gobin	St-Quirin
11 60	30 162	660	99	85
12 59	32 160	708	106	90
13 58	35 157	754	113	97
14 57	38 154	798	119	102
15 56	41 152	840	127	108
16 55	43 149	880	132	113
17 54	46 146	918	138	118
18 53	49 143	954	144	123
19 52	51 141	988	149	127
20 51	54 138	1020	152	130
21 50	57 135	1050	156	134
22 49	60 133	1078	162	138
23 48	62 130	1104	166	142
24 47	65 127	1128	168	144
25 46	68 124	1150	172	147
26 45	70 122	1170	176	151
27 44	73 119	1188	178	153
28 43	76 116	1204	182	155
29 42	78 114	1218	184	157
30 41	81 111	1230	185	158
31 40	84 108	1240	187	160
32 39	87 106	1248	188	161
33 38	89 103	1254	189	162
34 37	92 100	1258	189	162
35 36	95 97	1260	189	162

72 pouces ou 1 mèt. 94 cent. à l'équerre.

Pouces	Centim.	Surf.	St-Gobin	St-Quirin
12 60	32 162	720	111	95
13 59	35 160	767	119	102
14 58	38 157	812	127	108
15 57	41 154	855	132	113
16 56	43 152	890	139	119
17 55	46 149	935	145	124
18 54	49 146	972	151	129
19 53	51 143	1007	156	134
20 52	54 141	1040	160	137
21 51	57 138	1071	165	141
22 50	60 135	1100	171	146
23 49	62 133	1127	174	149

7

Dimensions des côtés.		Surface en pouces.	Valeur des glaces.	
Pouces.	Centimètr.		St-Gobin	St-Quirin

Suite de 72 pouces.

				fr. c.	fr. c.	
24	48	65	130	1152	177	152
25	47	68	127	1175	182	155
26	46	70	124	1196	185	158
27	45	73	122	1215	189	162
28	44	76	119	1232	191	164
29	43	78	116	1247	194	166
30	42	81	114	1260	195	167
31	41	84	111	1271	197	169
32	40	87	108	1280	198	170
33	39	89	106	1287	199	171
34	38	92	103	1292	201	172
35	37	95	100	1295	201	172
36	36	97	97	1296	202	173

73 pouces ou 1 mèt. 97 cent. à l'équerre.

13	60	35	162	780	125	107
14	59	38	160	820	132	113
15	58	41	157	870	139	119
16	57	43	154	912	146	125
17	56	46	152	952	152	130
18	55	49	149	990	158	136
19	54	51	146	1026	164	140
20	53	54	143	1060	169	145
21	52	57	141	1092	173	148
22	51	60	138	1122	179	154
23	50	62	135	1150	185	158
24	49	65	133	1176	187	160
25	48	68	130	1200	190	163
26	47	70	127	1222	194	166
27	46	73	124	1242	198	170
28	45	76	122	1260	202	173
29	44	78	119	1276	205	175
30	43	81	116	1290	206	176
31	42	84	114	1302	208	178
32	41	87	111	1312	210	180
33	40	89	108	1320	211	181
34	39	92	106	1326	212	182
35	38	95	103	1330	212	182
36	37	97	100	1332	212	183

74 pouces ou 2 mètres à l'équerre.

14	60	38	162	840	138	118
15	59	41	160	885	146	125
16	58	43	157	928	153	131
17	57	46	154	969	160	137
18	56	49	152	1008	167	143

Suite de 74 pouces.

19	55	51	149	1045	172	147
20	54	54	146	1080	177	152
21	53	57	143	1113	184	157
22	52	60	141	1144	189	162
23	51	62	138	1173	194	166
24	50	65	135	1200	198	170
25	49	68	133	1225	201	172
26	48	70	130	1248	205	175
27	47	73	127	1269	209	179
28	46	76	124	1288	212	182
29	45	78	122	1305	215	184
30	44	81	119	1320	217	186
31	43	84	116	1333	220	188
32	42	87	114	1344	222	190
33	41	89	111	1353	223	191
34	40	92	108	1360	224	192
35	39	95	106	1365	226	193
36	38	97	103	1368	226	193
37	37	100	100	1369	226	193

75 pouces ou 2 mèt. 3 cent. à l'équerre.

15	60	41	162	900	153	131
16	59	43	160	944	160	137
17	58	46	157	986	167	143
18	57	49	154	1026	175	150
19	56	51	152	1064	179	154
20	55	54	149	1100	186	159
21	54	57	146	1134	193	165
22	53	60	143	1166	198	170
23	52	62	141	1196	204	174
24	51	65	138	1224	208	178
25	50	68	135	1250	212	182
26	49	70	133	1274	216	185
27	48	73	130	1296	220	188
28	47	76	127	1316	223	191
29	46	78	124	1334	227	194
30	45	81	122	1350	229	196
31	44	84	119	1364	231	198
32	43	87	116	1376	233	200
33	42	89	114	1386	235	202
34	41	92	111	1394	237	203
35	40	95	108	1400	238	204
36	39	97	106	1404	238	204
37	38	100	103	1406	240	205

76 pouces ou 2 mèt. 6 cent. à l'équerre.

16	60	43	162	960	167	143
17	59	46	160	1003	176	150
18	58	49	157	1044	183	156
19	57	51	154	1083	189	162
20	56	54	152	1120	195	167
21	55	57	149	1155	202	173
22	54	60	146	1188	208	178
23	53	62	143	1219	212	182
24	52	65	141	1248	218	187
25	51	68	138	1275	222	190
26	50	70	135	1300	228	195
27	49	73	133	1323	231	198
28	48	76	130	1344	234	201
29	47	78	127	1363	238	204
30	46	81	124	1380	241	206
31	45	84	122	1395	244	209
32	44	87	119	1408	246	211
33	43	89	116	1419	249	213
34	42	92	114	1428	250	214
35	41	95	111	1435	251	215
36	40	97	108	1440	251	215
37	39	100	106	1443	252	216
38	38	103	103	1444	253	217

77 pouces ou 2 mèt. 8 cent. à l'équerre.

17	60	46	162	1020	184	157
18	59	49	160	1062	190	163
19	58	51	157	1102	197	169
20	57	54	154	1140	205	175
21	56	57	152	1176	211	181
22	55	60	149	1210	217	186
23	54	62	146	1242	223	191
24	53	65	143	1272	229	196
25	52	68	141	1300	232	199
26	51	70	138	1326	238	204
27	50	73	135	1350	243	208
28	49	76	133	1372	245	211
29	48	78	130	1392	250	214
30	47	81	127	1410	252	216
31	46	84	124	1420	255	219
32	45	87	122	1440	260	222
33	44	89	119	1452	262	224
34	43	92	116	1462	263	225
35	42	95	114	1470	264	226
36	41	97	111	1476	265	227
37	40	100	108	1480	266	228
38	39	103	106	1482	267	229

78 pouces ou 2 mèt. 11 cent. à l'équerre.

Dimensions des côtés. (Pouces / Centimèt.)		Surface en pouces.	Valeur des glaces. (St-Gobin / St-Quirin)	
Pouces	Centimèt.	Surface	St-Gobin (fr. c.)	St-Quirin (fr. c.)
18	60	49 162 1080	198	170
19	59	51 160 1121	207	177
20	58	54 157 1160	213	183
21	57	57 154 1197	221	189
22	56	60 152 1232	227	194
23	55	62 149 1265	233	200
24	54	65 146 1296	240	205
25	53	68 143 1325	244	209
26	52	70 141 1352	249	213
27	51	73 138 1377	254	218
28	50	76 135 1400	257	221
29	49	78 133 1421	262	224
30	48	81 130 1440	265	227
31	47	84 127 1457	268	230
32	46	87 124 1472	271	232
33	45	89 122 1485	274	235
34	44	92 119 1496	276	237
35	43	95 116 1505	278	238
36	42	97 114 1512	279	239
37	41	100 111 1517	281	240
38	40	103 108 1520	282	241
39	39	106 106 1521	283	242

79 pouces ou 2 mèt. 14 cent. à l'équerre.

Pouces	Centimèt.	Surface	St-Gobin	St-Quirin
19	60	51 162 1140	216	185
20	59	54 160 1180	223	191
21	58	57 157 1218	230	197
22	57	60 154 1254	237	203
23	56	62 152 1288	244	209
24	55	65 149 1320	250	214
25	54	68 146 1350	255	119
26	53	70 143 1378	261	223
27	52	73 141 1404	266	228
28	51	76 138 1428	270	231
29	50	78 135 1450	274	235
30	49	81 133 1470	278	238
31	48	84 130 1488	282	241
32	47	87 127 1504	284	243
33	46	89 124 1518	287	246
34	45	92 122 1530	290	249
35	44	95 119 1540	292	250
36	43	97 116 1548	293	251
37	42	100 114 1554	294	252
38	41	103 111 1558	295	253
39	40	105 108 1560	296	254

80 pouces ou 2 mèt. 16 cent. à l'équerre.

Pouces	Centimèt.	Surface	St-Gobin	St-Quirin
20	60	54 162 1200	232	199
21	59	57 160 1239	241	206
22	58	60 157 1276	248	212
23	57	62 154 1311	254	218
24	56	65 152 1344	261	223
25	55	68 149 1375	267	229
26	54	70 146 1404	272	233
27	53	73 143 1431	278	238
28	52	76 141 1456	283	242
29	51	78 138 1479	287	246
30	50	81 135 1500	292	250
31	49	84 133 1519	294	252
32	48	87 130 1536	298	255
33	47	89 127 1551	301	258
34	46	92 124 1564	305	261
35	45	95 122 1575	306	262
36	44	97 119 1584	307	263
37	43	100 116 1591	309	265
38	42	103 114 1596	310	266
39	41	106 111 1599	310	266
40	40	108 108 1600	311	267

81 pouces ou 2 mèt. 19 cent. à l'équerre.

Pouces	Centimèt.	Surface	St-Gobin	St-Quirin
21	60	57 162 1260	251	215
22	59	60 160 1298	259	221
23	58	62 157 1334	265	227
24	57	65 154 1368	272	233
25	56	68 152 1400	279	239
26	55	70 149 1430	284	243
27	54	73 146 1438	286	245
28	53	76 143 1484	295	253
29	52	78 141 1508	300	257
30	51	81 138 1530	305	261
31	50	84 135 1550	308	264
32	49	87 133 1568	311	267
33	48	89 130 1584	315	270
34	47	92 127 1598	319	273
35	46	95 124 1610	321	275
36	45	97 122 1620	322	275
37	44	100 119 1628	325	278
38	43	103 116 1634	326	278
39	42	106 114 1638	327	280
40	41	108 111 1640	327	280

82 pouces ou 2 mèt. 22 cent. à l'équerre.

Pouces	Centimèt.	Surface	St-Gobin	St-Quirin
22	60	60 162 1320	268	230
23	59	62 160 1357	276	237
24	58	65 157 1392	284	243
25	57	68 154 1425	290	249
26	56	70 152 1456	296	254
27	55	73 149 1485	303	259
28	54	76 146 1512	308	264
29	53	78 143 1537	312	268
30	52	81 141 1560	318	272
31	51	84 138 1581	322	276
32	50	87 135 1600	326	279
33	49	89 133 1617	329	282
34	48	92 130 1632	332	285
35	47	95 127 1645	337	288
36	46	97 124 1656	338	289
37	45	100 122 1665	340	291
38	44	103 119 1672	341	292
39	43	106 116 1677	342	293
40	42	108 114 1680	343	294
41	41	111 111 1681	343	294

83 pouces ou 2 mèt. 24 cent. à l'équerre.

Pouces	Centimèt.	Surface	St-Gobin	St-Quirin
23	60	62 162 1380	288	247
24	59	65 160 1416	295	253
25	58	68 157 1450	303	259
26	57	70 154 1482	309	265
27	56	73 152 1512	315	270
28	55	76 149 1540	321	275
29	54	78 146 1566	327	280
30	53	81 143 1590	332	284
31	52	84 141 1612	337	288
32	51	87 138 1632	340	291
33	50	89 135 1650	344	295
34	49	92 133 1666	347	297
35	48	95 130 1680	351	301
36	47	97 127 1692	352	302
37	46	100 124 1702	354	304
38	45	103 122 1710	358	306
39	44	106 119 1716	359	307
40	43	108 116 1720	360	308
41	42	111 114 1722	360	308

84 pouces ou 2 mèt. 27 centim. à l'équerre.

Pouces	Centimèt.	Surface	St-Gobin	St-Quirin
24	60	65 162 1440	307	263
25	59	68 160 1475	315	270
26	58	70 157 1508	322	276

9

Dimensions des côtés.		Surface en pouces.	Valeur des glaces.	
Pouces.	Centimèt.		St-Gobin	St-Quirin

Suite de 84 pouces.

			fr. c.	fr. c.
27 57	73 154	1539	328	281
28 56	76 152	1568	333	286
29 55	78 149	1595	341	292
30 54	81 146	1620	345	296
31 53	84 143	1643	351	301
32 52	87 141	1664	354	304
33 51	89 138	1683	360	308
34 50	92 135	1700	363	311
35 49	95 133	1715	366	314
36 48	97 130	1728	369	316
37 47	100 127	1739	371	318
38 46	103 124	1748	373	320
39 45	106 122	1755	374	321
40 44	108 119	1760	376	322
41 43	111 116	1763	376	322
42 42	114 114	1764	377	323

85 pouces ou 2 mèt. 27 cent. à l'équerre.

25 60	68 162	1500	328	281
26 59	70 160	1534	334	287
27 58	73 157	1566	342	293
28 57	76 154	1596	348	298
29 56	78 152	1624	354	304
30 55	81 149	1650	360	308
31 54	84 146	1674	365	313
32 53	87 143	1696	370	317
33 52	89 141	1710	374	321
34 51	92 138	1734	378	324
35 50	95 135	1750	383	328
36 49	97 133	1764	385	330
37 48	100 130	1776	387	332
38 47	103 127	1786	389	335
39 46	106 124	1794	392	336
40 45	108 122	1800	393	337
41 44	111 119	1804	393	337
42 43	124 116	1806	395	338

86 pouces ou 2 mèt. 32 cent. à l'équerre.

26 60	70 162	1560	348	298
27 59	73 160	1593	356	305
28 58	76 157	1624	363	311
29 57	78 154	1653	369	316
30 56	81 152	1680	374	321
31 55	84 149	1705	381	326
32 54	87 146	1728	385	330
33 53	89 143	1749	391	335

Suite de 86 pouces.

			fr. c.	fr. c.
34 52	92 141	1768	395	338
35 51	95 138	1785	399	342
36 50	97 135	1800	403	345
37 49	100 133	1813	404	346
38 48	103 130	1824	406	348
39 47	106 127	1833	409	351
40 46	108 124	1840	410	352
41 45	111 122	1845	411	353
42 44	114 119	1848	413	354
43 43	116 116	1849	413	354

87 pouces ou 2 mèt. 35 cent. à l'équerre.

27 60	73 162	1620	370	317
28 59	76 160	1652	377	323
29 58	78 157	1682	384	329
30 57	81 154	1710	389	334
31 56	84 152	1736	396	339
32 55	87 149	1760	402	344
33 54	89 146	1782	406	348
34 53	92 143	1802	410	352
35 52	95 141	1820	416	356
36 51	97 138	1836	419	359
37 50	100 135	1850	422	362
38 49	103 133	1862	424	363
39 48	106 130	1872	427	366
40 47	108 127	1880	429	368
41 46	111 124	1886	430	369
42 45	114 122	1890	431	370
43 44	116 119	1892	431	370

88 pouces ou 2 mèt. 38 cent. à l'équerre.

28 60	76 162	1680	391	335
29 59	78 160	1711	399	342
30 58	81 157	1740	405	347
31 57	84 154	1767	411	353
32 56	87 152	1792	418	358
33 55	89 149	1815	422	362
34 54	92 146	1832	427	366
35 53	95 143	1855	431	370
36 52	97 141	1872	437	374
37 51	100 138	1887	440	377
38 50	103 135	1900	443	380
39 49	106 133	1911	444	381
40 48	108 130	1920	448	384
41 47	111 127	1927	449	385
42 46	114 124	1932	450	386

Suite de 88 pouces.

			fr. c.	fr. c.
43 45	116 127	1935	451	387
44 44	119 119	1936	451	387

89 pouces ou 2 mèt. 41 cent. à l'équerre.

29 60	78 162	1740	415	355
30 59	81 160	1770	420	360
31 58	84 157	1778	427	366
32 57	87 154	1824	435	372
33 56	89 152	1848	439	376
34 55	92 149	1870	444	381
35 54	95 146	1890	449	385
36 53	97 143	1908	454	389
37 52	100 141	1924	458	392
38 51	103 138	1938	461	395
39 50	106 135	1950	464	398
40 49	108 133	1960	466	400
41 48	111 130	1968	468	401
42 47	114 127	1974	469	402
43 46	116 124	1978	470	403
44 45	119 122	1980	471	404

90 pouces ou 2 mèt. 44 cent. à l'équerre.

30 60	81 162	1800	437	374
31 59	84 160	1829	443	380
32 58	87 157	1856	450	386
33 57	89 154	1881	457	391
34 56	92 152	1904	462	396
35 55	95 149	1925	466	400
36 54	97 146	1944	471	404
37 53	100 143	1961	476	408
38 52	103 141	1976	480	411
39 51	106 138	1989	483	414
40 50	108 135	2000	486	417
41 49	111 133	2009	487	418
42 48	114 130	2016	487	418
43 47	116 127	2021	490	420
44 46	119 124	2024	491	421
45 45	122 122	2025	491	421

91 pouces ou 2 mèt. 46 cent. à l'équerre.

31 60	84 162	1860	460	394
32 59	87 160	1888	468	401
33 58	89 157	1914	474	406
34 57	92 154	1938	480	411
35 56	95 152	1960	485	416

Dimensions des côtés.		Surface en pouces.	Valeur des glaces.		Dimensions des côtés.		Surface en pouces.	Valeur des glaces.		Dimensions des côtés.		Surface en pouces.	Valeur des glaces.	
Pouces.	Centimèt.		St-Gobin	St-Quirin	Pouces.	Centimèt.		St-Gobin	St-Quirin	Pouces.	Centimèt.		St-Gobin	St-Quirin
Suite de 91 pouces.					**94 pouces ou 2 mèt. 55 cent. à l'équerre.**					**97 pouces ou 2 mèt. 62 cent. à l'équerre.**				
			fr. c.	fr. c.				fr. c.	fr. c.				fr. c.	fr. c.
36 55	97 149	1980	490	420	34 60	92 162	2040	536	459	37 60	100 162	2220	615	527
37 54	100 146	1998	495	424	35 59	95 160	2065	541	464	38 59	103 160	2242	620	532
38 53	103 143	2014	498	427	36 58	97 157	2088	547	469	39 58	106 157	2262	627	537
39 52	106 141	2028	502	430	37 57	100 154	2109	553	474	40 57	108 154	2280	631	541
40 51	108 138	2040	505	433	38 56	103 152	2128	558	478	41 56	111 152	2296	636	545
41 50	111 135	2050	507	435	39 55	106 149	2145	562	482	42 55	114 149	2310	639	548
42 49	114 133	2058	509	437	40 54	108 146	2160	568	486	43 54	116 146	2322	641	550
43 48	116 130	2064	512	438	41 53	111 143	2173	570	488	44 53	119 143	2332	645	553
44 47	119 127	2068	513	439	42 52	114 141	2184	573	491	45 52	122 141	2340	648	555
45 46	122 124	2070	513	439	43 51	116 138	2193	574	492	46 51	124 138	2346	650	557
					44 50	119 135	2200	576	494	47 50	127 135	2350	651	558
92 pouces ou 2 mèt. 49 cent. à l'équerre.					45 49	122 133	2205	579	496	48 49	130 133	2352	651	558
32 60	87 162	1920	485	416	46 48	124 130	2208	579	496					
33 59	89 160	1947	493	422	47 47	127 127	2209	580	497	**98 pouces ou 2 mèt. 65 cent. à l'équerre.**				
34 58	92 157	1972	498	427						38 60	103 162	2280	641	550
35 57	95 154	1995	504	432	**95 pouces ou 2 mèt. 57 cent. à l'équerre.**					39 59	106 160	2301	649	556
36 56	97 152	2016	508	436	35 60	95 162	2100	561	481	40 58	108 157	2320	653	560
37 55	100 149	2035	514	440	36 59	97 160	2124	569	486	41 57	111 154	2337	658	564
38 54	103 146	2052	518	444	37 58	100 157	2146	573	491	42 56	114 152	2352	662	568
39 53	106 143	2067	521	447	38 57	103 154	2166	579	496	43 55	116 149	2365	664	570
40 52	108 141	2080	525	450	39 56	106 152	2184	583	500	44 54	119 146	2376	669	573
41 51	111 138	2091	527	452	40 55	108 149	2200	587	504	45 53	122 143	2385	671	575
42 50	114 135	2100	528	453	41 54	111 146	2214	592	507	46 52	124 141	2392	674	578
43 49	116 133	2107	532	456	42 53	114 143	2226	595	510	47 51	127 138	2397	675	579
44 48	119 130	2112	534	457	43 52	116 141	2236	596	511	48 50	130 135	2400	677	580
45 47	122 127	2115	535	458	44 51	119 138	2244	598	513	49 49	133 133	2401	677	580
46 46	124 124	2116	535	458	45 50	122 135	2250	601	515					
					46 49	124 133	2254	602	516	**99 pouces ou 2 mèt. 68 cent. à l'équerre.**				
93 pouces ou 2 mèt. 52 cent. à l'équerre.					47 48	127 130	2256	603	517	39 60	106 162	2340	671	575
33 60	89 162	1980	512	438						40 59	108 160	2360	677	580
34 59	92 160	2006	517	443	**96 pouces ou 2 mèt. 60 cent. à l'équerre.**					41 58	111 157	2378	681	584
35 58	95 157	2030	523	448	36 60	97 162	2160	586	503	42 57	114 154	2394	686	588
36 57	97 154	2052	528	453	37 59	100 160	2183	594	509	43 56	116 152	2408	690	591
37 56	100 152	2072	534	457	38 58	103 157	2204	600	514	44 55	119 149	2420	693	594
38 55	103 149	2090	538	461	39 57	106 154	2223	604	518	45 54	122 146	2430	696	597
39 54	106 146	2106	542	465	40 56	108 152	2240	609	522	46 53	124 143	2438	699	599
40 53	108 143	2120	546	468	41 55	111 149	2255	614	526	47 52	127 141	2444	700	600
41 52	111 141	2132	548	470	42 54	114 146	2268	617	529	48 51	130 138	2448	702	602
42 51	114 138	2142	551	472	43 53	116 143	2279	619	531	49 50	133 135	2450	702	602
43 50	116 135	2150	552	473	44 52	119 141	2288	622	533					
44 49	119 133	2156	556	476	45 51	122 138	2295	624	535	**100 pouces ou 2 mèt. 71 cent. à l'équerre.**				
45 48	122 130	2160	557	477	46 50	124 135	2300	625	536	40 60	108 162	2400	700	600
46 47	124 127	2162	557	477	47 49	127 133	2303	626	537	41 59	111 160	2419	704	604
					48 48	130 130	2304	626	537	42 58	114 157	2436	710	608
										43 57	116 154	2451	714	612

II.

Dimensions des côtés.		Surface en pouces	Valeur des glaces.	
Pouces	Centimèt.		St-Gobin	St-Quirin

Suite de 100 pouces.

			fr. c.	fr. c.
44 56	119 152	2464	717	615
45 55	122 149	2475	721	618
46 54	124 146	2484	724	621
47 53	127 143	2491	726	622
48 52	130 141	2496	728	624
49 51	133 138	2499	728	624
50 50	135 135	2500	729	625

101 pouces ou 2 mètr. 73 cent. à l'équerre.

41 60	111 162	2460	729	625
42 59	114 160	2478	734	629
43 58	116 157	2494	738	633
44 57	119 154	2503	743	637
45 56	122 152	2520	747	640
46 55	124 149	2530	750	643
47 54	127 146	2538	752	645
48 53	130 143	2544	754	646
49 52	133 141	2548	755	647
50 51	135 138	2550	756	648

102 pouces ou 2 mètr. 76 cent. à l'équerre.

42 60	114 162	2520	758	650
43 59	116 160	2537	765	655
44 58	119 157	2552	769	659
45 57	122 154	2565	772	662
46 56	124 152	2576	776	665
47 55	127 149	2585	779	668
48 54	130 146	2592	780	669
49 53	133 143	2597	781	670
50 52	135 141	2600	782	671
51 51	138 138	2601	784	672

103 pouces ou 2 mètr. 79 cent. à l'équerre.

43 60	116 162	2580	790	677
44 59	119 160	2596	794	681
45 58	122 157	2610	799	685
46 57	124 154	2622	803	688
47 56	127 152	2632	806	691
48 55	130 149	2640	810	693
49 54	133 146	2646	810	694
50 53	135 143	2650	811	695
51 52	138 141	2652	812	696

104 pouces ou 2 mètr. 82 cent. à l'équerre.

			fr. c.	fr. c.
44 60	119 162	2640	820	703
45 59	122 160	2655	826	708
46 58	124 157	2668	829	711
47 57	127 154	2679	833	714
48 56	130 152	2688	836	717
49 55	133 149	2695	837	718
50 54	135 146	2700	839	720
51 53	138 143	2703	839	720
52 52	141 141	2704	840	721

105 pouces ou 2 mètr. 84 cent. à l'équerre.

45 60	122 162	2700	853	731
46 59	124 160	2714	857	735
47 58	127 157	2726	861	738
48 57	130 154	2736	865	741
49 56	133 152	2744	867	743
50 55	135 149	2750	868	744
51 54	138 146	2754	870	746
52 53	141 143	2756	870	746

106 pouces ou 2 mètr. 86 cent. à l'équerre.

46 60	124 162	2760	886	759
47 59	127 160	2773	889	762
48 58	130 157	2784	892	765
49 57	133 154	2793	895	768
50 56	135 152	2800	897	769
51 55	138 149	2805	899	771
52 54	141 146	2808	901	772
53 53	143 143	2809	901	772

107 pouces ou 2 mètr. 89 cent. à l'équerre.

47 60	127 162	2820	917	787
48 59	130 160	2832	922	790
49 58	133 157	2842	925	793
50 57	135 154	2850	927	795
51 56	138 152	2856	930	797
52 55	141 149	2860	931	798
53 54	143 146	2862	931	798

108 pouces ou 2 mètr. 92 cent. à l'équerre.

48 60	130 162	2880	950	815
49 59	133 160	2891	955	819

Suite de 108 pouces.

			fr. c.	fr. c.
50 58	135 157	2900	957	821
51 57	138 154	2907	960	823
52 56	141 152	2912	961	824
53 55	143 149	2915	963	825
54 54	146 146	2916	964	826

109 pouces ou 2 mètr. 95 cent. à l'équerre.

49 60	133 162	2940	986	845
50 59	135 160	2950	989	848
51 58	138 157	2958	991	850
52 57	141 154	2964	992	851
53 56	143 152	2968	993	852
54 55	146 149	2970	996	854

110 pouces ou 2 mètr. 98 cent. à l'équerre.

50 60	135 162	3000	1021	875
51 59	138 160	3009	1023	877
52 58	141 157	3016	1025	879
53 57	143 154	3021	1026	880
54 56	146 152	3024	1029	882
55 55	149 149	3025	1029	882

111 pouces ou 3 mètr. 1 cent. à l'équerre.

51 60	138 162	3060	1056	905
52 59	141 160	3068	1058	907
53 58	143 157	3074	1060	909
54 57	146 154	3078	1062	910
55 56	149 152	3080	1062	910

112 pouces ou 3 mètr. 3 cent. à l'équerre.

52 60	141 162	3120	1090	935
53 59	143 160	3127	1095	938
54 58	146 157	3132	1096	939
55 57	149 154	3135	1097	940
56 56	152 152	3136	1097	940

113 pouces ou 3 mètr. 6 cent. à l'équerre.

53 60	143 162	3180	1128	967
54 59	146 160	3186	1130	969

Dimensions des côtés.		Surface en pouces.	Valeur des glaces.		Dimensions des côtés.		Surface en pouces.	Valeur des glaces.		Dimensions des côtés.		Surface en pouces.	Valeur des glaces.	
Pouces	Centimètr.		St.-Gobin	St.-Quirin	Pouces	Centimètr.		St.-Gobin	St.-Quirin	Pouces	Centimètr.		St.-Gobin	St.-Quirin
Suite de 113 pouces.					116 pouces ou 3 mètr. 14 cent. à l'équerre.					119 pouces ou 3 mètr. 22 cent. à l'équerre.				
				fr. c.				fr. c.	fr. c.				fr. c.	fr. c.
55	58	149 157	3190	1131 970	56	60	152 162	3360	1240 1063	59	60	160 162	3540	1359 1165
56	57	152 154	3192	1131 970	57	59	154 160	3363	1242 1065					
					58	58	157 157	3364	1242 1065	120 pouces ou 3 mètr. 24 cent. à l'équerre.				
114 pouces ou 3 mètr. 9 cent. à l'équerre.														
54	60	146 162	3240	1165 999	117 pouces ou 3 mètr. 17 cent. à l'équerre.					60	60	162 162	3600	1399 1200
55	59	149 160	3245	1166 1000										
56	58	152 157	3248	1167 1001	57	60	154 162	3420	1279 1097					
57	57	154 154	3249	1167 1001	58	59	157 160	3422	1279 1098					
115 pouces ou 3 mètr. 11 cent. à l'équerre.					118 pouces ou 3 mètr. 20 cent. à l'équerre.									
55	60	149 162	3300	1202 1031	58	60	157 162	3480	1319 1131					
56	59	152 160	3304	1203 1032	59	59	160 160	3481	1319 1131					
57	58	154 157	3306	1205 1033										

pouces de hauteur sur 54 de largeur, on cherche dans la table la division 99 à l'équerre correspondante à la somme de ces deux nombres le prix qui répond à 45 pouces sur 54 qu'on trouvera de 676, si c'est une glace de la manufacture royale de Saint-Gobin, et de 597 pour une semblable glace de la manufacture de Saint-Quirin, c'est-à-dire environ 13 pour cent de moins.

Cependant, comme il ne se trouve presque pas de glaces aussi parfaites que le supposent les tarifs, on obtient des remises en raison de leurs défauts, tels que les bouillons, les rosettes, les fils, leur plus ou moins de blancheur et de transparence. On a coutume, dans les manufactures, de fixer ces prix par des étiquettes posées sur les glaces. La remise va de 15 à 20, et même jusqu'à 30 pour cent au-dessous des prix des tarifs. C'est pour cette raison que plusieurs miroitiers s'engagent à fournir des glaces neuves avec le tain, le transport et la pose, au prix de ces tarifs.

Le tain des belles glaces se paie à Paris séparément 10 pour cent, et 5 pour le transport et la pose, ce qui fait 15 pour cent au-dessus du prix du tarif. Pour les glaces ordinaires, l'usage est de compter 5 pour cent au-dessus du prix du tarif, pour fourniture, tain, transport et pose en place.

Les belles glaces qui ne sont pas neuves se paient le prix du tarif, pour tain, transport et pose; et, lorsqu'elles ont des défauts, de 5 à 10 pour cent au-dessous du prix du tarif, tout compris.

Les anciennes glaces repolies se paient à raison de 5 à 6 pour cent, la pose de 4 à 5, la dépose de 2 à 3, le transport jusqu'à 2000 mètres, 2 pour cent.

ARTICLE X.

CARRELAGE ET PAVAGE.

Du carrelage en briques et carreaux de terre cuite, et du pavé en grès.

Les carrelages en briques sont fort en usage en Italie et dans les départemens méridionaux de la France; ils ne sont bons que lorsqu'ils sont faits en briques bien cuites et posées de champ. A Paris, on ne peut y employer que les briques dites de Bourgogne; elles peuvent se disposer par rangs parallèles, et en liaison ou en point de Hongrie. Cette dernière manière était fort en usage chez les anciens, et elle l'est encore en Italie.

Pour un mètre carré de ces deux espèces de pavés, il faut 76 briques de Bourgogne; lesquelles, à raison de 84 fr. le millier, valent 6f. 38c.
Pour mortier, façon et pose. 1 80

Dépense présumée. 8f. 18c.
Bénéfice et faux frais, un cinquième. 1 64

Valeur. . . . 9f. 82c.

Pour l'arrangement en point de Hongrie, on peut ajouter à cette valeur, à cause de la sujétion de la pose, 50 cent., ce qui porterait la valeur du mètre carré à 10 fr. 32 c.

CARRELAGE ET PAVAGE.

Les petits carreaux, de même fabrique, valent 20 fr. le millier; il en faut 80 pour un mètre carré, qui valent . 1 f. 60 c.

Pose avec plâtre ou mortier. 0 60

Dépense présumée. 2 20
Bénéfice et faux frais 0 44

 Valeur. . . . 2 64

Carrelage en carreaux de mêmes formes et grandeurs, dits de Bourgogne, venant de Montereau.

Ceux de 6 pouces de diamètre se vendent 60 fr. le millier; il en faut de même 44 pour un mètre carré, qui valent. 2 f. 64 c.
Pose en plâtre ou en mortier 0 60

Dépense présumée 3 24
Bénéfice et faux frais 0 65

 Valeur. 3 89

Les petits carreaux se vendent 28 fr. le millier; il en faut 72 pour 1 mètre carré, qui valent. . . . 2 f. 02 c.
Pose en plâtre ou mortier. 0 60

Dépense présumée. 2 62
Bénéfice et faux frais. 0 52

 Valeur. . . . 3 14

Art de bâtir. TOME V. KK

Détails pour les carreaux de faïence blancs ou colorés de 4 pouces un quart ou 115 millimètres de diamètre, qui se vendent 210 francs le millier.

Il en faut 72 pour un mètre carré, qui valent. 15f. 12c.
Façon et pose en plâtre avec enduits dessous . 0 70

Dépense présumée. 15 82
Bénéfice et faux frais. 3 16

Valeur. 18 98

c'est-à-dire, environ le tiers de ce que coûterait un pavé de marbre, en carreaux blancs et noirs ou de couleurs variées, et de mêmes dimensions.

DU PAVÉ EN GRÈS.

Prix des matériaux.

Le cent de gros pavés de roche dure, de 8 pouces en carré ou 217 millimètres, revient actuellement à . 30f. 00c.
Celui en roche tendre, pour l'intérieur des cours, à . 32 00
Le pavé refendu en deux, compris façon et déchet, à. 18 15
Celui refendu en trois, à. 13 12
Pavé d'échantillon, de 7 pouces ou 189 millimètres en carré, en pavé refendu en deux à 28
Celui, *idem* de 5 pouces ou 135 millimètres, à . 21 10

CARRELAGE ET PAVAGE.

Le muid de ciment commun contenant 48 pi.
cubes équivalant 1 m. $\frac{644}{1000}$ fait avec des car-
reaux et briques de pays, revient à 24 fr.,
ce qui donne pour le mètre cube. 14f. 60c.
Le muid de ciment fait avec des tuiles et bri-
ques de Bourgogne vaut 34 francs; ce qui
donne pour le mètre cube. 20 68
Le muid de ciment d'eau-forte coûte 225 fr.,
ce qui donne pour le mètre cube 136 87
Le muid de chaux vive de Champagne revient
à 108 francs, et le mètre cube à. 65 91
Et comme elle double en s'éteignant, le mètre
cube ne revient, avec les frais d'éteignage
qu'à. 38 58
Le mètre cube de sable à.. 4 32
Le mètre cube de mortier à. 19 07

Détail pour un mètre cube de mortier avec ciment commun.

Chaux $\frac{4}{10}$ à 33 francs 58 cent. 13f. 43c.
Ciment $\frac{8}{10}$ à 14 francs 60 cent. 11 68
Façon. 2 50

Dépense. 27 61

Pour 1 mètre cube avec ciment de tuileau,
$\frac{4}{10}$ de chaux. 13 43
$\frac{8}{10}$ de Ciment à. 16 54
Façon. 2 50

 Valeur sans bénéfice. 32 47

Pour 1 mètre *idem* avec $\frac{1}{7}$ de ciment d'eau-
forte, chaux.................... 13f. 43 c.
Ciment de tuileaux................. 11 03
Ciment d'eau-forte................. 36 49
Façon........................ 3 00
 ———————
 Valeur sans bénéfice..... 63 95

La toise cube de salpêtre se paie 22 fr., ce qui donne pour le mètre cube 3 francs.

Les journées de paveur de 10 heures de travail
 se paient, pour le pavé des rues...... 2f. 75 c.
Celles de garçon.................. 1 60
Pour les pavés en mortier ou ciment, les
 mêmes journées se paient aux compagnons. 3 50
Et aux garçons.................... 2 10

Nous ajoutons aux dépenses présumées $\frac{1}{7}$ pour bénéfice et faux frais. C'est d'après ces prix que nous avons établi les détails ci-après pour les différentes espèces de pavés en usage.

Gros pavés de rue en roche dure, sur une forme de sable, de 8 pouces ou 21 centimètres, et recouverts d'une couche de sable.

Pour 1 mètre carré, 18 pavés à raison de 30 francs le
 cent......................... 5f. 40 c.
Sable $\frac{1}{7}$ de mètre cube................ 1 08
Façon à raison de 2 centimes par pavé... 0 36
 ———————
Dépense présumée................. 6 84
Bénéfice et faux frais............... 0 98
 ———————
 Valeur..... 7 82

CARRELAGE ET PAVAGE.

Le même, en roche franche, 18 pavés à 32 francs le cent	5f.	76c.
Sable. .	1	08
Façon. .	0	36
Dépense présumée.	7	20
Bénéfice et faux frais.	1	03
Valeur.	8	23
Le même, sur une forme de sable, posé en salpêtre, pavés.	5	76
Sable $\frac{1}{5}$ de mètre cube.	0	86
Salpêtre $\frac{1}{10}$.	0	15
Façon. .	0	40
Dépense présumée.	7	17
Bénéfice et faux frais.	1	03
Valeur.	8	20
Le même, posé en mortier de chaux et sable. .		
Pavés .	5	76
Mortier $\frac{1}{10}$ de mètre cube	1	90
Façon à raison de 2 centimes	0	36
Dépense présumée.	8	02
Bénéfice et faux frais.	1	14
Valeur.	9	16

Mètre carré de pavé en roche, idem, *mais refendu en deux, pour les cours, et posé tout en salpêtre.*

19 pavés à 18 francs 15 cent. le cent.	3f. 45c.
÷ de mètre cube de salpêtre	0 50
Façon. .	0 36
Dépense présumée.	4 31
Bénéfice et faux frais	0 62
Valeur.	4 93

Le même, posé en mortier de chaux et sable; pavés et façon.	3 81
Mortier ÷ de mètre cube	1 90
Valeur présumée.	5 71
Bénéfice et faux frais.	0 82
Valeur.	6 53

Le même, posé avec mortier de ciment commun, pavés et façon.	3 81
÷ de mortier de ciment.	2 76
Dépense présumée	6 57
Bénéfice et faux frais.	0 94
Valeur.	7 51

Le même, avec ciment de tuiles de Bourgogne.	8 07
Le même, avec ÷ de ciment d'eau-forte . . .	10 52

Pour les pavés refendus en trois, posés en salpêtre.

19 pavés à 13 francs 12 centimes	2 f.	49 c.
$\frac{1}{9}$ de salpêtre.	0	38
Façon. .	0	36
Dépense présumée.	3	23
Bénéfice et faux frais	0	46
Valeur.	3	69

Idem, avec mortier de chaux et sable, pavés et façon.	2	85
Mortier $\frac{1}{7}$ de mètre cube.	1	59
Dépense présumée.	4	44
Bénéfice et faux frais.	0	63
Valeur.	5	07

Le même, avec mortier de chaux et ciment, pavés et façon.	2	85
$\frac{1}{7}$ de mètre cube de ciment.	2	30
Dépense présumée	5	15
Bénéfice et faux frais.	0	73
Valeur.	5	88

Le même, en mortier de ciment de tuileaux de Bourgogne ou Gazette	6.34

Le même, avec $\frac{1}{7}$ de ciment d'eau-forte, pavés
et façon. 2f. 85c.
Ciment de tuileaux. 1 80
Ciment d'eau-forte. 1 78
 ─────
Dépense présumée 6 43
Bénéfice et faux frais. 0 92
 ─────
 Valeur. 7 35

Pour les pavés d'échantillon de 7 pouces en carré ou 19 centimètres, débités à vives arêtes, pris dans les pavés refendus en deux, posés en mortier de ciment de tuileaux.

24 pavés à 28 francs le cent. 6f. 72c.
$\frac{1}{15}$ de mètre cube de mortier de ciment. . . . 2 71
Façon, à raison de 3 francs le cent 0 72
 ─────
Dépense présumée. 10 15
Bénéfice et faux frais. 1 45
 ─────
 Valeur. 11 60

CARRELAGE ET PAVAGE.

*Pour les pavés d'échantillon de 5 pouces ou 13 centi-
mètres ÷, débités dans des pavés fendus en deux
comme les précédens.*

44 pavés à raison de 21 francs 10 cent. le cent valent..................	9 f. 28 c.
÷ de mètre cube de mortier de ciment de tuileaux.......................	3 24
Pose à raison de 3 cent.............	1 32
Dépense présumée.................	13 84
Bénéfice et faux frais..............	1 98
Valeur....	15 82

*Pour les pavés d'échantillon de 7 pouces, débités dans
des pavés fendus en trois.*

24 pavés à 21 francs le cent.........	5 f. 08 c.
÷ de mètre cube de ciment..........	2 71
Pose en place....................	0 72
Dépense présumée................	8 51
Bénéfice et faux frais..............	1 21
Valeur...	9 72

Art de bâtir. TOM. V

Pour les pavés idem *de 5 pouces.*

44 pavés à 16 francs 50 cent.	7 f.	26 c.
$\frac{1}{10}$ de mètre cube de ciment.	3	24
Pose. .	1	32
Dépense présumée.	11	82
Bénéfice et faux frais.	1	69
Valeur. . .	13	51

Pavés en moellons durs, appelés rabots, *posés en salpêtre sur une forme de terre.*

23 pavés à raison de 11 francs 50 cent. . .	2 f.	65 c.
$\frac{1}{6}$ de mètre cube de salpêtre.	0	50
Pose en place.	0	46
Dépense présumée.	3	61
Bénéfice et faux frais.	0	52
Valeur. . .	4	13

Le même pavé posé sur mortier de chaux et sable.

Pavé. .	2 f.	65 c.
Mortier, $\frac{1}{10}$ de mètre cube.	1	90
Pose en place.	0	46
Dépense présumée.	5	01
Bénéfice et faux frais.	0	72
Valeur. . .	5	73

ARTICLE XI.

DE LA PLOMBERIE.

Nous avons déjà parlé des ouvrages de ce genre, à l'occasion de l'évaluation des couvertures en plomb, Art. III, page 98; mais comme, à l'époque où nous avons fait imprimer cette partie, le plomb neuf a valu jusqu'à 112 francs le cent de kilogramme, tandis qu'actuellement il ne se paie que 64 à 65 francs, nous avons cru nécessaire de donner dans cet article les détails sur lesquels doivent être basés l'évaluation des ouvrages de plomberie.

Le prix des ouvrages de plomberie doit se composer, 1°. de la valeur du plomb, à l'époque où ils ont été fournis ;

2°. De la façon ;

3°. Du transport et montage ;

4°. De la pose en place.

L'usage le plus ordinaire est d'évaluer toutes ces opérations, en raison du poids du plomb; mais comme cette matière est fort lourde, il en résulte que la moindre augmentation sur l'épaisseur du plomb, porte le prix de la pose au-dessus de sa valeur.

On a d'abord alloué aux plombiers un sou par livre du poids du plomb mis en œuvre, pour façon, transport et pose en place. Ce prix, devenu insuffisant par l'augmentation du prix des journées d'ouvriers, a ensuite été porté à un sou six deniers.

De la façon.

Dans l'ouvrage de M. Morisot, le détail du plomb coulé en table, depuis $\frac{1}{4}$ de ligne d'épaisseur jusqu'à 1 ligne $\frac{1}{2}$, porte la valeur de la livre pesant à 10 sous 10 deniers, et celle du kilogramme à 1 fr. 11 centimes; si de ces prix on ôte la valeur du plomb qui est compté à 9 sous la livre, ou 92 cent. le kilogramme, avec le sixième du bénéfice que M. Morisot accorde, on aura pour le prix de la main d'œuvre 4 deniers par livre, et 4 cent. par kilogramme.

Détails pour l'évaluation du plomb coulé en table.

Des expériences répétées pour la fonte et le coulage en table de 5000 kilogrammes de plomb, ont donné (d'après le détail ci-après) 7 centimes par kilogramme pour la main d'œuvre; les journées d'ouvrier étant au même prix que dans le détail de M. Morisot, nous avons réuni ces deux détails pour faire connaître les causes de la différence de leur résultat.

DE LA PLOMBERIE.

Détail d'après l'expérience.

	fr.	c.
5000 kilog. de plomb à raison de 60 f. le cent.	3000	00
Transport à l'atelier...	15	00
Une voie de bois.....	40	00
Journées d'ouvriers...	15	50
Nourriture et vin....	18	00
Total des frais...	88	50
De ces 5000 kilog., 500 restent dans la fosse après l'opération, et 200 se perdent en partie par l'évaporation, en sorte qu'il n'en résulte que 4300 kilog. en table, lesquels à raison de 60 f. valent.........	2580	00
Déchet d'évaporation évalué à.........	60	00
Pour les dépenses ci-dessus détaillées.....	88	50
Dépense présumée.	2728	50
Faux frais et bénéfice, $\frac{1}{7}$	409	20
Valeur de 4300 kilog...	3157	70

Détail de M. Morisot.

	liv.	s.	d.
Mille livres de plomb, prix moyen........	450	»	»
Bois pour la fonte, $\frac{1}{8}$ de voie, à 32 livres...	4	»	»
Temps pour le coulage, le débit des tables, 5 heures de deux compagnons et de deux garçons à raison de 28 sous par heure.......	7	»	»
Faux frais pour les outils, la location d'atelier, etc., $\frac{1}{4}$ de la main d'œuvre........	1	15	»
Premier total...	462	15	0
Bénéfice du tout, $\frac{1}{6}$...	77	2	6
Valeur pour mille livres.	539	17	6
Pour cent livres....	53	19	6
Pour une livre....	»	10	10
Pour un kilog., 1 f. 11 c.			

Ce qui donne, pour la valeur de la main d'œuvre, 4 deniers pour liv., et 8 deniers $\frac{1}{6}$, ou 4 cent. par kilog.

Ce qui donne 73 centimes pour chacun, compris la valeur du plomb, qui avec $\frac{1}{7}$ de bénéfice, est de 66 cent. par kilogramme, laquelle étant déduite de 73 centimes, il reste pour valeur de la main d'œuvre, 7 centimes, au lieu de 4 qui résultent du travail de M. Morisot.

Mais il faut remarquer que M. Morisot ne fait pas mention dans son détail du déchet qu'éprouve le plomb par la fonte, ni des dépenses extraordinaires pour la nour-

riture des ouvriers le jour de la fonte ; d'où il résulte que le prix de 4 centimes par kilogramme pour la fonte du plomb coulé mis en table, qui résulte du détail de M. Morisot, est insuffisant.

Pour les plombs laminés, on compte 3 cent. de plus.

Du transport et montage.

Ces deux opérations sont de nature à être évaluées en raison du poids et des distances.

Jusqu'à mille mètres, le transport de l'atelier au bâtiment peut être évalué à 3 francs par mille kilogrammes, compris chargement, et à 4 fr. pour deux mille mètres.

Le montage jusqu'à douze mètres, à 5 fr., ou ½ centime par kilogramme.

De la pose des plombs en table.

La pose des tables de plomb doit être évaluée plutôt en raison de leur superficie, que de leur poids, car plus ils sont minces, plus, à poids égal, leur superficie est grande et difficile à étendre.

Pour faciliter cette évaluation, nous avons réuni dans la table suivante, le poids d'un mètre carré de plomb laminé, depuis un millimètre d'épaisseur, jusqu'à 6, et depuis une demi-ligne d'épaisseur, jusqu'à 3 lignes, avec la quantité de mètres carrés que produiraient cent kilogrammes de plomb de chacune de ces épaisseurs.

Poids d'une Table de plomb d'un mètre carré en raison de son épaisseur.				Quantités de mètres carrés que produiraient 100 kilogrammes de plomb en tables en raison de leurs épaisseurs.			
Épaisseur en millimètres	Poids en kilogram.	Épaisseur en lignes.	Poids en kilogram.	Épaisseur en millimètres.	Quantité de mètres carrés.	Épaisseur en lignes.	Quantité de mètres carrés.
1	kilog. 11.352	0 ½	kilog. 12.771	1	mil. 8.808	0 ½	mil. 7.832
2	22.704	1 0	25.542	2	4.404	1 0	3.916
3	34.046	1 ½	38.313	3	2.936	1 ½	2.611
4	45.408	2 0	51.084	4	2.202	2 0	1.958
5	56.760	2 ½	68.855	5	1.761	2 ½	1.566
6	68.112	3 0	76.626	6	1.468	3 0	1.311

On voit par cette table que cent kilogrammes de plomb d'une demi-ligne d'épaisseur formeraient une superficie de près de 8 mètres carrés, tandis que sur deux lignes d'épaisseur, la superficie serait de moins de 2 mètres.

Il résulte de plusieurs observations et des notes d'attachement prises avec exactitude, que pour les ouvrages ordinaires, la pose d'un mètre carré de plomb en table peut être évaluée à 50 centimes.

Ainsi, pour cent kilogrammes de plomb d'une épaisseur moyenne de 3 millimètres, ou une ligne ½, le détail donnerait pour le transport de l'atelier au bâtiment jusqu'à 2000 mètres de distance. of. 40c.
Pour le montage de 10 à 12 mètres.. 0 50
 ———
 0 90

D'autre part . .	0f.	90c.
Pour la pose, formant une superficie d'environ 3 mètres	1	50
Bénéfice et faux frais, $\frac{1}{4}$	0	60
	3	00
Fonte et laminage	10	00
Total.	13	00

Ainsi la façon, le transport et la pose en place des tables de plomb d'une épaisseur moyenne de 3 millimètres, peuvent être évalués à raison de 13 cent. le kilogramme. Mais si l'on considère combien il est difficile d'évaluer exactement les opérations de main d'œuvre qui dépendent de l'intelligence et de la bonne volonté des ouvriers et qui occasionent des interruptions et des pertes de temps plus ou moins considérables, on peut porter cette évaluation à raison de 15 centimes par kilogramme. Cette évaluation revient à celle d'un sou six deniers par livre, qui est encore en usage pour les particuliers, et adoptée par plusieurs architectes et vérificateurs. Ce prix serait pour des quantités qui ne passent pas 100 kilogrammes; on donnerait 14 centimes jusqu'à 300 kilogrammes; et 13 pour 500 kilogrammes, et toutes celles au-dessus.

Détail pour 100 *kilogrammes de plomb laminé de* 3 *millimètres d'épaisseur, pour fourniture, transport et pose en place, la valeur du plomb neuf en lingots étant de* 64 *francs pour* 100 *kilogrammes.*

Pour 100 kilogrammes de plomb coulé et laminé, il faut, compris déchet, 104 kilogrammes, à raison de 64 francs, ci . 66f. 56c.
Transport à l'atelier 0 40
 ———————
Dépense . 66 96
Bénéfice $\frac{1}{10}$. 6 70
 ———————
 73 66
Coulage en table 7 00
 ———————
 80 66

ou 81 centimes le kilogramme, et 84 centimes, s'il est laminé. Pour tuyau fondu, 85 centimes.

Pour tuyaux soudés, cuvettes et autres sans soudures ni pose, 87 centimes.

On compte ordinairement une livre de soudure pour chaque pied de tuyau formé avec des lames de plomb de 4 millimètres d'épaisseur; ce qui fait un kilogramme $\frac{1}{?}$ par mètre de longueur, dont la valeur, suivant le détail ci-après, serait de 3 francs 10 centimes.

Pour tuyaux physiqués d'un diamètre moyen de 8 centimètres, compris soudure, 1 franc 13 centimes.

Art de bâtir. TOM. V. MM

De la soudure.

La soudure se compose de deux tiers de plomb avec un tiers d'étain fin, fondus ensemble.

Ainsi, pour 100 kilogrammes de soudure, il faut compter 67 kilogrammes de plomb, à raison de 64 fr. . 42f. 88c.
Déchet à raison de 4 pour 100. 1 71
33 kilogrammes d'étain fin, à raison de 3 fr.
 50 centimes. 115 50
Déchet, *idem*. 4 62
Fonte à raison de 3 cent. le kilogramme. . . 3 00

 167 71
Bénéfice et faux frais \div. 23 96

 191 67

ou 1 franc 92 centimes le kilogramme.

Lorsque les soudures sont faites à l'atelier, on ajoute pour le temps de l'emploi 15 centimes. Pour les soudures faites aux bâtimens, il faut ajouter 30 centimes, ce qui porte sa valeur à 2 francs 22 centimes, toute employée.

Cette évaluation est préférable à celle où l'on compte le temps et le charbon, qui ne présente rien d'assez fixe et qui peut être susceptible d'abus.

ARTICLE XII,

TERRASSE ET FOUILLE DES TERRES.

Évaluation des ouvrages de terrasse, ou fouille des terres, considérés relativement à la construction des édifices.

Pour parvenir à évaluer ce genre de travail, il faut considérer les différentes opérations dont il se compose, qui sont :

1°. Le piochage,
2°. Le pelletage,
3°. Le transport,
4°. Le remblai simple,
5°. Le remblai pilonné.

Les différences considérables que j'ai remarquées dans l'évaluation de ces opérations m'ont déterminé à faire des recherches pour parvenir à établir des bases plus certaines que celles adoptées jusqu'à présent par les toiseurs et les vérificateurs.

J'ai eu d'abord recours à des expériences faites par le corps des terrassiers qui avaient été établis sous la dénomination d'ouvriers provinciaux, ensuite à des notes et attachemens pris avec beaucoup d'exactitude pour différens travaux de ce genre, faits à la tâche et à la journée.

Le résultat de toutes ces recherches m'a fait connaître qu'un bon ouvrier, à sa tâche, peut, en dix heures de temps, fouiller et charger dans des tombereaux une toise

cube de terre ordinaire, ou terre franche. Mais considérant qu'un ouvrier à la tâche fait plus d'ouvrage que lorsqu'il est à la journée, j'ai pensé qu'il fallait compter environ un quart de temps de plus pour les ouvrages à la journée, et moitié en sus pour des fouilles de peu de largeur et qui doivent être dressées des côtés, comme pour des murs en fondation.

Ainsi on peut prendre pour terme moyen du temps nécessaire pour fouiller et jeter sur berge une toise cube, une journée et un quart de terrassier.

Le prix actuel de la journée d'un terrassier varie de 2 francs à 2 francs 50 cent., ce qui donne le prix moyen de 2 francs 25 cent., et pour la valeur de la toise cube de terre ordinaire fouillée et jetée sur berge, 2 fr. 81 cent., et pour celle d'un mètre cube, 0,38, à quoi il convient d'ajouter $\frac{1}{5}$ pour bénéfice, faux frais et équipage; ce qui donnera pour la valeur à payer à l'entrepreneur 0,46 centimes.

Les soumissions des entrepreneurs de terrasse pour les grands travaux qui s'exécutent portent le prix du mètre cube de terre ordinaire fouillé et jeté sur berge, jusqu'à 2 mètres de profondeur, de 40 à 50 centimes : ce dernier prix est celui qu'on leur alloue ordinairement en règlement.

Des banquettes.

Lorsque les fouilles ont beaucoup de profondeur, on les divise par banquettes de chacune 6 pieds ou 2 mètres de hauteur, pour qu'un ouvrier puisse jeter la terre de l'une à l'autre.

On compte ordinairement pour cette opération autant que pour le piochage ; mais il résulte de plusieurs notes et attachemens, que pour une banquette de 2 mètres de hauteur, trois pelleteurs peuvent suffire à cinq piocheurs dans les terres moyennement fermes ; ce qui réduit l'opération de jeter sur berge jusqu'à 1 toise ou 2 mètres de profondeur, aux $\frac{3}{5}$ de la valeur du piochage. Ainsi la valeur d'un mètre cube de fouille de terre ordinaire jetée sur berge, étant évaluée de 0,38 cent. à 0,40

Celle du piochage sera de. 0,23 $\frac{1}{4}$ à 0,25
Et celle du pelletage pour jeter
sur berge de. 0,14 $\frac{1}{4}$ à 0,15

Total. 0,38 à 0,40

Et avec le 5⁰. pour équipage, bénéfice et faux frais 48.

Pour chaque banquette de plus, on ajoutera à ce prix 24 centimes : c'est ainsi que nous l'avons évalué dans la table que nous avons placée à la suite de cet article.

Du transport des terres.

On fait ce transport de trois manières différentes.

1°. Avec des brouettes, lorsque la distance est moindre de 100 toises.

2°. Pour des distances jusqu'à 300 toises, le transport peut se faire avec de petites voitures nommées camions, contenant 6 pieds cubes ou $\frac{1}{5}$ de mètre, menées par trois hommes, dont deux tirent et un pousse, ou par un cheval et un homme qui le conduit.

3°. Pour de plus grandes distances, avec des tombereaux contenant un mètre cube, menés par deux chevaux conduits par un charretier.

Dans l'opération du transport, on distingue deux choses, le chargement et le roulage. Les résultats moyens des expériences et observations faites à ce sujet donnent pour le temps du chargement d'un mètre cube de terre ordinaire, dans des brouettes 20 minutes, dans des camions 18 minutes, et dans des tombereaux 17 minutes; pour un même volume tel qu'un mètre cube, et pour le roulage avec des brouettes, on a trouvé une minute pour une distance de 25 toises, 20 toises par minutes pour les camions, et 30 toises pour les tombereaux.

D'après ces données, voici comment on peut établir les détails d'évaluation du transport des terres.

Transport avec des brouettes.

Dans une journée de 10 heures ou 600 minutes, un terrassier pourrait, en comptant 25 toises par minutes, parcourir avec sa brouette 15000 toises.

Si l'on fait les relais à 10 toises de distance, l'espace parcouru pour chaque voyage sera de 20 toises, savoir, 10 pour aller et 10 pour revenir; et comme on a éprouvé qu'il fallait 25 voyages pour transporter à cette distance un mètre cube, l'espace parcouru sera de 500 toises, et si l'on divise 15000 par 500, on trouvera 30 pour le nombre de mètres cubes qu'un terrassier peut transporter dans sa journée.

Divisant ensuite le prix moyen de la journée, que nous avons fixé à 2 francs 25 cent., par 30, on aura pour la

TERRASSE ET FOUILLE DES TERRES. 279

valeur du transport d'un mètre cube à 10 toises, 7 cent $\frac{1}{2}$.

Le chargement d'un mètre cube, pouvant se faire en 20 minutes, vaudra aussi 7 cent. $\frac{1}{2}$, ce qui donne pour le transport à un relai de 10 toises ou 20 mètres, avec chargement 15 cent., à quoi il convient d'ajouter $\frac{1}{5}$ pour équipage, bénéfice et faux frais, ce qui porte la valeur à 18 centimes.

OBSERVATIONS.

Pour que le transport des terres se fasse de la manière la plus avantageuse et sans interruption, il faut que le temps du chargement soit égal à celui du roulage; c'est probablement ce qui a déterminé à fixer les relais, pour les transports à la brouette, à 10 toises ou 20 mètres, parce qu'à cette distance, il ne faut pas plus de temps pour le roulage que pour le chargement.

Du transport des terres avec des camions.

L'expérience a fait connaître que pour charger ces petites voitures qui contiennent ordinairement 6 pieds cubes de terre, il faut moyennement 3 minutes $\frac{1}{2}$. Le temps du roulage étant d'une minute par 20 toises, il en résulte que dans le temps qu'on emploie pour charger un de ces camions, il parcourait 70 toises, en sorte que, pour qu'il ne trouve pas d'interruption, il faut que pour un chargeur les relais soient à 35 toises, qui donnent 70 toises pour aller et revenir; et comme il faut 5 camions pour un mètre cube, le temps de son chargement sera de 18 minutes, lesquelles à raison de 2 francs 25 cent. pour une journée

de 10 heures, vaudraient 6 cent. $\frac{3}{7}$, ci.. 0 06 $\frac{3}{7}$

Pour le roulage à trois hommes, pendant le même temps, 0 20 $\frac{1}{7}$

Et pour chargement et roulage. 0 27

Pour 35 toises et pour 50 toises $\frac{1}{7}$, 0 38

Et avec fourniture d'équipage, bénéfice et faux frais. 0 46

comme il est porté dans la table de cet article.

Transport des terres avec des tombereaux.

On a éprouvé que pour charger un tombereau contenant un mètre cube, il faut moyennemen 17 minutes, pendant lesquelles un tombereau peut parcourir 510 toises, à raison de 30 toises par minute ; mais en réduisant cet espace à 500 toises, il faudrait, pour qu'un chargeur pût suffire, que la distance à laquelle les terres doivent être transportées ne fût que de 250 toises ou 500 mètres environ.

Le prix ordinaire d'une voiture attelée de deux chevaux et son charretier étant de 15 fr. pour 10 heures de travail, celui pour une heure serait de 1 franc 50 cent., et, pour 17 minutes, 42 cent. $\frac{1}{2}$, si c'est le charretier qui charge ; et pour parcourir un espace de 500 toises, le même temps, qui donnerait aussi 42 cent. $\frac{1}{2}$, en tout 85 cent. avec fourniture d'équipage, bénéfice et faux frais, 98 centimes.

C'est d'après ces détails que nous avons dressé la table ci-contre, pour l'évaluation de la fouille des terres et leur transport, à la brouette, au camion et au tombereau. Cette table comprend pour chaque manière 5 colonnes ;

La première indique la distance en mètres.

La seconde, le prix du chargement et du roulage.

La troisième, le prix du transport et de la fouille jusqu'à 2 mètres de profondeur.

La quatrième, le prix, *idem* avec la fouille à 4 mètres de profondeur.

La cinquième, *idem* avec la fouille à 6 mètres de profondeur.

Les évaluations comprises dans cette table sont pour les terres ordinaires. On trouve, dans plusieurs des auteurs qui ont écrit sur cette partie, une énumération des différentes espèces de terres plus ou moins faciles à déblayer, auxquelles on applique des prix différens, qui m'ont paru établis, plutôt sur un système que sur l'expérience; on porte, par exemple, les prix pour la fouille des tufs à plus du double des terres ordinaires, tandis que, par des notes et attachemens pris avec soin et exactitude, cette différence ne donne pas plus du tiers en sus : je pense qu'on ne peut compter dans l'usage ordinaire, pour les travaux de bâtimens, plus d'un sixième en plus ou en moins pour la fouille seulement.

Relativement aux remblais, lorsqu'il ne s'agit que d'égaliser la surface des terres transportées, on peut compter 10 centimes par mètre cube; 12 centimes lorsqu'elle est tassée et foulée avec les pieds; et pour les terres pilonées 15 centimes.

Art de bâtir. TOM. V.

TABLE

Pour l'évaluation du mètre cube de terre, pour fouille et transport, à raison de la profondeur, de la manière dont s'effectue le transport, et de la distance des relais ou décharges.

SAVOIR:

FOUILLE DE TERRE, Chargée et transportée à la brouette.					FOUILLE DE TERRE, Chargée et transportée au camion.					FOUILLE DE TERRE, Chargée et transportée au tombereau.				
Distance en mètres.	Valeur du transport.	Valeur du transport et de la fouille			Distance en mètres.	Valeur du transport.	Valeur du transport et de la fouille			Distance en mètres.	Valeur du transport.	Valeur du transport et de la fouille		
		à 2 mètres de profond.	à 4 mètres de profond.	à 6 mètres de profond.			à 2 mètres de profond.	à 4 mètres de profond.	à 6 mètres de profond.			à 2 mètres de profond.	à 4 mètres de profond.	à 6 mètres de profond.
20	0 18	0 66	0 90	1 14	100	0 46	0 94	1 18	1 42	100	0 58	1 06	1 30	1 54
40	0 27	0 75	0 99	1 23	150	0 63	1 11	1 35	1 59	200	0 68	1 16	1 40	1 64
60	0 36	0 84	1 08	1 32	200	0 80	1 28	1 52	1 76	300	0 78	1 26	1 50	1 74
80	0 45	0 93	1 17	1 41	250	0 97	1 45	1 69	1 93	400	0 88	1 36	1 60	1 84
100	0 54	1 02	1 26	1 50	300	1 14	1 62	1 86	2 10	500	0 98	1 46	1 70	1 94
120	0 63	1 11	1 35	1 59	350	1 31	1 79	2 03	2 27	600	1 08	1 56	1 80	2 04
140	0 72	1 20	1 44	1 68	400	1 48	1 96	2 20	2 44	700	1 18	1 66	1 90	2 14
160	0 81	1 29	1 53	1 77	450	1 65	2 13	2 37	2 61	800	1 28	1 76	2 00	2 24
180	0 90	1 38	1 62	1 86	500	1 82	2 30	2 54	2 78	900	1 38	1 86	2 10	2 34
200	0 99	1 47	1 71	1 95	550	1 99	2 47	2 71	2 95	1000	1 48	1 96	2 20	2 44
220	1 08	1 56	1 80	2 04	600	2 16	2 64	2 88	3 12	1100	1 58	2 06	2 30	2 54
240	1 17	1 65	1 89	2 13	650	2 33	2 81	3 05	3 29	1200	1 68	2 16	2 40	2 64
260	1 26	1 74	1 98	2 22	700	2 50	2 98	3 22	3 46	1300	1 78	2 26	2 50	2 74
280	1 35	1 83	2 07	2 31	750	2 67	3 15	3 39	3 63	1400	1 88	2 36	2 60	2 84
300	1 44	1 92	2 16	2 40	800	2 84	3 32	3 56	3 80	1500	1 98	2 46	2 70	2 94
					850	3 01	3 49	3 73	3 97	1600	2 08	2 56	2 80	3 04
					900	3 18	3 66	3 90	4 14	1700	2 18	2 66	2 90	3 14
					950	3 35	3 83	4 07	4 31	1800	2 28	2 76	3 00	3 24
					1000	3 52	4 00	4 24	4 48	1900	2 38	2 86	3 10	3 34
										2000	2 48	2 96	3 20	3 44

PRÉCIS
SUR LA FORMATION
DES DEVIS.

Avis aux élèves de l'École d'architecture.

Pendant quelque temps, chez les modernes, la science qui a pour objet la construction des édifices, semble n'avoir été considérée que comme propre à modifier les moyens d'exécution en raison des caprices de l'art. Entraînée hors de son véritable but par des influences mensongères, l'architecture, en s'affranchissant de toutes les règles et de tous les principes, se croyait uniquement appelée à concevoir et à réaliser les projets les plus somptueux et les plus gigantesques, sans avoir à rendre raison des procédés sur lesquels se fondent toutes ses opérations, non plus qu'à prévoir les dépenses qui en peuvent résulter.

C'est à ce déplorable aveuglement, contre lequel nous nous sommes si fortement élevés au commencement de cet ouvrage, qu'il faut attribuer sans doute la défaveur dans laquelle semblait être tombée cette honorable profession, depuis surtout que, par faute des connaissances nécessaires dans les architectes, le gouvernement et les particuliers se sont vus si souvent trompés dans leurs espérances.

Combien de fois n'avons-nous pas vu avec douleur les sujets les plus distingués de l'école d'architecture, éloignés

des affaires publiques, faute de présenter, par leur savoir et leur expérience, une garantie suffisante pour mériter la confiance des administrateurs. Nous en avons longtemps gémi pour l'art, et surtout pour cette jeunesse studieuse dont tous les généreux efforts semblaient ne devoir atteindre qu'à un talent tout-à-fait hors de mesure avec les besoins de la société; et l'idée de ramener l'étude de l'architecture à ses vrais principes, a été l'objet constant de toute notre sollicitude. Déjà, d'après nos avis, cette partie de l'enseignement vient de recevoir toute l'extension convenable.

Heureux si nos efforts peuvent encourager la jeunesse à se livrer désormais à l'étude de cette partie, avec le même zèle et la même application qu'elle apporte aux autres exercices : bientôt elle aura lieu de convenir que la beauté des formes et des proportions ne constitue pas seule le mérite d'un édifice, et que le caractère de pérennité que lui impriment les savantes combinaisons de la théorie et de la pratique, n'est ni moins imposant, ni moins digne de solliciter le génie.

Considérations générales sur les devis.

Quand les ouvrages sont faits, il suffit de les voir et de les mesurer pour les apprécier; mais lorsqu'ils ne sont qu'en projet, et que ce ne sont pas des ouvrages ordinaires, il faut des dessins pour les faire connaître et en fixer la valeur.

S'il est utile de posséder toutes les instructions que nous avons rassemblées dans notre art de bâtir, pour vérifier, recevoir et apprécier les divers ouvrages de bâtimens, com-

bien la science de la construction ne devient-elle pas encore plus essentielle, lorsqu'il s'agit de prescrire d'avance les meilleurs moyens d'exécution appropriés à chaque nature d'ouvrage ; de descendre dans les détails les plus minutieux des procédés de tous les arts qui concourent à la confection d'un édifice, afin de parvenir à déterminer la dépense, en conciliant partout la perfection avec l'économie !

Aussi jusqu'à présent, rien n'a-t-il paru si difficile à faire qu'un devis estimatif. Pour parvenir à connaître tous les détails d'un édifice qui n'existe pas encore, malgré les plans, les élévations, les coupes et les détails, qui exigent un travail considérable, il y a toujours quelque partie qu'on oublie et des choses qu'on ne peut pas prévoir.

Quand on considère que pour faire les mémoires d'un édifice ordinaire, dont la dépense ne s'élève qu'à deux ou trois cent mille francs, il faut plus de trois mois, et autant pour la vérification et le règlement, comment espérer de faire quelquefois en huit jours, le devis estimatif d'un édifice considérable, qui doit coûter plusieurs millions.

C'est à la précipitation avec laquelle se font les devis, et au défaut de détails pour les bien faire, qu'il faut attribuer leur insuffisance pour parvenir à connaître la dépense générale d'un édifice. La plupart de ceux qui les font, afin d'obvier aux articles oubliés et aux objets imprévus, forcent l'évaluation des parties connues pour faire compensation.

D'autres évaluent par comparaison, en raison de la superficie que les bâtimens doivent occuper; ainsi, sachant qu'un édifice de même genre, dont les bâtimens occupent cent toises de superficie, a coûté cent mille écus,

ils en concluent que celui que l'on projette pourra revenir à mille écus la toise superficielle; enfin quelquefois les architectes qui prévoient la dépense, craignent de la faire connaître, de peur d'empêcher l'exécution de leurs projets.

DES DEVIS.

On appelle *devis*, une description détaillée d'un projet que l'on se propose d'exécuter. Dans ces devis, on explique la forme et les dimensions de chacune de ses parties, la manière dont elles doivent être exécutées, la nature et les qualités des matériaux qui doivent y être employés, et enfin l'évaluation des dépenses qui peuvent en résulter.

On distingue trois espèces de *devis:*

1°. Les devis descriptifs, contenant le détail des différentes espèces d'ouvrages à faire, la manière de les exécuter, et les qualités des matériaux qui doivent y être employés;

2°. Les devis estimatifs, pour parvenir à connaître la totalité de la dépense;

3°. Les devis et marchés qui sont descriptifs et estimatifs, et qui renferment des clauses particulières: par exemple, la manière dont se fera le toisé des ouvrages, leur vérification, leur réception, le règlement des mémoires; on doit indiquer aussi les époques des à-comptes et des paiemens; et enfin la garantie pour la solidité de l'ouvrage.

Comme c'est d'après les devis qu'on a coutume de traiter avec les entrepreneurs et les ouvriers, pour l'exécution des ouvrages qui y sont détaillés, on ne saurait prendre

trop de précaution pour les rédiger de manière à ne rien oublier de tout ce qui peut contribuer à la perfection et à la solidité de ces ouvrages, en se renfermant dans les bornes d'une sage économie.

Un devis descriptif est une instruction à laquelle les entrepreneurs et les ouvriers doivent se conformer dans l'exécution des travaux qui leur sont confiés; c'est pourquoi il faut, avant de le rédiger, avoir arrêté, par des dessins et des détails exacts, la forme et les dimensions de toutes les parties de l'ouvrage qu'il s'agit d'exécuter.

On commencera ce devis par une description sommaire du projet, dont on décrira les dispositions générales et les principales dimensions. Si l'édifice exige des fondemens, il faudra connaître la nature du sol sur lequel ils doivent être établis; on indiquera la manière dont ils doivent être faits, en raison de sa nature et de sa fermeté. Si c'est pour des ouvrages dans l'eau, on indiquera la manière de faire les batardeaux, les encaissemens et les épuisemens. S'il est nécessaire de battre des pilotis, de former des grillages de charpente, des plates-formes; on désignera l'espèce de matériaux qui y doivent être employés, et la manière dont ils doivent être façonnés et mis en œuvre.

On fait ordinairement un article séparé pour chaque nature d'ouvrage, tels que la maçonnerie, la charpente, la couverture, le carrelage, la menuiserie, la serrurerie, la plomberie, la vitrerie, la peinture d'impression, la marbrerie, la poêlerie, etc.

Pour la maçonnerie, on indiquera les qualités des pierres de taille, des moellons, des briques, du plâtre et du mortier, comment ces matériaux doivent être fa-

çonnés, préparés et employés, la manière dont ils seront mesurés et évalués.

Pour la charpente, on indiquera les nature et qualité des bois, les dimensions des pièces, la manière de les combiner et de les assembler pour former les combles, les planchers, les cloisons, les escaliers, les cintres, les étayemens et autres ouvrages.

Pour la menuiserie, on désignera aussi les qualités de bois, de chêne, de sapin, pour les portes, les croisées, les volets, les persiennes, les lambris, les parquets, les armoires, les tablettes, les cloisons, les escaliers de dégagement, dont on déterminera la forme et les dimensions, et la manière de mesurer et d'évaluer tous ces ouvrages.

Pour la serrurerie, on distinguera les ouvrages en gros fer; tels que les tirans, ancres, harpons, étriers, etc., de ceux qui exigent plus de travail et de perfection, tels que les rampes d'escalier, grilles de fer, balcons, etc.; enfin les ouvrages de serrurerie proprement dits, tels que ceux qui servent à la fermeture des portes et des croisées, comme les pentures, les gonds, les fiches, les serrures, les espagnolettes, les verroux, les loquetaux, et autres.

Il est d'usage d'évaluer les gros fers au cent pesant. Les grilles et les rampes d'escaliers s'évaluent quelquefois à la toise ou au mètre courant. D'autres ouvrages s'évaluent à la pièce; il y en a pour lesquels il faut faire des détails afin de parvenir à les évaluer.

Les tables que nous avons placées à la fin de chacun des articles de cette nouvelle méthode, pourront beaucoup contribuer à faciliter aux architectes la formation des devis estimatifs pour lesquels ils n'ont souvent que très-peu de temps. Afin de compléter encore les renseignemens relatifs à cer-

tains ouvrages, nous ajoutons ici dix tables supplémentaires.

Les évaluations sont établies d'après les détails ci-devant indiqués pour chaque nature d'ouvrage, comprenant la fourniture des matériaux, la main d'œuvre, le transport, la pose en place, les faux frais et bénéfice de l'entrepreneur.

Tables supplémentaires pour servir à la formation des Devis.

N°. I. Cette table est pour les ouvrages en pierre de taille, sans paremens et à un ou deux paremens, évalués au mètre carré d'après les prix du tableau placé au-devant de la page 28, pour des épaisseurs depuis 5 centimètres jusqu'à 100, qui donne la valeur du mètre cube.

Cette table peut servir pour les dalles, les parpaings et les murs : ainsi on voit qu'un mètre carré de dalles, à un parement de 10 centimètres d'épaisseur, vaudrait en place, et tous frais faits, 26 fr. 46 centimes.

On trouvera de même qu'un mètre carré de parpaing à 2 paremens, de 20 centimètres d'épaisseur en pierre de roche dure, vaudrait 39 fr. 72 centimes.

Qu'un mètre carré de mur en pierre de roche moyenne, de 50 centimètres d'épaisseur, à deux paremens, vaudrait 78 fr. 32 c.; et que, si l'on veut le réduire en cube sans paremens, comme il est d'usage, le mètre cube vaudrait 129 fr. 44 centimes.

Pour les ouvrages à paremens circulaires ou courbes, tant en pierre de taille qu'en moellons, dont la valeur dépend du rayon de courbure, il faut établir les détails comme il est indiqué aux pages 10, 11, 12; pour les moulures,

aux pages 13, 14; pour les voûtes en pierre de taille, en moellons et en briques, aux pages 29, 64 et suivantes; et consulter le tableau, pages 69, 70, qui offre l'application de tous les détails relatifs à ces derniers ouvrages.

N°. II. Cette table présente, pour les murs en moellons d'Arcueil maçonnés en plâtre ou en mortier, ce que la précédente offre pour les murs en pierre de taille, c'est-à-dire la valeur du mètre carré, pour des épaisseurs depuis 25 centimètres jusqu'à 100 ou 1 mètre. Mais, comme les paremens des murs en moellons peuvent se faire de plusieurs manières différentes, on a disposé cette table autrement; on a placé les épaisseurs sur une même ligne horizontale, et les différentes espèces de paremens sur des colonnes verticales.

Les prix portés dans cette table sont établis d'après les détails de ce genre, qui se trouvent aux pages 59 et suivantes.

Ainsi on peut voir par cette table, 1°. Qu'un mètre cube de maçonnerie en moellon sans paremens vaudrait 19 fr.; 2°. Qu'un mètre carré de mur en moellon piqué de 50 centimètres d'épaisseur, à deux paremens, vaudrait 17 fr. 50 cent., et en moellon ordinaire, ravalé en plâtre des deux côtés, 11 fr. 35 c.

Dans cette table le prix du mètre carré
d'esmillage est évalué à. 1 f. 00 c.
Celui de moellons piqués à. 4 00
Les jointoyemens à 0 44
Les crépis en plâtre à. 0 59
Les enduits *idem*, à. 0 88

Pour les ouvrages à paremens circulaires ou courbes, on les établira d'après les articles indiqués à la fin de l'explication de la table précédente.

N°. III. Cette table comprend tout ce qui peut avoir rapport aux planchers, pans de bois, cloisons de charpente et de menuiserie. Elle est divisée en trois parties : la première est relative aux planchers; la seconde aux pans de bois et cloisons de charpente; et la troisième, aux cloisons en planches à claire voie.

La première partie indique, pour des planchers, depuis 1 mètre de largeur dans œuvre jusqu'à 10 :

1°. La grosseur des solives;

2°. Leur produit en cube pour un mètre carré de surface, en raison de leur grosseur;

3°. Le prix pour un mètre carré pour les bois, etc.

Dans la formation de ces prix, le mètre carré d'aire sur lattis jointif est porté à $\frac{7}{11}$ de léger; lesquels, à raison de 3 fr. 50 cent., valent 2 fr. 4 cent. Dans cette évaluation, le lattis jointif cloué est évalué à $\frac{1}{7}$ ou $\frac{4}{11}$ de léger.

Le mètre carré de plafond sur lattis jointif est évalué à un mètre carré de léger, c'est-à-dire à 3 fr. 50 cent.; et les trois couches de blanc en détrempe à 31 cent. : en tout à 3 fr. 81 cent.

Le mètre carré de carrelage en grand carreaux de terre cuite, fabrique de Paris, d'après le détail de la page 256, à 2 fr. 94 cent.; et la mise en couleur, avec cire et frottage, à 75 cent., ce qui fait en tout 3 fr. 69 cent.

Le mètre carré de carrelage en petits carreaux de terre

cuite, fabrique de Paris, d'après le détail, même page, est évalué à 2 fr. 64 c.; et avec la mise en couleur, cirage et frottage, à 3 fr. 39 cent.

Pour les planchers parquetés, en frises simples de bois de chêne, comme ils sont détaillés à la page 120 :

Le mètre carré est évalué à.	10 fr. 61 c.
Les lambourdes.	3 00
Encaustique et frottage.	0 75
Total.	14 fr. 36 c.

Planchers *idem*, mais disposés en points de Hongrie, d'après le détail page 121, ci.	11 fr. 84 c.
Lambourdes et encaustique.	3 75
Total	15 fr. 59 c.

Parquet d'assemblage à panneaux carrés, d'après la page 122, ci.	15 fr. 48 c.
Lambourdes et encaustique.	3 75
Total.	19 fr. 23 c.

La seconde partie de cette table comprend ce qui a rapport aux pans de bois et cloisons de charpente pour des épaisseurs, depuis 8 centimètres jusqu'à 24.

Savoir : le produit en cube des bois pour un mètre carré, et le prix pour fourniture et pose en place ;

Le prix du mètre carré hourdé plein et latté de 10 centimètres en 10 centimètres, et ravalé des deux côtés ;

Le prix, lorsque les bois sont lattés jointifs sans hourdis.

Dans ces évaluations, le hourdis est évalué à 6 cent. ½ par centimètre d'épaisseur au-dessus de 8.

Le lattis à claire voie, pour les deux côtés, à 87 centimes ou $\frac{1}{4}$ de léger.

L'enduit, aussi pour les deux côtés, à 1 fr. 75 cent. ou moitié de léger.

De même que pour les enduits sur lattis jointif sans hourdis, le lattis jointif pour les deux côtés est évalué à 1 f. 67 c. Cette évaluation est beaucoup au-dessous de celle adoptée par l'usage; mais elle est fondée sur des détails plus exacts, ainsi qu'on peut le voir dans la troisième partie de l'article I$^{\text{er}}$. ou il est traité des légers ouvrages.

Enfin la troisième partie de cette table comprend l'évaluation des cloisons de menuiserie à claire voie, en chêne et en sapin, lattées et recouvertes en plâtre des deux côtés. Dans cette partie, la menuiserie, compris coulisses et entretoise, est évaluée, pour le chêne, à 2 fr 78 c.; et, pour le sapin, à 2 fr. 30 cent., par mètre carré. (1)

(1) N. B. Il s'est glissé quelques erreurs dans l'impression de cette partie, qu'il faut rectifier ainsi :

Cloison de menuiserie en chêne, lattée jointive et ravalée des deux cotés. .	6 fr. 20 c.
La même, mais lattée de 10 en 10 centimètres.	5 40
Cloison *idem*, mais en sapin, lattée jointive et ravalée des deux cotés. .	5 72
La même, mais lattée de 10 en 10 centimètres.	4 92

N°. IV. Cette table indique le produit en mètre cube d'un mètre carré de surface des bois, formant les combles pour des largeurs, depuis 2 mètres jusqu'à 15.

Les bois de charpente sont évalués à raison de 120 fr. le stère.

Le mètre carré de couverture en tuiles de Bourgogne, dite grand moule, à 4 fr. 84 c., compris lattis, pose et montage sans bénéfice.

Le mètre *idem*, en tuiles petit moule, à 4 fr. 97 c., aussi sans bénéfice.

Le mètre *idem*, en ardoises dites grandes carrées, porté à 4 fr. 82 c.

Le mètre *idem*, en ardoise cartelettes, à 5 fr. 33 c., tout compris, aussi sans bénéfice.

Le mètre *idem*, en tuiles creuses sur planches de sapin, clouées sur les chevrons, à 7 fr. 75 c.

Le mètre *idem*, avec chevrons, triangulaires, à 8 fr. 61 c.

Le mètre *idem*, en plomb laminé d'une ligne d'épaisseur, sur planches de chêne, clouées sur les chevrons, à 35 fr. 38 c., tout compris.

Le mètre *idem*, en feuilles de cuivre d'un millimètre d'épaisseur, 71 fr., tout compris, page 100.

Le mètre *idem*, en zinc de même épaisseur, 23 fr. 26 c., page 101.

Le mètre *idem*, en tuiles plates de terre cuite, peintes en noir et vernissées, à 7 fr. 27 c.

N°. V. Cette table est pour l'évaluation des portes en menuiserie, volets et contrevents.

Elle est divisée en trois partie : la première, pour l'évaluation des portes à un vantail en planches de chêne et de sapin brutes, avec joints dressés, depuis 9 lignes ou 21 millimètres d'épaisseur jusqu'à 18 lignes ou 40 millim. avec leurs ferrures.

La seconde partie est pour les portes ouvrant à deux vantaux ; et la troisième pour les volets et contrevens.

Dans cette table, la menuiserie des portes, N°. I et N°. II, est évaluée à raison de 6 fr. 66 c. le mètre carré.

Les pentures de 80 centimètres de longueur, 4 centimètres de largeur, pesant avec leurs gonds 4 kilogram., posées en place, avec clous rivés, et sans être entaillées, à raison de 1 fr. 30 c. le kilogramme, page 156.

La serrure de 16 centimètres $\frac{1}{2}$, à pêne dormant, clé bénarde, gâche et entrée, est évaluée, avec la pose en place, à 7 fr. 40 c.

La poignée *idem*, à 60 centimes.

Les pentures de chacune 50 centimètres, avec leurs gonds, posées en place, à raison de 1 fr. 30 c. le kilog.

Les 2 verroux, dont un de 20 et l'autre de 30 centimètres, à 4 fr. 60 c., page 163.

Dans le N°. III de la même table, les pentures pesant avec leurs gonds environ 3 kilog. $\frac{1}{2}$, sont évaluées à 4 fr. 65 c.

Le loqueteau à 1 fr., le verrou à 1 fr. 50 c., le crochet à 75 centimes, la poignée à 60 centimes, et le tourniquet à 50 centimes.

N°. VI. Cette table est aussi divisée en trois parties pour les portes, volets et contrevents unis, mais replanis des deux côtés et assemblés à rainures et languettes avec emboîture et clefs avec leurs ferrures. La première partie est pour les portes ouvrant à un vantail; la seconde, pour celles ouvrant à deux vantaux; et la troisième, pour les volets et contrevens (1).

Les pentures et leurs gonds sont estimés, comme dans la table précédente, à 1 fr. 30.c. le kilogramme.

La serrure à tour et demi et clef forée, à 8 fr. 90 c., et la poignée à 75 cent.

Le mètre carré de peinture à l'huile, à trois couches, à 1 fr. 20 cent.

Les ferrures des portes à deux vantaux, n°. II, sont évaluées au même prix qu'à la table précédente; il en est de même pour celles des volets, n°. III.

N°. VII. Cette table comprend les évaluations des portes d'assemblage à compartimens de panneaux, ornés de moulures, avec leurs ferrures et peintures; le tout posé en place. Elle est divisée aussi en deux parties.

La première, pour les portes ouvrant à un vantail.

La seconde, pour les portes à deux vantaux.

N°. VIII. Cette table indique les évaluations pour les croisées en bois de chêne, à petits et à grands carreaux, avec leurs ferrures, peintures et vitrage, sans volets et avec volets.

(1) N. B. *Dans le* N°. 1 *de cette table, il faut lire* 2 pentures au lieu de 4.

N°. IX. Cette table contient l'évaluation des persiennes avec leur peinture et leurs ferrures.

N°. X. Cette table contient : 1°. L'évaluation des lambris à petits cadres tout en bois de chêne ; 2°. Avec bâtis de chêne et panneaux de sapin ; 3°. Tout en bois de sapin, avec leur peinture à l'huile ou en détrempe.

Dans ces quatre dernières tables le prix de chaque article se trouve suffisamment détaillé pour dispenser d'explication particulière.

Art de bâtir. Tome V.

N° I^{er}. TABLES SUPPLÉMENTAIRES, POUR LA FORMATION DES DEVIS.

TABLE pour l'évaluation des murs et autres ouvrages à surfaces droites, avec les pierres de taille en usage à Paris, sans paremens, à un et à deux paremens, depuis cinq centimètres d'épaisseur jusqu'à un mètre.

(NOUVELLE MÉTHODE, page 299.)

Épaiss. en centim.	PIERRE De liais dure			PIERRE De roche dure			PIERRE De liais ordinaire			PIERRE De roche moyenne		
	Sans paremens	À un parement	À deux paremens	Sans paremens	À un parement	À deux paremens	Sans paremens	À un parement	À deux paremens	Sans paremens	À un parement	À deux paremens
5	9.43	17.03	24.63	6.20	13.68	21.08	9.08	16.08	23.08	6.47	13.27	20.07
10	18.86	25.46	34.06	12.46	19.86	27.26	18.16	25.16	32.16	12.94	19.74	26.54
15	28.29	35.89	43.49	18.69	26.09	33.49	27.24	34.24	41.24	19.41	26.31	33.01
20	37.72	45.32	52.92	24.92	32.32	39.72	36.32	43.32	50.32	25.88	32.68	39.48
25	47.67	55.27	62.87	31.15	38.55	45.95	45.39	52.39	59.39	32.36	39.16	45.96
30	56.58	64.18	71.78	37.38	44.78	52.18	54.48	61.48	68.48	38.82	45.12	51.92
35	66.01	73.61	81.21	43.61	51.01	58.41	63.56	70.56	77.56	45.29	52.09	56.89
40	75.44	83.04	90.64	49.84	57.24	64.64	72.64	79.64	86.64	51.76	58.56	65.36
45	84.87	92.40	100.09	56.07	63.47	70.87	81.72	88.72	95.72	58.23	65.03	71.33
50	94.35	101.95	109.55	62.29	69.69	77.09	90.79	97.79	104.79	64.72	71.52	78.32
55	103.78	111.38	118.98	68.51	65.91	73.31	99.87	106.87	113.87	71.18	77.99	84.79
60	113.21	120.81	128.41	80.97	82.14	69.54	108.95	115.95	122.95	77.66	84.46	91.26
65	122.64	130.24	137.84	74.74	88.37	95.77	118.03	125.03	132.03	84.02	90.87	97.67
70	132.07	139.67	147.27	87.21	94.61	102.01	127.11	134.11	141.11	90.54	97.34	104.14
75	141.52	149.12	156.72	93.43	100.87	108.27	136.19	143.19	150.19	97.08	103.88	110.68
80	150.95	158.55	166.15	99.66	107.06	114.46	145.27	152.27	159.27	103.53	110.33	117.13
85	160.38	167.98	175.58	105.89	113.29	120.69	154.24	161.34	168.34	110.02	116.82	123.62
90	169.81	177.41	185.01	112.11	119.52	122.92	163.42	170.42	177.42	116.49	123.29	130.09
95	179.24	186.84	194.44	118.34	125.74	133.14	175.58	182.58	189.58	122.96	129.70	136.56
100	188.67	196.29	203.89	124.57	131.97	139.37	181.58	188.58	195.58	129.44	136.24	143.04

Épaisseur en centim.	PIERRE De la Butte-aux-Cailles			PIERRE De la Remise			PIERRE De Roche-Douce			PIERRE De liais de l'Isle-Adam		
	Sans paremens	À un parement	À deux paremens	Sans paremens	À un parement	À deux paremens	Sans paremens	À un parement	À deux paremens	Sans paremens	À un parement	À deux paremens
5	6.02	13.64	20.36	7.78	14.38	20.98	5.94	11.74	18.14	7.71	14.10	20.43
10	13.85	20.57	27.29	15.56	21.18	27.78	11.89	18.29	24.69	15.44	21.76	28.08
15	20.77	27.49	34.21	23.34	29.94	36.54	17.83	24.23	30.63	23.16	29.48	35.80
20	27.70	34.42	41.14	31.12	37.72	44.32	23.78	30.18	36.58	30.88	37.20	43.52
25	34.63	41.35	48.07	38.90	45.50	52.10	29.74	36.14	42.54	38.61	44.93	51.25
30	41.54	48.26	54.98	46.68	53.28	59.88	35.66	42.06	48.46	46.32	52.64	58.96
35	48.46	55.18	61.90	54.46	61.06	67.66	41.60	48.00	54.40	54.04	60.36	66.68
40	55.40	62.12	68.84	62.24	68.84	75.44	47.56	53.96	60.36	61.76	68.08	74.40
45	62.32	69.04	75.76	70.02	76.62	82.24	53.51	59.91	66.31	69.48	75.80	82.12
50	69.26	75.98	82.70	77.80	84.40	91.00	59.48	65.88	72.28	77.22	83.54	89.86
55	76.12	82.84	89.56	85.58	92.18	98.75	65.43	71.83	78.23	84.94	91.26	97.58
60	83.04	89.76	96.48	93.36	99.96	106.56	71.39	77.79	84.19	92.66	98.98	105.30
65	89.96	96.68	103.40	101.14	107.74	114.34	77.30	83.70	90.10	100.38	106.70	113.02
70	96.89	103.61	110.33	108.92	115.52	122.12	83.27	89.67	96.07	108.10	114.42	120.80
75	103.88	110.60	117.32	116.70	123.30	129.90	89.22	95.62	102.02	115.82	122.14	128.46
80	110.80	117.52	124.24	124.48	131.08	137.68	95.14	101.54	107.94	123.54	129.86	136.18
85	117.73	124.45	131.17	132.26	138.86	145.46	101.07	107.47	113.87	131.26	137.58	143.90
90	124.65	131.37	138.09	140.04	146.64	153.24	107.00	113.40	119.80	138.98	145.30	151.62
95	131.58	138.30	145.02	147.82	154.42	161.62	112.93	119.33	125.73	146.71	153.03	159.35
100	138.51	145.23	151.95	155.61	162.21	168.81	118.96	125.30	131.70	154.43	160.75	167.07

SUITE de la Table pour l'évaluation des ouvrages en pierre de taille.

Épaisseur en centimètres	PIERRE FRANCHE, Bas appareil.			PIERRE FRANCHE, Haut appareil.			PIERRE De roche de l'Isle-Adam.			PIERRE FRANCHE De l'Isle-Adam.		
	Sans paremens.	A un parement.	A deux paremens.	Sans paremens.	A un parement.	A deux paremens.	Sans paremens.	A un parement.	A deux paremens.	Sans paremens.	A un parement.	A deux paremens.
5	6 52	12 60	18 68	5 81	11 81	17 81	7 47	13 27	19 07	6 98	11 38	15 78
10	13 05	19 13	25 21	11 63	17 63	23 63	14 95	20 75	26 65	13 98	18 38	22 78
15	19 57	25 65	31 73	17 44	23 44	29 44	22 42	28 22	34 02	20 96	25 36	29 76
20	26 10	32 18	38 26	23 26	29 26	35 26	29 90	35 70	41 50	27 96	32 36	36 76
25	32 62	38 70	44 78	29 09	35 09	41 09	37 38	43 18	48 98	34 99	39 39	43 79
30	39 14	45 22	51 30	34 88	40 88	46 88	44 84	50 64	56 44	41 92	46 32	50 72
35	45 66	51 74	57 82	40 69	46 69	52 69	52 31	58 11	63 91	48 90	53 30	57 70
40	52 20	58 28	64 36	46 52	52 52	58 52	59 80	65 60	71 40	55 92	60 32	64 72
45	58 72	64 80	70 88	52 33	58 33	64 33	67 27	73 07	78 87	62 89	67 29	71 69
50	65 25	71 33	77 41	58 18	64 18	70 18	74 77	80 57	86 37	69 89	74 29	78 69
55	71 77	77 85	83 93	63 99	69 99	75 99	82 25	88 05	93 85	76 87	81 27	85 67
60	78 29	84 37	90 45	69 80	75 80	81 80	89 72	95 52	101 32	83 85	88 25	92 65
65	84 81	90 89	96 97	75 62	81 62	87 62	97 19	102 99	108 79	90 84	95 24	99 64
70	91 34	97 42	103 50	81 44	87 44	93 44	104 67	110 47	116 27	97 83	102 23	106 63
75	97 87	103 95	110 03	87 25	93 25	99 25	112 15	117 95	123 75	104 82	109 22	113 62
80	104 39	110 47	116 55	93 07	99 07	105 07	119 63	125 43	131 23	111 81	116 21	120 61
85	110 92	117 00	123 08	98 87	104 81	110 81	127 10	132 90	138 70	118 80	123 20	127 60
90	117 44	123 52	129 60	104 71	110 71	116 71	134 57	140 37	146 17	125 76	130 16	134 56
95	123 97	130 05	136 13	110 53	116 53	122 53	142 05	147 85	153 65	132 77	137 17	141 57
100	130 49	136 57	142 65	116 36	122 36	128 36	149 54	155 34	161 14	139 79	144 19	148 59

Épaisseur en centimètres	PIERRE De Vergelé dure.			PIERRE De lambourde de Gentilly.			PIERRE De Conflans.			PIERRE TENDRE De l'Isle-Adam.		
	Sans paremens.	A un parement.	A deux paremens.	Sans paremens.	A un parement.	A deux paremens.	Sans paremens.	A un parement.	A deux paremens.	Sans paremens.	A un parement.	A deux paremens.
5	4 33	7 85	11 37	4 29	7 26	10 23	5 94	8 34	10 74	5 40	7 64	9 88
10	8 66	12 18	15 70	8 59	11 56	14 53	11 89	14 29	16 69	10 82	11 06	13 30
15	12 99	16 51	20 03	12 88	15 85	18 82	17 83	20 23	22 63	16 22	18 66	20 90
20	17 32	20 64	24 16	17 18	19 45	22 42	23 78	26 18	28 58	21 64	23 88	26 12
25	21 65	29 17	28 69	21 48	24 45	27 42	29 77	32 17	34 57	27 04	29 28	31 52
30	25 98	29 50	33 02	25 76	28 73	31 70	35 76	38 16	40 56	32 44	34 68	36 92
35	30 31	33 83	37 35	30 05	33 02	35 99	41 70	44 10	46 50	37 86	40 08	42 32
40	34 64	38 16	41 68	34 36	37 33	40 30	47 56	49 96	52 36	43 28	44 56	46 80
45	38 97	42 49	46 01	38 65	41 62	45 59	53 50	55 90	58 30	48 68	50 92	57 16
50	43 30	46 52	50 34	42 97	45 94	48 91	59 45	61 85	64 25	54 08	56 32	58 56
55	47 63	51 15	54 67	47 26	50 23	53 20	65 39	67 79	70 19	59 48	61 72	63 96
60	51 96	55 48	59 00	51 55	54 52	57 49	71 83	74 23	76 63	64 88	67 12	69 36
65	56 29	59 81	63 33	55 85	58 82	61 79	77 78	80 12	82 58	70 29	72 53	74 77
70	60 62	64 14	67 66	60 14	63 71	66 68	83 73	86 13	88 53	75 70	77 94	80 18
75	64 95	68 47	71 99	64 45	67 42	70 39	89 67	92 07	94 47	81 12	83 36	85 60
80	69 28	72 80	76 32	68 74	71 72	74 68	95 61	98 01	100 41	86 52	88 86	91 10
85	73 61	77 13	80 65	73 04	76 01	78 98	101 56	103 96	106 36	91 91	94 15	96 39
90	77 94	81 46	84 98	77 34	80 31	83 28	107 50	109 90	112 30	97 31	99 55	101 79
95	82 27	85 79	89 31	81 64	84 61	87 58	111 45	113 85	116 25	102 73	104 97	107 21
100	86 60	90 12	93 64	85 95	88 92	91 89	118 89	121 29	123 69	108 16	110 40	112 64

Fin de la Table pour l'évaluation des ouvrages en pierre de taille.

Épaisseur en centimètres.	PIERRE De lambourde de St.-Maur.			PIERRE de Vergelé tendre.			PIERRE De Saint-Leu.		
	Sans paremens.	A un parement.	A deux paremens.	Sans paremens.	A un parement.	A deux paremens.	Sans paremens.	A un parement.	A deux paremens.
5	4 35	6 43	8 67	3 98	5 81	7 64	3 90	5 70	7 50
10	8 70	10 78	12 86	7 97	9 80	11 63	7 80	9 60	11 40
15	13 05	15 13	17 21	11 95	13 78	15 61	11 70	13 50	15 30
20	17 20	19 28	21 36	15 94	17 77	19 60	15 60	17 40	19 20
25	21 76	23 84	25 92	19 97	21 80	23 63	19 52	21 32	23 12
30	26 10	28 19	30 26	23 00	25 73	27 56	23 40	25 20	27 00
35	30 45	32 53	34 61	27 86	29 69	31 52	27 30	29 10	30 90
40	34 80	36 88	38 96	31 88	33 71	35 54	31 20	33 00	34 80
45	39 15	41 23	43 31	35 86	37 69	39 52	35 10	36 90	38 70
50	43 52	45 60	47 68	39 84	41 67	43 50	39 04	40 84	42 64
55	47 87	49 95	52 03	43 82	45 65	47 48	42 94	44 74	46 54
60	52 22	54 30	56 38	47 80	49 63	51 46	46 84	48 64	50 44
65	56 57	58 65	60 73	51 78	53 61	55 44	50 74	52 54	54 34
70	60 92	63 00	65 08	55 77	57 60	59 43	54 64	56 44	58 24
75	65 28	67 36	69 44	59 76	61 59	63 42	58 54	60 34	62 14
80	69 03	71 71	73 79	63 75	65 58	67 41	62 44	64 24	66 04
85	73 98	76 06	78 14	67 73	69 56	71 39	66 34	68 14	69 94
90	78 33	80 41	82 49	71 72	73 55	75 38	70 64	72 44	74 24
95	82 68	84 75	86 84	75 71	77 54	79 37	74 34	76 14	77 94
100	87 05	89 13	91 21	79 69	81 52	83 35	78 04	79 84	81 64

(N°. III)

TABLE

Pour l'évaluation du mètre carré de murs en moellon, sans parement, à un parement, à deux paremens, jointoyés, crépis ou enduits.

MURS EN MOELLON D'ARCUEIL OU ÉQUIVALANT, MAÇONNÉS EN BON MORTIER.																
ÉPAISSEUR EN CENTIMÈTRES	25	30	35	40	45	50	55	60	65	70	75	80	85	90	95	1m00
Sans parement	fr. c. 4 75	fr. c. 5 70	fr. c. 6 65	fr. c. 7 60	fr. c. 8 55	fr. c. 9 50	fr. c. 10 45	fr. c. 11 40	fr. c. 12 35	fr. c. 13 30	fr. c. 14 25	fr. c. 15 20	fr. c. 16 15	fr. c. 17 10	fr. c. 18 05	fr. c. 19 00
A un parement essemillé	5 75	6 70	7 65	8 60	9 55	10 50	11 45	12 40	13 35	14 30	15 25	16 20	17 15	18 10	19 05	20 00
A deux paremens	6 75	7 70	8 65	9 60	10 55	11 50	12 45	13 40	14 35	15 30	16 25	17 20	18 15	19 10	20 05	21 00
A un parement piqué	8 75	9 70	10 55	11 60	12 55	13 50	14 45	15 40	16 35	17 30	18 25	19 20	20 15	21 10	22 05	23 00
A deux paremens	12 75	13 70	14 55	15 60	16 55	17 50	18 45	19 40	20 35	21 20	22 25	23 20	24 15	25 10	26 05	27 00
A un parement jointoyé	5 19	6 14	7 09	8 04	8 99	9 94	10 89	11 84	12 79	13 74	14 69	15 64	16 59	17 54	18 49	19 44
A deux paremens	5 64	6 59	7 54	8 49	9 44	10 49	11 34	12 29	13 24	14 19	15 14	16 09	17 04	17 99	18 94	19 89
A un parement crépi	5 34	6 29	7 24	8 19	9 14	10 19	11 04	11 99	12 94	13 89	14 84	15 79	16 74	17 69	18 64	19 59
A deux paremens	5 92	6 87	7 82	8 77	9 72	10 77	11 62	12 57	13 52	14 47	15 42	16 37	17 32	18 27	19 22	20 17
A un parement enduit	5 63	6 58	7 53	8 48	9 43	10 48	11 33	12 28	13 23	14 18	15 13	16 08	17 03	17 98	18 93	19 88
A deux paremens	6 50	7 45	8 40	9 35	10 30	11 35	12 20	13 15	14 10	15 05	16 00	16 95	17 90	18 85	19 80	20 85

(N°. III.) **TABLE POUR L'ÉVALUATION DES PLANCHERS.**

En parlant des planchers de charpente, nous avons dit, pag. 133 (tom. 4, 2e. part.), que les solives qui les composent doivent avoir, pour les planchers ordinaires, $\frac{1}{24}$ de leur portée pour épaisseur, en les supposant espacés, tant plein que vide; ce qui donne, pour leur épaisseur réduite, $\frac{1}{48}$ que nous avons réduit à $\frac{1}{50}$, pour rendre le calcul métrique plus facile.

Largeur dans œuvre en mètres............	2	3	4	5	6	7	8	9	10
Épaisseur des solives exprimée en centimètres............	0 03	0 12	0 16	0 20	0 24	0 28	0 32	0 36	0 40
Produit en stère ou mètre cube des solives pour un mètre carré......	0 04	0 06	0 08	0 10	0 12	0 14	0 16	0 18	0 20
Valeur à raison de 112 fr. 35 cent. le stère posé en place, pour fourniture, façon et pose, bénéfice et faux frais........	fr. c. 4 48	fr. c. 6 72	fr. c. 8 96	fr. c. 11 20	fr. c. 13 44	fr. c. 15 68	fr. c. 17 92	fr. c. 20 16	fr. c. 22 40
Avec aire en plâtre sur lattis jointif........	6 52	8 76	11 00	13 24	15 48	17 72	19 96	22 20	24 44
Avec plafond en-dessous, et sa peinture en détrempe......	10 33	12 57	14 81	17 05	19 09	21 53	23 77	26 01	28 25
Avec grands carreaux peints à l'huile, ciré, frotté......	14 02	16 26	18 50	20 74	22 88	25 22	27 46	29 70	31 94
Avec petits carreaux idem........	13 72	15 96	18 20	20 44	22 48	24 92	27 16	29 40	31 64
Avec parquet de frise posé sur lambourdes........	24 69	26 93	29 17	31 41	33 45	35 89	38 13	40 37	42 61
Avec parquet idem en point de Hongrie........	25 92	28 16	30 40	32 64	34 68	37 12	39 36	41 60	43 84
Idem avec parquet d'assemblage........	29 56	31 80	34 04	36 28	38 32	40 76	43 00	45 24	47 52
Pans de bois et cloisons, leur épaisseur en centimètres........	0 08	0 10	0 12	0 14	0 16	0 18	0 20	0 22	0 24
Produit en cube pour un mètre carré........	0 04	0 05	0 06	0 07	0 08	0 09	0 10	0 11	0 12
Valeur du mètre carré, à raison de 120 fr. le stère, posé en place, pour la charpente........	fr. c. 4 80	fr. c. 6 10	fr. c. 7 20	fr. c. 8 40	fr. c. 9 60	fr. c. 10 80	fr. c. 12 10	fr. c. 13 20	fr. c. 14 40
Idem hourdé plein, latté à claire-voie et ravalé des deux côtés......	8 13	9 65	10 88	12 21	13 53	15 40	16 18	17 51	18 80
Idem latté jointif........	8 22	9 52	10 62	11 82	13 02	14 22	15 42	16 62	17 82

Cloison de menuiserie en chêne, lattée jointive et ravalée des deux côtés. 6 fr. 20 c. — Et lattée de 10 en 10 centimètres...... 4 fr. 50 c.
Idem en bois de sapin............................ 7 73 — Idem.............................. 4 00

(N°. IV.)

TABLE
POUR L'ÉVALUATION DES COMBLES DE CHARPENTE ET COUVERTURE.

Pour la charpente, on peut évaluer les chevrons à une surface réduite de 20 millimètres d'épaisseur, et avec les pannes à 45 millimètres et si l'on suppose les fermes éloignées les unes des autres de 4 mètres 12 centimètres, pour des combles à deux égouts, dont la largeur ne passe pas 15 mètres.

LARGEUR DES COMBLES.	N°s des Articl.	2	3	4	5	6	7	8	9	10	11	12	13	14	15
Produit en mètre cube pour un mètre de surface.	»	0 53	0 57	0 61	0 65	0 69	0 73	0 77	0 81	0 85	0 89	0 93	0 97	1 01	1 05
Valeur de la charpente pour un mètre carré, à raison de 120 fr. le mètre cube.	1	fr. c. 6 36	fr. c. 6 84	fr. c. 7 32	fr. c. 7 80	fr. c. 8 28	fr. c. 8 76	fr. c. 9 24	fr. c. 9 72	fr. c. 10 20	fr. c. 10 68	fr. c. 11 16	fr. c. 11 64	fr. c. 12 12	fr. c. 12 60
Avec couverture en tuiles grand moule.	2	11 2	11 68	12 16	12 64	13 12	13 60	14 08	14 56	15 04	15 52	16 00	16 48	16 96	17 44
Idem en tuiles petit moule.	3	11 33	11 81	12 29	12 77	13 25	13 73	14 21	14 69	15 17	15 65	16 13	16 61	17 09	17 57
Idem en ardoises fortes, grandes et carrées.	4	11 18	11 66	12 14	12 62	13 10	13 58	14 06	14 54	15 02	15 50	15 98	16 46	16 94	17 42
Idem en ardoises dites cartelettes.	5	11 69	12 17	12 65	13 13	13 61	14 09	14 57	15 05	15 53	16 01	16 49	16 97	1 745	17 93
Idem en tuiles creuses, posées au plâtre ou mortier sur planches de sapin.	6	14 11	14 59	15 07	15 55	16 03	16 51	16 99	17 47	17 95	18 43	18 91	19 39	19 87	20 35
Idem avec chevrons triangulaires.	7	14 97	15 45	15 93	16 41	16 89	17 37	17 85	18 33	18 81	19 29	19 77	20 25	20 73	21 21
Idem en plomb laminé d'une ligne d'épaisseur.	8	41 54	42 04	42 54	43 04	43 54	44 04	44 54	45 04	45 54	46 04	46 54	47 04	47 54	48 04
Idem en cuivre d'un millimètre d'épaisseur.	9	77 36	77 84	78 32	78 80	79 28	79 76	80 24	80 72	81 20	81 68	82 16	82 64	83 12	83 60
Idem en zinc de même épaisseur.	10	29 62	30 10	30 58	31 06	31 54	32 02	32 50	32 98	33 46	33 94	34 42	34 90	35 38	35 86
En tuiles plates vernissées.	11	13 63	14 11	14 59	15 07	15 55	16 03	16 51	16 99	17 47	17 95	18 43	18 91	19 39	19 87

(N°. V.)

TABLE

Pour l'évaluation des portes, volets, persiennes et croisées en menuiserie, avec ferrures, peinture et vitrage : le tout pour fourniture, pose en place, bénéfice et faux frais.

	BOIS DE CHÊNE. ÉPAISSEUR :				BOIS DE SAPIN. ÉPAISSEUR :			
	9 lignes ou 0,021 mil.	11 lignes ou 0,027 mil.	15 lignes ou 0,034 mil.	18 lignes ou 0,040 mil.	9 lignes ou 0,021 mil.	12 lignes ou 0,027 mil.	15 lignes ou 0,034 mil.	18 lignes ou 0,040 mil.
N°. I. *Portes de 2 mètres de superficie, ouvrant à un ventail.*								
Pour la menuiserie............	13 32	14 78	16 24	17 70	8 48	9 48	10 48	11 48
Ferrure, composée de deux pentures et leurs gonds, serrure à pêne dormant (bonne qualité), une poignée............	13 25	13 75	14 25	14 75	13 25	13 75	14 25	14 75
Valeur avec ferrure, pour 2 mètres de surface	26 57	28 53	30 49	32 45	21 73	23 23	24 73	26 23
Ce qui donne, pour la valeur de chaque mètre	13 29	14 17	15 24	16 22	10 87	11 61	12 36	13 12
N°. II. *Portes semblables, mais de 3 mètres de surface, ouvrant à deux ventaux.*								
Pour la menuiserie............	19 48	22 17	24 36	26 55	12 72	14 22	15 72	17 22
Ferrure, composée de quatre pentures et leurs gonds, deux verrous, serrure à pêne dormant (bonne qualité), poignée........	20 50	21 00	21 50	22 00	20 50	21 00	21 50	22 00
Valeur avec ferrure, pour 3 mètres de surface	39 98	43 17	45 86	48 55	33 22	35 22	37 22	39 22
Ce qui donne, pour la valeur de chaque mètre	13 33	14 39	15 29	16 18	11 08	11 74	12 41	13 08
N°. III. *Volets ou contrevents de 2 mètres de surface.*								
Pour la menuiserie............	13 32	14 78	16 24	17 70	8 48	9 48	10 48	11 48
Ferrure, composée de deux pentures et leurs gonds, un loqueteau, un verrou, un crochet, une poignée et un tourniquet........	9 00	9 50	10 00	10 50	9 00	9 50	10 00	10 50
Valeur avec ferrure, pour deux mètres de surface	22 32	24 28	26 24	28 20	17 48	18 98	20 48	21 98
Et pour chaque mètre............	11 16	12 14	13 12	14 10	8 74	9 49	10 24	10 99

(N°. VI.) **TABLE.**

Portes pleines et volets replanis sur les deux faces, assemblés à rainures, et languettes et clefs, avec emboîtures.

	BOIS DE CHÊNE. ÉPAISSEUR :					BOIS DE SAPIN (emboîtures en chêne). ÉPAISSEUR :				
	9 lign. ou 0,021 m.	12 lign. ou 0,027 m.	15 lign. ou 0,034 m.	18 lign. ou 0,041 m.	24 lign. ou 0,054 m.	9 lign. ou 0,021 m.	12 lign. ou 0,027 m.	15 lign. ou 0,034 m.	18 lign. ou 0,041 m.	24 lign. ou 0,054 m.
N°. I. *Portes de 2 mètres de superficie, ouvrant à un ventail.*										
Pour la menuiserie............	15 68	17 80	20 70	23 60	29 38	10 42	11 02	12 88	14 74	18 46
Ferrure, composée de quatre pentures et leurs gonds, une serrure à tour et demi, une poignée.	14 00	14 50	15 00	15 50	16 00	14 00	14 50	15 00	15 50	16 00
Peinture à l'huile, trois couches..........	4 80	4 80	4 80	4 80	4 80	4 80	4 80	4 80	4 80	4 80
Valeur, compris ferrure et peinture.......	34 48	37 10	40 50	43 90	50 18	29 22	30 32	32 68	35 04	39 26
Et pour chaque mètre de surface.........	17 24	18 55	20 25	21 95	25 09	14 61	15 16	16 34	17 52	19 63
N°. II. *Portes semblables, mais de 3 mètres de surface, ouvrant à deux ventaux.*										
Pour la menuiserie............	23 52	26 70	31 05	35 40	40 05	14 03	16 53	19 04	21 54	24 05
Ferrure, composée de quatre pentures et leurs gonds, deux verroux, serrure à pêne dormant (bonne qualité), poignée.........	20 50	21 00	21 50	22 00	22 50	20 50	21 00	21 50	22 00	22 50
Peinture à l'huile, trois couches.........	7 20	7 20	7 20	7 20	7 20	7 20	7 20	7 20	7 20	7 20
Valeur, compris ferrure et peinture.......	51 22	54 90	59 75	64 60	69 75	41 73	44 73	47 74	50 74	53 75
Et pour chaque mètre de surface........	17 07	18 30	19 92	21 53	23 25	13 91	14 91	15 91	16 91	17 92
N°. III. *Volets et contrevents à un ventail, de 2 mètres de surface.*										
Pour la menuiserie............	15 68	17 80	20 70	23 60	26 70	9 35	11 02	12 69	14 36	16 03
Ferrure, composée de deux pentures ou pommelles, un verrou, un loqueteau, un crochet, une poignée et un tourniquet..........	9 00	9 50	10 00	10 50	11 00	9 00	9 50	10 00	10 50	11 00
Peinture à l'huile, trois couches.........	4 80	4 80	4 80	4 80	4 80	4 80	4 80	4 80	4 80	4 80
Valeur, compris ferrure et peinture.......	29 48	32 10	35 50	38 90	42 50	23 15	25 32	27 49	29 66	31 83
Et pour chaque mètre de surface........	14 74	16 05	17 75	19 45	21 25	11 58	12 66	13 74	14 83	15 91

(N°. VII.)

TABLE.

Portes d'assemblages avec compartimens de panneaux ornés de moulures.

N°. I. Portes de 2 mètres de superficie, ouvrant à un ventail.	TOUT EN BOIS DE CHÊNE.				BATIS DE CHÊNE, PANNEAUX DE SAPIN.				TOUT EN BOIS DE SAPIN.			
Épaisseur des bâtis { en lignes	12	15	18	24	12	15	18	24	12	15	18	24
en millimètres	0,024	0,034	0,041	0,054	0,024	0,034	0,041	0,054	0,024	0,034	0,041	0,054
Épaisseur des panneaux { en lignes	6	9	9	12	6	9	9	12	6	9	9	12
en millimètres	0,014	0,021	0,021	0,027	0,014	0,021	0,021	0,027	0,014	0,021	0,021	0,027
Menuiserie	26 76	29 20	31 64	34 08	24 36	26 14	27 92	29 70	18 88	19 98	21 08	22 18
Ferrure { Trois fiches à vase	3 00	3 25	3 50	3 75	3 00	3 25	3 50	3 75	3 00	3 25	3 50	3 75
Serrure polie à tour et demi, double bouton garni de toutes ses pièces	14 »	14 50	15 00	15 50	14 00	14 50	15 00	15 50	14 00	14 50	15 00	15 50
Peinture à l'huile, trois couches des deux faces et des serrures	5 00	5 00	5 00	5 00	5 00	5 00	5 0	5 00	5 00	5 00	5 00	5 00
Valeur	48 76	51 95	55 14	58 33	46 36	48 89	51 42	53 95	40 88	42 73	44 58	46 43
Et pour chaque mètre	24 38	25 97	27 57	29 16	23 18	24 44	25 71	26 97	20 44	21 36	22 29	23 22
N°. II. Portes de 3 mètres de superficie, ouvrant à deux ventaux.												
Menuiserie	31 53	35 88	40 23	44 58	29 25	33 00	36 75	40 50	21 32	24 03	26 53	29 04
Ferrure { Six fiches à vase	6 00	6 50	7 00	7 50	6 00	6 50	7 00	7 50	6 00	6 50	7 00	7 50
Serrure et verrou à bascule, double bouton en cuivre, à trois pênes (bonne qualité)	30 00	32 00	34 00	36 00	28 00	30 »	32 00	34 00	27 00	29 00	31 00	33 00
Peinture à l'huile, trois couches des deux faces et des serrures	7 50	7 50	7 50	7 50	7 50	7 50	7 50	7 50	7 50	7 50	7 50	7 50
Valeur	75 03	81 88	88 73	95 58	70 75	77 00	83 25	89 50	61 82	67 03	72 03	77 04
Et pour chaque mètre	25 01	27 29	29 57	31 86	23 58	25 66	27 75	29 83	20 61	22 34	24 01	25 68

(N°. VIII.)

TABLE.

Croisées en bois de chêne à petits et à grands carreaux, toutes ferrées, peintes et vitrées.

Évaluation pour une croisée ordinaire de 4 pieds ½ de large sur 8 pieds ½ de haut, produisant environ 4 mètr. de surface.	A PETITS CARREAUX. ÉPAISSEUR DES DORMANS.				A GRANDS CARREAUX. ÉPAISSEUR DES DORMANS.			
	15 lignes ou 0,034 mill.	18 lignes ou 0,040 mill.	21 lignes ou 0,047 mill.	24 lignes ou 0,054 mill.	15 lignes ou 0,034 mill.	18 lignes ou 0,040 mill.	21 lignes ou 0,047 mill.	24 lignes ou 0,054 mill.
Menuiserie	45 00	48 00	51 00	54 00	42 00	45 00	48 00	51 00
Ferrure. { Six pattes entaillées dans les dormans	1 70	1 80	1 90	2 00	1 70	1 80	1 90	2 00
Huit fiches à bouton pour arrêter les chassis	4 40	4 50	4 60	4 70	4 40	4 50	4 60	4 70
Quatre équerres doubles de chacune 0,96 de développement, compris plus valeur d'angle, à 1 f. 92 cent.	7 68	7 68	7 68	7 68	7 68	7 68	7 68	7 68
Six autres en T double pour les croisées à grands carreaux.	0 00	0 00	0 00	0 00	11 52	11 52	11 52	11 52
Une espagnolette garnie de toutes ses pièces.	18 00	18 50	19 00	19 50	18 00	18 50	19 00	19 50
Peinture à l'huile, trois couches, comptée à face et demie	7 20	7 25	7 30	7 35	7 20	7 25	7 30	7 35
Vitrerie en verre blanc d'Alsace pour les petits carreaux..............	16 00	16 00	16 00	16 00	37 28	37 28	37 28	37 28
Et en verre blanc dit de Bohème pour les grands	» »	» »	» »	» »	» »	» »	» »	» »
Valeur pour une croisée ferrée, peinte et vitrée	99 98	103 73	107 48	111 23	129 78	133 53	137 28	141 03
Volets brisés, ferrés et peints, de 3 mètres de surface.								
Menuiserie.	36 00	37 50	39 00	40 50	36 00	37 50	39 00	40 50
Huit fiches à vase, et huit de brisure	12 00	12 25	12 50	12 75	12 00	12 25	12 50	12 75
Peinture à l'huile, trois couches pour deux faces	7 20	7 25	7 30	7 35	7 20	7 25	7 30	7 35
Valeur des volets	55 20	57 00	58 80	60 60	55 20	57 00	58 80	60 60
Valeur des croisées	99 98	103 73	107 48	111 23	129 78	133 53	137 28	141 03
Valeur totale des croisées et des volets.	155 18	160 73	166 28	171 83	184 98	190 53	196 08	201 63

(N°. IX.)

TABLE.

Persiennes en chêne, ferrées et peintes.

	ÉPAISSEUR DES DORMANS.	
Détail pour une persienne de 4 mètres de superficie, ouvrant à deux vantaux, ferrée et peinte.	15 lignes ou 0,034 millim.	18 lignes ou 0,041 millim.
	fr. c.	fr. c.
Menuiserie posée en place.	61 56	64 04
Ferrure { Quatre pommelles doubles.	8 00	9 00
Loqueteau à longue queue.	2 00	2 00
Un crochet et son lacet.	1 00	1 00
Un verrou.	1 00	1 00
Une poignée.	0 75	1 00
Deux tourniquets.	1 20	1 20
Peinture à l'huile, trois couches, comptée pour trois faces.	14 40	14 40
Valeur pour quatre mètres de superficie.	89 91	93 64
Et pour un mètre.	22 48	23 41

(N°. X.)

TABLE.

Lambris à petits cadres, et parquets de glaces avec pilastres et panneaux, ornés de moulures.

Détail pour quatre mètres carrés.	TOUT EN BOIS DE CHÊNE.				BATIS DE CHÊNE, PANNEAUX EN SAPIN. ÉPAISSEUR.				TOUT EN BOIS DE SAPIN.			
	12 lignes ou 0,027 mill.	15 lignes ou 0,034 mill.	18 lignes ou 0,040 mill.	24 lignes ou 0,054 mill.	12 lignes ou 0,027 mill.	15 lignes ou 0,034 mill.	18 lignes ou 0,040 mill.	24 lignes ou 0,054 mill.	12 lignes ou 0,027 mill.	15 lignes ou 0,034 mill.	18 lignes ou 0,040 mill.	24 lignes ou 0,054 mill.
Menuiserie posée en place, compris pattes, broches et autres ferrures............	46 00	50 00	54 00	62 00	37 24	40 24	43 24	49 24	28 80	34 00	38 20	44 40
Peinture à l'huile, trois couches. Quatre mètres carrés à 1 fr. 20 cent...........	4 80	4 80	4 80	4 80	4 80	4 80	4 80	4 80	4 80	4 80	4 80	4 80
Valeur pour 4 mètres carrés...........	50 80	54 80	58 80	66 80	42 04	45 04	48 04	54 04	33 60	38 80	43 00	49 20
Et pour un mètre.................	12 70	13 70	14 70	16 70	10 51	11 26	12 01	13 51	8 40	9 70	10 75	12 30
Le même lambris, peint en détrempe à trois couches, une d'encollage, deux de teinte.....	12 00	13 00	14 00	16 00	9 81	10 56	11 31	12 81	7 70	9 00	10 05	11 60
Le même, peint à quatre couches........	12 25	13 25	14 25	16 25	10 06	10 81	11 56	13 06	7 95	9 25	10 30	11 85
Le même, à quatre couches et verni.......	13	14 00	15 00	17 00	10 81	11 56	12 31	13 81	8 70	10 00	11 05	12 60

EXEMPLE DE DEVIS
ET D'ÉVALUATION,

D'APRÈS LES PRINCIPES ET LES TABLES QUI PRÉCÈDENT,

POUR L'ESTIMATION D'UN BATIMENT,

Représenté par les plans, coupes, élévations, profils et détails des planches CLXXXVII, CLXXXVIII.

En plaçant ici cet exemple de devis, notre intention est de donner en même temps une application des principes et des tables qui précèdent; d'indiquer, d'une manière générale, la marche à suivre pour la rédaction des devis; et, enfin, de faire connaître la dépense à laquelle peut donner lieu l'exécutoin d'un bâtiment ordinaire d'habitation, construit avec solidité, mais dans un système moyen entre une construction trop dispendieuse et une construction trop ordinaire.

DESCRIPTION.

Le bâtiment dont il s'agit, mesuré au-dessus de la retraite du rez de chaussée, a 20 mètres de longueur hors œuvre, sur 15 mètres de largeur prise de même; ce qui donne 300 mètres de surface. Sa hauteur, jusqu'au-dessus

de la corniche, est de 11 mètres 55 centimètres. Il est composé d'un étage souterrain, d'un rez de chaussée, de deux étages carrés au-dessus, et terminé par un comble à deux égouts.

Etage souterrain.

Cet étage est divisé en cinq pièces principales voûtées, et un grand escalier en pierre. Les caves et les cuisines y sont placées.

La fouille des terres étant faite, les murs seront établis sur une assise générale de libage en pierre dure franche, de bonne qualité, posée sur le fond des rigoles nivelées et battues, et portant 3 pouces d'empatement de chaque côté des murs élevés au-dessus.

Ces murs seront construits en bons moellons durs d'Arcueil, maçonnés en mortier de chaux et sable, posés par assises, et battus pour éviter les tassemens.

Les faces apparentes de ces murs seront en moellons piqués, ainsi que celles des voûtes.

Les reins de ces voûtes seront garnis en bonne maçonnerie de moellons, et arrasés de niveau pour former le sol du rez de chaussée. Les parties en pierre de taille, telles que murs, piliers, dosserets et chaînes, seront en pierre dure franche, de bonne qualité, avec lits, joints et paremens bien faits, ainsi qu'il sera indiqué dans le détail estimatif, où seront portés les autres ouvrages à faire pour la mise en état des pièces de cet étage.

Rez de chaussée.

Le rez de chaussée est distribué en cinq pièces principales et un grand escalier; savoir: un vestibule décoré de quatre colonnes doriques isolées, avec pilastres; une antichambre, une salle à manger, un salon et une salle de billard.

Les murs de face, jusqu'au-dessus de la plinthe, formant l'appui des croisées du premier étage, seront construits en pierre de taille de bonne qualité, ainsi qu'il sera expliqué dans le détail d'estimation.

A l'intérieur, les murs du vestibule et de l'escalier seront construits de même jusqu'au premier étage. Les autres murs, tels que les murs de pignon et de refend, seront construits en bons moellons durs, maçonnés en plâtre, ravalés des deux côtés.

Les dosserets des portes seront en pierre de taille, ainsi que les deux premières assises au-dessus du sol, sous les murs de pignon.

Quant à la décoration intérieure des croisées, portes et autres menuiseries, à la peinture et à la serrurerie, il en sera question dans le détail estimatif.

Premier étage.

Cet étage, indépendamment de l'escalier, est aussi distribué en cinq pièces principales; savoir: une antichambre, deux chambres à coucher, un cabinet et un boudoir.

Les murs de distribution de l'intérieur, ainsi que les deux murs de pignon, seront construits en moellons, maçonnés en plâtre.

La cloison qui sépare l'antichambre de l'escalier sera en pans de bois hourdés et ravalés en plâtre.

Les autres cloisons qui forment les petites pièces et les alcôves, seront en menuiserie à claire voie, ravalées en plâtre. Les portes, croisées et autres ouvrages, seront indiqués dans le détail estimatif.

Deuxième étage.

Les murs formant la distribution de cet étage, ainsi que les murs de face et ceux de pignon, seront tous construits en moellons maçonnés en plâtre, et ravalés. Les planchers séparant les étages au-dessus du rez de chaussée, seront composés de solives en bois de chêne de bonne qualité, avec aire et plafonds, corniches, parquets, carreaux, etc., etc.

Étage des combles.

Les murs compris dans la hauteur de ces combles seront, ainsi que ceux de l'étage inférieur, construits en moellons tendres, maçonnés et ravalés en plâtre. Toutes les languettes et souches de cheminée seront en bonnes briques de Bourgogne, posées de plat, maçonnées et ravalées en plâtre.

Tous les bois formant la charpente du comble seront en chêne de bonne qualité, et la couverture au-dessus en ardoises grandes, carrées, fortes, de bonne qualité.

La corniche sur les deux faces sera en pierre tendre.

DEVIS ESTIMATIF.

PREMIÈRE PARTIE:

FONDATIONS ET ÉTAGE SOUTERRAIN.

Fouille des terres, transport et régalage dans le jardin, pour l'étage souterrain et les fondations des murs au-dessous du sol de cet étage.

Première partie à une banquette, ou 2 mètres de profondeur, de 20 mètres $\frac{1}{2}$ sur 15 $\frac{1}{2}$, produisant 635 mètres $\frac{1}{2}$ cubes, à raison de 1 fr. 02 c. pour fouille et transport à la brouette, à 100 mètres de distance (d'après la table page 282), et à 1 fr. 12 c., compris régalage, vaut. 711 fr. 76 c.

Seconde partie, à 3 mètres de profondeur (une banquette $\frac{1}{2}$), de même superficie, sur 1 mètre d'épaisseur, produisant 317 mètres $\frac{1}{4}$ cubes, à raison de 1 f. 24 c., vaut. 394 07

La fouille au-dessous du sol des caves, pour la fosse d'aisances, de 45 mètres de superficie sur 3 mètres $\frac{1}{4}$ de profondeur, produisant 136 mètres cubes $\frac{1}{2}$, dont 84 à deux banquettes $\frac{1}{2}$, à raison de 1 f. 48 c., vaut. 124 32

1,230 fr. 15 c.

304 NOUVELLE MÉTHODE;

| | D'autre part . . . | 1,230 f. | 15 c. |

Et 52 mètres ÷ à trois banquettes ÷, à
 raison de 1 f. 72 c. 90 30
La fouille pour les murs de face et de
 pignon, formant l'enceinte, de 64
 mètres de pourtour, déduction faite de
 la partie au-devant de la fosse, ci-de-
 vant comptée sur un mètre de largeur
 et un demi-mètre de profon-
 deur, produisent en cube. 32^{mt.} 00^c
Et pour les murs de refend,
 ensemble 57 mèt. sur 0,75,
 et 0,50 c. d'épais., produit 21 50
 Ensemble. . 53^{mt.} 50^{c.}
53 mètres 50 cubes à deux banquettes, à
 raison de 1 f. 36 c., compris transport
 et régalage, valent. 72 76
 Total de la fouille. 1,393 fr. 21 c.

Les fondations en maçonnerie de moellons
 durs d'Arcueil et mortier de chaux et
 sable, sous les murs de faces formant
 l'enceinte, etc.; ensemble 64 mètres de
 longueur sur un m. de largeur et un
 demi-mèt. de profondeur,
 produisant en cube. . . 32 000
Les fondations idem, sous les
 murs de refend, d'ensemble,
 ―――――――
 32^{mt.} 000^c 1,393 f. 21 c.

EXEMPLE DE DEVIS ESTIMATIF. 305

Ci-contre. . . . 32^{md.} 000^c.		1,393 f. 21 c.
56 mèt. ½ sur 0, 75 de largeur et 0, 50 de profondeur, produisant en cubes. . . .	21	187
Le massif sous la fosse de 42 mèt. de superficie sur 0, 30 c., produisant.	12	600
Ensemble.	65	787

65 mètres 787 cubes de massif en moellons et mortier, à 18 f. le mètre cube, table n°. 2, valent. 1,184 17

Les murs en moellons, depuis le dessus du sol des caves jusque dessous l'assise de libage, contiennent :

1°. Pour les murs de face et de pignon, ensemble 67 mèt. 76 c. de longueur sur 3 m. de hauteur, et 0 m. 80 cent. d'épaisseur; produisant. . 162 424 *Cubes de murs en moellons sans parements.*

2°. Pour les murs de refend intérieurs, ensemble 40 mè. 20 centimè. sur 3 m. 60 c. jusqu'au niveau du sol du rez de chaussée, et 0 mèt. 60 c. d'épaisseur, produisant en cube.. 86 832

3°. Pour cinq autres parties

249 256 2,577 fr. 38 c.

Art de bâtir. TOM. V. QQ

D'autre part. 249$^{m4}$. 256c. 2,577 fr. 38 c.

de mur d'ensemble 14 mèt.
60 c. de longueur sur même
hauteur, et 0 m. 50 c. d'é-
paisseur, produist. 28m28c.

A déduire pour le vide de
neuf portes 10 mèt. cubes,
le reste est de. 18 280

4°. Pour les murs de la fosse,
depuis le massif jusqu'au
sol des caves, 19 mèt. de
longueur développée sur
2 mèt. 60 c. de hauteur, et
0 mèt. 85 c. d'épaisseur,
produisant en cube. . . . 41 990

Ensemble. 309m. 526c.

309 mèt. 526 cubes de murs en moellon
dur d'Arcueil, hourdé en mortier sans
paremens, à raison de 19 fr. (table
N°. II), le mètre cube vaut. 5,880 99

Les voûtes des caves et celle de la fosse
d'aisances, construites en moellon et
mortier, contiennent celles de l'étage
souterrain comprises dans une hauteur
de 3 mèt. 50 c. sur une superficie
de 185 mèt., produisant un cube total
de 647 m. 535 centimèt.;

8,458 f. 37. c.

EXEMPLE DE DEVIS ESTIMATIF. 307

Ci-contre. 8,458 f. 37 c.

dont à déduire pour le vide Cube de moellon pour voûtes. cylindrique des voûtes, 370 m.; il reste pour le cube de la maçonnerie. 277 535

La voûte de la fosse, comprise dans un parallélipipède de 4 m. 80 c. de longueur, sur 3 m. 60 c. et 1 mèt. 80 c. d'épaisseur, produit en cube 31 mèt. 104 c., à déduire pour le vide cylindrique de la voûte, 24 mèt. 408 c., le reste est de. 6 698
 ─────────
 Ensemble. 284 233

284 mèt. 233 cubes de moellon employé pour voûtes, hourdé en mortier de chaux et sable, à raison de 21 fr., compris cintre, valent. 5,968 89

La plus valeur du parement de moellon piqué sur mur droit contient 109 mè. de superficie, à 3 fr. le mètre, vaut. 327 00

La même plus valeur, mais circulaire, pour les douelles des voûtes, contient 291 m. de superficie à 4 f., compris coupe, vaut. 1,164 00

L'assise de libage sous les murs de face,
 ─────────
 15,918 f. 26 c.

D'autre part.	15,918 f.	26 c.

et ceux de pignon au-dessous du niveau du pavé, en pierre dure franche, de 67 mèt. 76 c. de longueur, sur 0 mèt. 80 c. et 0 mèt. 45 c. d'épaisseur, produit en cube 24 mèt. 593 c., à raison de 97 f. 30 c., pour fourniture de pierre, taille des lits et joints, bardage et pose en place, vaut. 2,392 90

Les dosserets, pieds-droits et cintres pour les portes et arcades dans les murs en moellons, contiennent ensemble 30 mè. de superficie sur 0 m. 60 c., produisent 18 mètres cubes de même pierre au même prix, ci. 1,751 40

La taille des paremens d'ensemble, 96 m. de surface, à raison de 5 f. 32 c., vaut. 510 72

L'assise au-dessus des libages, formant retraite au-dessus du sol des cours et jardins, dans laquelle se trouvent les soupiraux, de 67 m. 60 c. de longueur, sur 0 m. 60 c. de largeur et 0 m. 46 c., produit en cube, pour fourniture, pose et taille de lits et joints, 21 m. 762 c., à raison de 124 fr. 67 c. le mètre cube, vaut. 2,713 07

L'évidement pour former le vide de chaque soupirail, de 0 m. 84 c. de longueur, sur 0 m. 70 c. de largeur et 0 m. 42 c.

23,286 f. 35 c.

EXEMPLE DE DEVIS ESTIMATIF.

Ci-contre. . . . 23,286 f. 35 c.

de hauteur, produit en cube. pour pierre jetée bas sur le chantier, pour un, 0 m. 246 c., et pour dix-sept, 4 m. 198 c., à raison de 64 fr. 70 c., vaut 271 61

La taille des faces, d'après l'évidement compris, plus valeur d'arête, comptée comme taille entière, à cause de la sujétion, produit pour un, 1 m. 45 c., et pour les dix-sept. 24 65

La taille d'un des paremens de cette assise, de 67 m. 60 c. sur 0 m. 48 c., produisant. 31 09

Ensemble. 55 74

A 6 fr. 47 c., vaut. 360 64

L'escalier pour descendre à l'étage souterrain est composé de 20 marches en pierre dure de roche, dont six de chacune 1 m. 85 c., et les 14 autres de chacune 2. m. 34 c., formant ensemble une longueur de 43 m. 86 c., sur 0 m. 42 c. de largeur, compris recouvrement, et 0 m. 24 c. de hauteur, compris coupe.

23,918f.60 c.

D'autre part..... 23,918 f. 60 c.

Détail pour un mètre de longueur.

Pierre pour bardage et pose, sans taille, 0 m. 1008 c., à raison de 85 f. 55 c., vaut.	8	62
La taille ou sciage pour la formation des faces avec plus valeur d'arête et de coupe, 1 m. 80 c. de développement, sur un mètre de longueur, produisant 1 mètre 80 centimètres, à 5 fr...	9	00
Valeur d'un mètre...	17	62
Et pour 43 mètres 80 centimètres.	771	76
Deux paliers formés de dalles, de 0, 25 c. d'épaisseur, dont un de 4 mètres 44 c. de longueur, sur 1 m. 50 c. de largeur, produit en superficie 6 mètres 66 centimètres, à raison de 42 fr. le mètre carré posé en place, compris sciage et taille ; vaut.	279	72
Et l'autre de 1 mètre 85 c. de longueur, sur 1 mètre 65 c., produit 3 met. 05 c. au même prix ; vaut.	128	10
Le dallage de l'office et du passage en pierre dure, de 0, 08 centimet. d'é-		

25,098 f. 18 c.

EXEMPLE DE DEVIS ESTIMATIF 311

	Ci-contre. 25,098 f.	18 c.
paisseur, posé à bain de mortier sur aire, d'ensemble 43 m. 55 centimètres de superficie, à raison de 22 fr. . . .	958	10
La cheminée de la cuisine en hotte, construite en brique avec jambages en pierre, estimée, compris gros fers et garniture	160	00
Le petit four à pâtisserie, estimé.	120	00
Le fourneau potager en brique, garni de 10 réchauds, estimé, compris carrelage du dessus et de la paillasse, bandes de ceinture, etc..	150	00
L'évier, ou pierre à laver, de 1 mètre 00, sur 0, 80 centimètres et 0, 15 c. d'épaisseur, estimé, posé en place, avec plomb, support et conduit.	30	00
Les aires en salpêtre battu, de la cave au vin et de celle au bois, d'ensemble 64 mètres de superficie, à raison de 1 f. 50 centimes, valent.	96	00
4 mètres courans de chausse d'aisances, évalués à 3 mètres de léger par mètre courant, valant 3 fr. 50 centimes. . .	42	00
Un siége d'aisances, évalué à un mètre et demi de léger, vaut.	5	25
Les dix-sept vitraux en fer pour la fermeture des soupiraux, pesant chacun		

26,659 fr. 53 c.

D'autre part. . . . 26,659 fr. 53 c.	
25 kilogrammes, et ensemble 425 kilogrammes, à 1 fr. 25 c., valent. . .	531 25
Quatre portes en bois de chêne de 40 millimèt. d'épaisseur sur 2 mètres de surface, assemblées à rainures et languettes avec emboîtures, y compris leurs ferrure, serrure et peinture, telles qu'elles sont détaillées à la table N°. VI, des ouvrages de menuiserie, à raison de 43 fr. 90 c. chacune, les quatre valent..............	175 60
Deux autres, de chacune 1 mètre et demi de superficie, sur 0', 027 millimètres d'épaisseur, assemblées, ferrées et peintes, à raison de 18 fr. 55 c. le mètre carré, valent.	55 65

Total de l'étage souterrain, compris fouille. 27,422 fr. 03 c.

DEUXIÈME PARTIE.

Rez de chaussée.

L'ASSISE, formant retraite au-dessus des soupiraux en pierre de roche dure, contient:

Pour les deux murs de face 35 m. 90 c. de longueur, déduction faite des vides de la porte du vestibule et des deux sur le jardin, sur 0, 65 c. de hauteur et 0, 64 c. d'épaisseur produisant en cube. 14 - 934

Et pour les deux murs de pignon, ensemble 27 mètres 80 c. sur 0, 65 c. de hauteur, et 0, 60 c. d'épaisseur, produit en cube. 10 842

Ensemble. 25 776

Qui à raison de 124 fr. 57 c. (table, pag. 28) pour fourniture et pose, valent 3,210 f. 92 c.

La taille des paremens contient:

Pour la première partie, 35 m. 90 c. sur 1 m. 30 c., vaut. 46 67

 46 67 3,210 f. 92 c.

Art de bâtir. TOM. V.

D'autre part.	46	67	3,210 f. 92 c.
Pour la seconde, 27 mètres 80 c. sur 1 m. 30 c.; vaut.	36	14	
Pour les tableaux, feuillures, et ébrasemens des parties de jambage de porte pour les murs de face, ensemble 3 mèt. 90 c. sur 0, 96 c. de développement, prodt. .	3	74	
Ensemble.	86	55	
A raison de 6 f. 47 c. (même table) valent	559	98	

Les parties de murs, depuis le dessus de la retraite jusqu'au-dessous du linteau des croisées, en pierre dure d'Arcueil, ou pierre franche, contenant, pour les faces sur la cour et le jardin, ensemble 22 mèt. 08 c. de longueur, déduction faite du vide des portes et croisées sur 2 mèt. et demi de hauteur, et 0, 60 c. d'épaisseur, produit en cube 33 mètres 12 c., à raison de 116 f. 36 c. (même table); pour fourniture et pose, valent. 3,853 84

La taille des deux paremens, produisant ensemble. . . . 107 04

La taille des fermetures. et ébrasemens d'ensemble, 35

107 04 7,624 f. 74 c.

EXEMPLE DE DEVIS ESTIMATIF. 315

Ci-contre. 7,624 fr. 74 c.

de longueur sur 0, 92 c. de
développement, produisant 32 20

Ensemble. 139 24
A raison de 5 f. 25 c., vaut. . . 731 01

La partie en coupe, formant le linteau des portes et croisées pour les deux faces d'ensemble, 40 mèt. de long sur 1 m. 10 cent. de hauteur, et 0, 60 c. d'épaisseur, produit en cube. 26 40

A raison de 124 f. 50 c. . vaut. 3,287 86

Les deux paremens d'ensemble 77 m. 60 c., sur 1 m. 10 c., produit en superficie. . . 85 36

Les tableaux, feuillures et ébrasemens des portes et croisées, d'ensemble 16 m. 60 c., sur 0, 92 c., produit 18 03

Ensemble. 103 39
A raison de 5 f. 25 c., vaut. . 542 80

L'assise formant cordon sur ces deux faces, de 40 mètres de longueur sur 0, 80 c. de largeur, et 0, 45 c. d'épaisseur, produit en cube 14 mètres 40 c., à raison de 116 fr. 36 c.; vaut. 1,675 59

13,862 fr. 00 c.

D'autre part. . . . 13,862 fr. 00 c.

La taille de la face et des moulures de ce cordon, de même longueur, sur 1 m. 25 c. de profil, produit 50 mètres de superficie, à raison de 7 f. 50 c.; vaut. 375 00

Les murs du vestibule et les deux murs d'échiffre de l'escalier, construits en même pierre de taille que les murs de face, d'ensemble 24 m. 60 c. de longueur, déduction faite des baies de portes, sur 4 m. de haut. jusqu'au-dessus du sol du premier étage, et 0, 40 c. d'épaisseur réduite, produit en cube 39 m. 40 c.; à raison de 116 fr. 36 c., vaut. 4,584 58

Les paremens développés, compris plus valeur d'arête, de 56 mèt. sur 3 mèt. 40 c., produisant 190 mèt. 40 c. à raison de 5 fr. 25 c., valent. 999 60

Les quatre colonnes du vestibule en pierre de liais, de chacune 3 mètres 40 c. de hauteur, sur 0, 40 c. de grosseur, produisant en cube 2 m. 176 c., à raison de 181 fr. 58 c., valent. 395 12

La taille pour les fûts, d'ensemble 5 mètres de circonférence sur 2 mètres 80 c., produisant 14 mèt. qui, comptés doubles, compris épannelage, donnent 28 mètres de taille, à raison de 6 fr. 12 centimes, vaut. 171 36

20,387 fr. 66 c.

EXEMPLE DE DEVIS ESTIMATIF. 317

Ci-contre, . . . 20,387 fr. 66 c.

Les chapiteaux et les bases, d'ensemble
12 mètres 80 c. de développement, sur
0, 80 c. de profil, produisant 10 mèt.
24 c., à raison de 9 fr., valent. . . 92 16
La partie de murs en moellons et plâtre,
de 0, 56 c. d'épaisseur, ravalés des
deux côtés pour les faces latérales, de-
puis le dessus de la retraite en pierres
de taille jusqu'au-dessus du sol de 27 m.
60 c. sur 4 m., produisant 110 mètres
40 c. carrés,

 A raison de 12 fr. 20 c., vaut. 1,346 88
Les autres parties de murs en moellons et
plâtre, formant la distribution de cet
étage, contiennent ensemble 23 mèt.
60 c. sur 4 mèt. de hauteur, jusqu'au
sol du premier étage, produisant en su-
perficie 94 mèt. 40 c., sur quoi à dé-
duire, pour 4 portes, 10 mètres : le
reste, produisant en superficie de murs
de 0, 40 c. d'épaisseur, 84 mèt. 40 c.
à 10 fr. 30 c. le mètre, vaut. 869 32
Les planchers hauts, hourdés pleins entre
les solives, avec plafond en dessous et
aire au-dessus, d'ensemble 193 mèt.
70 c. de superficie, à raison de 17 fr.
27 c., valent. 3,345 20
Les corniches autour des plafonds, d'en-

 26,041 fr. 22.

| | D'autre part. . . 26,041 fr. 22 c. |

semble 216 mètres de longueur sur 0, 90 c. de profil, produisent 194 mèt. 40 c., comptés à moitié de léger, 97 m. 20 c., à raison de 3 f. 50 c., valent. 340 20

Perrons extérieurs.

Celui de la porte d'entrée sur la cour, composé de trois marches, ayant de longueur développée :

 La première. 6ᵐ.
 La deuxième. 5
 Et la troisième. 2 50
 ―――――
 Ensemble. 13ᵐ. 50ᶜ.

Sur une largeur réduite de 0, 50 c., produisant en surface 6 mètres 75 c. qui, sur une épaisseur de 0, 16 c. produisent en cube 1 mètre 30 c., à raison de 124 f. 57 c., valent. 30

Les paremens de dessus et de devant, d'ensemble 9 m. 34 c. de surface de taille, à raison de 6 fr. 47 c., valent 60 43

Le massif en moellons au-dessous produit en cube 6 m. 75 c. à 19 fr. 66 c., compris fouille, vaut. 132 70

Les deux perrons sur le jardin, composés de chacun six marches de 1 mètre 80 c.

 ―――――――――
 26,702 fr. 85 c.

Ci-contre. 26,702 fr. 85 c.

de longueur, compris portée sur
0, 50 c., compris recouvrement, et
0, 17 c. d'épaisseur, produisant en cube,
ensemble 1 mètre 836 m. à raison
de 124 fr. 57 c., valent. 228 71

Les deux paliers des bouts et le grand du
milieu, d'ensemble 14 m. 50 c. de long,
sur 1 mètre 80 c., et 0, 17 c. d'épais-
seur, produisant en cube 4 m. 437 m.
à 126 fr. 57 c., valent. 552 72

La taille du dessus et du devant, de 36 m.
90 c. de superficie, à raison de 6 fr.
47 centimes, vaut. 238 74

Les parpaings, formant murs d'échiffre,
d'ensemble 12 mètres de longueur dé-
veloppée sur 2 mètres de hauteur ré-
duite, et 0, 27 c. d'épaisseur, produi-
sant en cube 6 mètres 480 centimètres,
à 124 fr. 57 centimes, valent. . . . 807 21

Les tailles des paremens et des dessus,
d'ensemble 26 mètres carrés de super-
ficie, à 6 fr. 47 c., valent. 168 22

Les massifs sous lesdits perrons et le grand
palier qui les sépare, produisent en cube
de maçonnerie de moellon et mortier
12 mètres 80 c., à raison de 19 f. 50 c.,
compris fouille de terre, valent. . . . 249 60

28,948 fr. 05 c.

D'autre part 28,948 fr. 05 c.

Pour la chausse d'aisances en tuyaux de grès revêtus en plâtre, et siège d'aisances comme pour l'étage souterrain, estimé . 47 90

pavé en carreaux de pierre de liais et marbre noir du vestibule, de l'anti-chambre, de la salle à manger et du billard, d'ensemble 143 mètres de superficie, à raison de 12 f. 50 centimes, compris aire, vaut. 1,787 50

Le parquet du salon, compris augets et lambourdes, produisant en superficie 42 mèt. 25 c., à raison de 20 fr. 98 c., produisent 886 40

Portes, croisées et autres menuiseries posées en place, avec leur ferrure et peinture à l'huile, trois couches, et autres objets.

Celle d'entrée, de 1 mètre 70 c. de largeur, sur 3 mèt. 40 c. de hauteur, produisant 5 mètres 78 c., à raison de 30 fr., vaut. 173 40

La porte de l'anti-chambre, de 1 m. 30 c. de large, sur 2 mètres 60 c. de haut, produit en superficie 3 mètres 38 c., à 25 fr., vaut. 84 50

Deux autres portes à un vantail, de chacune 2 mètres de superficie, ensemble 4 mètres à 22 fr. 88 90

32,014 fr. 85 c.

EXEMPLE DE DEVIS ESTIMATIF.

Ci-contre.	32,014 f.	85 c.
Une autre semblable pour communiquer de l'antichambre à la salle à manger. .	88	00
Les deux portes à placard à double parement du salon, de chacune 1 m. 30 c. sur 2 mètres 60 c., produisent en superficie 6 mèt. 76 c., à 27 fr., et valent	182	52
12 mètres de superficie de portes feintes, à raison de 15 fr., valent.	180	00
52 mètres de menuiserie à pilastre pour le salon, à raison de 20 fr., produisent	1,040	00
13 croisées à grands carreaux, de chacune 1 mètre 40 c. de largeur, prise dans le fond des feuillures, sur 2 mèt. 60 c. de hauteur, produisant 3 mèt. 64 c. de surface, dont 4 sans volets; à raison de 34 fr. le mètre carré, pour menuiserie, ferrure, peinture et vitrerie; vaut pour une croisée 123 fr. 76 c.		
Et pour les quatre.	495	04
Les neuf autres avec volets, à raison de 49 fr. le mètre carré, valent.	1,605	24
La cheminée du salon en marbre blanc, avec foyer, estimée.	450	00
Pour le salon, trois trumeaux de glace de chacun 56 pouces (ou 235 centimètres) sur 87 pouces (ou 235 centimètres), composés chacun de deux pièces; celle		
	36,055 fr.	65 c.

Art de bâtir. TOM. V

ss

D'autre part. 36,055 fr. 65 c.
du bas de 56 pouces sur 60 ou 116 po. à l'équerre, vaudrait, d'après la table des glaces page 253. 1,240 f. 00
Celle du haut, de 56 pouces sur 27, ou 83 pouces à l'équerre, valant d'après la même table. 315 00

Valeur pour un trumeau. . . 1,555 00
Pour les trois. 4,665 00
Et avec le tain et la pose en place. 4,898 25
La fourniture et pose de trois poêles, dont un à colonne pour la salle à manger, estimées pour les trois. 650 00
Les faces des murs de l'antichambre, de la salle à manger, et du billard, qui seront tendus en papier, donnent un développement de 175 mètres et demi, évalués à 5 fr. le mètre, valent. . . . 877 50

Total du rez de chaussée. . . 42,481 fr. 40 c.

TROISIÈME PARTIE.

Évaluation du premier étage.

Le grand escalier montant à cet étage est composé de 26 marches, chacune de 2 mètres de longueur, compris portée, sur même largeur et épaisseur que celles de l'escalier descendant à l'étage souterrain et en même pierre. Ces marches ne diffèrent de celles de l'étage souterrain que parce qu'elles sont profilées, ce qui porte la valeur du mètre courant à 24 fr., et pour 52 mètres 1,248 fr. 00 c.

Les murs d'échiffre sont comptés dans l'évaluation du rez de chaussée.

La partie des murs de face comprise depuis le dessus des cordons jusqu'au-dessous des linteaux des croisées, d'ensemble 22 mètres 08 c. de longueur, déduction faite du vide des croisées, sur 2 m. 20 c. de hauteur, et 0, 60 c. d'épaisseur, compris saillie des chambranles, produit 29 mètres 1456 cent. cubes de pierre tendre de St.-Maur, à raison de 87 fr. 05 c. le mèt. cube pour fourniture de pierre, taille de lits et joints, transport et pose en place, et vaut 2,537 12

La taille des deux paremens, d'ensemble

3,785 fr. 12 c.

D'autre part 3,785 fr. 12 c.

97 mètres 15 c., à raison de 1 f. 82 c., vaut. 176 82

La taille des feuillures et ébrasemens, d'ensemble 30 mètres 80 c. sur 1 mèt. 00 c. de développement, compris arêtes, produit 30 m. 80 c., à 1 f. 82 c., vaut. 56 06

Les parties de chambranles, d'ensemble même longueur sur 0, 50. c. de développement, produisent en superficie de taille 15 m. 40 c., à 2 f. 73 c., valent. 42 04

La partie au-dessus jusqu'au niveau du sol du second étage, d'ensemble 40 mètres pour les deux faces, sur 1 mètre de hauteur et 1 mètre d'épaisseur, compris saillie des corniches, produisant en cube 40 mètres d'ouvrage en plates-bandes, à raison de 95 fr. posés en place, compris lits et coupes, vaut. 3,800 00

La taille des feuillures et ébrasemens au droit des linteaux, d'ensemble 18 mèt. sur 1 mèt. de développement, produisant 18 mètres de superficie de taille, à 1 fr. 82 centimes, vaut. 32 76

La partie de chambranles tenant à ces linteaux, de 18 mètres sur 0, 50 c. de profil, produisant en taille de moulures 9 mètres, à 2 fr. 73 c., vaut. 24 57
 ─────────
 7,917 fr. 37 c.

EXEMPLE DE DEVIS ESTIMATIF. 325

Ci-contre. . . . 7,917 fr. 37 c.

Les corniches des quatorze croisées, chacune de 2 m. 70 c., et ensemble 37 m. 80 c., sur 1 mètre de profil, produisent en taille de moulures 37 mètres 80 c., à 2 fr. 73 c., valent. 103 19

Les deux murs de face en retour, formant pignons, d'ensemble 27 mètres 60 c. sur 3 mètres 75 c., produisent en superficie 103 mètres 50 c., à déduire le vide de quatre croisées, chacune de 1 mètre 50 c. sur 0, 80 c., produisant ensemble une superficie de 4 mèt. 80 c., reste 98 mèt. 70 c. sur 0, 50 c. d'épaisseur de murs en moellons ravalés des deux côtés, à raison de 11 fr. 35 c. (table N°. 11), produisent. 1,120 14

Les feuillures et ébrasemens autour des croisées, d'ensemble 15 mètres 20 c. de pourtour, sur 0, 80 c. de développement, compris plus-valeur d'arête, produisant en léger 12 mètres 16 c., à 3 fr. 50 c., valent. 42 56

Les murs de refend pour la distribution de cet étage, d'ensemble 39 mèt. 40 c. de longueur, sur 3 mèt. 70 c. de hauteur jusqu'au sol de l'étage au-dessus, produisant en superficie 145 mètres 78 c., à déduire pour le vide de huit

9,183 fr. 36 c.

D'autre part. 9,183 fr. 36 c.

baies de portes 18 mèt. 30 c., il reste
127 mètres 48 c. de murs en moellons
et plâtre de 0,40 c. d'épaisseur, ravalés
des deux côtés, à raison de 9 fr. 35 c.
valent 1,191 94

Les deux piliers à base carrée, en pierre
dure, à l'arrivée de l'escalier de 40 c.
de largeur sur 3 mètres de hauteur,
compris les chapiteaux,
produisent pour le cube
de pierre en œuvre. . . . 0ᵐ 960ᶜ

Les deux pilastres formant
dosserets, évalués pour la
masse à un pilier et demi. 0 720

Ensemble. 1ᵐ 680ᶜ

De pierre dure d'Arcueil, à raison de 154 f.
20 c. pour fourniture de pierre, taille
des lits, joints, transport et pose, valent 259 06

La taille des faces de ces pilastres, d'en-
semble 4 mètres 96 c. de largeur déve-
loppée, compris plus valeur de douze
arêtes, sur 3 mètres 20 c. de hauteur,
produit en superficie 15 mèt. 87 c., à
raison de 5 fr. 50 c. 87 29

La taille des moulures des chapiteaux, d'en-
semble 8 mètres 50 c. de longueur de

──────────
10,721 fr. 65 c.

Ci-contre. 10,721 fr. 65 c.

face développée, compris arêtes, sur 1 mètre de profil, produit en superficie de moulure 8 mètres 50 c., à raison de 8 fr. 25 c., vaut. 70 13

La cloison de charpente, séparant le palier de l'escalier de l'antichambre, de 6 mèt. 80 c. de longueur, sur 3 mèt. 60 cen. de hauteur, jusqu'au sol de l'étage au-dessus, produisant en superficie 24 mèt. 48 c., sur quoi à déduire pour le vide de deux portes 5 mètres, reste 19 mèt. 48 c., de cloison en charpente de 16 c. d'épaisseur hourdée pleine et ravalée des deux côtés, à raison de 13 fr. 53 c. (table N°. 111), vaut. 263 56

Les cloisons pour former les petites pièces de dégagement, en planche de bateau à claire-voie, ravalées en plâtre des deux côtés, d'ensemble 24 mètres 50 c. sur 3 mètres 20 c. de hauteur, produisant en superficie 78 mètres 40 c.; à déduire pour le vide des portes 12 mètres, il reste 66 mètres 40 c., à raison de 6 fr. 20 c. (table N°. 111), valent. 411 68

La cloison circulaire, formant niche dans le boudoir, avec les deux parties droites où se trouvent les portes, d'ensemble

11,467 fr. 02 c.

D'autre part 11,467 fr. 02 c.

6 mètres sur 3 mètres 20 c., produisant 19 mèt. 20 c., sur quoi à déduire, pour le vide des portes, 1 mètre 50 c., reste 17 mètres 70 c., à 8 fr., vaut. . 141 60

Les planchers hourdés pleins entre les solives, plafonnés et airés, contiennent ensemble 188 mètres carrés, à raison de 16 fr., valent. 3,008 00

Les corniches au pourtour des plafonds, d'ensemble 97 mètres de développement, dont 56 de 1 mèt. de profil, le surplus de 0,60 c., produisent ensemble 88 mètres carrés, à raison de moitié de léger, ou à 1 fr. 88 c., valent. 165 44

Les appuis en balustres, avec socles et plate-bandes en pierre, de 10 mètres courans, à 92 fr., valent. 920 00

Quatorze croisées, chacune de 1 mètre 40 c. de large, sur 2 mètres 30 centi. produisant une superficie de 3 mètres 22 c., dont trois sans volets, à raison de 34 fr. le mètre, pour menuiserie, ferrure, peinture, vitrerie et pose en place, valent. 328 44

Les onze autres avec volets, à raison de 49 fr., valent 1,735 58

Quatre autres petites croisées à un van-

17,766 fr. 08 c.

EXEMPLE DE DEVIS ESTIMATIF.

Ci-contre. 17,766 fr. 08 c.

tail, avec dormant, de chacune 1 mètre 60 c. de haut sur 0, 90 c. de large, produisant une superficie de 1 mètre 44 c., à raison de 30 fr. pour menuiserie, ferrure, peinture, vitrerie et pose, valent les quatre 172 80

Huit portes en menuiserie, ouvrant à un vantail, avec panneaux ornés de moulures, chacune de 1 mètre de largeur sur 2 mètres 10 c. de hauteur, produisant une superficie de 2 mètres 10 c. chacune, et ensemble 16 mètres 80 c., à raison de 24 fr. 44 c. le mètre carré, valent. 410 59

Huit autres portes, chacune de 0, 80 c. sur 2 mètres de haut, produisent une surface de 1 mèt. 60 c.; et, pour les huit, 12 mèt. 80 c., à raison de 21 fr. 50 c., valent 275 20

Une autre porte à paremens unis, de même dimension, à 18 fr. le mètre, vaut. 28 80

Dans le boudoir, deux petites portes unies, d'ensemble 1 mètre 50 c. de surface, à raison de 15 f. le mèt., valent 22 50

Le carrelage en carreaux de liais et de marbre noir de l'antichambre et du

18,675 fr. 97 c.

Art de bâtir. TOM. V. TT

D'autre part. . . . 18,675 fr. 97 c.		
palier de l'escalier, contenant ensemble 6 mètres 50 c. sur 6 mètres 80 c., produisant une superficie de 44 mèt. 20 c., à raison de 12 fr. 50 c., compris aire, vaut.	552	50
Les autres pièces parquetées, contenant ensemble une superficie de 151 mètres, à raison de 21 fr. le mètre carré, compris lambourdes et augets, cirage et frottage, valent.	3,171	00
Dans la chambre à coucher de madame, la décoration de la face d'alcôve, évaluée	450	00
Celle des trois autres faces, évaluées ensemble à.	360	00
La cheminée en marbre, évaluée. . . .	250	00
La glace sur la cheminée, en deux pièces, chacune de 45 pouces de largeur; celle du bas de 50 pouces de haut, ou 95 pouces à l'équerre, vaut . 601 f. 00 c.		
La pièce du haut, de 45 pouces sur 28 pouces, ou 73 pouces à l'équerre, vaut 202 00		
Les cinq pour cent pour tain, transport et pose, en sus de la remise. 40 15		
Total 843 15	843	15
	24,302 fr. 62 c.	

EXEMPLE DE DEVIS ESTIMATIF. 331

Ci-contre..............	24,302 fr. 62 c.		
Deux autres glaces de 36 pouces de largeur, aussi en deux pièces ; celle du bas de 45 pouces de hauteur ; ou 81 pouces à l'équerre, valent pour deux.........	644 f. 00 c.		
Les pièces du haut, chacune de 33 pouces sur 36 ou 69 à l'équerre, valent.....	334 00		
Ensemble.........	978 00		
Les cinq pour cent de tain, transport et pose.......	48 90		
Total..........	1,026 90	1,026	90
Deux glaces dans le boudoir, semblables, ci.		1,026	90
Dans la chambre de monsieur, deux glaces, de 42 pouces de largeur sur 75 pouc. de haut ; la pièce du bas de 48 pouces de hauteur, ou 90 pouces à l'équerre, valent.	974 00		
Celle du haut, de 42 sur 27, ou 69 à l'équerre, vaut.	320 00		
Une troisième glace de 36 pouces de largeur, semblable aux précédentes...	489 00		
Ensemble.........	1,783 00		
		26,356 fr. 42 c.	

D'autre part. . . . 17,83 f. 00 c. 26,356 fr. 42 c.
Plus, valeur pour tain, transport et pose. 89 15

Total. 1,872 15 1,872 15
La cheminée de marbre, avec foyer pour la chambre de monsieur, estimée. . . 216 00
Deux autres pour le boudoir et le cabinet. 250 00
Le poéle de l'antichambre estimé. 120 00
La tenture en papier et la peinture pour la chambre à coucher de monsieur et le boudoir, ensemble 40 mètres de supercie, à 6 fr. 240 00
21 mètres pour le cabinet, à 4 fr. 84 00
24 mètres pour l'antichambre, à 3 fr. . . 72 00
75 mètres pour le passage et la salle de bains, à 2 fr. 150 00

Total du premier étage. 29,360 fr. 57 c.

QUATRIÈME PARTIE.

Deuxième étage.

Les parties des deux murs de face, jusqu'au-dessus de l'entablement, d'ensemble 40 mètres de longueur sur 3 mèt. 60 c. de hauteur, produisent une superficie de 144 mètres ; sur quoi à déduire, pour le vide de quatorze croisées, 14 mètres : reste 130 mètres carrés de murs en moellons et plâtre, ravalés des deux côtés, à raison de 11 fr. 35 c., valent. 1,475 fr. 50 c.

La formation en plâtre des tableaux, feuillures et ebrasemens desdites croisées, d'ensemble 56 mètres de longueur, sur 0, 82 c. de développement, compris arêtes, produisent en superficie 45 mèt. 92 c., à raison de 1 franc 80 c., ou moitié de léger, vaut. . . . 82 66

Les chambranles de ces croisées, chacun de 4 mètres 40 c. de longueur développée, sur 0, 60 c. de profil, produisant 2 mètres 64 c., et, pour les quatorze, 36 mètres 96 c., à raison de 1 f. 80 c., valent. 66 53

La saillie masse de l'entablement, de 40 mètres de longueur, sur 0, 20 c. de surface réduite, produisant en cube de

 1,624 fr. 69 c.

D'autre part.	1,624 fr.	69 c.
moellon et plâtre 8 mètres, à raison de 19 fr., vaut.	152	00
Les moulures de cet entablement, de 40 mètres de longueur sur 1 mètre 80 c. de profil, produisant 72 mètres de superficie, à 1 fr. 80 c., valent. . . .	129	60
Les parties de murs de face en retour, formant pignons, d'ensemble 28 mètres de longueur sur 5 mèt. 60 c. de hauteur réduite, produisant en superficie 156 mèt. 80 c. de murs en moellons maçonnés en plâtre, et ravalés des deux côtés, de 0, 45 c. d'épaisseur, à raison de 10 fr. 30 c. le mètre carré, valent. .	1,615	04
Les massifs des corniches rampantes, formant frontons, d'ensemble 34 mèt. sur 0, 20 c. de surface réduite, produisant en cube 6 mèt. 80 c., à 19 f., valent. .	129	20
Les moulures de ces corniches, d'ensemble 34 mètres de longueur sur 1 mètre 50 c. de profil, produisant en superficie 51 mèt., à 1 f. 80 c., valent. . .	91	80

Les murs de refend, formant la distribution de cet étage, d'ensemble 39 mèt. 40 c. de longueur sur 3 mèt. 00 c. de haut, jusqu'au-dessus du sol du grenier, produisant une superficie de 118 mèt.

3,742 fr. 33 c.

Ci-contre.	3,742 fr.	33 c.

20 c. ; sur quoi à déduire le vide de huit portes, d'ensemble 18 mèt., le reste est de 100 mèt. 20 c. sur 0, 40 c. d'épaisseur maçonnés en plâtre et ravalés des deux côtés, à raison de 9 f. 35 c., valent. 936 87

Nota. *Les vides des tuyaux de cheminées, pratiqués dans les murs, sont comptés pleins, pour compenser les languettes de brique.*

La cloison en charpente, ravalée des deux côtés, séparant l'antichambre de l'escalier, de 6 mètres 80 c. de longueur sur 3 mètres de hauteur, produisant 20 mètres 40 c. ; à déduire 4 mèt. pour le vide de deux portes, il reste 16 mèt. 40 c., à raison de 13 fr. 53 c. le mètre carré, vaut. 221 89

70 mètres carrés de cloisons en planches de bateau, ravalées en plâtre des deux côtés, à raison de 6 fr. 20 c. le mètre, valent. 434 00

Quatorze croisées de chacune 1 mètre de superficie, à raison de 33 f. 33 c., pour menuiserie, ferrure, peinture et vitrage, valent. 466 62

Dix-huit portes en bois de chêne, de chacune 2 mètres 00 c. de hauteur sur 0, 84 c. de largeur, produisant une superficie de 1 mètre 68 c., dont onze

5801, fr. 71 c.

D'autre part.	5,801 fr.	71 c.
d'assemblage, à panneaux ornés de moulures, à raison de 25 fr. 97 c., le mètre carré, compris ferrure et peinture (table N°. VII), vaut, pour une, 43 f. 63 c., et pour les onze.	479	93
Les sept autres unies, avec emboîture, à raison de 20 fr. 25 c. (table N°. VI) le mètre carré, compris ferrure et peinture, vaut pour une 34 fr. 02 c., et pour les sept	238	14
50 mètres courans de plinthes et cymaises, posées et peintes : les plinthes, à raison de 1 fr. 64 c., valent.	82	00
Les cymaises, à 2 fr.	100	00
Trois faces d'alcôve, évaluées à	300	00
Quatre chambranles de cheminée avec tablettes et foyers en marbre ordinaire, estimés	450	00
Les quatre glaces au-dessus, de 36 pouces sur 40, ou 76 pouces à l'équerre, évaluées avec leur parquet.	1,150	20
Le carrelage en grands carreaux de terre cuite, dressé au grès, ciré et frotté, contenant :		
Pour l'antichambre, 6 mètres 80 c. sur 4 mètres 50 cent. produisant : 30 60		
	8,601 fr.	98 c.

EXEMPLE DE DEVIS ESTIMATIF.

Ci-contre... 30m.60c. 8,601 fr. 98 c.
Et pour les autres pièces, ensemble............. 152 32
Total......... 182 92
A raison de 3 f......... 548 76
354 mètres de papier de tenture au prix moyen de 3 fr.............. 1,062 00
185 mètres carrés de planchers hauts, hourdés plein, plafonnés en dessous et airés en dessus, à raison de 16 fr. 2,960 00
98 mètres courans de corniches en plâtre, sur 0, 60 c. de profil, produisant 58 mètres 80 c., à 1 fr. 80 c......... 105 84
La partie d'escalier en charpente pour monter à cet étage depuis le premier, composée de vingt-deux marches, chacune de 1 mètre 80 c. de longueur sur 0, 40 c. de largeur et 0, 20 c. d'épaisseur, compris coupe et recouvrement, produit en cube pour chacune 0, 144 c. à raison de 122 fr. le mètre cube pour bois posé en place 17 56
Le développement des surfaces refaites comme les marches en pierre, de 1 mètre 20 c. sur 1 mèt. 80 c., produisant 2 mèt. 16 c. de superficie,

17 fr. 56 c. 13,278 fr. 58 c.

Art de bâtir. TOM. V. vv

D'autre part. . .	17f.56c.	13,278 fr. 58 c.
à raison de 1 fr. 60 c. le mètre carré, vaut.	3 45	
Plus valeur pour la moulure	0 84	
Valeur d'une marche. .	21 85	
Et pour les vingt-deux		480 70
Deux limons, d'ensemble 7 mètres sur 0, 33 c. et 0, 18 c. de grosseur, produisant en cube 0, 4x56, à raison de 122 fr., valent	40 73	
Les trois faces refaites, de 0, 69 c. de développement sur 7 mètres de longueur, produisent 4 mètres 83 c., à 1 fr. 60 c.	7 73	
L'élégissement et les vingt-deux entailles pour les marches et assemblages. . . .	15 00	
Total.	63 46	63 46
Une marche palière, de 7 mèt. de longueur sur 0, 33 et 0, 27 c. de grosseur, produisant en cube 0, 6237 c. à 122 fr., vaut pour bois posé en place.	73 09	
Pour les surfaces refaites, ensemble 7 mèt. sur 0, 87 c.,		
	73 09	13,822 fr. 74 c.

EXEMPLE DE DEVIS ESTIMATIF. 339

 Ci-contre. 73 f. 09 c. 13,822 fr. 74 c.
produisant 6 mètres 09 c.
à 1 fr. 60 c. 9 74

 82 83 82 83

Pour entretenir les marches, 16 mètres
 courans de plates-bandes de fer, entail-
 lées de leur épaisseur et arrêtées avec
 des vis à tête fraisée, à 7 fr. 112 00
Six grands boulons, chacun de 2 mètres
 de longueur, à 6 fr. 36 00
La peinture en couleur de pierre, à l'huile,
 à trois couches, produisant 84 mètres
 de surface, à 1 fr. 20 c. 100 80
La rampe de fer à barreaux ronds et polis,
 avec bases et astragales en cuivre et
 écuyer en bois poli, 12 mèt. de longueur,
 à raison de 53 f. 35 c. (page 153), vaut. 640 20
Le plancher haut, hourdé plein, de 190
 mètres de surfaces, compris les paliers
 de l'escalier, à raison de 15 fr., vaut. 2,850 00
96 mètres courans de corniches en plâtre,
 de 0, 50 c. de profil, à 1 fr. 80 c. le
 mètre carré, produisent. 172 80

 Total du deuxième étage. 17,817 fr. 37 c.

CINQUIÈME PARTIE.

Grenier et Comble.

L'escalier en bois de charpente, montant aux greniers et aux chambres pratiquées sous le comble, composé de dix-huit marches, chacune de 1 mètre 50 c. de longueur sur 0, 32 et 0, 18 c. de grosseur, produit en cube pour une 0, 0864, à raison de 122 fr., vaut. 10 fr. 54 c.

Développement des surfaces refaites, 1 mètre 50 c. sur 1 mètre, produit 1 mètre 50 c., à 1 fr. 60 c., vaut. 2 40

Plus valeur de la moulure. . 0 72

 Valeur d'une marche. . . 13 66
 Et pour dix-huit. 245 fr. 18 c.

U limon de 4 mètres sur 0, 32 c. et 0, 16 cent. de grosseur, produisant en cube 0, 2,072 à 122 fr. vaut 25 28

Dévelpement des surfaces refaites, de 4 mètres sur 0, 64 c., produisant 2 mèt. 55 c., à 1 fr. 9 c., vaut . 4 09

Les élégissemens et entailles

 29 37 245 18

EXEMPLE DE DEVIS ESTIMATIF. 341

Ci-contre. 29 f. 37 c. 245 fr. 18 c.
pour placer les marches
évaluées. 12 00
 ─────
 41 37 41 37

Pour réunir les marches, 6 mètres de
 plates-bandes de fer, entaillées et posées
 avec vis à tête fraisée, à 7 fr. le mètre,
 vaut. 42 00
Deux grands boulons, de chacun 2 mètres
 de longueur, à 6 fr. 12 00
La peinture en couleur de pierre, à l'huile,
 3 couches, de 42 mètres de superficie
 à 4 fr. 20 c., vaut. 50 40
5 mètres courans de rampe, à 40 fr. . 200 00
Dans les greniers, deux murs de refend
 formant pignons, dans lesquels passent
 les tuyaux de cheminée, d'ensemble
 21 mèt. sur 2 mèt. de hauteur réduite,
 produisent en superficie 42 mèt., sur
 quoi à déduire, pour les portes et ou-
 vertures, 5 mètres et demi; le reste est
 de 36 mètres 50 c. en mur de moellon
 et plâtre de 32 c. d'épaisseur, à 8 fr.
 40 c., valent. 306 60
Le grand mur de refend, de 19 mètres de
 longueur sur 4 mètres 00 de hauteur,
 produit en superficie 76 mètres, dont
 ─────────────
 897 fr. 55 c.

D'autre part. 897 fr. 55 c.

à déduire pour les baies de portes 5 mètres, le reste est de 71 mètres à 8 f. 40 c., valent 596 60

Les cloisons en planches de bateau, ravalées en plâtre pour la distribution de ces greniers, d'ensemble 25 mètres de longueur sur 2 mètres 80 c. de hauteur réduite, produisent en superficie 70 mètres, sur quoi à déduire pour les portes 5 mètres, le reste est de 65 mètres, à raison de 6 fr. 20 c. valent. . . 403 00

Six portes unies en bois de sapin, emboîtées en chêne, chacune de 1 mèt. 80 c. de surface, pour menuiserie, ferrure et peinture, à raison de 27 fr. 30 c. chacune, ensemble. 163 80

Quatre croisées à un vantail dans les pignons, chacune de 1 mètre de surface, à raison de 30 fr. pour menuiserie, peinture et ferrure, valent. 120 00

Six châssis de lucarne, chacun de 0,75 c. de surface, à 22 fr. chaque, valent. . 132 00

Le plancher bas, carrelé en carreaux de terre cuite, de 111 mètres de surface, à raison de 3 fr. le mètre carré, vaut. 333 00

Le lambrissage sous les chevrons, de 18 mètres de longueur sur 15 mètres de

2,645 fr. 95 c.

EXEMPLE DE DEVIS ESTIMATIF. 343

Ci-contre 2,645 fr. 95 c.
largeur développée, produisant 270
mètres, à 2 fr. 50 c., vaut. 675 00

Charpente du Comble.

Une demi-ferme de charpente, composée
d'un entrait, servant de poutre, de 7
mètres de longueur sur 30 et 35 centi-
mètres de grosseur, pro-
duisant en cube. 0 7385
Un arbalétrier de 7 mèt. 80 c.
sur 0,30 et 0,35 c., produit. 0 8190
Une contrefiche de 3 mètres
sur 0, 20 et 0, 25 c., pro-
duisant. 0 1500
Un lien de 1 mètre 20 c. sur
0, 15 et 0, 16 c., produi-
sant. 0 0388
Une jambette de 0, 90 sur
0, 15 et 0, 16 c., produi-
sant. 0 0216
Total de la demi-ferme. . . 1 7579
en bois d'assemblage refait, à 136 f. le
mètre cube 239 07
Quatre cours de pannes, d'ensemble 80
mètres de longueur sur 0, 25 et 0, 27 c.
de grosseur, produisent en cube 4 mèt.
40 c., à raison de 100 fr., vaut. . . . 540 00
 ─────────
 4,100 fr. 02 c.

344

D'autre part. 4,100 fr. 02 c.

Les chevrons, de 9 à 10 centimètres de grosseur, formant ensemble une superficie dont la longueur est de 20 mètres et la largeur de 16 met., sur une épaisseur réduite de 2 centimètres, produisent en cube 6 mètres 60 centimètres, à raison de 95 fr., vaut. 627 00

La couverture en ardoises, de 19 mètres 40 centimètres sur 16 mètres, produisant une superficie de 310 mètres 40 c., à 4 fr. 82 c., vaut. 1,496 13

Plus valeur de 21 mètres de tuiles faîtières, peintes en noir à l'huile, à 3 fr. le met. 63 00

Un socle en pierre de vergelée pour renfermer la gouttière en plomb, de 40 mètres de longueur sur 0, 60 c. de haut, et 0, 40 c. de largeur, produisant en cube 9 mètres 60 c., à 86 fr. 60 c., pour transport, pose et taille de lits et joints, vaut. 831 00

La taille et évidement pour la place du chéneau, de 40 mètres de longueur, évalué à 5 fr. le mètre courant, vaut. 200 00

Les chéneaux en plomb, de même longueur, sur 1 mètre de développement et 0, 003 millimètres d'épaisseur, pesant 34 kilogrammes 046 par mètre,

7,317 fr. 15 c.

EXEMPLE DE DEVIS ESTIMATIF. 345

Ci-contre. 7,317 fr. 15 c.
et en tout 680 kilogrammes 920, à raison de 0, 84 c., valent. 591 97
Deux hottes pour s'ajuster avec les tuyaux de descente en fer fondu, à 15 f. pièce, compris soudure, valent. 30 00
22 mètres et demi de longueur de tuyaux en fer fondu, de 4 pouces, ou 0, 11 c. de diamètre, pesant 45 kilogrammes par mètre, et ensemble 1012 kilogrammes et demi, à 1 fr. 50 c., valent . . 1,518 75
Trois souches de cheminée, de chacune 2 mètres de largeur sur 2 mètres de hauteur, formée par 4 mètres 70 c. de longueur développée de languettes de briques de 0, 11 c. d'épaisseur sur 2 mèt. de haut, produisant 9 mètres 40 c., à raison de 9 fr. 64 c., compris enduit intérieur, vaut pour une souche. 90 62 c.
Plus valeur pour la plinthe. . 4 80
Pour deux mitres. 7 80

Total pour une souche. 103 22
Et pour les trois. 309 66

Total des greniers et du comble. 9,767 fr. 53 c.

Art de bâtir. TOME V. xx.

RÉCAPITULATION.

Fondations et étage souterrain.	27,422	03
Rez-de-chaussée.	42,481	40
Premier étage	29,360	57
Deuxième étage.	17,817	37
Greniers et comble.	9,767	53
Total général.	126,848 fr.	90 c.

Le total général étant de 126,848 fr. 90 c., pour une superficie de 300 mètres, donne 422 fr. 82 c. pour chaque mètre carré ; savoir, pour les fondations et l'étage souterrain, compris la fouille. 91 40
Pour le rez-de-chaussée. 141 60
Pour le premier étage. 97 87
Pour le second 59 39
Et pour les greniers, les combles et la couverture. 32 56

 Somme égale. 422 fr. 82 c.

D'où il suit que si le bâtiment n'était composé que d'un rez-de-chaussée, avec caves et greniers, le mètre carré reviendrait à 265 fr. 50 c.

Et que s'il était élevé d'un rez-de-chaussée et d'un étage au-dessus, avec caves et greniers, il reviendrait à 363 fr. 37 c.

FIN DE LA NOUVELLE MÉTHODE, ET DU HUITIÈME ET DERNIER LIVRE DU TRAITÉ THÉORIQUE ET PRATIQUE DE L'ART DE BATIR.

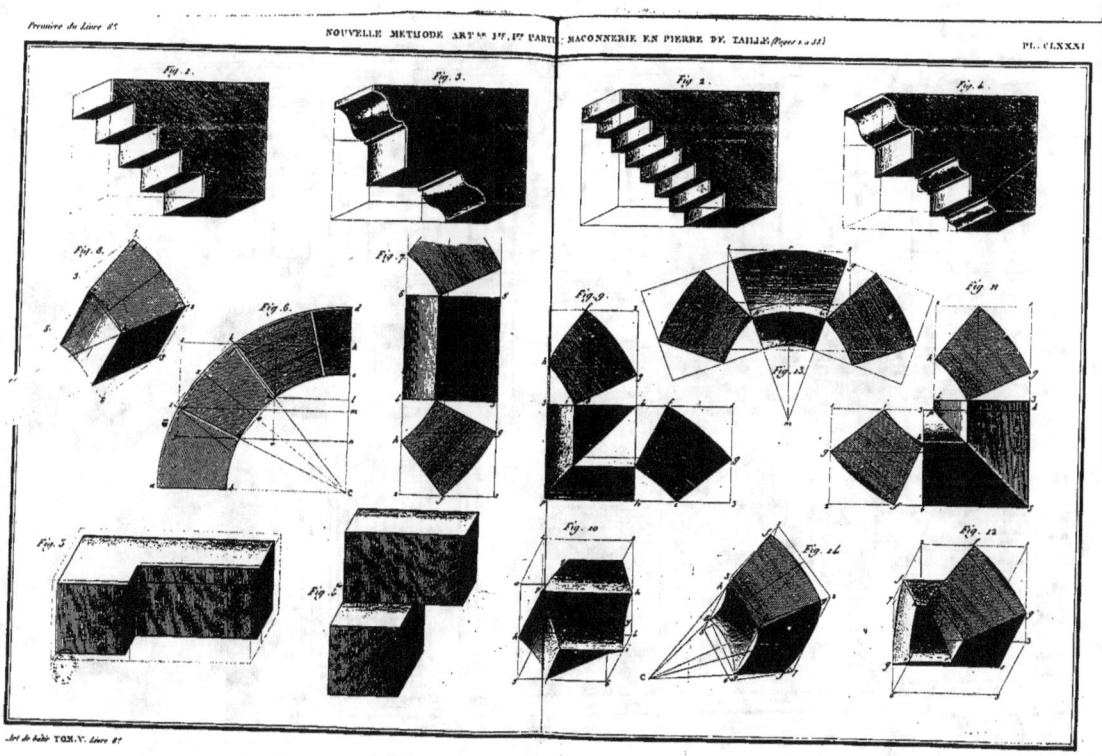

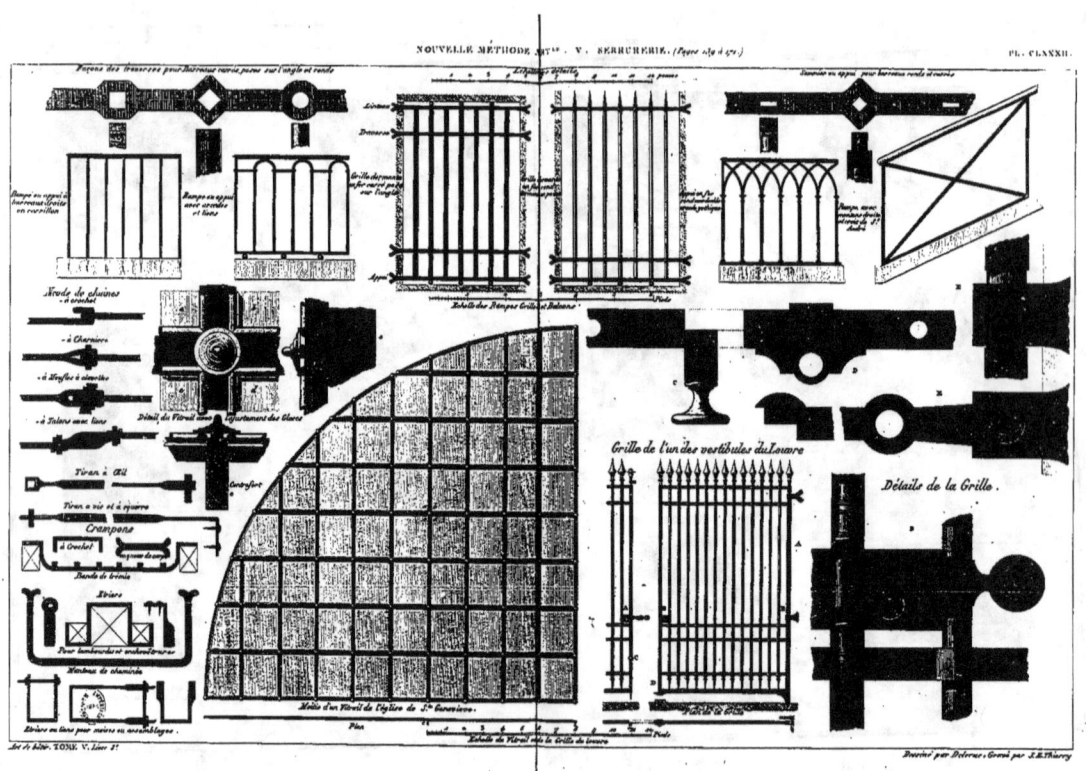

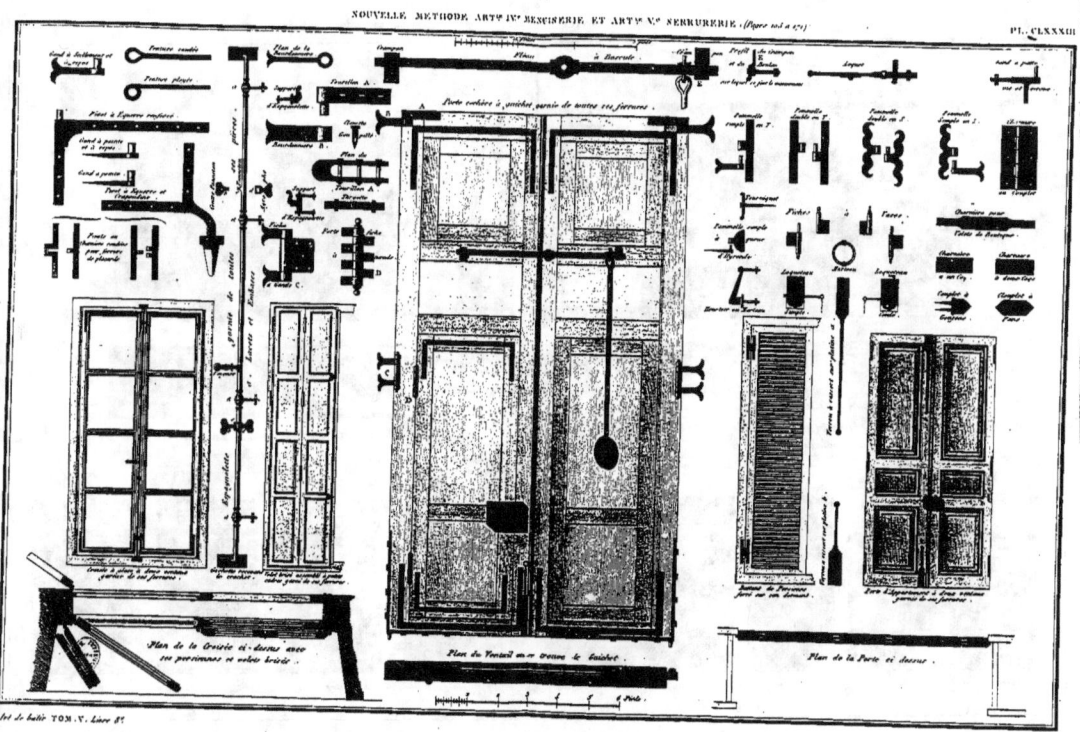

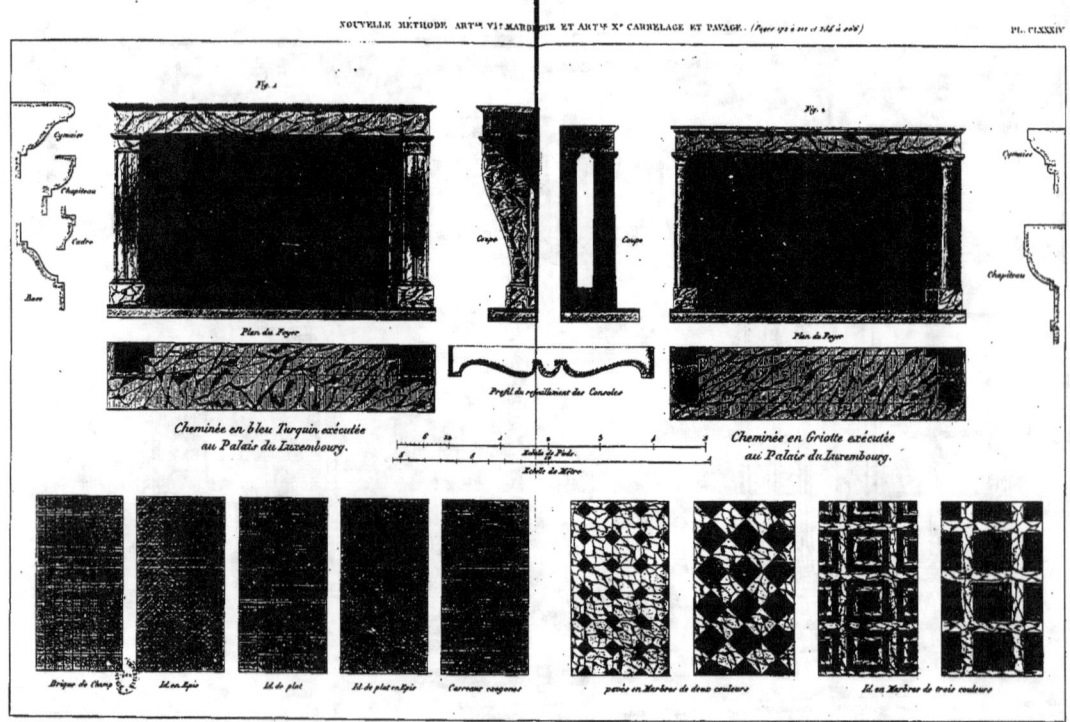

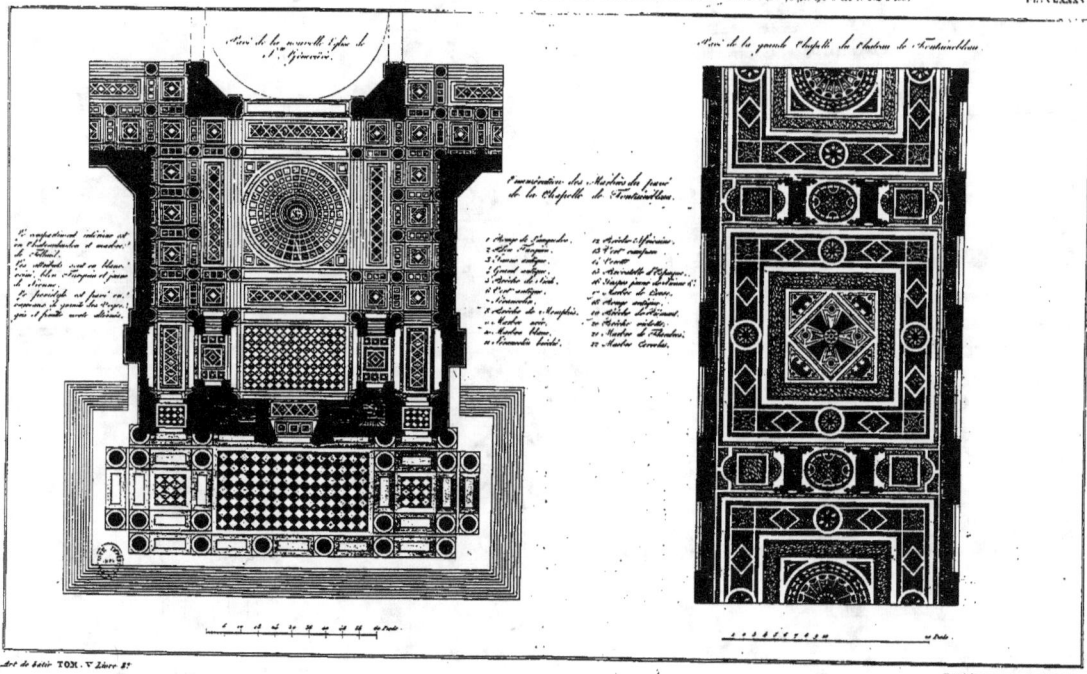

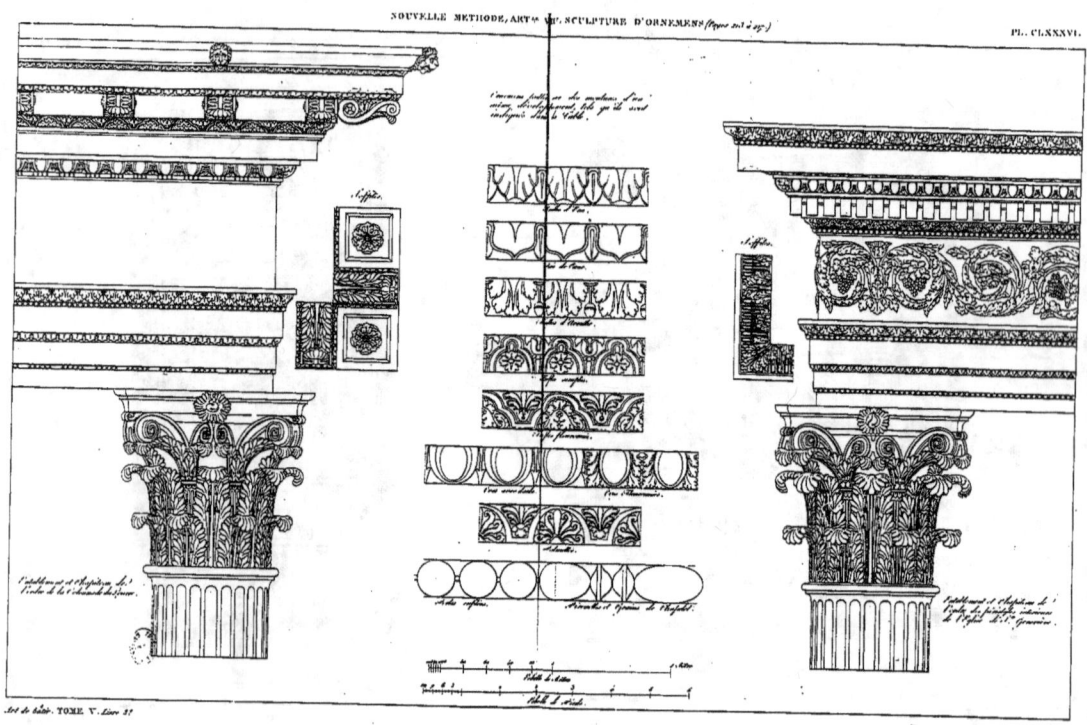

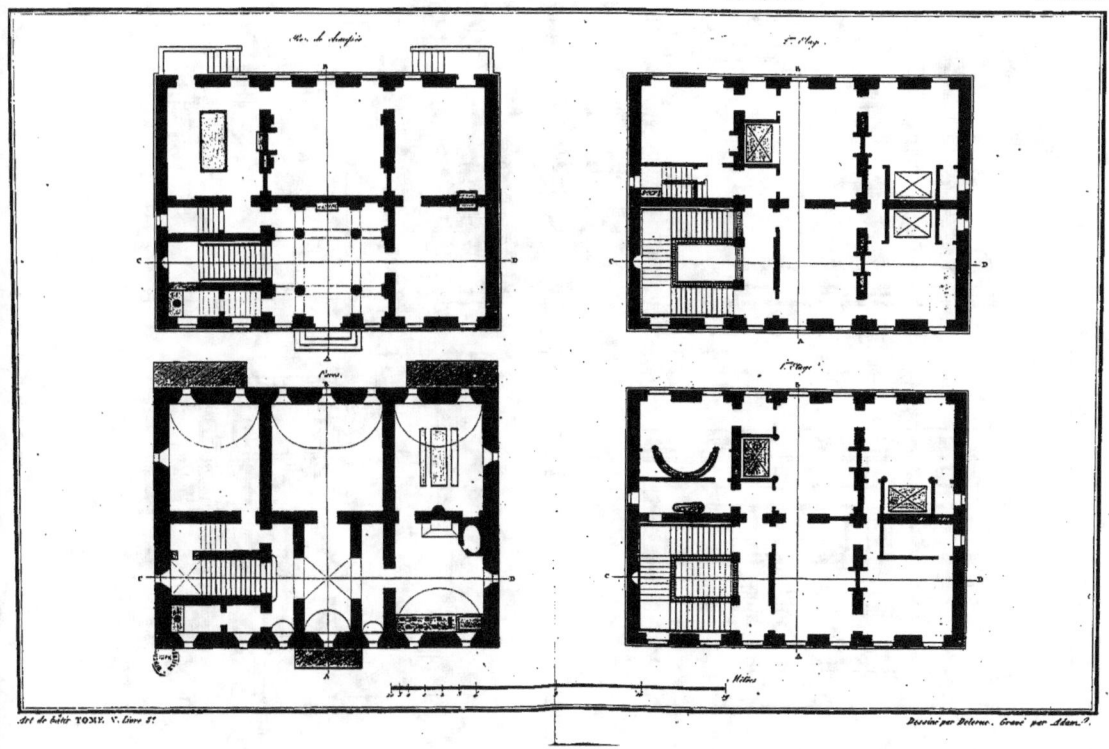

NOUVELLE METHODE; EXEMPLE DE DEVIS ESTIMATIF. *(Pages 240 à 346.)* PL. CLXXXVIII.